더 좋아 보이는 브랜드 디자인의 비밀

성공하는 브랜드
실패하는 브랜드

최영인 지음

길벗

더 좋아 보이는 브랜드 디자인의 비밀

성공하는 브랜드
실패하는 브랜드

초판 발행 · 2023년 7월 7일

지은이 · 최영인
발행인 · 이종원
발행처 · (주)도서출판 길벗
출판사 등록일 · 1990년 12월 24일
주소 · 서울시 마포구 월드컵로 10길 56(서교동)
대표전화 · 02)332-0931 | **팩스** · 02)323-0586
홈페이지 · www.gilbut.co.kr | **이메일** · gilbut@gilbut.co.kr

기획 및 책임 편집 · 박슬기(sul3560@gilbut.co.kr)
표지 디자인 · 장기춘 | **본문 디자인** · 신세진, 박상희 | **제작** · 이준호, 손일순, 이진혁, 김우식
영업 마케팅 · 전선하, 차명환, 박민영 | **영업관리** · 김명자 | **독자지원** · 윤정아, 최희창

편집 진행 · 앤미디어 | **전산 편집** · 앤미디어
CTP 출력 및 인쇄 · 교보피앤비 | **제본** · 신정문화사

ISBN 979-11-407-0488-0 03600
(길벗 도서번호 007142)

정가 28,000원

독자의 1초까지 아껴주는 정성 길벗출판사
길벗 · IT교육서, IT단행본, 경제경영서, 어학&실용서, 인문교양서, 자녀교육서 ▶ www.gilbut.co.kr
길벗스쿨 · 국어학습, 수학학습, 어린이교양, 주니어 어학학습, 학습단행본 ▶ www.gilbutschool.co.kr

페이스북 · www.facebook.com/gilbutzigy
네이버 포스트 · post.naver.com/gilbutzigy

브랜드 디자인의 원칙이 변했다고 생각하지는 않지만, 이를 구성하는 방법이나 조건이 많이 바뀐 것이 사실입니다. 시대에 따라 소비자의 니즈나 시장의 변화에 맞는 새로운 브랜드 디자인의 디테일이 생겼고 무척 빠른 속도로 적용되고 있습니다. 어제의 새로운 디테일이 오늘은 이미 보았던 것으로 치부되기도 하고, 아주 오래전의 것을 처음 보았다며 새로운 것이라고 환호성을 지르기도 합니다. 이런 시대의 변화에 맞게 이 책의 내용도 대대적으로 수정을 했습니다.

새로운 브랜드는 매일매일 태어나고, 소비자의 브랜드에 대한 관심은 예전만 못하거나 더 이상 브랜드 충성도를 기대하기는 어렵고, 시장은 좀 더 세분화되고 다양한 형태로 분산되고 있습니다. 그래서 이런 조건에 적용할 만한 브랜드 디자인에 대한 자세한 설명을 최대한 많이 담으려고 노력했습니다. 브랜드 디자인의 원칙을 기반으로 좀 더 다양한 예시와 변화된 디테일을 추가했습니다.

과연 브랜드란 무엇이며, 브랜드는 어떻게 만드는지 궁금하신 분이 혼자서도 충분히 브랜드 디자인을 따라 할 수 있도록 구성했으므로 목차에 따라 브랜드 디자인을 구성한다면 이 책 마지막 즈음에는 나만의 훌륭한 브랜드를 완성할 수 있고, 이를 시장에 직접 접목할 준비까지 마칠 수 있을 것이라고 생각합니다. 브랜드 디자인을 직접 구상하고 실행하여 가치 있는 브랜드를 만드는데 이 책이 조금이나마 도움이 되길 바랍니다.

감 사 의 글

'좋아 보이는 것들의 비밀, 브랜드 디자인'의 개정판을 쓰면서 다시 한번 브랜드 디자인에 관해 공부할 수 있었고, 최근의 변화된 콘텐츠를 저만의 것으로 정리할 수 있는 계기가 되었습니다. 이러한 기회를 다시 주신 길벗 출판사와 앤미디어 담당자에게 깊은 감사를 드립니다.

특히 '좋아 보이는 것들의 비밀, 브랜드 디자인'을 읽어 주신 독자분께 감사드립니다. 가끔 블로그나 SNS에 제 책에 대한 리뷰를 보면서 부끄럽지만 무척 반갑고 보람이 있었습니다. 그래서 그런지 다시 개정판을 쓰면서 어느 한순간도 어렵지 않은 적이 없었습니다. 이전보다 잘 쓰고 싶었고 좀 더 유익한 콘텐츠를 담고 싶어서 많은 고민을 했습니다. 저에게 누구보다 큰 힘이 되어 주셨습니다. 진심으로 머리 숙여 감사합니다.

브랜드 디자이너 **최영인**

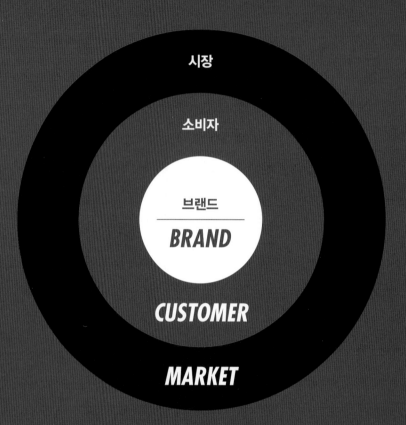

브랜드란 기업이 시장에서 소비자에게 어필하기 위한 차별화된 철학이다.

BRAND VALUE
브랜드의 가치

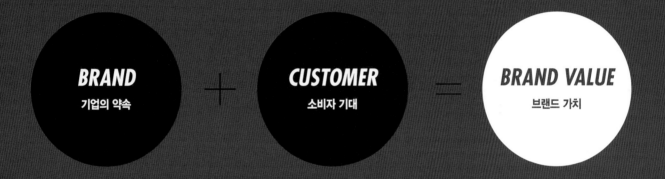

브랜드 가치는 기업이 소비자에게 제공하고자 하는 약속과 소비자가 느끼는 기대치에 의해 결정된다.

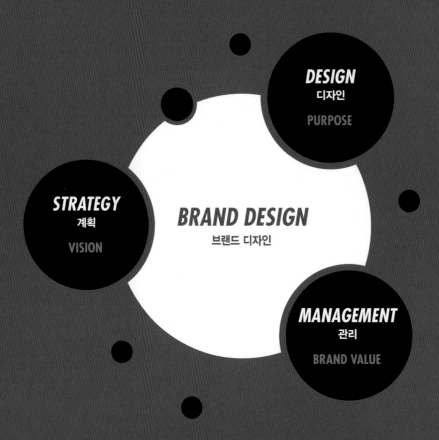

브랜드 디자인은 브랜드를 만들어 나가는 시작부터 끝까지 그리고 그것들의 순환을 의미한다.
계획 수립을 통해 브랜드의 비전을 만들고, 비전을 성사시키기 위한 디자인을 수행하며,
브랜드의 가치를 만들고 지켜 나갈 수 있는 관리를 하는 모든 과정을 종합적으로 디자인하는 작업이다.
브랜드 아이덴티티 디자인은 브랜드 디자인의 일부일 뿐 브랜드 디자인 전체를 가리키는 말이 아니다.

BRAND IDENTITY DESIGN

브랜드 아이덴티티 디자인

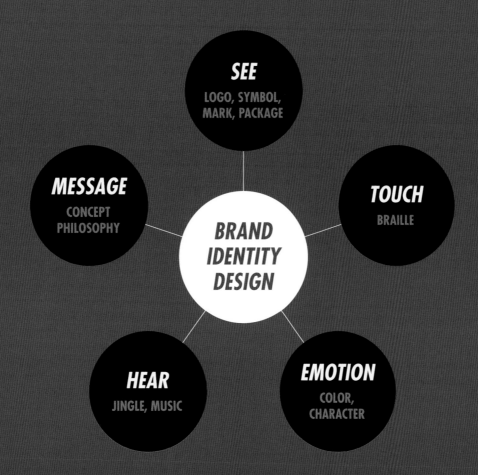

브랜드 아이덴티티 디자인(Brand Identity Design)은
브랜드가 소비자에게 전달하고자 하는 브랜드 콘셉트를 소비자에게 가장 효과적으로 전달할 수 있도록 디자인한 결과물이다.
브랜드 아이덴티티는 오감을 이용한 다양한 방법으로 표현할 수 있다.

BRAND STORYTELLING

브랜드 스토리텔링

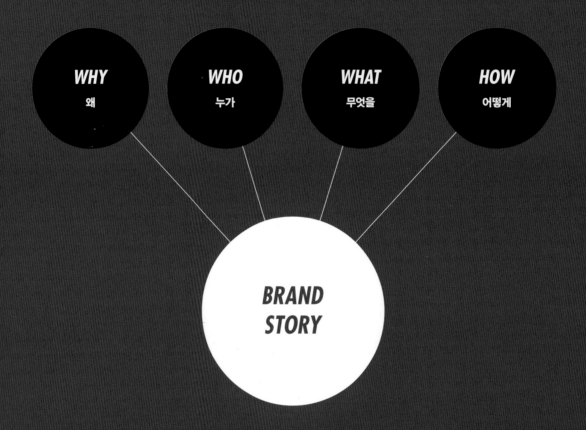

브랜드 스토리텔링은 브랜드가 전달하고자 하는 핵심 메시지를 이야기 형식으로 전달하는 것을 말한다.
왜(Why), 누가(Who), 무엇을(What), 어떻게(How) 브랜드를 만들었는가에 대한 이야기를 동기, 주제, 목적, 방법에 대한 내용을
기승전결 방식으로 풀어내어 소비자로 하여금 브랜드에 대한 관심과 설득력을 갖게 한다.
훌륭한 브랜드 스토리텔링은 타 브랜드와의 차이를 명확하게 하고 소비자와 함께 이야기를 만들어 가며 브랜드 특유의 감성을 불러 일으킨다.

BRAND TOUCH POINT

브랜드 터치 포인트

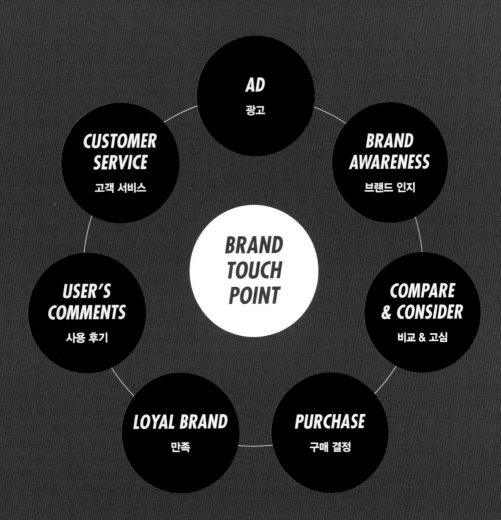

브랜드 터치 포인트는 브랜드와 소비자가 만나는 모든 접점을 말한다.
사용 경험, 입소문, 광고, 패키지, SNS, 블로그, 웹 사이트 등 양방향 소통을 통해 공감대를 형성한다.
브랜드 터치 포인트는 브랜드의 제품 출시 전부터 판매, 사후 관리를 총망라하는 것으로
브랜드와 소비자 사이의 신뢰, 충성심, 재구매, 인지도 상승 효과를 불러일으킨다.

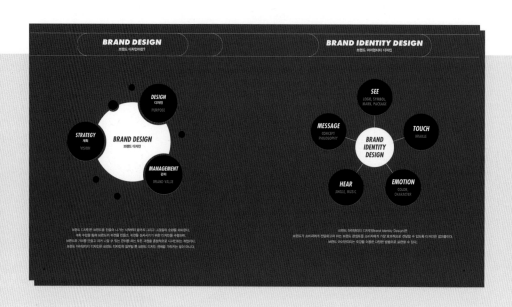

브랜드 디자인 정의

브랜드, 브랜드 가치, 브랜드 디
자인, 브랜드 아이덴티티 디자인,
브랜드 스토리텔링, 브랜드 터치
포인트 등 이 책에서 다루고 있
는 주요 키워드를 이미지를 통해
쉽게 이해할 수 있습니다.

이론

브랜드 디자인을 열 개의 Rule로
나누어 설명합니다. 브랜드 디자
인의 콘셉트부터 브랜드 아이덴
티티, 매뉴얼과 가이드라인 작
성, 관리 등 브랜드 디자인 실무
작업을 알려줍니다.

디자인 사례

브랜드 디자인의 유형과 특징 등 현장 사례를 살펴봅니다. 브랜드 콘셉트를 기획할 수 있도록 도움을 주며, 다양한 사례를 토대로 아이디어 발상과 브랜드 표현 전략을 세웁니다.

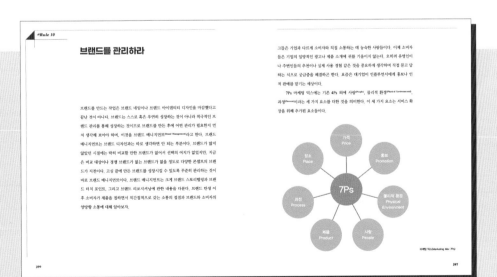

브랜드 관리

브랜드 스토리텔링과 브랜드 터치 포인트, 그리고 브랜드 리포지셔닝에 관한 내용을 소개하며, 소비자와 제품의 소통 접점과 브랜드와 소비자의 양방향 소통에 대해 알아봅니다.

#CONTENTS

Rule 1 — 브랜드란 무엇인가?

Rule 2 — 브랜드 대상을 결정하라

Rule 6 브랜드의 아이덴티티를 디자인하라

Rule 7 브랜드 매뉴얼과 가이드라인을 작성하라

Rule 1

BRAND DESIGN

브랜드란 무엇인가?

브랜드란 무엇인가?

오래 전 이집트, 로마, 그리스 시대에서부터 물건에 제조자 표식을 하던 행위를 브랜드(Brand)의 시초라고 보며, 게르만인의 한 파인 앵글로 색슨족이 가축에 인두로 소유주를 나타내는 표시를 하던 것을 '브랜드'라고 부르면서 정착되었다고 한다.

소유자를 나타내는 인장을 찍은 모습

단순히 누가 이 제품을 만들었는지 혹은 방목해서 키우던 가축의 소유주가 누구인지를 선별하는 일로 시작된 브랜드는 산업 혁명으로 시장 경제가 활성화되고 대량 생산이 가능해지면서 대단히 중요시되었고, 정보의 홍수 시대인 현대에는 선뜻 한 문장으로 정의하기 어려운 복잡 미묘한 개념이 되었다.

광고계의 아버지라 불리는 데이비드 오길비(David Ogilvy)는 브랜드는 복잡한 상징이며, 그것은 한 제품의 속성, 이름, 포장, 가격, 역사, 그리고 광고 방식을 포괄하는 무형의 집합체라고 표현했다. 마케팅의 아버지 필립 코틀러(Philip Kotler)에 따르면 브랜드는 특정 판매자 그룹의 제품이나 서비스를 드러내면서 경쟁 그룹의 제품이나 서비스와 차별화하기 위해 만든 명칭, 용어, 표지, 심볼 또는 디자인이나 그 전체를 배합한 것이라고도 했다. 오늘날 브랜드의 의미는 수많은 브랜드 중에서 식별이 가능한 이름이자 문화이며 철학인 동시에 측정 불가능한 재산이다.

우리에게 브랜드라는 단어가 친숙해지기 이전에는 생산자를 뜻하는 메이커(Maker)라는 단어가 흔히 통용되던 적이 있었다. 메이커는 상품을 만드는 생산자, 제조자 혹은 제조업체를 일컫는 말이다. 소비자들은 생산 업체의 규모나 매출액이 크면 클수록 좋은 메이커 혹은 믿을 만한 메이커라는 인식이 높았다. 어떤 믿을 만한 회사가 상품을 만들었느냐가 제품이나 서비스를 선택하는 것에 큰 영향력을 발휘했다. 꽤 오랫동안 주변에서 '유명 메이커 청바지'라거나 '유명 메이커 폭탄 세일'이라는 식의 표현을 흔히 볼 수 있었지만, 지금은 '유명 브랜드 세일', '디자이너 브랜드'라는 표현을 훨씬 많이 사용하고 있다. 기술이나 품질이 어느 정도 평준화된 지금은 어떤 회사가 제품을 만들었는지보다는 어떤 브랜드의 제품이냐가 더 중요한 세상이 되었고 자신의 감성에 맞는 브랜드를 선택해서 구매 및 사용하는 세상을 살고 있다.

브랜드가 다양해지고 중요해지면서 브랜드를 만드는 사람들뿐만 아니라 브랜드를 사용하는 사람마다 각기 다른 브랜드에 대한 정의를 내리기도 하고 좋은 브랜드와 그렇지 못한 브랜드로 나누는 각자의 기준을 갖고 있기도 하다. 그만큼 브랜드는 다양한 사람들의 문화적, 체험적, 인성적 감성에 지배되는 것이라고 볼 수 있다.

브랜드는 브랜드를 만든 당신이 말하는 그 무엇이 아니다.
브랜드는 브랜드를 선택한 사람들이 말하는 그 무엇이다.
A brand is not what you say it is. It's what they say it is.
— 마티 뉴마이어(Marty Neumeier), 저서 《브랜드 갭: Brand Gap》 중에서

마티 뉴마이어의 정의에 따르면 브랜드는 브랜드를 만든 이의 의지나 주장이 사용자에게 일방적으로 전달되는 것이 아니라 브랜드를 사용하는 사람들이 느끼는

감성에 의해 정의되는 것이라고 해석할 수 있다. 단순히 필요 때문에 물건이나 서비스에 돈을 지급하던 시대에서 자기 감성에 맞는 브랜드를 선택하는 십인십색(十人十色)의 시대를 살아가고 있는 현대인들이 원하는 브랜드를 만들기 위해서는 결코 일방적인 주장이나 무차별적인 광고가 아니라 사용자와의 소통을 통해 공감대를 이루는 섬세한 작업이 필요하다. 현대인들은 자의 건 타의 건 매일 알게 모르게 수많은 브랜드를 직간접적으로 접하고 있다. 수많은 메일을 보내거나 받으며, 포털 사이트를 통해 검색하고, 다양한 종류의 SNS로 교류하면서 자신도 모르는 사이에 하루에 셀 수 없을 정도로 많은 브랜드를 인식하게 되고 그로 인해 브랜드에 관심을 두거나 직접적인 구매 행동으로 연결되기도 한다.

거의 과포화 상태에 이른 것처럼 보이는 브랜드들의 홍수 속에서도 고무적인 건 수많은 브랜드가 현재 시장에 나와 있음에도 불구하고 사람들은 늘 새로운 브랜드의 탄생을 기다리고 있다는 것이다. 소비자들은 언제든지 새로운 브랜드를 경험하기 원하고 생활 안에서 즐기려는 준비가 되어 있다. 따라서 불특정 다수의 대중이거나 혹은 특정 집단에 사랑받는 브랜드를 만들기 위해서는 우선 브랜드의 본질에 대한 이해가 필요하다.

1_ 브랜드는 차이(差異)이다

많은 사람이 이제 더는 하늘 아래 새로운 것이 없다고들 한다. 설령 있다고 해도 수일 내에 비슷한 상품이 시장에 출시되어 우열을 가리기 힘들 정도의 평준화된 기술, 살짝 바꾼 세련된 디자인의 패키지, 인지도 높은 광고 모델이 홍보하고 딱히 흠잡을 곳 없는 서비스를 제공한다. 그런 브랜드 중에서 굳이 한 브랜드를 선택한다는 것은

생각보다 쉽지 않은 일이다. 브랜드들의 장단점을 비교 분석하는 일을 좋아하는 사람들에게는 즐겁고 흥미로운 일이 될 수도 있겠지만 바쁜 현대 사회를 살아가는 사람들에게는 꽤 스트레스가 되기도 한다. 거기에 가격 비교까지 해야 하는 상황이 되면 정말 누가 대신 결정해 주었으면 좋겠다는 생각이 들 지경이다. 오죽하면 일면식도 없는 사람들이 모인 커뮤니티에서 이것 좀 골라 달라고 요청하는 자칭 결정 장애자라고 하는 사람들이 그렇게 많겠는가? 매일 브랜드들이 우후죽순 생겨나고 있어서 오히려 과거처럼 뚜렷한 품질이나 가격 차이를 나타내는 브랜드가 있었을 때가 더 살기 편해서 좋았다고 생각하는 사람들도 있을 것이다.

아주 작고 미묘한 차이로 인해 어떤 것을 선택한다는 것은 결국 뭐라고 딱 꼬집어서 설명하기 어려운 복합적인 일이지만 그럼에도 불구하고 뭔가 마음을 끄는 브랜드를 찾았다는 것을 의미한다. 브랜드는 아주 작은 차이를 구분하고 마침내 선택하게 하는 힘을 가진다. 차이란 일종의 다름을 의미하며 그것이 주는 혜택을 인식하여 브랜드를 선택하게 한다.

예를 들어, 우리가 하루에도 몇 번씩 마시는 물에 대해서 생각해 보자. 마시는 물은 크게 자연 상태의 물과 인위적으로 정수 처리를 한 물로 나눌 수 있다. 인위적으로 처리한 물은 정수 처리를 한 수돗물, 병에 주입한 먹는 샘물, 먹는 지하수, 먹는 해양심층수 등으로 나뉜다. 이외에도 성분에 따라서 이온수, 탄산수, 광천수, 수소수 등으로 자세히 구분할 수 있다.

수질이 굉장히 좋은 축에 속하는 우리나라에서 도시 생활권인 경우 대부분 수도꼭지를 틀면 바로 수돗물(Tap Water)이 콸콸 나오는 세상을 살고 있지만, 그 물을 바로 마시는 사람은 예전보다 훨씬 줄었다. 몇 차례나 충분히 정제한 수돗물을 대부분 그냥 마시지 않고 보리차나 옥수수차 같은 것을 넣어 한 번 더 끓여 마시는 사람, 정

수기에 연결해 차게 혹은 뜨겁게 온도를 조절해서 편리하게 마시는 사람, 수돗물은 목욕, 청소, 세탁, 설거지할 때 쓰지만 음용하지 않고 생수를 사서 마시는 사람 등으로 나눌 수 있다. 수돗물도 서울특별시는 '아리수', 인천광역시는 '하늘수', 부산광역시는 '순수 365', 대구광역시는 '청라수', 광주광역시는 '빛여울 수', 대전광역시는 'It's 수'라는 고유의 이름을 갖고 있는데 이것이 바로 지역별 수돗물의 브랜드 네임이다. 거기에 소비자들에게 친근하게 다가가 브랜드를 홍보하기 좋은 캐릭터들까지 대부분 제대로 된 브랜드 형태를 갖추고 브랜드를 홍보하고 있다.

이동과 보관이 쉬운 병입 생수(Bottled Water)는 그 종류와 특징이 더욱 다양하다. 맛, 효능, 가격, 패키지, 원산지 등에 따라 상상 이상으로 다양한 브랜드들이 시장에 나와 있고 여전히 다양한 특징을 앞세워 새로운 브랜드가 개발되고 있다. 자연의 물을 병에 담아 세계 최초로 판매한 '에비앙(Evian)'은 1878년에 프랑스 정부로부터 공식 허가를 받아 판매하기 시작했다. 에비앙은 단순한 수소와 산소의 결합물인 '그냥 물'이 아니라 칼슘과 마그네슘이 많이 들어 있어 '골다공증 치료에 좋은 약'이라는 콘셉트로 소비자에게 접근하여 큰 인기를 끌었다. 어쩌면 그냥 떠서 마시면 공짜였을 물을 병에 담아 팔면서 다양한 콘셉트의 생수 브랜드들이 속출했다. 맛, 효능, 가격, 패키지, 용량, 원산지 등을 세분화하여 남과 다른 물을 마실 수 있다는 점을 피력하고 있다.

다양한 종류의 병입 생수 브랜드들

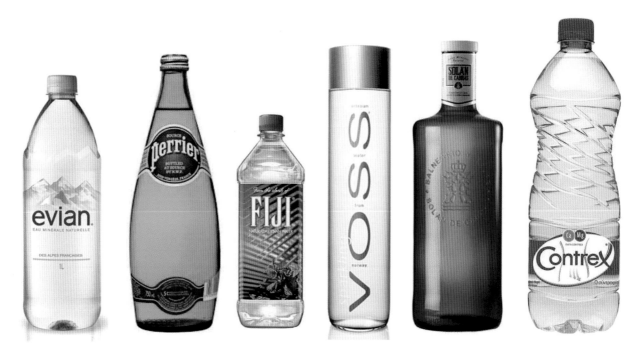

예를 들어, 어떤 물은 상상을 초월할 정도로 비싸다는 것이 브랜드 콘셉트인 경우도 있다. 세상에서 가장 비싼 물 브랜드의 제품을 보면 사실 물보다는 물을 담는 패키지의 가격 때문에 비쌀 수밖에 없겠다는 생각이 들기도 한다.

Aurum 79는 라틴어로 '빛나는 새벽'을 뜻하는데 Au는 원소 기호로 금이고 79는 금을 뜻하는 원소 번호이다. 독일의 세인트 레온하르트 광천수 500mL에 24캐럿의 식용 금 조각까지 들어 있는 이 물 한 병의 가격은 무려 90만 달러(2023년 5월 약 11억 9천만 원)이다. 10억 원이 훌쩍 넘는 이 물은 단 3병만 생산되었고 모두 한 사람에게 판매되었다고 한다. 여기서 우리는 이 제품의 정체성이 과연 물인지 그것을 담은 물병일지 혼란이 오기도 하지만, 금과 보석으로 치장한 물병은 엄연히 물을 담는 패키지 역할을 할 뿐이라는 것을 기억해야 한다. 다만 다른 브랜드의 제품보다 패키지 가격이 좀 비싸고 오직 3병만 생산해서 판매한다는 희소성 때문에 판매가가 높을 수밖에 없는 것으로 이해할 수 있다. Aurum 79 같은 경우엔 세상의 이목을 집중시켜 보고자 하는 분명한 의도를 갖고 기록에 의의가 있는 특별한 목적을 가진 브랜드라고 볼 수 있다. 이 세상에서 가장 비싼 물이라는 타이틀을 쟁취하기 위한 다른 브랜드들의 노력도 끊임없이 이어지고 있다. 굳이 이 기록 경신의 타이틀에 집착하는 이유를 찾자면 기록 경신을 통한 브랜드 홍보로 브랜드 인지도를 높여 보려는 전략이 아닐까 싶다. 기록은 깨지라고 있는 것이고 그걸 깨는 순간 세상의 이목이 쏠리기 때문이다. 그리고 그 브랜드를 소비하는 사람들에게는 세계에서 가장 비싼 물을 마신다는 만족감이라는 보상이 따른다.

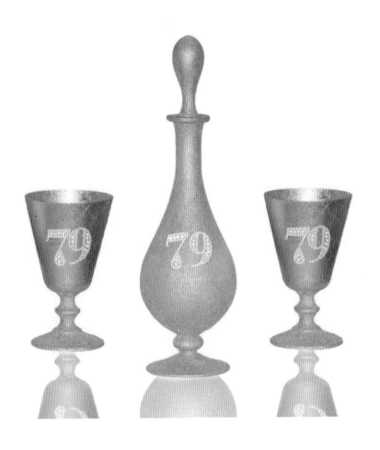

1
크리스탈 용기에 순금과 113개의
다이아몬드로 장식한 세계에서
가장 비싼 물 'Aurum 79'

2
750mL에 약 7억 원이라는 가격을
기록하고 있는 '아쿠아 디 크리스탈로
트리부토 모디글라니
(Acqua di Cristallo Tributo a Modigliani)'

　굳이 이렇게 비싼 타이틀을 가진 브랜드의 생수가 아니더라도 우리는 편의점 냉장고 안에 진열된 다양한 생수 중에서 어떤 이유로든 특정 상품을 골라 구매한다. 어떤 사람은 물맛 때문에, 어떤 사람은 가격이나 패키지 모양 같은 이유로 브랜드를 선택하게 된다. 현재 생수 브랜드가 아무리 많다 해도 앞으로도 계속 기존 브랜드들과 차이점을 가진 혹은 기존 브랜드들의 단점을 보완한 새로운 생수 브랜드들이 꾸준히 출시될 것이다.

　이처럼 마시는 물을 하나의 제품(Product) 혹은 아이템(Item)이라고 한다면 수돗물, 정제수, 광천수처럼 물의 종류를 구분해서 나눈 것을 카테고리(Category)라 할 수 있고

그 아래 각기 다른 특징을 살려서 세분화하여 브랜드를 개발하는 것을 브랜드 콘셉트(Brand Concept)라고 정리할 수 있다. 브랜드는 수많은 제품 중 해당 제품만의 가격, 맛, 향을 인식하게 하고 다른 제품과 구별해서 인식하여 마침내 선택하게 하는 힘을 가진다.

2_ 브랜드는 신뢰가 생명이다

소비자의 신뢰를 얻는 방법은 무엇일까? 그것은 아마도 브랜드를 처음 만들었을 때의 초심을 잃지 않고 좋은 제품과 서비스로 보답하려는 마음이 일관성을 갖고 유지되는 일일 것이다. 믿을 수 있는 제품을 소비자에게 제공하는 것으로부터 시작된 신뢰는 브랜드의 일방적인 희생이 아니라 소비자의 구매로 이어져 쌍방의 믿음을 유지하는 것을 의미한다. 소비자들은 약속을 지키는 브랜드라는 확신이 든다면 조금 더 비싸더라도 기꺼이 주머니를 열어 구매할 것이며, 지인들에게 좋은 브랜드라고 자신 있게 추천할 것이다. 반대로 소비자의 신뢰를 잃어버리면 브랜드의 생명이 위협을 받게 된다.

순위	세계에서 가장 신뢰받는 10개 브랜드		
1	Google	6	Sony
2	PayPal	7	Adidas
3	Microsoft	8	Netflix
4	YouTube	9	Visa
5	Amazon	10	Samsung

미국의 유력 여론조사업체인 모닝 컨설트(Morning Consult)가 발표한 '세계에서 가장 신뢰받는 10개 브랜드(The 10 Most Trusted Brands Globally 2021)'

이 순위는 모닝 컨설트가 2021년 3월 한 달간 미국, 영국, 독일, 프랑스 등 세계 주요 10개국에서 18세 이상 성인 30만여 명을 대상으로 진행한 설문 조사를 토대로 작성되었다. 전 세계 4천여 개 브랜드 중에서 본인이 가장 신뢰하는 브랜드를 직접 뽑는 방식으로 순위가 매겨졌는데 그 결과 2021년 1위는 구글(Google)이 차지했다. 이어서 페이팔(Paypal)이 2위, 마이크로소프트(Microsoft)가 3위, 유튜브(YouTube)가 4위에 각각 올랐다. 삼성전자는 한국 기업 중에서는 유일하게 '톱 10'에 이름을 올렸다.

구글은 전 세계 검색량의 대부분을 차지할 정도로 점유율이 높고 이는 곧 브랜드 신뢰로 이어지는 결과로 나타났다. 이렇게 막강하게 신뢰가 높은 브랜드조차 이에 대적할 만한 매력적인 브랜드가 나타난다면 충성 고객의 이탈이 일어나지 말란 법은 없다.

예를 들어, 유기농 제품이라고 광고하던 식품이 알고 보니 그렇지 않았다는 정황이나 의심만 들어도 소비자들은 바로 그 제품을 외면한다. 나아가서는 문제 있는 해당 제품 외의 다른 제품들까지 불신하게 되고 매출과 신용 하락으로 이어진다. 특히 아이들과 관련된 제품이나 직접 섭취하는 식품의 경우에는 그 여파가 더 심각하다. 오래전 단무지나 만두 파동 같은 사건이 났을 때 정직하고 성실한 타사의 제품까지도 오랫동안 연쇄적으로 판매 부진을 겪어야 했던 것을 기억해 보면 알 수 있다. 따라서 원칙을 지킬 확신이 없는 제품에 지금의 이익이나 홍보를 위해 함부로 100%, 순수, 유기농, 리사이클 등의 마크를 붙이지 말아야 하며 품질을 증명할 수 있는 자격부터 마련하는 것이 순서라고 생각한다.

특정한 제품을 사지 않기로
결의하여 그 생산자에게 압박을
가하는 조직적 운동 보이콧

100%라는 말은 증명할 수 있을 때
사용하는 것이 좋다.

이득을 얻기 위해 편법 일명 꼼수를 부리는 일도 하지 말아야 한다. 가격을 올리기 위해 슬그머니 용기 크기나 중량을 줄인다거나, 원가 절감을 위해 첨가물 함량을 낮춘다거나 하는 일은 언제라도 들통날 수 있다. 또한 노 세일 브랜드, 가격 파괴 브랜드라는 캐치프레이즈를 걸고 출시한 브랜드들이 곧 원칙을 무시하고 잦은 세일을 한다거나 인기를 얻고 슬그머니 가격을 올리는 경우 사용자의 신뢰를 잃는 건 당연하다. 과거의 소비자들은 그 제품을 재구매하지 않는 정도로 실력 행사를 했다면 요즘 소비자들은 부당한 행위에 대항하기 위해 조직적 혹은 집단적으로 거부 운동을 하는 적극적인 보이콧(Boycott)에 동참하는 것을 마다하지 않는다. 반대로 좋은 제품, 믿을 수 있는 제품을 널리 알리는 데도 누구보다 더 적극적이다. 그 결과 작은 브랜드들도 성공할 기회가 예전보다 많이 생기기도 한다.

1957년 미국에서 출시된 도브 비누는 오랫동안 사랑받는 대표적인 중성 비누 브랜드이다. 도브는 여성의 진정한 아름다움을 위한 노력하는 브랜드로도 유명하지만, 제품 개발을 위해 동물 실험을 하지 않는 일에도 적극적으로 동참하고 있다. 도

브는 동물 실험을 하지 않음을 의미하는 크루얼티-프리(Crualty Free) 인증을 PETA(People for the Ethical Treatment of Animals: 동물을 인도적으로 사랑하는 사람들)로부터 취득하여 2019년부터 제품 패키지에 크루얼티-프리(Crualty Free) 로고와 '뷰티 위다웃 버니(Beauty Without Bunnies)' 인증 마크를 부착할 수 있게 되었다. 그러나 동물 실험 증명을 반드시 요구하는 중국 같은 경우 생산지 기준이 대부분 해외 제조 수입품 대상이고 중국 내에서 제조하는 경우 동물 실험을 하지 않아도 되기 때문에 도브는 중국에서 판매하는 제품들을 중국에서 만들어서 팔고 있다고 한다. 브랜드의 신념을 지키기 위한 이 정도의 편법이라면 소비자들도 얼마든지 이해할 만한 예외 사항이라고 할 수 있다. 결국 그 어느 나라에서도 동물 실험을 하지 않고 제품을 생산, 판매하는 방법을 찾았기 때문이다.

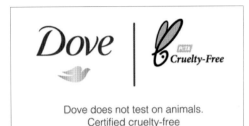

PETA의 크루얼티-프리(Crualty Free) 로고를 부착한 도브 패키지

브랜드가 약속한 가장 기본적이고 중요한 원칙을 지키고 소비자들이 그 원칙을 믿고 제품을 꾸준히 구매하는 것이 브랜드가 성공적으로 오랫동안 사랑받을 수 있는 가장 아름다운 방법이다. 한 번 잃은 신뢰를 다시 얻기는 거의 불가능에 가깝고 신뢰를 회복하는 데는 시간과 돈이 상상을 초월할 정도로 많이 필요한 일이다. 그만큼 브랜드의 신뢰는 브랜드의 생존을 위협할 정도로 중요한 요소이고 한 번 얻은 신뢰를 오랫동안 유지하는 것마저도 사실은 대단히 어려운 일이다.

3_ 브랜드는 감성에 의해 선택된다

《사고 싶게 만드는 것들》의 저자 폴린 브라운(Pauline Brown)은 소비자의 85%는 품질이 아닌 다른 무언가 때문에 상품을 선택한다고 한다. 과연 15%의 다른 무언가를 추측

해 보면 아마도 그것은 딱히 정확하게 한 단어로 표현하기는 어렵지만 분명 어떤 감성적인 이유 때문일 것이다. 감성이라는 것은 이성이라는 말과 반대되는 개념이며 내 마음에 들고 안 들고를 따져 지극히 주관적인 평가 때문에 결정되는 감정이다. 현대의 소비자들은 개인적인 미적 감각이나 기분에 따라 소비를 하는 것이 추세다. 이를 감성 소비라 하고 충동 구매라 표현하기도 한다. 남들은 모르는 나만의 미적 혹은 심적 기준에 부합하는 제품이나 서비스를 만나면서 소비가 결정되므로 다소 충동적으로 보일 수 있지만, 구매자에게는 마음에 들었다는 것만으로도 이미 충분한 가치가 있음을 의미하는 일이기 때문에 큰 만족을 동반한다.

기술과 디자인의 발전을 통해 제품의 품질이나 서비스의 격차가 예전보다 현저히 줄어들고 있다. 특히 거의 평준화에 가까운 기술 혁신을 이룬 전자 분야의 경우 브랜드가 추구하는 감성에 따라 구매를 결정하는 비중이 예전보다 훨씬 높아졌다. 브랜드 콘셉트에 의해 디자인 콘셉트가 결정되기 때문에 결국 사용자들은 본인의 감성과 가장 잘 어울리는 브랜드를 선택하게 된다. 튼튼하고 오래 사용해도 고장이 잘 나지 않는 품질 보증이 우선인 가전제품을 선호하던 시대에서 내 공간이나 라이프 스타일과 잘 어울리는 감성을 가진 가전제품 브랜드를 선택하는 세상이 된 것이다. 요즘은 가정에서 많이 사용하는 냉장고나 세탁기 같은 제품을 백색 가전이라고 통칭해서 부르기보다는 추구하는 감성의 차이를 명확하게 한 독립적인 브랜드를 만들어 냈다. 특히 요 몇 년 동안 팬데믹 사태를 겪으면서 우리의 감성은 외부 환경이 아닌 내부 즉 안전과 휴식의 공간인 집과 공간 인테리어에 더 집중하기 시작했다. 예전의 감성이 주로 작고 소소한 것이었다면 요즘의 감성은 공간과 환경이라는 보다 크고 넓은 것으로 확장되는 추세다. 남의 공간에 내 감성을 담을 수는 없으므로 내 공간을 나만의 감성으로 채울 수 있는 브랜드에 집중하기 시작한 것이다.

BESPOKE

LG Objet

1
2

1
삼성의 프리미엄
가전 브랜드 '비스포크'

2
LG의 프리미엄 가전 브랜드 '오브제'

삼성이나 엘지라는 설명이 불필요할 정도로 유명한 회사 이름을 뒤로하고 '비스포크'나 '오브제' 컬렉션이라는 브랜드 네임을 채택하는 것을 보면 어떤 의미인지 쉽게 이해할 수 있다. 과거의 가전 브랜드들은 전기료가 덜 나가는 에너지 1등급 냉장고, 성에가 끼지 않는 냉장고, 삶는 기능이 있는 세탁기 같은 특정 기능을 내세워 소비자에게 새 기술이나 기능에 대해 홍보했고, 그 후 천편일률적인 흰색 제품에서 탈피한 다채로운 색으로 변화를 시도하던 과도기적인 시기가 있었으며, 현재는 주방이나 거실의 인테리어 콘셉트에 어울리는 제품과 사용자의 라이프 스타일을 고려한 감성적인 제품들을 주력으로 선보이고 있다. 예상치도 못했던 팬데믹 사태로 인해 재택근무가 확대되면서 집에 거주하며 일하는 직장인들이 많아졌고 외부에서의 소비를 집안 내부의 소비로 바꾸는 일이 많아졌다. 따라서 인테리어와 가전제품 같은 실내 공간을 위한 제품의 매출이 급증했고 이는 마침 시작되었던 프리미엄 가전의 디자인 감성과도 잘 맞았다.

삼성 비스포크에서 비스포크(BESPOKE)는 되다(Be)와 말하다(Speak)가 결합한 말로, '말하는 대로 되다'라는 의미를 표현한다. 패션으로 말하면 기성복 즉, 레디 메이드(Ready Made)나 프레타 포르테(Pret-A-Porte)와 달리 맞춤 제작 혹은 주문 제작한 신사복, 주문복 또는 주문복점이라는 뜻으로 오뜨 꾸뛰르(Haute Couture)와 같은 개념이라고 보면 된다. 초창기에는 소비자가 주문하는 대로 색을 선택하여 각기 다른 소비자 환경에

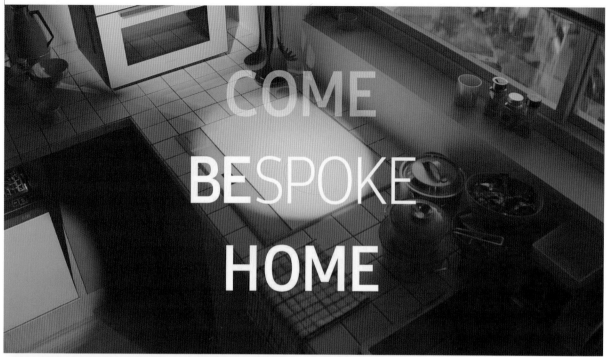

인테리어와 가전이 하나 된 비스포크 홈을
지향하는 삼성의 비스포크 제품들

맞게 결정할 수 있도록 하는 맞춤 시스템에서 시작됐다. 냉장고 문을 내가 원하는 색으로 조합할 수 있다는 것만으로도 큰 반향을 불러일으켰다. 냉장고 문의 아래, 위 색을 다르게 지정할 수 있을 뿐만 아니라 재질이나 질감을 바꿀 수 있다는 것은 내 감성에 맞는, 나만 가질 수 있는 맞춤 가전이라는 생각이 들었기 때문에 소비자들의 눈길을 끄는 큰 포인트가 되기에 충분했다. 이후 비스포크 제품의 혁신을 통해 집이라는 공간이 어떻게 변화될 수 있는지를 맞춤화(Customization), 모듈화(Modularity), 세련된 디자인을 기반으로 전 세계 소비자가 주방을 넘어 집안 모든 공간에서 새로운 경험을 할 수 있도록 하는 비스포크 비전을 갖고 브랜드를 전개하고 있다.

냉장고처럼 비교적 부피가 큰 아이템에서부터 시작된 비스포크 라인은 최근 비스포크 큐커나 갤럭시 Z플립 4 비스포크 에디션처럼 소형 아이템까지 구성을 다양하게 개발하여 집안 전체와 소지품을 비스포크 제품으로 채우는 데 부족함이 없게 느껴진다. 비스포크는 '가전을 나답게'라는 캐치프레이즈처럼 내 개성에 맞는 감성을 표현하는 데 적극적으로 활용 가능한 전자 제품브랜드이다.

삼성 비스포크와 비슷하면서도 대척점에 서서 브랜드를 전개하는 것이 LG 오브제 컬렉션이다. '처음 만나는 공간 인테리어 가전'이라는 슬로건을 선보이는 LG 오브제 컬렉션은 삼성 비스포크 제품들이 밝고 색을 강조한 눈에 띄는 젊은 감각의 제품을 강조하여 홍보하는 데 반해 우아하고 세련된 이미지를 적극적으로 어필하고 있다. 공간 인테리어와 가전제품의 조화를 우선하여 튀는 가전이 아니라 인테리어와 하나 되는 가전제품으로 전개하는 것이다.

집에 머무는 시간이 늘어난 요즘 사람들은 뉴노멀 시대에 어울리는 뉴노멀 가전이 필요하므로 소비자들의 감성에 맞게 다양한 디자인, 색과 기능으로 유혹한다.

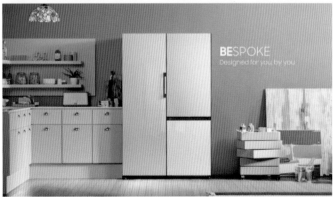

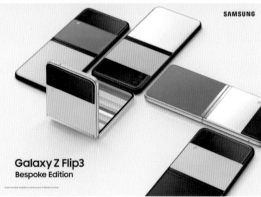

맞춤화, 모듈화, 세련된 디자인을 모토로
개발된 비스포크 라인 제품

지금은 전기로 움직이거나 실행되는 전자제품에까지 디자인 감성을 기대하는 일이 당연하다. 이왕이면 나를 둘러싼 모든 환경과 어울리는 브랜드가 있다면 그것이 유명 브랜드이건 신생 브랜드이건 일단 관심을 두고, 갖고 싶은 목록^(Wish List)에 올린다. 품질이나 기능은 적합성이나 성능을 검사하는 기관이 대부분 보증하기 때문에 내 감성에 딱 맞는 브랜드를 선호한다. 브랜드가 소비자의 감성을 만족시킨다는 것은 바로 이런 것이다.

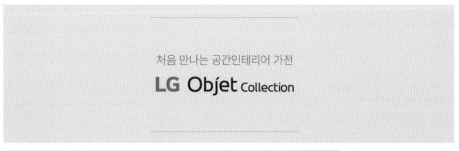

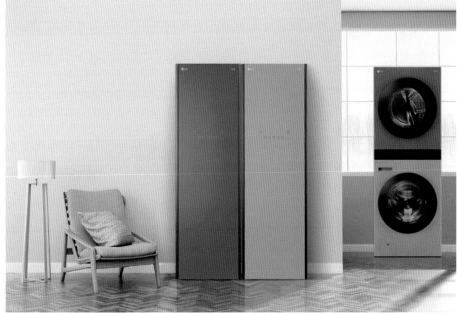

공간과의 차분하고 세련된 조화를
이룬 LG 오브제 컬렉션 제품들

4_ 브랜드는 공감과 소통이다

브랜드는 사용자와 소비자의 공감을 바탕으로 성장하고 발전한다. 공감이라는 것은 남의 의견 또는 주장에 대해서 나도 그렇다고 느끼는 기분을 말하는 것으로 공감을 얻지 못하는 브랜드는 그만큼 외로울 수밖에 없다. 아무도 브랜드의 주장에 동의하지 않는다는 것은 외면받는 브랜드라는 것을 뜻한다. 설령 공감을 얻었다고 해도 브랜드가 사용자와 소통 방법을 찾지 못한다면 브랜드의 성장은 더딜 수밖에 없고 쉽게 잊힌다. 브랜드는 적절한 시기에 소비자와 소통하고 피드백함으로써 공고한 유대감을 형성해야만 발전할 수 있다.

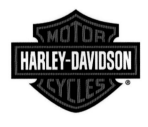

할리 데이비드슨 로고

120년 역사를 가진 미국의 모터사이클 제조업체이자 브랜드인 할리 데이비드슨(Harley-Davidson)은 브랜드와 사용자의 공감과 소통이 잘 이루어지고 있는 대표적인 경우라고 볼 수 있다. 할리 데이비드슨과 사용자는 공감을 넘어 브랜드 정신(Spirit/Soul)을 이어가며 나아가서는 끈끈한 형제애를 보여준다. 두툼한 가죽점퍼와 투박한 모터사이클 부츠를 신고, 자칫 귀엽게도 보이는 검정 헬멧을 쓰고, 높게 달린 핸들을 잡고 앉아 커다란 굉음을 울리며 육중한 무게의 모터사이클로 거리를 활주하는 거친 남성이 할리 데이비드슨의 브랜드 이미지이다. 언뜻 사회성 없는 불량 폭주족들처럼 보이기도 하지만 그들의 원칙적인 운전 습관은 의외로 지극히 신사적이다. 교통 신호도 철저히 지키고 여럿이 사이클링할 때는 규칙을 만들어 교통에 방해를 주지 않도록 질서 있게 움직여야 한다. 할리 데이비드슨을 타는 사람으로서의 태도와 규칙을 지키는 것이 그들이 열광하는 할리 데이비드슨의 정신이며, 할리 데이비드슨을 욕되게 하지 않는 길이기 때문이다.

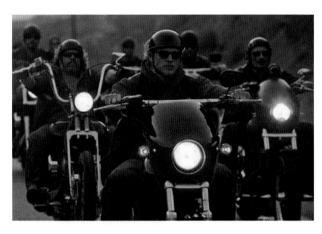

할리 데이비드슨을 타는
사람들의 모임 '호그'

할리 데이비드슨을 할리라는 애칭으로 부르기를 꺼리지 않는 할리 마니아들 때문에 브랜드의 가치는 올라가고 모터사이클 시장에서의 영향력은 커질 수밖에 없게 되었다. 할리 마니아들인 할리 데이비드슨을 타는 사람들의 모임 '호그^(HOG: Harley Owners Group)'는 사용자들 사이의 결속을 강화하는 것뿐만 아니라 모임 안에서 다양한 행사를 통해 고객들과 소통하고 그들의 요구를 제품에 반영하여 직접적인 소통을 가능하게 한다. 할리 데이비드슨 브랜드는 세상 모든 사람이 할리 데이비드슨을 타길 바라지 않는 것처럼 보인다. 그들의 브랜드 콘셉트는 제한적이고 폐쇄적이기 때문이다. 사용자 편의를 위한 가볍고 작은 모터사이클보다는 할리 데이비드슨의 이미지를 지속해서 계승하는 중대형 모터사이클에 중점을 두고 있어 여전히 남자들의 로망인 브랜드로 남아 있다. 120년의 역사가 증명하듯이 할리 데이비드슨 브랜드의 정신을 공감하는 마니아들이 소통을 통해 사회적으로는 안전 운전과 환경 문제 캠페인 등에 참여하는 행동을 보여줌으로써 세상과의 소통도 꾸준히 이어가고 있다.

하나의 브랜드가 120년 동안 브랜드 정신을 공감하는 마니아층을 만들고 서로 소통하는 모습은 주식 시장에서도 할리 데이비드슨의 주가가 급등하는 결과를 보여

준다. 공감대 형성은 브랜드에 힘^(Brand Power)을 실어 주고, 브랜드와 소비자 사이의 소통은 제품이나 서비스 발전을 도모한다.

5_ 브랜드는 스토리이다

브랜드는 꾸준히 브랜드와 관련된 스토리를 만들어야 한다. 브랜드가 살아 있어야만 새로운 스토리를 만들 수 있다. 죽어가거나 숨만 쉬고 있는 브랜드에서는 새로운 스토리가 나올 수 없다. 브랜드 스토리가 바닥나는 순간 세상과 작별하는 것이라는 경각심을 가져야 한다. 브랜드 콘셉트에 맞는 스토리를 지속해서 만들어야만 소비자들이 브랜드에 대한 관심을 유지할 수 있다. 스토리를 이어 나가는 방법으로는 홍보나 광고를 통한 적극적이며 직접적인 노출을 할 수 있고, 사용자와의 만남을 통해 얼굴을 맞대고 인간적으로 교류하는 형태로 이야기를 전달할 수도 있다.

브랜드 샤넬은 1910년 가브리엘 샤넬^(Gabrielle Chanel)이 설립한 프랑스 하이엔드 패션 브랜드이다. 110년이 넘는 역사를 가진 이 브랜드가 오늘 아침에도 사람들로 하여금 백화점 오픈 런^(Open Run)을 하게 만드는 힘을 가진 것은 샤넬이 매일 브랜드 스토리를 갱신하고 있기 때문일 것이다. 파리 깡봉가 21번지에 샤넬 모드라는 모자 부티크를 연 것으로 시작된 샤넬은 패션, 향수, 화장품, 주얼리, 핸드백, 구두 등 다양한 아이템으로 확장 전개하면서 브랜드를 성장시켰다. 트위드 재킷, 리틀 블랙 드레스, 모조 진주 액세서리, 255 퀼팅 백, 샤넬 No.5 향수 등 전설적인 브랜드 아이덴티티를 계승 및 발전시키면서 오늘에 이르렀다.

샤넬의 사후에는 칼 라거펠트^(Khal Lagerfelt)를 아트 디렉터로 영입하여 오트 쿠튀르의 영광을 재현하고 오늘날 우리가 떠올리는 샤넬 레디 투웨어 컬렉션^{(Channel Ready}

to Wear Collection)을 탄생시켰다. 2019년 그가 사망할 때까지 항상 화제의 중심에 있었던 것은 칼 라거펠트가 끊임없이 이야깃거리, 이슈 거리를 만들어 낸 것과 깊은 관계가 있다. 봄, 가을 컬렉션은 물론이거니와 크루즈 컬렉션, 공방 컬렉션, 다양한 전시, 획기적인 패션쇼 기획 등은 샤넬이 '이번엔 뭘 할까?' 하는 기대를 늘 갖게 한다.

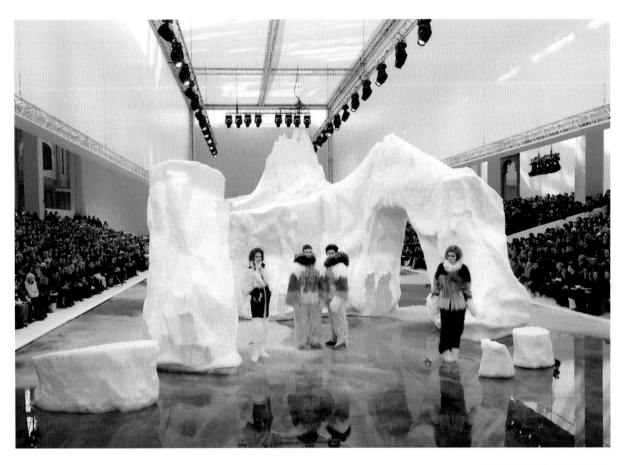

항상 획기적인 아이디어로 사람들의
관심을 받는 샤넬 패션쇼

실제로 움직이는 기차가 들어오는 패션쇼장, 갤러리, 슈퍼마켓, 레스토랑, 카지노, 인공 해변, 샤넬 에어라인 체크인 카운터가 있는 공항, 빙하를 옮겨 세팅하는 패션쇼장 등 누가 봐도 깜짝 놀랄 만한 아이디어로 관객과 미디어의 시선을 사로잡는 것은 샤넬만이 가진 위대한 브랜드 파워가 아닌가 싶다. 110년의 유구한 역사를 가진 브랜드임에도 불구하고 여전히 젊은 층에까지 관심의 대상이 되는 것은 젊은 럭셔리 고객들의 감각에 맞는 감성을 유지하고 이에 맞는 앰배서더를 기용하는 것을 주저하지 않기 때문이다. 이제는 세계적인 팝 아티스트인 블랙핑크의 제니를 기용하여 영 럭셔리 고객들의 이목을 집중시키고 그녀의 패션을 따라 하고 싶게 만든다. 이런 노력이 오늘의 에루샤(에르메스, 루이비통, 샤넬)라는 독보적인 브랜드 계급을 유지하게 하는 게 아닌가 싶다. 에르메스나 루이비통이 메이커 기반의 브랜드인 것과 다르게 샤넬은 디자이너 브랜드로써 사후에도 그 명맥을 유지한다는 것이 상당히 고무적인 일이다.

오래된 브랜드의 경우에는 스토리가 모여 역사(History)를 만든다. 역사는 브랜드에게 신뢰와 브랜드 파워를 주지만 미래의 성공을 보장하지는 않는다. 오늘의 스토리 없이 옛날이야기만 한다거나 미래에 대한 비전 없이 현재에만 머무른다면 소비자들의 관심은 더 이상 유지되기 어렵다. 예를 들어 오늘, 다음 달, 내년 그리고 10년 뒤를 그리며 브랜드 스토리를 기획해서 120년이 된 샤넬 브랜드를 상상할 수 있게 만들어야 한다. 스토리는 끊어지지 않고 계속되어야 한다.

그렇다면 내세울 역사도 없이 이제 막 시작하는 작은 브랜드들은 어떻게 스토리를 만들어 나가야 하는 걸까? 기획력을 사기엔 비용도 만만치 않고 실행에 옮길 인원도 충분치 않은데 브랜드 스토리를 계속 만들어야 한다면 우선 제품이나 서비스에 관한 소소하고 진솔한 이야기부터 풀어 가는 것도 하나의 방법일 것이다. 지극

히 개인적인 감성을 담아 소비자에게 다가가려고 노력해볼 것을 추천한다. 오히려 큰 브랜드이기 때문에 하지 못하는 지극히 개인적이고 깊이 있는 스토리로 접근하는 것에 기회가 있다고 생각한다. 마치 매일의 일기를 기록하는 것처럼 접근하는 것도 하나의 방법이다. 내 브랜드에 대한 스토리와 소비자가 가진 스토리에 교집합이 생기는 순간 브랜드를 존재하게 만든다. 제품이나 서비스를 아무리 잘 만들어 세상에 내놓아도 가만있으면 아무도 알아주지 않는다. 나의 브랜드 스토리를 들어줄 사람들을 적극적으로 만나야 한다. 그것이 브랜드를 온전하게 세상에 내놓는 일이다.

6_ 브랜드는 가치가 있다

브랜드 가치에 대한 조사가 매년 여러 업체에서 다각도로 이뤄지고 있으며, 브랜드의 가치는 점점 더 늘어나는 추세이다. 포브스와 더불어 가장 공신력 있는 가치 평가 회사라고 알려진 인터 브랜드(Inter Brand)의 '베스트 글로벌 브랜드 2021' 발표에 의하면 100대 글로벌 브랜드의 가치가 전년 대비 15%나 상승해서 약 2조 6,667억 달러(약 3,131조 7,720억 원)라고 한다. 이는 세계 100대 브랜드 발표를 시작한 2000년 이래로 가장 큰 성장률이다. 기술 산업을 대표하는 애플(Apple), 아마존(Amazon), 마이크로소프트(Microsoft)가 작년에 이어 상위 3위를 유지했다. 3개 브랜드는 100대 브랜드 총 가치 중 33%를 차지했으며, 10대 브랜드의 가치는 나머지 90개 브랜드 가치 총합보다 높았다.

　10위권 안에는 한국 기업으로는 삼성(Samsung)이 유일하게 746억 3,500만 달러(한화 약 87조 4,000억 원) 브랜드 가치로 글로벌 5위 자리를 지켰다. 지난해 대비 삼성의 브랜드

가치는 20% 성장했다. 코로나 대유행이 시작된 2020년부터 경제 공황에도 불구하고 상위 100대 브랜드 가치의 성장은 지난해 대비 1.3% 증가한 10% 성장을 보여주었다. 이러한 배경에는 코로나로 인한 비대면 일상이 클라우드 기반 기술과 인공 지능의 발전을 가속하고 스트리밍과 구독 기반 서비스의 발전으로 이어진 것으로 분석된다.

국내 회사가 인수한 외국 브랜드
휠라와 MLB

꼭 세계적으로 유명한 브랜드가 아니어도 모든 브랜드는 저마다의 가치를 갖는다. 물론 신규 혹은 작은 브랜드의 잠재적 가치는 섣불리 평가하기 어려운 문제이다. 가능성을 보고 투자하여 성장시켜야 하는 일종의 모험이며 때로는 직감을 믿어야 할지도 모른다. 능력 있는 개인 디자이너 브랜드가 가치를 인정받아 대기업으로 인수 러브콜을 받기도 하고 외국 브랜드를 국내 회사가 인수 합병하여 세계적인 위상의 브랜드로 키우기도 한다. 예를 들어 국내 패션 제조업체 F&F는 MLB와 디스커버리를 인수했고 휠라 코리아는 2007년 이태리의 휠라 브랜드를 인수해서 세계적으로 전개하고 있는데 브랜드 인수 이후 가치가 훨씬 더 성장한 사례들이다. 반대로 미국의 유명 화장품 브랜드인 에스터 로더(Estee Lauder)는 국내 화장품 브랜드 닥터 자르트를 인수했다. 바비 브라운, 조 말론, 맥과 같은 브랜드를 보유하고 있는 에스터 로더가 아시아 화장품 회사를 인수한 것은 처음이라고 한다. 에스터 로더는 K뷰티의 제품력과 브랜드의 세계적인 성장 가능성을 보고 무려 1조 3천억 원 이상으로 닥터 자르트를 인수했고, 닥터 자르트의 브랜드 가치는 약 2조 원이라고 한다.

브랜드의 가치는 처음에는 0원부터 시작하지만 얼마나 좋은 아이템과 탄탄한 브랜드 계획을 갖고 시장 진입을 하느냐에 따라 가치의 성장 가능성은 무궁무진해진다.

모든 브랜드는 가치를 가진다. 아직 기회를 잡지 못했을 뿐이다.

에스티 로더가 인수한 국내 화장품
브랜드 닥터 자르트

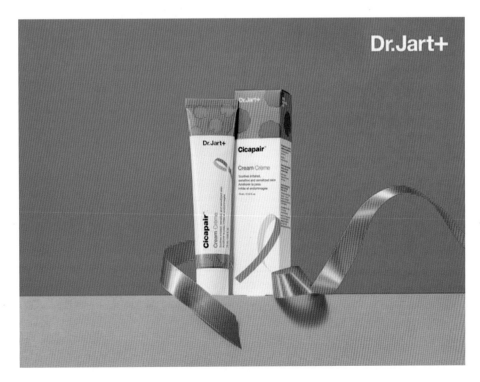

닥터 자르트가 '2021 에스티 로더
컴퍼니즈 유방암 캠페인' 동참의
일환으로 선보인 '시카페어 크림
핑크리본 리미티드 에디션'

Rule 2

BRAND DESIGN

브랜드 대상을 결정하라

브랜드 대상을 결정하라

브랜드를 디자인할 때 가장 중요하면서도 먼저 생각해야 하는 문제는 바로 '어떤 아이템을 브랜드화할 것인가'이다. 세상에는 이미 헤아릴 수 없을 만큼 많은 브랜드가 있지만 매일 또 새로 생겨나고 어느 순간 사라지는 것을 반복한다. '이것도 과연 브랜드가 될 수 있을까?' 하던 것들조차 어느새 브랜드가 되어 우리 삶 속에 스며드는 세상이기 때문이다.

때로는 사람들이 깜짝 놀랄 만한 아이템을 찾을 수도 있고, 때로는 이미 효용 가치가 없어 퇴물처럼 보이는 아이템에 대해 새로운 매력을 느껴 선택해 보고 싶을지도 모른다. MZ세대가 일부러 을지로를 찾게 만드는 뉴트로(Newtro) 열풍은 그 시절을 살았던 사람에게는 추억을 되살릴 수 있는 구시대적 유물일지 모르겠지만 MZ세대에게는 어디서도 본적 없거나 부모님 사진 속에서만 봤던 것들이라 오히려 새롭고 신선하게 느껴지기 때문이다. 누군가에게는 시대에 뒤떨어진 아이템처럼 보일지라도 어떻게 브랜드로 접근하느냐에 따라 마치 새로운 시대에 어울리는 브랜드로 성공할 수 있다. 각 아이템이 갖는 특징에 맞춰 접근 방법을 여러 방면으로 모색해서 시대에 맞는 브랜드로 만들어 보자.

1_ 제품 브랜드

제품은 생산자나 제조자가 판매를 목적으로 생산한 것을 말하며 제품(Products) 또는 완제품(Finished Goods)이라고 표현한다. 대체로 눈으로 볼 수 있는 유형(有形)의 제품을 생산 판매하는 브랜드를 제품 브랜드라고 하는데, 부분 제품(部屬品)이나 반제품 등도 브랜드화할 수 있으니 꼭 완제품에만 초점을 두고 브랜드로 접근할 필요는 없다. 제품의 종류는 상상을 초월할 정도로 많으므로 내가 가진 제품이 어떤 카테고리에 속했는지에 대해서 먼저 정리해 보자. 카테고리를 잘 설정하는 것만으로도 소비자에게 다가가는 방법이 달라지고 그 다름이 새로운 기회를 만들어 주기도 한다. 그리고 나의 제품과 유기적인 관계를 맺고 있는 다른 제품군과의 상관관계에 대한 이해를 바탕으로 브랜드 마케팅을 진행하고 브랜드를 성장시켜 나가는 것이 순서이다.

외국 가정에는 거의 없는데 국내의 경우 무려 전 가구의 90%가 보유하고 있다는 가전제품이 있다. 바로 김치냉장고다. 김치냉장고는 1995년 11월 20일 '딤채'라는 이름으로 시장에 나왔다. 전 세계 어느 나라에서도 어떤 특정한 단일 음식을 오래 저장할 목적으로 냉장고를 개발해서 전 가구의 90%가 사용하게 된 제품은 없을 것이다. 그 당시 우리나라에서 김치 특히 김장 김치는 거의 한 해의 절반 동안 식탁에 올라야 하는 필수 식량이었다. 배추는 하우스 재배를 통해 사시사철 공급이 가능해져 김치를 자주 담글 수 있게 되었지만, 기존의 냉장고는 김치를 오래 보관하는데 썩 적합한 가전제품은 아니었다. 냉장고 문을 여닫을 때마다 외부 온도와의 차이로 김치 맛을 일정하게 유지하기엔 부족했기 때문이다.

1991년 만도기계 아산 사업본부(현 위니아)는 신사업 아이템을 찾는 도중 프랑스의 와인 냉장고와 일본의 생선 냉장고에서 착안해 한국인의 대표 식량인 김치를 보관할 냉장고를 개발하게 되었다고 한다. 김치가 가장 맛있게 익었을 때의 맛을 오랫

동안 유지해 줄 수 있는 온도를 일정하게 공급해 주는 직접 냉각 방식이라는 새로운 기술을 도입한 김치냉장고는 단시간 내에 전국적으로 보급되기 시작했고 주부들이 가장 갖고 싶은 가전제품이 되기도 했다.

The Original 딤채°

1995°
김치냉장고 딤채의 탄생

1
2

1
김치의 옛말인 딤채를
브랜드 네임으로 채택해
김치냉장고의 대명사가 되었다.

2
1995년 출시된 최초의
김치냉장고 '딤채'

냉장고 보유율이 무려 99%임에도 불구하고 김치냉장고 보유율 또한 90%에 이른다.

일반인들에게는 다소 생소한 기계류를 만들던 만도라는 회사가 출시한 이래 처음 들어 보는 김치냉장고라는 제품이 이렇게 빨리 보급될 수 있었던 이유는 유명 모델 고용이나 미디어 광고 때문이 아니라 3천 명의 각계 저명인사들에게 6개월간 딤채를 무료로 사용해 볼 기회를 제공한 체험 마케팅의 결과라고 할 수 있다. 딤채를 6개월 동안 사용 후 제품을 구매할 경우 50% 할인이라는 파격적인 할인 혜택을 주었는데 무려 97%의 참가자들이 딤채의 성능에 만족해 직접 구매하면서 입소문이 나기 시작했다고 한다. 요즘으로 치면 인플루언서들을 통한 체험 마케팅 혹은 PPL(Product Placement)을 통한 마케팅이라고 생각하면 이해하기가 쉽겠다. 이 입소문 마케팅의 결과는 기대 이상으로 훌륭해서 가장 짧은 시간 안에 전국의 거의 모든 가정이 김치냉장고를 보유하게 했고 주부들 사이에서 김치냉장고 계라는 것을 만들게 하기도 했다.

김치냉장고는 한국인들의 식생활이나 식습관을 아주 잘 파악한 제품이라고 할 수 있다. 우리나라 사람들은 뜨거운 것은 용광로처럼 펄펄 뜨겁게 먹어야 하고 찬 것은 이가 시릴 정도로 차게 먹어야 제대로 된 맛있는 음식을 먹었다고 생각하는 경우가 많다. 뜨거운 음식이야 불에 끓여서 뚝배기에 담아내면 되지만 마치 얼음을 깨서 막 만든 것처럼 찬 육수가 들어가는 냉면 같은 경우에 반 얼음 상태인 살얼음 기능을 일 년 내내 언제든지 제공하는 김치냉장고의 위력은 식생활이나 요식업의 패러다임을 바꾸었다고 해도 과언이 아니다. 언제부터인지 정확하게 기억나지 않지만, 냉면에 살얼음이 가득한 것이 당연했고 김치냉장고는 더는 김치만 담아두는 김치 저장고가 아니라 벌레가 생기기 쉬운 쌀이나 시원하게 먹으면 더 맛있는 과일 저장고로 사용되기 시작했다.

● **주방 가전제품 보유율**

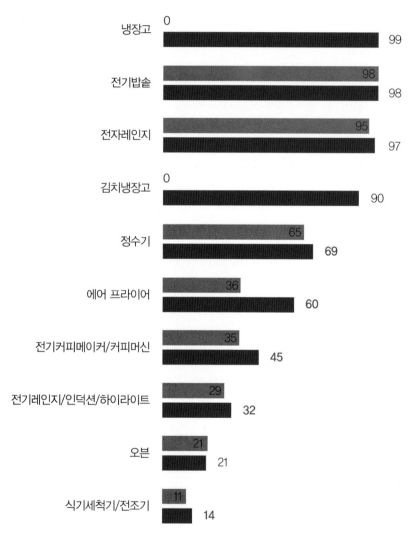

■ 2019년 7월~2020년 2월(코로나 19 팬데믹 이전)
■ 2020년 9월~2021년 3월(%)

제품	2019년 7월~2020년 2월	2020년 9월~2021년 3월
냉장고	0	99
전기밥솥	98	98
전자레인지	95	97
김치냉장고	0	90
정수기	65	69
에어 프라이어	36	60
전기커피메이커/커피머신	35	45
전기레인지/인덕션/하이라이트	29	32
오븐	21	21
식기세척기/전조기	11	14

– 시기별 전국(제주 제외)만 13세 이상 5,100명 면접조사
– 한국갤럽 마켓70 2021 www.gallup.co.kr

김치냉장고 디자인은 초창기 뚜껑형에서 서랍형과 스탠드형으로 기능과 디자인 면에서도 크게 발전하고 다양해졌다. 최근에는 냉장고와 세트 형태의 맞춤형 김치냉장고나 빌트인 방식으로 가구처럼 설치되는 경우도 많다. 냉장고에서 자리를 많이 차지하던 김치통이 자취를 감춘 이후 일반 냉장고에도 다양한 기능과 디자인의 변화가 일어났다. 냉장실과 냉동실 비율을 사용자 편의에 맞게 따로 설정할 수 있는 기능이 개발되거나 냉동실 크기가 커지는 추세이다. 또한 예전에는 무거운 김치통을 넣고 빼기 쉽도록 냉장실이 아래쪽에 있는 게 당연했지만 김치냉장고 보급 이후에는 냉장실이 위쪽에 있는 디자인이 많아지는 추세이다. 변화에 맞춰 일상을 좀 더 편리하게 바꾸는 계기를 마련한 사례라고 할 수 있다.

펜데믹 기간 동안 딤채는 김치냉장고를 만들던 기술을 이용해 −80℃부터 10℃까지 온도 설정이 가능하도록 한 초저온 냉동고를 메디박스(MEDIBOX)라는 브랜드로 출시하였고 FDA 승인을 받아 백신의 안전한 이동과 보관이 가능한 제품으로 확장하는 계기도 만들어 냈다. 김치를 저장하던 기술에서 인류의 건강을 책임지는 백신 운반을 안전하게 돕는 소규모 콜드 체인으로 의미 있게 만들어 낸 것이다.

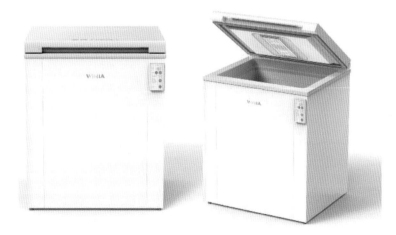

딤채가 만든 백신 냉장고 메디박스

유형의 제품을 브랜드화할 때 중요한 점은 어떤 상황에서도 변하지 않는 품질 혹은 규격을 유지하면서 최대한 많은 사용자의 공감을 얻을 수 있어야 한다는 것이다. 예를 들어, 어머니가 해 주시는 요리가 세상에서 가장 맛있다고 생각해 어머니의 요리를 브랜드화하기로 했을 때 제일 중요한 전제 조건은 음식이 늘 일정한 수준의 맛과 형태를 유지할 수 있어야 한다는 것이다. 어머니의 기분에 따라 혹은 재료의 품질에 따라 맛이 일정하지 못하다면 브랜드 제품으로 성공할 가능성은 매우 낮다. 점포가 하나일 경우엔 가능할지 몰라도 프랜차이즈 음식점이 되면 지점마다 맛이나 서비스 수준이 일정하게 유지되지 않는 경우가 많은 걸 보면 알 수 있다. 결국 이 차이를 최소한으로 줄이는 게 관건이다.

사람들이 맛에 대해 느끼는 쓴맛, 단맛, 신맛, 짠맛, 매운맛이라는 오미(五味)를 살리는 것도 중요하지만 어느 누가 먹어도 맛있다고 좋아할 만한 간의 정도를 찾아내는 것이 중요하다. 흔히 요리할 때 가장 중요한 건 간을 맞추는 일이라고 한다. 간만 맞으면 어지간하면 다 맛있다는 말도 있다. 아무리 독창적(Unique)인 제품을 만들고 이를 브랜드화하는 것이 목표라 해도 우선 디자인이 예뻐야 한다고 생각한다. 특히 제품의 경우 요즘은 물건이 없어서 사는 세상이 아니라 있어도 예뻐서 사는 세상이다. 일정 수준의 제품 디자인은 음식에서의 간과 같은 역할을 한다고 생각한다. 제품의 디자인이 완성도 있고 가졌을 때 만족감이 높아야만 소비자가 좋아하는 브랜드를 만들 수 있는 바탕이 된다.

디자이너들의 디자이너인
독일 디자이너 디터 람스

디터 람스(Dieter Rams)는 자신의 디자인에 대해서 'Less, But Better'라고 표현했다. 미니멀리즘을 추구하는 그의 디자인론이 모든 제품 디자인에 해당한다

거나 이로 인해 최고의 결과물을 만들 수 있다고 보장할 수는 없지만, 그의 디자인 이 오랜 시간 꾸준히 대중으로부터 사랑받고 여전히 현대 디자인에 큰 영향을 끼치는 것을 보면 충분히 참고할 만한 '디자인 원칙'이라고 생각한다. 앞으로 좋은 제품 디자인을 수반하지 않는 제품 브랜드는 점점 더 설 자리가 없어질 것이다. 디자인에 대한 소비자의 보는 눈이 그만큼 높아졌기 때문이다.

<u>10 Principles for Good design</u>
<u>좋은 디자인의 10가지 원칙</u>

Good design is innovative.
좋은 디자인은 혁신적이다.

Good design makes a product useful.
좋은 디자인은 제품을 유용하게 한다.

Good design is aesthetic.
좋은 디자인은 아름답다.

Good design makes a product understandable.
좋은 디자인은 제품을 이해하기 쉽게 한다.

Good design is unobtrusive.
좋은 디자인은 불필요한 관심을 끌지 않는다.

Good design is honest.
좋은 디자인은 정직하다.

Good design is long-lasting.
좋은 디자인은 오래 지속된다.

Good design is through down to the last detail.
좋은 디자인은 마지막 섬세한 부분까지 철저하다.

Good design is environmentally friendly.
좋은 디자인은 환경 친화적이다.

Good design is as little design as possible.
좋은 디자인은 할 수 있는 한 최소한으로 디자인한다.

디터 람스가 말하는
굿 디자인(Good Design)의 정의

독일 브라운(Braun) 사에서 만들었던
디터 람스의 디자인들

아이폰 디자인에 영감을 준
디터 람스의 디자인

2_ 반제품 브랜드

제품 브랜드 중에는 사자마자 바로 사용할 수 있는 완제품 브랜드들만 있는 것이 아니라 더 좋은 완제품을 만들기 위한 부분 제품이나 혼자서는 완벽한 제품이 될 수 없는 미완성 제품 브랜드들도 있다. 물론 이들에게도 대부분 브랜드 네임이 있고 때로는 완제품만큼이나 유명한 브랜드도 있다. 이런 브랜드를 반제품 혹은 반제품 브랜드라고 부른다.

요즘 새로운 완제품의 성패를 가르는 중요한 요소 중 하나는 소재이다. 누가 어떤 신소재를 먼저 사용하느냐가 가장 큰 뉴스이자 관건이다. 제품 디자인의 반은 소재가 다 한다고 해도 과언이 아니라고 생각한다. 소재는 재질, 색, 기능, 성분 같은 것들이 모여서 만들어진 아주 중요한 결과물이기 때문이다. 디자인의 모방은 비교적 쉽지만 소재의 모방은 비용이 많이 들거나 시간이 오래 걸리거나 특허가 출원되었을 경우 법의 보호를 받기 때문에 쉽게 따라 할 수 없어서 더 가치가 있다.

아이러니하게도 과학 기술이 발달할수록 사람들은 오히려 천연 소재에 대한 갈망이 더 커지는 추세이다. 자연에서 얻은 소재는 대부분 고가임에도 불구하고 소비자들이 그 가치를 인정하며 갖고 싶어 한다. 특히 가죽이나 모피는 오랫동안 사랑받아 온 천연 소재인데, 세계적으로 유명한 글로벌 명품 브랜드 그룹 케링(Kering)이 이 모피의 사용 중단을 선언하여 큰 반향을 일으켰다. 이 뉴스는 패션 산업뿐만 아니라 모든 분야에서 아주 큰 이슈가 되었다. 그도 그럴 것이 가장 인기 많은 천연 소재인 모피의 사용을 포기한다는 것은 다른 소재를 선택했음을 의미하며 그렇다면 과연 그 대체 소재는 어떤 소재인지 궁금해서이기도 했다.

케링 그룹은 구찌, 발렌시아가, 보테가 베네타, 생로랑 등 유명 패션 브랜드를 거느린 곳이다. 2022년 5월 4일 블룸버그 통신에 따르면 케링은 동물 가죽 조직을

케링 그룹의 로고

복제해 세포 배양 가죽을 만드는 미국 캘리포니아의 비트로랩스(VitroLabs)에 4천 6백만 달러(약 582억 6,000만 원)를 투자했다고 한다. 케링뿐만 아니라 세계적으로 유명한 배우이자 환경에 관심이 많은 레오나르도 디카프리오, IT · 바이오 전문 벤처 캐피털 코슬로 벤처 등이 참여했다고 하며, 전 세계 주식 시장이 들썩거리기에 충분한 뉴스였다.

VitroLabs Inc

1 / 2

1
비트로랩스의 로고

2
잉바르 헬가손 비트로랩스
창업자 겸 최고 경영자

최근 유행하는 비건(Vegan) 가죽의 상당수가 합성 피혁이나 선인장, 버섯 등 식물성 재료를 사용하는 것에 비해 비트로랩스의 가죽은 동물의 세포를 배양해 가죽을 만들어 낸다는 점에서 차별화된다. 비트로랩스는 2016년부터 연구를 진행한 결과 고품질의 대체 가죽을 대량 생산할 수 있는 능력을 갖췄다고 설명했다. 잉바르 헬가손(Ingvar Helgason) 비트로랩스 창업자 겸 최고 경영자(CEO)는 "그동안 가죽의 대체 소재를 개발하는 회사가 폭발적으로 증가했다. 비트로랩스가 '배양'한 동물 가죽은 업계, 장인, 소비자가 가죽에 대해 알고 사랑하는 생물학적 특정을 보존하는 동시에 기존 가죽 제조 공정의 환경적 · 윤리적 해로움을 제거한다."고 말했다.

1
비트로랩스가 세포를 배양해
만든 동물 가죽

2
비트로랩스가 배양한 동물 가죽을
사용한 구찌의 핸드백

전 세계적으로 동물 가죽을 사용한 패션 제품이 '동물 학대'라는 측면에서 논란이 일며 비건 관련 사업에 대한 투자가 급증하고 있는데. 블룸버그에 따르면 2021년 95개 기업이 약 1조 2,412억 원^(9억 8천만 달러)을 투자받았다고 한다. 이것은 직전 해의 2배에 달하는 규모이다. 한국에서는 SK네트웍스가 2022년 1월 버섯을 사용해 대체 가죽을 생산하는 미국 기업 마이코웍스^(MycoWorks)에 약 252억 원^(2천만 달러)을 투자했다고 한다. 윤리적 측면에서 동물 학대를 근절하고 새로운 소재를 찾는 일에 투자하는 것이 요즘 소재 관련 업계의 트렌드라고 볼 수 있다. 새로운 소재는 비록 반제품이지만 산업 시장의 패러다임을 바꿀 정도로 중요한 부분이라는 것을 증명하는 셈이다.

단추나 끈을 묶는 것이 불편한 사람들 때문에 발명된 것이 지퍼^(Zipper/Fastener)이다. 공식 명칭은 슬라이드 패스너^(Slide Fastener)인데 지퍼라는 명칭이 더 보편적인 것은 1923년 미국의 굿리치^(Goodrich) 사가 출시한 지퍼^(Zipper)라는 상표를 가진 신발이 대 히트를 하면서부터라고 한다. 여닫을 때 나는 '지잎^(Zip)'이라는 소리를 본 따 '지퍼'라고 신발 이름을 지었는데 이후 '지퍼'가 패스너의 고유명사처럼 사용되고 있다. 세계에서 가장 대중적으로 유명하고 많이 팔리는 지퍼는 일본 YKK 사의 지퍼를 들 수 있다. 그들의 모토는 '작은 부분이지만 큰 차이를 만든다^(Little Parts. Big Difference)' 뜻으로 해석된다.

YKK의 로고와 슬로건

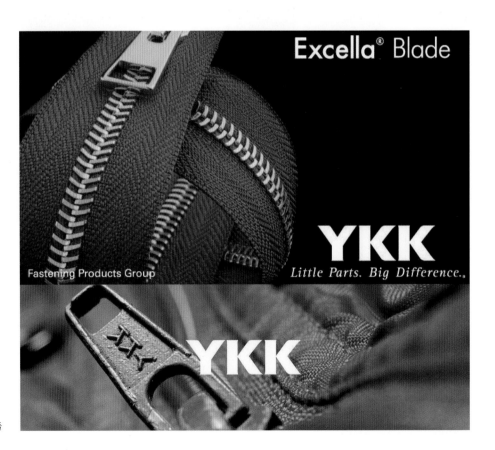

다양한 YKK 제품들

YKK는 브랜드 전략에 따라 고급 지퍼 라인인 엑셀라(Exella) 지퍼, 기능에 따라 방수 지퍼, 솔기가 보이지 않는 콘실 지퍼, 봉제 대신 접착해서 사용할 수 있는 지퍼 등 다양한 지퍼들을 생산하고 있다. 전 세계 지퍼 시장의 60%가 넘는 점유율을 보이는 독보적인 브랜드이기 때문에 우리가 입고 있는 옷이나 가방의 지퍼를 확인해 보면 절반이 넘는 지퍼가 대부분 YKK라는 브랜드를 달고 있을 것이다. 지퍼는 옷을 만들 때 필요한 부분적인 제품에 불과하지만, YKK라는 지퍼 브랜드는 대중적으로 인지도가 높은 유명한 브랜드이다.

반면 YKK에 비해 대중적인 인지도는 낮지만, 지퍼 업계의 에르메스라고 불리는 스위스의 리리 지퍼(Riri Zipper)라는 브랜드가 있다. 실제로 리리 지퍼는 에르메스의 옷이나 가방을 만들 때 사용하는 지퍼이기도 하다. 1923년 스위스 취리히에서 만들기 시작한 이 지퍼가 대중적으로 유명하지 않은 이유는 이 지퍼를 사용할 수 있는 브랜드들이 그만큼 제한적이기 때문일 것이다. 월등히 고가인 제품에만 사용할 수 있는 지퍼이기 때문에 주변에서 흔히 볼 수 없고 명품 브랜드에서만 볼 수 있다.

비싼 가격임에도 불구하고 명품 브랜드들이 YKK와 비교하면 상대적으로 인지도가 낮은 리리 지퍼를 고집하는 것은 그들만이 구현해 낼 수 있는 디자인 특색이 있기 때문이다. 리리 지퍼 이빨의 맞물린 모양을 자세히 보면 다른 지퍼와의 차이를 찾을 수 있다. 지퍼 이빨이 YKK에 비해 좀 더 가늘고 긴데 바로 그 작은 차이가 제품 전체의 디자인을 남다르게 표현하는 중요한 요소가 된다. 실제로 국내에서 리리 지퍼는 수급이 어렵고 설령 재고가 있다고 해도 가격이 비싸서 선뜻 사용하기가 어렵지만 제품 디자이너라면 완성도를 위해 어떻게든 꼭 사용하고 싶은 지퍼이다.

리리 사의 지퍼들

반제품이나 부분적인 제품 브랜드에 대해서 언급한 이유는 제품 브랜드의 다양성과 부가 가치를 높이는 데 얼마나 중요한 요소인지를 설명하기 위해서이다. 작은 부속품이라서 그 중요성을 알아채지 못했던 요소들이 제품을 완성했을 때 전반적인 브랜드 가치를 올리거나 시너지를 낼 수 있는 중요한 요소가 되기도 해서 반제품이나 부분 제품들도 브랜딩에 많은 신경을 써야 한다. 시간이 흘러 아주 중요하고 유명한 브랜드로 성장할 수도 있으며 지퍼처럼 한 부품을 대표하는 고유명사가 될 수도 있다.

3_ 서비스 브랜드

일상생활을 편리하게 만들기 위해 재화와 교환하는 일종의 노동력을 서비스(Service)라 하고, 이를 다루는 브랜드를 서비스 브랜드(Service Brand)라고 한다. 서비스는 눈에 보이는 유형의 상품이 아니라 주로 무형의 상품을 소비자의 주문으로 실행하고 완성한다. 서비스는 우리가 학교에서 배웠던 산업의 종류에서 '3차 산업'에 해당하며 상품을 판매하는 행위를 하는 상업, 볼거리를 제공하거나 사람들에게 즐거움을 주는 활동과 관련된 관광업, 사람이나 물건을 실어 나르는 운송업과 금융, 광고, 미

용, 영화, 방송, 통신과 같은 기타 업종이 포함된다. 조금 더 자세하게 세분화하면 생산자 서비스업에 해당하는 금융, 보험, 부동산 임대, 사업 서비스, 유통 서비스에 해당하는 도소매, 운수, 통신, 개인 서비스업에 해당하는 숙박, 음식점, 오락, 문화, 운동 서비스, 가사 서비스, 기타 서비스업과 사회 서비스업에 해당하는 공공 행정 서비스, 교육 서비스, 보건 · 사회 · 복지 사업, 국제 외국 기관 등이 있다.

4차 산업화 시대에는 지식 기반 산업이라는 항목이 있다. 지식 기반 산업이란 지식을 이용해 상품과 서비스의 부가 가치를 크게 향상하거나 고부가 가치의 지식 전달 서비스를 제공하는 산업을 말한다. 기술, 특허, 정보, 아이디어 등 지식을 생산하거나 활용하는 산업은 모두 지식 기반 산업이라 할 수 있다. 우리가 앞으로 주목해야 하는 서비스 브랜드는 바로 4차 산업에 해당하는 지식 기반 서비스 브랜드가 될 것이다. 3차 산업인 서비스업이 행동에 의한 결과로 소비자들이 편안한 삶을 영위하도록 도움을 주는 것이라면 지식 기반 서비스 브랜드는 축적된 전문 지식을 바탕으로 단순한 행동이 아닌 지적 정보를 서비스하는 브랜드 형태를 말한다.

예를 들어, 헤어 스타일을 바꾸기 위해 미용실에 가는 경우 소비자의 요구에 따라 머리를 자르거나 파마를 하는 단순한 서비스 형태가 3차 서비스업에 해당하는 것이라면, 4차 지식 기반 서비스업의 경우는 소비자의 얼굴형과 피부색, T.P.O^(Time, Place, Occasion) 등을 확인하여 어떤 식으로 헤어 스타일을 바꾸면 좋겠다는 헤어 디자이너의 전문적인 컨설팅을 바탕으로 머리를 손질하는 것을 의미한다. 따라서 4차 지식 기반 서비스가 훨씬 전문적이고 고부가 가치 산업일 수밖에 없다. 이런 특화된 서비스를 브랜드화하는 것이 훨씬 전문적이며 특화되었고 높은 성공 가능성이 있다고 볼 수 있다.

최근 몇 년간 MZ세대에게 가장 인기 있는 컨설팅 서비스 중에 하나로 개인의 피부색에 어울리는 색을 알아보는 퍼스널 컬러 컨설팅이 있다. 도입 초창기에는 화장품 회사의 광고 마케팅 일환으로 내 피부는 웜톤인지 쿨톤인지, 내 얼굴에는 어떤 파운데이션 색이 어울리는지 정도를 알아보는 단순한 진단 서비스로 시작했는데 어느새 다양하고 구체적이며 전문적인 진단 컨설팅 형태로 발전했다. 기본으로 사람의 컬러 톤을 크게 웜톤과 쿨톤으로 나누고 세부적으로 봄, 여름, 가을, 겨울의 사계절과 그 안에서 채도와 타입에 따라 구분한다. 이 퍼스널 컬러의 진단은 피부색뿐만 아니라 화장품, 옷, 장신구 등 나를 둘러싼 모든 색의 어울림에 대한 진단을 말한다. 이 톤은 나이를 먹거나 피부 톤이 달라져도 바뀌지 않는다고 한다.

퍼스널 컬러를 진단하는 데 사용하는 컬러 드레이프(MEDIA SK)

퍼스널 컬러 진단이 아직 학문적으로 정립되거나 역사가 오래되지 않았음에도 불구하고 젊은 세대에게 인기 있는 것은 개인 맞춤형, 경험형 진단 서비스이기 때문이다. 이들은 전문가의 조언을 받는 경험을 통해 기쁨과 만족을 얻는 서비스를 즐겁게 받아들이는 소비자들로서 이런 서비스가 충분히 가치 있다고 인정하는 세대이다.

서비스를 브랜드화하는 것에 있어서 가장 중요한 본질은 소비자가 확신, 신뢰, 만족, 충성심, 호의, 몰입, 기쁨, 경험을 갖도록 하는 것에 있다. 눈으로 확인할 수 있는 유형의 상품을 다루는 제품 브랜드와 달리 서비스 브랜드는 눈에 보이지 않는 가치에 대한 재화를 내는 관계로, 서비스 상품은 지극히 개인적이고 심리적인 만족감과 경험을 기준으로 평가하게 된다.

서비스란 확신, 신뢰, 만족, 충성심,
호의, 몰입, 기쁨, 경험을 주는 것

'서비스업의 꽃'이라 표현되는 호텔업 같은 경우 낯선 곳에서 내 집 이상의 편안함을 제공하는 것을 목표로 하므로 집을 대신할 만한 모든 제반 조건이 잘 준비되어 있어야 한다. 7성급, 5성급 등 별의 수로 호텔의 등급을 표시하기도 하지만 이는 호텔의 외적인 부분에 대한 검사 규정에 따라 정해지는 표시일 뿐 소비자의 평가와 일치하는 것이라고 볼 수는 없다. 등급은 낮아도 내 집보다 더 아늑하고 편안한 서비스를 받았다고 생각한다면 호텔에 대한 소비자의 평가는 기존에 정해진 호텔 등급보다 높을 수 있으며, 최고 등급을 자랑하는 호텔에서 그에 만족하지 못한 서비스를 받는 경우도 생길 수 있다. 서비스 평가의 절대 가치는 경험한 사용자의 만족감에 의해 결정되고, 이는 지극히 주관적이며 결코 논리적이지 못하다. 따라서 서비스 브랜드를 디자인할 때 소비자의 만족감은 가장 우선순위에 두어야 할 중요한 요소이다. 소비자의 불만이 불러올 지극히 낮은 평가를 반박해서 증명해 보일 방법이 없기 때문이다.

서비스 브랜드는 철저히 서비스를 받는 사람의 입장을 고려해서 준비해야 한다. 일방적으로 내가 제공하는 서비스를 받으라고 강요하는 것이 아니라 이런 서비스가 준비되어 있으니 경험해 보라고 소비자를 유혹해야 한다. 일어나지도 않을 일일지라도 그것에 대비해서 소비자를 보험에 가입시키거나 많은 혜택을 준비하는 등 사고 발생에 대한 경우의 수를 예측해야 한다. 물론 소비자의 만족을 위해 손해를 감수하는 서비스 브랜드는 없을 것이다. 최대한의 이윤을 내는 것을 목표로 하지만 소비자에게는 최대한의 혜택을 제공하는 것처럼 서비스해야 한다. 소비자도 이러한 현실을 충분히 알고 있지만 그럼에도 불구하고 위험한 상황에 대비해 피해를 최소화하려고 가입하는 것이다. 그 정도로 서비스 브랜드는 신뢰를 기반으로 하는 신뢰 기반 사업이다.

4_ 국가, 도시 브랜드

하나의 국가를 브랜드화한 것을 국가 브랜드(Nation Brand)라고 한다. 국가 브랜드 가치란 하나의 국가에 대한 이미지를 유무형 가치로 총합한 것을 말하는데, 이를 숫자로 표현한 것을 국가 브랜드 지수(NBI: Nation Brand Index)라고 한다. 전 세계 국가들이 국가 브랜드가 국가의 위상, 국민, 상품, 기업에 대한 평가에 지대한 영향을 미친다는 인식을 하고 좀 더 좋은 국가 이미지를 만들기 위한 노력을 하고 있다. 좋은 국가 이미지가 국가들 사이에서의 경쟁력을 뜻하기 때문이다. 국가 브랜드 가치는 국가 경제에 지대한 영향을 미친다. 국가 브랜드 가치가 높을수록 기업이 글로벌 경제 활동에 엄청난 도움을 준다. 강력한 국가 브랜드일수록 기업이 추가 수익을 창출할 수 있도록 영향을 미치며, 결국 국가 브랜드 노믹스®를 이루게 된다.

그렇다면 브랜드로서 우리나라의 가치는 얼마나 될까? 영국 브랜드 평가 컨설팅 업체인 '브랜드 파이낸스(Brand Finance)'가 발표한 '2021 국가 브랜드 연례 보고서'에 따르면 한국의 브랜드 가치는 2020년보다 0.9% 성장한 1조 7천 백 억 달러이며, 이는 2020년도와 같은 순위인 10위를 기록했다. 국가 브랜드의 가치 평가는 투자, 관광, 생산품, 인력 등 네 가지 분야를 투입량, 처리량, 산출량으로 각각 33%씩 평가해 브랜드력 지수(BSI: Brand Strength Index)를 계산하는 방식으로 이뤄진다.

우리나라의 국가 브랜드로서의 저력은 일명 한류(K-Wave)라는 이름으로 증명된다. 한류는 한국의 대중문화 요소가 아시아를 중심으로 나아가 전 세계에 전파되어 인기리에 소비되는 문화 현상을 일컫는 말로 국가 브랜드 지수나 국내총생산(GDP) 같이 숫자로 정리된 통계만으로는 증명하기 어려운, 사람들 간의 공감과 감수성에 관한 이야기이다. 1990년대 후반부터 영화나 TV 드라마가 아시아의 여러 나라에 방송되면서 연예인이나 한국 문화 전반에 대한 인기가 높아지기 시작했다. 처음엔 어쩌다가 우연히 드라마 한두 편이 대만이나 일본에서 인기 있나 보다며 일시적인 현상이라고 생각했지만, 인기가 지속되고 그 범위도 드라마에서 영화, 음악, 화장품, 음식 등으로 확대되면서 어느새 아시아 문화 콘텐츠 중심의 커다란 흐름으로 자리 잡게 되었다. 이러한 현상을 중국이나 일본에서 한류 열풍(Korean Wave Fever)이라고 소개하였고 오히려 우리나라에 이 단어가 역수입되어 신문이나 방송 등에서 널리 쓰이게 되었다.

한류 열풍은 단순히 드라마, 영화, 배우, 가수 등 연예 산업에 국한된 인기가 아니라 의식주에 관련된 모든 상품, 브랜드, 습관, 전통 같은 것들이 자연스럽게 전해지면서 우리나라 이미지 제고에 지대한 영향을 끼쳤고 한국어를 배우거나 직접 우리나라를 찾는 관광 산업으로 이어지기에 이르렀다. 또한 한류 열풍은 단순히 외

국인뿐만 아니라 우리나라 국민에게도 자부심을 느끼게 하는 계기를 마련했고, 한국적인 상품과 브랜드 및 콘텐츠 개발에 박차를 가하게 하여 전 세계인이 함께 즐길 수 있는 문화 컨텐츠가 될 수 있도록 했다. 한류는 국가 브랜드 이미지를 성장시키고 확고히 하는 데 아주 큰 영향을 미치는 핵심이 되었다.

처음으로 국가 이름을 마치 브랜드인 것처럼 내세웠던 국가는 독일이다. 독일은 수출 제품에 'Made in Germany'라는 표시를 사용하였다. 이 표시는 독일의 뛰어난 생산력과 높은 품질을 보증하는 것 같은 효과를 불러왔고 소비자들로부터 독일에서 생산하는 모든 제품을 신뢰하게 만들었다. 특히 중공업 산업 분야에서 두각을 나타냈던 독일이기 때문에 독일 제품은 튼튼하고, 오래 써도 고장이 없고, 믿을 수 있는 제품이라는 좋은 이미지를 만들 수 있었다.

독일을 대표하는 국가 이미지

'해가 지지 않는 신사의 나라'라는 멋진 별칭을 가진 영국은 유니언잭, 빅벤, 빨간 이층 버스, 까만 택시 등과 같은 시각적으로 선명한 이미지를 갖고 있고, 이것을 실제로 보기 위해 많은 사람이 영국 여행을 감행한다.

영국을 대표하는 국가 이미지

프랑스는 주산업이 농업임에도 불구하고 프랑스의 수도인 파리를 상징하는 개선문, 에펠탑, 샹젤리제 거리를 랜드마크로 내세워 화려하고 도시적인 이미지를 통해 패션과 예술에 나라로 인식되고 있다. 이러한 이미지로 인해 사람들은 꼭 가고 싶은 나라로 프랑스를 꼽는다.

프랑스를 대표하는 국가 이미지

호감이 가는 국가 이미지는 국가 브랜드 가치에 결정적인 역할을 하며 특히 3차 산업인 서비스 산업의 부흥과 발전에 지대한 역할을 한다. 따라서 나라마다 국가 위상이나 이미지를 높이기 위해 다양한 방법으로 홍보하는 것에 큰 비용을 지출하고 있다. 예를 들어 전 세계인이 동시에 즐기는 올림픽 행사를 통해 개최국의 발전상과 이미지를 반복적으로 보여줌으로써 좋은 국가 이미지 만들기를 꾀한다.

국가와 도시 브랜드를
대표하는 이미지들

국가 브랜드 이미지보다 오히려 더 높은 위상을 가진 도시 브랜드도 있다. 대표적인 예가 바로 미국의 대표 도시인 뉴욕이다. 경기 침체에서 벗어나고 시민의 자부심을 고취하기 위해 'I love New York'이라는 슬로건을 만들고, 이를 더 시각적으로 돋보이게 만들기 위해서 뉴욕 출신의 그래픽 디자이너 밀턴 그레이저(Milton Glaser)를 통해 1976년 네 개의 이니셜로 이루어진 'I♥NY' 로고를 만들었다. 'I♥NY'은 전 세계에서 가장 널리 알려지고 성공적인 브랜드 캠페인의 하나로 인정받았고 이로 인해 많은 도시 브랜드들이 태어나는 계기가 되었다.

도시 브랜드의 대표적인 성공 사례 뉴욕

서울도 도시 브랜드화 사업의 하나로 아시아의 정신(Soul of Asia), 하이 서울(Hi, Seoul), 아이 서울 유(I SEOUL U)라는 슬로건을 만들고 도시 브랜드 작업화에 착수했지만, 서울을 알리려는 서울시의 부단한 노력보다 오히려 가수 싸이가 만든 노래 '강남 스타일(Kangnam Style)'이 곡 발표 2개월 만인 2013년 9월 25일, 유튜브 조회 수 2억 7천 만건을 넘는 대기록을 세우며 서울의 강남이라는 도시를 일약 세계에서 가장 핫한 도시 이미지로 만들기도 했다. 이후 2023년 4월, 조회 수 47억 회 이상으로 세계에서 가장 많은 조회 수를 기록한 노래 중 하나가 되었다.

실체가 불명확한 도시 브랜드의 실효는 당장 나타나기보다 서울을 찾는 방문자 수가 조금씩 늘거나 하는 식으로 나타나기 때문에 눈에 보이는 효과를 이른 시일 내에 보기보다는 오랜 시간과 노력의 투자가 필요한 사업이다. 서울시는 2023년 새로운 슬로건 'Seoul, My Soul'을 선정하여 팬데믹 이후 달라진 서울의 브랜드 이미지를 만드는 노력을 하고 있다. 그리고 지방 자치 단체에서도 자기 도시에 어울리는 도시 브랜드 사업화에 맞춰 저마다의 고장을 잘 나타낼 수 있는 상징을 개발하고 브랜드 계획을 수립 및 집행하고 있다. 도시 브랜드화 혹은 내 지역 브랜드화는 방문자 수 또는 정착 인구 유입을 늘리고, 주민 밀착형 사업을 강화할 수 있으며, 지역 경제 활성화를 이끌 방법이다. 예를 들어, 부산의 경우 부산 국제 영화제를 통해 부산의 이름을 알리는 큰 역할을 하고 있다. 해를 거듭할수록 세계적인 감독, 영화배우, 영화 관련 종사자, 영화 애호가가 부산으로 모이면서 자연스럽게 부산이라는 도시 브랜드 이미지가 형성되고 있다.

부산을 대표하는 국제 행사
'부산 국제 영화제'

5_ 연예, 예술, 스포츠 관련 브랜드

우리나라의 연예, 예술, 스포츠 산업과 관련된 브랜드가 세계인의 주목을 받는 세상이다. 이 산업의 특징은 대중을 흥분과 광기로 몰아넣어 정신적 안정을 찾게 하는 것, 즉, 카타르시스(Catharsis)이다. 때로는 노래, 영화, 연극, 공연 예술, 미술, 퍼포먼스, 야구, 농구, 축구, 피겨 스케이팅 등 다양한 장르에서 국제적으로 두각을 나타내고 있다. 이러한 모든 분야의 콘텐츠들도 하나하나 브랜드가 될 수 있다.

대중문화를 이끌어 나가는 연예 산업 관련 브랜드는 사람의 재능을 기반으로 형성되지만, 개인 브랜드와 구별되게 철저한 기획사의 기획 아래 이뤄진다. 방송이라는 매체의 특수성 때문에 오랜 연습 기간과 수많은 스텝의 도움이 필요하며 더욱 철저하게 준비된 콘텐츠를 요구한다. 이제는 인터넷이라는 통신 수단을 통해 우리나라를 넘어 아시아에서 지구 반대편에 있는 남미까지 영향력을 미칠 수 있고 실제로 그로 인해 수입을 올릴 수 있게 되었다. 오히려 국내에서의 매출보다 해외에서의 매출이 훨씬 높기까지 하다.

한국의 연예 관련 브랜드는 이미 세계적으로 명성을 크게 얻고 있다. 세계적으로 유명한 아이돌 그룹이 여럿이며 최근에는 오스카, 칸 영화제, 에미상 등 국제적인 영화제에서 감독상, 작품상, 연기상 등을 연거푸 수상하고 있다. 불과 몇 년 전에는 언젠가 우리나라에서도 저런 시상식에서 누군가 상을 탈 수 있을까 하고 꿈꾸던 일이 실제로 이뤄졌고 우리나라의 콘텐츠를 눈여겨보는 인구가 폭발적으로 늘어났다. 다양한 OTT(온라인 동영상 서비스) 채널을 통해 국내 콘텐츠들이 쉽고 빠르게 소비되고 있다. 전 세계가 동시다발적으로 '오징어 게임'을 보고 SNS를 통해 소감을 나누는 세상이다. 우리나라의 콘텐츠는 국내에서만 소비되고 우리 국민만 공감하는 정서라고 생각했지만 전 세계 어디서나 부의 불평등이나 한탕을 꿈꾸는 사람들에 관

한 자극적인 콘텐츠는 흥미롭기 짝이 없고 공감대를 형성하기 쉽다는 걸 증명해 냈다. 오징어 게임에서 착용한 유니폼은 짝퉁이 먼저 상품화되어 팔렸고, 개인 유튜버는 드라마 속 세트를 실제로 재현하여 게임을 만드는 2차 창작을 하기도 했다. 이렇게 잘 만든 콘텐츠는 완벽한 브랜드가 되었다.

다양한 OTT 채널이 전 세계적으로 공급하는 우리나라 콘텐츠

스포츠 분야 또한 각본 없는 드라마를 종종 연출하는 짜릿한 분야다. 예를 들어, '야구는 9회 말 2아웃부터'라는 말이 있듯이 끝날 때까지 결과를 확신할 수 없는 불안과 초조함을 느껴야 하므로 승리가 확정되는 순간의 카타르시스 또한 극대치에 도달한다. 따라서 열정적으로 좋아하는 팬들도 많고 관련 상품이나 지역 경제 활성화에 이바지하는 영향도 상상을 초월할 정도로 가치가 있다. 스포츠 브랜드들은 스포츠를 보는 사람들을 좀 더 끌어들이기 위해 규칙도 복잡해지고 경기도 지역사회가 아닌 국가 대항전 등으로 확대해 경쟁을 유도한다. 축구 종목은 4년에 한 번씩 월드컵 경기를 개최함으로써 지속적인 인기를 유지하고 있다. 스포츠 브랜드의 경우에는 워낙 규모가 커서 개인적으로 진행하기에는 특히 어려운 분야이기 때문에 주로 지역 연고지와 결합하여 브랜드를 만드는 것이 일반적이다. 그리고 라이벌 브랜드 구조를 만들어 경기를 경쟁으로 몰아가는 경향이 있다. 마치 영국 맨체스터와 맨시티 팬들이 경기마다 과열된 응원 구도를 만들어 도시를 들썩이게 하고 지역 감정을 불러일으키는 것처럼 팬들의 감정을 극으로 몰아가곤 한다.

6_ 조직 브랜드

영리를 추구하는 조직이든 비영리를 추구하는 조직이든 상관없이 독자적인 목적
과 목표를 갖고 조직을 만들어 브랜드화하는 것을 조직 브랜드(Organization Brand / Association
Brand)라고 한다. 조직을 상징하는 심볼로 브랜드의 정체성을 드러내고 브랜드화하는
현상은 계속 늘어나는 추세이다. 개인의 힘은 미약하지만 같은 성향이나 목적을 가
진 사람들이 힘을 모아 조합을 이루면 혼자 하는 것보다 훨씬 강한 힘을 가질 수 있
고 많은 정보를 공유할 수 있기 때문이다. 그 어느 때보다 협동조합이 다양하게 많
이 생기고 있다.

$\dfrac{1}{2}$

1
유니세프 로고

2
국제 올림픽 위원회 로고

2인 이상의 조합원이 출자하여 공동 경영을 하기로 계약하는 사업 형태를 조합이라고 하며, 조합 또한 조직 브랜드의 일종으로 볼 수 있다. 양극화로 성장 동력을 잃은 한국 경제의 대안은 사회적 경제라고 강조하며 협동조합, 사회적 기업 등에 대해 상담 등 간접 지원은 물론 마을 기업 정책과 연계해서 사업비를 지원하고 있다. 이에 따라 2012년 12월 협동조합 기본법이 시행된 이후 우리나라 총 협동조합 수는 2023년 5월 말 23,356개이다. 서울시 협동조합 브랜드 사업의 일례로 성동구 성수동 수제화 협동조합 사업을 들 수 있다. 노동 집약적 산업인 구두 산업의 쇠퇴로 명맥을 잇기 어려웠던 성수동을 수제화 구두의 중심으로 집중 활성화하는 방안을 마련하면서 한국 성수동 수제화 공동조합을 만들고 공동 브랜드를 구상해 생산 및 판매하는 활동을 하고 있다.

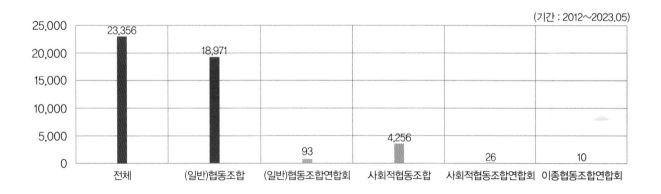

(기간 : 2012~2023.05)

국내 협동조합 통계
협동조합 홈페이지(coo.go.kr)

이탈리아 식물성 태닝 조합은 이탈리아의 대표적인 가죽 협동조합이다. 이 조합의 브랜드는 뻴레 콘챠타 알 베제탈레 인 토스카나(Pelle Conciata al Vegetale in Toscana)라는 긴 이름을 갖고 있으며, 조합 회원들이 생산한 가죽의 품질을 보증한다. 토스카나 피렌체와 피사 지방 사이에 펼쳐진 이 산업단지는 이탈리아의 유일한 고품질 베지터블 태닝 가죽 생산지로서 전통적인 작업 방식을 고수하여 현재에도 옛날과 똑같이

태닝(무두질) 과정에 식물 추출물만 넣어 가죽을 만든다. 이 조합 브랜드 라벨에는 모방 방지 시스템과 등록 시리얼 번호를 표시하여 검증된 품질의 가죽임을 인증한다. 소비자는 표시된 시리얼 번호를 통해 가죽 공급사 및 제품 생산사를 추적해 볼 수 있다.

이 브랜드의 상징은 조합이 규정한 내부 규칙과 생산 기술 규격을 준수하는 회원사들에만 사용이 허용되며 회원사의 가죽을 구매하는 고객들만이 이 브랜드 라벨을 부착할 수 있는 권리가 있다. 이탈리아 식물성 태닝 조합은 뉴욕의 구겐하임 미술관(Guggenheim Museum), 도쿄의 파크 타워 홀(Park Tower Hall), 파리의 퐁피두 센터(Centre Pompidou), 런던의 자연사 박물관(Natural History Museum), 피렌체의 빨라쪼 피티(Palazzo Pitti) 등에서 행사를 열어 토스카나 지방 가죽의 탁월함을 전 세계에 알리는 홍보 활동을 병행함으로써 '메이드 인 투스카니(Made in Tuscany)'의 가치 강화에 공헌하고 제품의 우수성을 소비자들에게 적극적으로 알리는 노력을 하고 있다.

조직 브랜드의 특징은 뜻을 같이하는 조합원을 모아 하나의 목소리를 내는 것에 있다. 이권이나 사업 취지 때문에 이견 조율이 쉽지 않은 단점도 있지만, 개인이나 소규모 회사와 비교하면 힘이 생기고 공동 출자를 통한 자금 부담도 덜 수 있는 브랜드화의 새로운 방법이다.

빨레 콘챠타 알 베제탈레 인
토스카나 조합 심볼

빨레 콘챠타 알 베제탈레 인 토스카나
조합에서 만든 가죽과 품질 보증 택(Tag)

7_ 퍼스널 브랜드

개인도 브랜드의 대상이 될 수 있다. 예능인, 정치인, 스포츠 선수 같은 유명인뿐만 아니라 평범한 개인도 자기 관리를 통해 경쟁력 있는 하나의 브랜드로 거듭날 수 있다고 믿고 노력하는 추세이다. 실제로 유튜브나 틱톡 같은 매체를 통해 하루에도 수많은 스타가 태어나거나 사라지고 있다. 퍼스널 브랜드를 시작하는 가장 첫 번째 단계는 나는 어떤 사람이고 어떤 브랜드가 되고 싶은가를 정의하는 일이다. 퍼스널 브랜드는 내가 아닌 남이 보는 나와의 교집합을 확인하는 일이다.

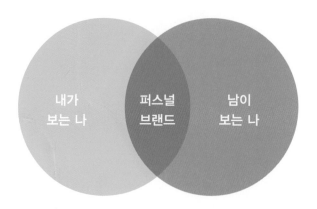

퍼스널 브랜드란?

　　퍼스널 브랜드도 하나의 브랜드이기 때문에 반드시 브랜드의 원칙인 다름과 차이를 증명해야 한다. 이 차별점들을 독특하다거나 독창적이라는 단어로 표현한다. 독창적인 퍼스널 브랜드(Unique Personal Brand)는 전문 지식과 경험을 바탕으로 차별화되고 독자적인 서비스를 제공할 뿐 아니라 퍼스널 브랜드 당사자의 인간적인 매력 같은 고유의 아이덴티티들(Identities)이 모여 만들어진다. 퍼스널 브랜드는 하늘 아래 같은 사람이 없듯이 모든 사람이 가진 개인의 경험, 지식과 매력으로 완성되는 다양성과 차별화에서 비롯된다.

전문적인 지식은 퍼스널 브랜드에 있어 가장 기본이자 중요한 조건이다. 지식이 뒷받침되지 않은 전문성은 인정받기가 쉽지 않거나 이를 증명하는 데 오랜 시간이 걸린다. 따라서 전문 교육이나 평생 교육 또는 독학으로라도 전문 지식을 습득하는 일을 게을리해서는 안 된다. 특히 기술 과학이 눈부시게 발전하고 있는 현대 사회에서는 누가 먼저 지식을 습득했느냐에 따라 선두주자가 될 수도, 후발주자가 될 수도 있다.

지식도 실제 경험이 동반되지 않으면 실력을 충분히 인정받기 어렵다는 맹점이 있다. 다양한 경험에서 우러나오는 실질적인 경험이나 체험이야말로 전문적인 지식을 증명할 만한 필요 조건이기 때문이다. 또 지식과 경험의 균형이나 조화도 중요하다. 어느 한쪽으로 치우치지 않는 균형 잡힌 산지식이야말로 강력한 퍼스널 브랜드와 독창적인 퍼스널 브랜드를 완성하는 가장 중요한 요소라고 할 수 있다. 독창적이라는 말은 사용자나 의뢰자가 브랜드를 선택할 때 충분한 분별력을 갖게 하므로 경쟁 브랜드보다 비교 우위를 차지하기 위한 좋은 조건이다.

마지막으로 인간적인 매력은 독창적인 매력을 완성하는 마침표에 해당한다. 고만고만한 경력이나 비슷한 전문 지식을 가진 사람들 사이에서 가장 중요한 선택 조건은 궁극적으로 '내 마음에 드는 사람이 누구인가?' 하는 점이다. 학력이나 경력으로 판단할 수 없는 인간적인 매력이야말로 가장 부정확하지만 가장 강력한 조건이 되기도 한다. 때로는 외모나 패션으로 인해 선입견을 품기도 하지만, 대화하다 보면 하나둘씩 장단점이 드러나기 시작하고 판단이나 결정의 근거를 만든다. 인간적인 매력은 수치로 나타내거나 글로 설명하기 어려운 아주 복잡 미묘한 부분이다.

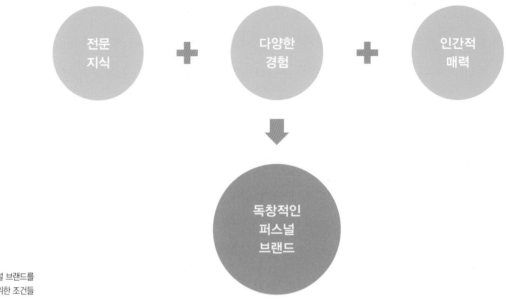

독창적인 퍼스널 브랜드를
만들기 위한 조건들

퍼스널 브랜드를 세상에 드러낼 타이밍이나 매체도 매우 중요하다. 아무리 뛰어난 재능을 가졌어도 적절한 시기에 표출되지 못하면 주목을 받기 어렵다. 너무 이르거나 늦어도 성공할 기회가 줄어든다. 나라는 브랜드가 꼭 필요한 시기에 나타나야 브랜드로서 가치가 빛을 발한다. 자신에게 맞는 매체를 찾아야 한다. 소셜미디어를 적극적으로 활용하는 것이 가장 적은 투자로 큰 효과를 보는 방법이다. 예전에는 무조건 비용 문제였다면 이제는 아이디어 싸움이다. 글을 잘 쓰는 것, 블로그 사진을 잘 찍는 것, 인스타그램의 짧은 영상을 잘 만드는 것, 틱톡이나 쇼츠를 꾸준히 그리고 자주 올리는 것도 하나의 방법이다.

요즘은 재능보다 오히려 감각이나 감성을 더 중요시하는 경향이 있다. 재주와 능력이라는 뜻을 가진 재능은 훈련을 통해 어느 정도 발전하고 보완할 수 있지만, 감각이나 감성은 사람 자체가 바뀌지 않는 한 변하기 쉽지 않은 부분이다. 감성

이 중요한 이유는 타인과의 소통이나 교류에서 중요한 구심점 역할을 하기 때문이다. 같은 감성을 공유하는 사람들이 많을수록 나의 잠재적 고객들이 많은 것을 의미한다. 개인 브랜드들의 시작이 비록 작고 미미하더라도 같은 감성을 공유하는 사람들과 꾸준한 소통이 어느새 하나의 흐름을 이룰 수 있다. 일종의 팬덤(Fandom)이 형성되는 것이다. 이 흐름이 개인을 바꾸기도 하고 나아가서는 세상을 바꿀 수 있는 커다란 힘의 근원이 되기도 한다.

퍼스널 브랜드를 만들 때 너무 서두르거나 조급해할 필요는 없다. 충분한 지식 습득과 훈련으로 전문가로서 준비를 마치고 적당한 타이밍에 나타나는 유명한 개인 브랜드들만 봐도 결코 하루아침에 만들어진 결과가 아니라는 것을 알 수 있다. 개인 브랜드는 브랜드화할 나의 기초가 부실할수록 사라지기 쉬우니 시간을 갖고 준비하자. 누구나 퍼스널 브랜드가 될 수 있다는 점이 퍼스널 브랜드를 시작하는 데 있어서 가장 중요한 점이다. 퍼스널 브랜드를 만들어 보자.

Rule 3

BRAND DESIGN

브랜드 콘셉트를 먼저 생각하라

브랜드 콘셉트를 먼저 생각하라

브랜드를 디자인할 때 먼저 심사숙고해야 할 부분은 '어떤 브랜드 콘셉트를 가진 브랜드를 디자인할 것인가'에 있다. 콘셉트^(Concept)는 우리말로 '개념'이라고 바꿔 부를 수 있는데 개념은 어떤 사물이나 현상으로부터 추출할 수 있는 일반적이며 공통적인 표상^(表象)이다. 표상은 지각 또는 기억에 근거하여 의식할 수 있게 된 관념 또는 심상이라고도 한다. 그렇다면 브랜드 콘셉트는 '브랜드로부터 추출할 수 있는 일반적이며 공통적인 지각 또는 기억에 근거하여 의식할 수 있게 된 관념 또는 심상'이라는 뜻이 된다. 브랜드 콘셉트는 쉽게 말해 우리가 브랜드를 떠올릴 때 갖는 일반적이면서 공통적인 상^(Image)에 관한 이야기이다.

브랜드 콘셉트를 만든다는 것은 브랜드가 지향하는 '특정한 이미지와 방향성에 관한 이야기'라고 생각한다. 많이 팔리기를 원하는 제품이나 서비스가 사업적으로 성공하거나 대중에게 유명해지기까지 '일관성 있는 이미지와 방향성을 드러나게 하는 주된 개념'이 바로 브랜드 콘셉트이다. 브랜드를 단순히 제품이나 서비스를 더 많이 팔기 위한 유명한 이름 정도라고 생각하는 사람들도 있겠지만, 브랜드는 그렇게 단순하게 만들어지는 것이 아니다. 브랜드 콘셉트를 정하고 제품이나 서비스의 최종 판매까지 철저히 준비하고 실행에 옮겨야 하는 복합적이며 매우 까다로운 과정을 거친다.

지금 이 시간에도 수많은 브랜드가 이미 세상에 나와 있고 나올 준비를 하고 있다. 브랜드 콘셉트는 그들과 겨루어 차이를 만들고 소비자가 '선택'할 수 있도록 변별력을 드러내는 역할을 한다.

브랜드 콘셉트는 브랜드 디자인을 이끌어 가는 가장 기초적이면서 중요한 뼈대 역할을 하는 일종의 나침반과 같다. 브랜드 콘셉트가 지시하는 방향을 설정하고 그에 맞는 과정을 진행해 가는 것이 중심을 잃지 않고 확고한 브랜드 콘셉트를 만들어 가는 방법이다. 브랜드 콘셉트 안에서 다양한 스토리텔링과 디자인으로 경쟁 브랜드와 차별화를 이루는 대표적인 브랜드를 알아보자.

1_ 갖고 싶고 사고 싶어서 안달 나게 만드는 팬덤 강한 브랜드 – 슈프림(Supreme)

배우, 가수, 운동선수 같은 스타들에게만 팬이 있을까? 정치가, 종교 지도자, 학자, 작가들에게도 팬은 존재한다. 브랜드에도 팬은 존재하고 이를 열성적으로 좋아하는 사람들 또는 그러한 문화 현상을 팬덤이라고 한다. 팬덤은 '광신자'를 뜻하는 '퍼내틱(Fanatic)'의 팬Fan과 '영지(領地), 나라' 등을 뜻하는 접미사 '–덤(dom)'의 합성어다. '퍼내틱'은 라틴어 '파나티쿠스(Fanaticus)'에서 유래한 말로, 교회에 헌신적으로 봉사하는 사람을 일컫는다. 어떤 특정한 대상을 추종하는 무리를 팬덤이라고 한다면 현재 전 세계적으로 가장 활발하고 열성적인 팬덤을 가진 브랜드 중 하나가 빨간 사각 바탕에 흰색 헤비 푸투라 사선 서체로 'Supreme'이라고 쓴 슈프림이라고 할 수 있다.

슈프림은 미국에서 태어나고 영국에서 청소년기를 보낸 제임스 제비아(James Jebbia)가 1994년 4월 뉴욕 맨해튼 라파예트 스트리트(Lafayette Street)에 매장을 열면서 시작됐다. 처음에는 스케이트 보더들을 대상으로 하는 티셔츠와 스케이트보드 용품을 판매했다. 일종의 서브컬처(Subculture: 하위문화)였던 스포츠 종목인 스케이트보드를 스포츠 경기 자체도 아닌 패션 브랜드로 열광하게 만든 데는 슈프림만이 가진 독특한 브랜드 운용 방식에서 기인했다.

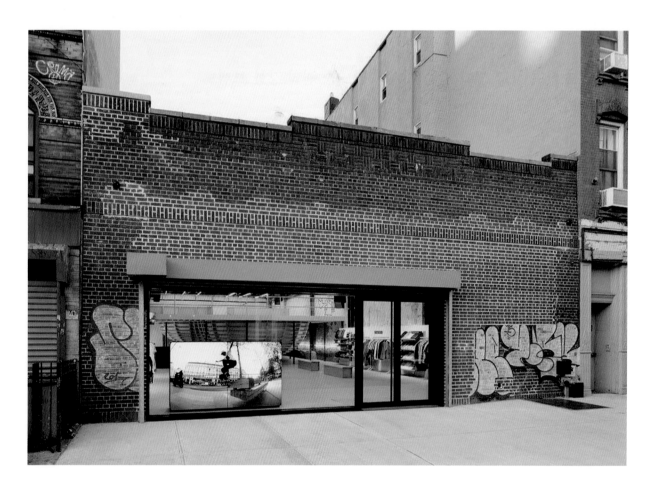

슈프림의 라파예트 스트리트 매장은 스케이트 보더들이 스케이트보드에서 내려 걸어 들어오지 않아도 될 수 있도록 매장의 문턱을 없앴고 제품의 판매도 실제 스케이트 보더들을 고용하여 직접적인 사용 경험과 문화의 저변을 확대할 수 있도록 유도했다. 스케이트보드 문화에 대한 이해와 경험을 갖춘 사람들을 주축으로 매장을 운영했기 때문에 이에 관심 있는 사람들이 모여들었다. 제품을 판매하는 기술적인 면이나 매너적인 면에서는 좀 뒤떨어졌을지 모르지만, 스케이트보드를 좋아한다는 동질감으로 인해 같이 모이고 싶고 따라 하고 싶게 만들어 저변을 확대해 나갔다.

스케이트보드를 탈 수 있는 슈프림 매장

반스와 슈프림이 콜라보레이션했던
올드 스쿨 제품

 슈프림은 1996년 스케이트보드화로 유명한 반스와의 콜라보레이션을 시작으로 다양한 브랜드와의 협업을 통해 브랜드를 키우고 성장시켰다. 마침내 2017년에는 루이비통과의 콜라보레이션으로 스트리트 패션 브랜드가 럭셔리 시장에 진입하는 계기가 되기도 했다. 사실 루이비통은 과거에 슈프림이 루이비통 로고를 무단으로 사용해서 소송을 진행했던 전력이 있는데도 불구하고 젊고 막강한 팬덤을 가진 슈프림과의 협업을 통해 세간의 이목을 주목시키고 브랜드 이미지를 바꾸도록 노력했다. 아이러니하게도 루이비통과의 협업 제품은 뉴욕 슈프림 본점 매장에서는 살 수 없었는데 그 이유는 사려는 사람들이 이미 며칠 전부터 줄을 서서 기다렸기 때문에 안전상의 문제로 취소되었다고 한다.

 슈프림의 인기가 높아지면서 정작 팬들은 제품을 사지 못하게 되는 경우가 많이 발생했다. 실제 사용자가 아니라 소비자 판매 가격에 사서 몇 배가 넘는 가격에 제품을 되파는 수많은 리셀러(Resellers)가 작정하고 경쟁에 뛰어들었기 때문이다. 슈프림은 수요일에 판매 리스트가 발표되고 다음 날인 목요일 11시(뉴욕 기준)에 온라인 판매를 하는데 짧게는 10초 또는 몇 분 이내에 모두 팔리곤 한다.

실제로 제품이 필요해서 사는 사람도 있지만 마치 복권이라도 뽑는 심정으로 무조건 하나라도 살 수 있으면 좋겠다는 심정으로 사는 사람들도 많다. 사서 마음에 안 들면 다시 팔아도 손해가 나지 않을 거란 것을 알기 때문에 구매 전쟁에 참전하기도 한다. 온라인으로 사지 못하면 전 세계 6개국 15개 밖에 없는 매장에서 줄을 서서 기다려 사야 하는데 그것 또한 쉽지 않은 일이다. 미리 살 기회를 부여받은 사람만 줄을 설 수 있기 때문이다.

제품을 만든 슈프림보다 정작 리셀러가 더 많은 매출을 올린다는 자조적인 이야기도 있다. 왜 슈프림은 그렇게 인기가 많은데 많이 만들어서 좀 더 많은 사람에게 판매하지 않는 것인가라는 생각은 매우 어리석은 생각이다. 수요와 공급의 불균형을 어느 정도 유지해야 사람들은 더 갖고 싶은 욕망을 느낄 뿐만 아니라 어떤 제품이 나올지 항상 주의 깊게 지켜보고, 마침내 손에 쥐어졌을 때의 만족감이 훨씬 크기 때문에 욕을 먹으면서도 불균형을 유지하는 것이다. 무엇이든지 흔해지면 인기가 떨어지고 관심이 가지 않으며 팬들은 다른 브랜드로 이동한다.

루이비통 가방에 슈프림 로고가 프린트된 콜라보레이션 제품들

서브컬처는 유행에 따라 뜨고 지기는 하지만 없어지지 않는 문화이기 때문에 존재하는 한 팬들이 관심을 두고 기다리게 할 만한 콘텐츠를 꾸준히 던져 주어야 한다. 슈프림은 그걸 아주 잘하는 브랜드이고 다양한 협업을 통해 새로운 도전을 하는 브랜드이다. 그동안의 행보를 보면 다음엔 뭘 보여줄까 하는 궁금증을 갖게 하는 걸 무려 30년 가까이 훌륭하게 해내고 있다.

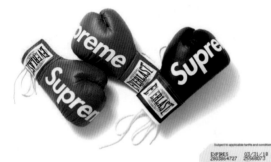

슈프림과 콜라보레이션했던
다양한 브랜드들

2_ 제조원가와 생산처를 공개하는 투명한 패션 브랜드
- 에버레인(Everlane)

세상에 자기가 만들어 파는 물건의 제조원가를 공개하고 어디에서 누가 만들었는지 생산처도 알려주는 친절한 브랜드가 있다? 미국 벤처 캐피탈 회사에서 근무하던 당시 25살의 마이클 프레이스만(Michael Preysman)은 '왜 원가 7달러짜리 셔츠가 50달러나 하는 것일까?'와 같은 의문을 가졌고 2010년 투명한 방식으로 옷을 만들어 보자는 취지로써 각 제품의 제조원가와 생산처를 공개한 브랜드 에버레인(Everlane)을 만들었다.

투명성(Transparency)을 원칙으로 패션 제품을 만드는 에버레인의 브랜드 정책을 처음 들었을 때는 '그게 가능한가?'하는 의심으로 머릿속이 가득 찼다. 유사 이래 한 번도 이런 브랜드가 없었기 때문이다. 이미지를 먹고 산다고 해도 과언이 아닌 패션 브랜드에서 제조원가를 공개한다? 어쩌다가 한두 번 광고 효과를 목적으로 원가를 공개한다고 하는 브랜드는 있었지만 아이템마다 원가를 공개하는 경우는 없었고 게다가 다른 브랜드의 비슷한 제품 판매 가격까지 비교하면서 말이다.

EVERLANE

에버레인의 로고

100% 수피마 면 소재 티셔츠

원가는 브랜드의 핵심 비밀이라고 해도 과언이 아닐 만큼 중요한 기업 노하우인데 과연 그걸 투명하게 공개할 경우 어떤 파문을 일으킬 것인지 예측조차 할 수 없었다. 결론부터 말하자면 에버레인은 브랜드를 시작하게 된 처음 약속을 지키고 있고 회사는 10년 동안 비약적인 발전을 계속하고 있다는 것이다.

우리가 일반적으로 구매하는 물건의 가격이 어떻게 정해지는지 생각해 본 적이 있는가? 특히 세일 끝에 아주 저렴한 가격으로 물건을 구매하는 경우 '도대체 원가가 얼마인데 이렇게 싸게 팔까?', '이렇게 팔아도 남긴 할까?', '이래도 남으니까 팔겠지?'라는 씁쓸한 결론에 도달한 적이 있을 것이다. 여기서 원가$^{(Cost)}$란 순수하게 물건을 만드는 데 드는 비용을 말한다. 보통 재료비, 노무비, 경비를 원가의 3대 요소라 부르고, 이 세 가지 요소를 제조원가라고 하는데, 여기에 일반 관리비와 판매비를 더한 것을 총원가라고 한다. 총원가는 하나의 제품이 만들어져 소비자에게 전달되기 전까지 소요되는 모든 비용이 들어간 순수한 제품값이라면 여기에 얼마의 이익을 더해서 판매했는가 하는 원가 가산율$^{(Mark-Up)}$을 더해 최종 소비자 판매가$^{(Retail\ Price)}$를 결정하게 된다. 원가 가산율은 브랜드 포지션이나 정책에 따라 최소 3~5배 혹은 그 이상을 더한 것이 일반적이다. 하지만 에버레인은 그 전통적인 판매가 정책을 과감히 무너트렸다. 원가와 최종 판매가의 차이를 계산해 보면 겨우 2배 안팎으로 원가 가산율을 결정한 것이다. 그러고도 남는 게 있을까 싶은 생각이 들 정도로 말이다.

고급 소재를 사용하고 기본 디자인
으로 오랫동안 입을 수 있는 제품을
생산하는 에버레인

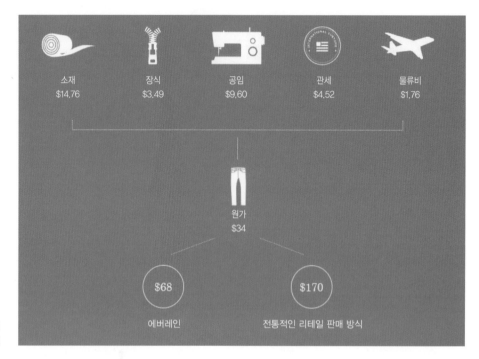

소재
$14.76

장식
$3.49

공임
$9.60

관세
$4.52

물류비
$1.76

원가
$34

$68

$170

에버레인

전통적인 리테일 판매 방식

에버레인의 청바지
원가 구조와 판매가 비교

위의 그림과 같이 청바지 하나를 만드는 데 드는 제조원가는 소재, 장식, 공임, 관세, 물류비 등을 더해 34달러이다. 기존의 전통적인 리테일 판매 방식이라면 170 달러가 소비자가 지불해야 하는 소비자 판매 가격인 것에 비해 에버레인은 오직 68 달러에 판매한다. 제조원가의 겨우 2배밖에 안 하는 원가 가산율이고 전통적인 리테일 판매 방식에 비하면 타사 제품 가격 대비 40%밖에 안 하는 저렴한 가격이다. 그렇다고 전통적인 리테일 방식의 어패럴 브랜드들이 터무니없는 폭리를 취한다는 뜻은 아니다. 다만 에버레인이 전통적인 리테일 방식에서 벗어나 자기만의 방식으로 브랜드를 꾸려가고 있다고 하는 것이 맞겠다. 그래서 에버레인은 브랜드 초기에 매장, 광고, 세일이 없는 브랜드로 시작했고 중간 유통 없이 소비자에게 직접 판매하는 방식으로 비용을 크게 절감했다. 비약적인 성장을 한 지금은 소비자 편의를 위

해 제품을 직접 착용해 볼 수 있는 매장을 미국 뉴욕 소호, 브루클린 윌리엄스버그
와 샌프란시스코에서 운영하고 있고, 공익의 필요에 따라 광고를 집행하고 있으며,
원가에 변동이 생길 경우나 재고 처리를 위해 판매 가격을 인하하는 등 탄력적으로
브랜드를 운용하고 있다. 투명성이라는 원칙만 고집하기보다는 시장 변화와 소비자
편의를 위해 변칙도 가능하다는 유연한 생각을 하는 것도 에버레인 브랜드의 특징
이다.

브루클린 윌리엄스버그의
에버레인 매장

에버레인은 저렴한 판매 가격으로만 소비자에게 다가가는 일명 가성비 브랜드가 아니라는 데 더 큰 의미가 있다. 브랜드의 투명성을 제조원가를 밝히는 방법 외에도 누가, 어디서, 어떻게 이 제품을 만들었는가 하는 부분을 소비자에게 알리고자 하는 것으로도 증명했다. 가성비를 충족시키기 위한 저렴한 가격의 제품을 만드는 방법 중 가장 흔한 방법은 소위 원가를 후려치는 일이다. 그러려면 제3국가의 값싼 노동 인력을 이용하는 수밖에 없는데 이런 공장들은 아무래도 열악한 근무 환경에서 노동자의 인권이 지켜지지 않는 경우가 비일비재하다. 특히 아이들까지 노동 인력으로 이용하면서 제대로 된 임금을 지불하지 않는 비 인륜적인 아동 학대가 감행되는 경우도 있다. 이에 에버레인은 파트너사의 이름, 위치, 직원 수, 근속 시간과 근무 환경까지 모두 공개했다. 이익이 나면 그에 합당한 이윤을 파트너사에 되돌리거나 근무 환경을 개선하는 데 사용하고 이를 공개해서 투명성을 입증하기도 한다.

대량 생산을 통해 저렴한 가격으로 제품을 공급하는 SPA(Specialty store retailer of Private label Apparel) 브랜드 대부분이 원가나 생산처를 공개하지 않는 것과는 다르다. 에버레인은 내가 구매해 입고, 신고, 매고 있는 제품들이 어떤 환경에서, 누가, 어떻게 만들어지고 있는지 알려줌으로써 소비자의 알 권리를 충족시키며 윤리적 소비를 할 수 있도록 돕는다는 측면에서 만족시킨다. 내가 누군가의 희생으로 만들어진 싼 가격의 제품을 구매하는 것이 아니라 나의 소비가 이 제품을 만든 사람에게 부당하지 않은 대우를 약속함으로써 서로가 함께 잘 사는 상생을 실천하게 해 주는 것이다.

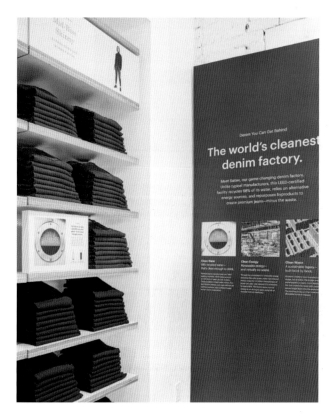

세상에서 가장 깨끗한 공장에서
만들어진 청바지라는 것을 광고
하는 에버레인과 공장 사진

또한 에버레인은 누구보다 환경을 생각하는 브랜드이다. 흔히 사용하는 나일론이
나 폴리에스터와 같은 합성 섬유는 플라스틱을 원료로 하는데, 에버레인은 이를 플
라스틱이 아닌 100% 재활용 플라스틱(100% Recycled Plastic)으로 대체하겠다는 의지를 갖
고 있다. 하지만 이것을 현실화하기 위해서는 단추나 지퍼와 같은 부자재를 아직 대
체하지 못해 약 90%만의 변화를 일궈냈는데 나머지 10%도 바꾸도록 노력하겠다는
의지를 갖고 있는 브랜드이다. 단순히 제품은 물론 포장, 폴리 백, 사무실과 매장에
서도 말이다. 그리고 인증받은 유기농 면을 사용함으로써 화학적인 독성물이 없는
순수한 면 제품을 만든다거나 일반 가죽이 아니라 재생 가죽으로 만든 제품을 소비

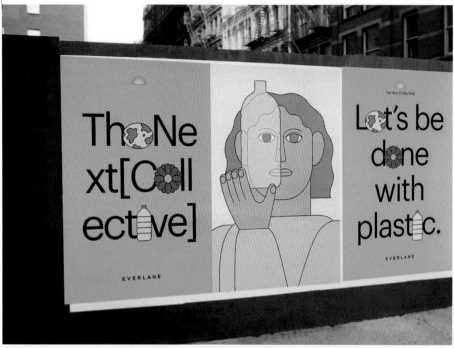

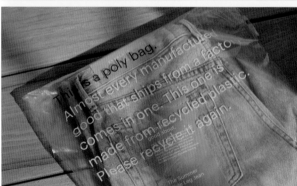

1 |
---|---
2 | 3

1
에버레인의 '다음 수집 플라스틱으로
끝냅시다' 캠페인

2
리사이클 플라스틱으로 만든 폴리 백을
다시 재사용해 달라는 안내 문구

3
플라스틱 사용을 줄이려고 노력하는
에버레인의 패키지들

자에게 제공하는 것으로 실천하고 있다. 또한 누구보다 깨끗한 데님으로 청바지를 만들고 있다는 자부심이 대단하다. 세상에서 가장 깨끗한 공장에서 만든다는 홍보 문구를 매장에 써 붙인 것처럼 에버레인은 데님을 만들 때 사용하는 물을 재활용하거나, 그 물을 재생 에너지로 사용하고 프리미엄 진을 만드는 데 물을 덜 사용함으로써 지구 환경을 보호하고 있다. 에버레인은 제품을 만드는 데 있어서 가장 중요한 원재료를 우리가 살고 있는 지구 환경에 피해가 가지 않도록 조심해서 채취하고 자원을 아끼며 인체에 무해한 것으로 사용하려고 노력하는 브랜드이다.

2010년에 탄생한 브랜드인 에버레인이 오늘날과 같은 성공을 한 가장 근본적인 이유는 이 브랜드의 원칙인 투명성을 지지한 밀레니얼(Millennial Generation, Millennials, Echo Boomers) 소비자들 덕분이라고 해도 과언이 아니다. 다시 말해 에버레인은 밀레니얼 세대의 소비관에 가장 빨리 적극적으로 다가간 대표적인 브랜드라고 말할 수 있다. 밀레니얼들은 대중 매체 광고를 일부러 접하는 일이 흔치 않기 때문에 광고에 쉽게 현혹되지 않고 제품을 구매할 때 광고보다는 실사용자들의 후기를 스스로 찾아보고 결정하는 것을 좋아한다. 궁금한 것이 있으면 직접 브랜드에 물어보는 적극적인 소통을 두려워하거나 마다하지 않는 사람들이다. 에버레인은 이런 밀레니얼 소비자들의 특성을 빠르게 이해해서 스냅챗(Snapchat)이라는 소셜미디어를 이용해 소통했고 밀레니얼 소비자들이 자발적으로 소셜미디어에서 에버레인의 바이럴(Viral)을 만들어 브랜드를 성장시켰다. 결국 영국 왕실의 일원인 매건 마클(Meghan Markle)까지 에버레인 브랜드의 제품을 사용한다는 것이 큰 이슈가 되어 전 세계적으로 유명해지는 계기가 되었다.

밀레니얼 소비자들의 눈에 띄는 특징 중 하나는 브랜드의 제품이나 디자인도 중요하지만 그 너머의 것들 예를 들어, 문화, 환경, 시대 정신, 윤리관, 도덕성을 가졌는지에 매우 민감하다는 것이다. 아무리 예쁘고 유명한 브랜드의 제품이라도 그

얼굴만 보면 누군지 알 만한 유명 모델 없이 다양한 인종, 피부색과 체격을 가진 사람들을 모델로 기용한 에버레인

것이 만들어지는 과정에서 윤리적으로 옳지 못하다거나 인권이 지켜지지 않는다는 것을 아는 순간 브랜드의 팬에서 안티로 변하고 가장 강력한 소비자의 거부 의사 행동인 불매운동으로 의사 표시를 한다. 물론 부정적인 바이럴 또한 동시에 진행되므로 실제 브랜드 이미지에 큰 타격을 가져올 수도 있다. 밀레니얼들은 브랜드가 얼마나 지금의 시대 정신에 공감하고 있는지를 보기 시작했고 에버레인은 이를 만족시키는 행보를 하고 있다. 예를 들어, 패션은 날씬한 사람들의 전유물이라는 고정 관

념에서 벗어날 수 있도록 모델들을 다양한 인종, 피부색, 체격을 고려하여 선정하고 있다. 또한 포토샵으로 인공적인 아름다움을 만들어 내지 않는다. 배가 나왔으면 나온 대로, 피부에 살찐 흔적인 튼살이나 셀룰라이트(Cellulite)가 있으면 있는 그대로 보이게 속옷 광고를 촬영함으로써 비만이거나 셀룰라이트가 있는 것을 가릴 필요가 없다는 것을 보여준다.

천편일률적인 예쁘고 잘생긴 얼굴에 키 크고 마른 팔등신 비율 모델이 아니라 마치 나나 내 친구가 입고 있는 것을 직접 보는 듯한 현실적인 모습을 보여준다는 점에서 주목받고 있다. 여성들의 속옷에서 필수 불가결한 요소라고 생각했던 레이스나 큐빅을 과감히 없앤, 보이는 속옷이 아니라 매일 입을 편한 속옷을 만드는 데 중점을 두고 디자인했다. 이런 시대 상황의 변화를 빨리 알아차리지 못한 빅토리아 시크릿(Victoria's Secret)의 몰락은 에버레인의 행보와 크게 대비되는 부분이다. 빅토리아 시크릿은 엔젤이라는 이름의 세계적인 모델들에게 마른 섹시함만을 강조하고 불편하기 짝이 없는 손바닥만 한 속옷을 입혀 패션쇼 무대에 세워 전 세계에 송출했는데 이는 여성의 상품화라고 호된 질타를 받아야 했다. 최근 바디 포지티브(Body Positive), 페미니즘(Feminism) 운동, 재택근무 등으로 속옷에 대한 소비자들의 인식 변화가 일어나면서 외면받기 시작했기 때문에 이제는 소비자 변화에 맞게 콘셉트를 바꿔 브랜드 이미지 제고에 최선을 다한다고 한다.

에버레인은 패션 제품을 주로 만들고 있지만 기존 패션 회사들과는 사뭇 다른 행보를 보이는 브랜드이다. 찰나적인 패션 트렌드에 몰입하기보다는 심플한 디자인에 좋은 소재를 사용하여 오래 입을 수 있도록 기획하고, 적정한 가격에 판매하며, 그 이익을 소비자와 만드는 사람이 골고루 나눠 갖게 하자는 마인드를 갖고 있다. 그것이 어쩌면 21세기 보통의 패션 브랜드가 가져야 할 브랜드 철학이 아닌가 싶다. 이렇게 에버레인은 소비자의 변화와 생각을 먼저 읽고 선도하는 똑똑한 브랜드이다.

3_ 노잼 도시 대전을 유잼 도시처럼 보이게 만드는 로컬 브랜드
 – 성심당

대전 대표 브랜드 성심당 로고

요즘 미디어에서 종종 노잼 도시로 언급되곤 하는 곳이 대전이다. 이것에 대해 대전 사람들이 그렇게 기분 나빠하거나 딱히 그렇지 않다고 크게 반박하지도 않는 걸 보면 대체로 수긍하는 눈치다. 그래서 오히려 노잼이면 뭐 어때, 사람 사는 데가 조용하고 살기 편하면 됐지라는 느긋한 여유가 느껴지기도 한다. 하지만 맛있는 빵 브랜드가 있는 도시를 꼽을 때는 얘기가 달라진다. 굉장한 자부심이 느껴지는 말투로 대전에는 성심당이 있다고 말하기 때문이다. 대전의 대표 먹거리는 성심당 빵이고, 대전에서 전국적으로 제일 유명한 것도 성심당이며, 대전에서 가장 가 볼 만한 곳으로 성심당을 꼽는 데 주저치 않는다. 이쯤 되면 성심당이 곧 대전을 상징하는 것이 아닐까 하는 생각이 든다.

성심당은 일명 빵순이들의 빵지순례 코스에서도 가장 높은 순위에 있는 빵집이다. 빵지순례는 빵을 좋아하고 사랑하는 빵순이들이 마치 성지를 찾아 참배하는 것처럼 전국의 맛있는 빵집을 찾아 돌아다니며 빵을 맛보는 것을 말한다. 각 시·도·동별 빵지순례 코스가 있는데 순위가 자주 바뀌기도 하고 새로운 빵집이 종종 등장하기도 한다. 하지만 성심당은 그냥 빵지순례 코스에 포함된 일반 빵집이라고 하기엔 조금 미안할 만큼 대전의 명물, 대전의 문화를 대변하는 곳이다.

1956년, 대전역 앞에서 작은 찐빵집으로 시작한 성심당은 대전의 대표 브랜드이자 우리나라를 대표하는 로컬 브랜드이다. 성심당의 창업주가 밀가루 2포대로 찐빵을 만들어 팔기 시작한 이래 오늘날까지 당일 생산 당일 판매라는 원칙을 고수하고 있고 남은 빵은 전쟁고아나 노숙인에게 나눠주던 것을 계속 지켜오고 있다. 나눠줄 빵이 없으면 다시 만들어서라도 기부한다고 하니 단순히 빵을 구매하는 처지에서도 조금은 남들에게 도움이 되는 일에 동참한 것 같은 기쁨을 주는 일이다. 그리고 성심당은 대전에서만 만날 수 있다는 원칙 또한 고수하고 있어서 성심당의 빵을 먹고 싶으면 일부 제품에 대해 택배 서비스를 이용하거나 누가 대전에서 빵을 사 오지 않는 한 반드시 대전에 가야 할 수밖에 없다. 성심당이 다른 곳으로의 브랜드 확장을 시도하지 않은 것은 아니었으나 한 번 크게 실패했기 때문에 오히려 대전에서만 만나 볼 수 있게 되었다. 독실한 천주교 신자였던 창업주 임길순 암브로시오가 찐빵집 이름을 성심당으로 지었고, 가게 위치로 성당 옆을 고집하여 결국 대전의 랜드마크가 되었다. 2014년에는 성심당 창립 60주년을 맞이하여 프란치스코 교황이 자신의 친필 사인이 적힌 대 그레고리오 교황 기사 훈장을 수여했다. 60년이 넘게 불우한 이웃에게 빵을 기부해 온 가톨릭 정신을 치하한 것이라고 한다. 로컬 브랜드 하나의 브랜딩이라고 하기에는 스토리텔링이 이보다 더 감동적이고 훌륭할 수 없을 정도이다.

로컬 브랜드(Local Brand)는 지역 주민 한정으로 제품이나 서비스를 제공하는 브랜드를 일컫는다. 운송 수단의 발달이나 우리나라처럼 일일 생활권의 좁은 나라에서는 로컬 브랜드의 경계가 종종 모호해지기도 하지만 각 지자체에서 성공적인 로컬 브랜드를 만들기 위해 꾸준히 노력하고 있는데 그중에서도 성심당은 로컬 브랜드의 교과서처럼 차근차근 훌륭한 로컬 브랜드로 성장했다.

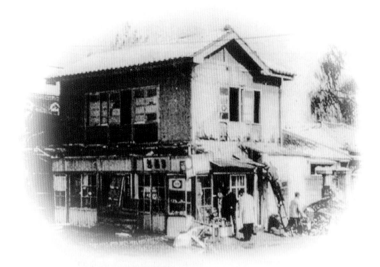

초창기 성심당 모습

딸기시루
2.3kg 케익

꾸덕한 초코시트에 상큼 묵직한
4층 딸기 케익

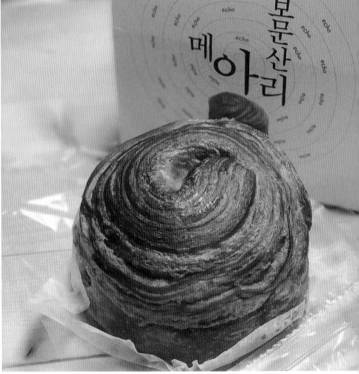

성심당의 논산 딸기를 충분히 사용한
딸기 케이크과 보문산 메아리

좋은 로컬 브랜드가 되려면 지역 주민들이 무엇을 필요로 하는지 분석하고 그에 맞는 제품이나 서비스를 제공해야 하는데, 특히 지역의 특색있는 농작물이나 명소를 이용하여 지역 주민이 자부심을 가질 수 있도록 해야 한다. 성심당은 논산의 대표 농작물인 딸기가 듬뿍 들어간 제품을 많이 개발한다든지, 지역 명소인 보문산을 제품 이름에 넣어 보문산 메아리라는 빵으로 만들어 팔고 있다. 이 사소해 보이지만 중요한 포인트는 지역 농작물을 사용하여 농가 소득을 창출하고 지역 명소를 알리는 데 일조한다.

좋은 로컬 브랜드는 지역 내에서 직원을 고용하여 일자리를 창출하고 지역 내 인재를 발굴하는 데 힘을 쏟는다. 대전에서만 운영되는 성심당에서 일하려면 대전에 연고지가 있거나 대전으로 옮겨와야 하는데 이로써 일자리 창출 및 인구 유입에도 도움이 되고 있다. 성심당에서 독립한 사람들에게 성심당 출신 제과제빵사라는 말은 일종의 맛과 품질을 보증하는 증명서처럼 통용되고 있는 점 또한 지역 인재 개발이라는 면에서 훌륭한 결과다.

또한 좋은 로컬 브랜드는 사용 경험, 체험을 가까운 주변 사람에게 입소문으로 전달하여 신뢰를 쌓는다. 대전 사람들만 알고 먹던 빵이 어느새 큰 광고나 홍보 없이 전국에 알려진 데는 입소문만큼 효과적인 홍보가 없다. 대전엔 프랜차이즈 빵집 브랜드들이 고전을 면치 못하고 성심당 출신인 개인 빵집의 제품 퀄리티가 아주 높다는 평가가 일반적인 걸 보면 긍정적인 입소문의 중심에는 항상 성심당이 있는 것 같다.

마지막으로 좋은 로컬 브랜드는 다른 로컬 브랜드와의 협조를 통해 사업을 키울 바탕을 마련한다. 성심당은 대전 지역 브랜드인 동아 연필과 협업하고, 서울의 프릳츠 커피나 부산을 대표하는 모모스 커피 브랜드의 원두를 제공함으로써 소비자에게 각 지역의 유명 로컬 브랜드를 경험할 수 있게 해준다. 2022년에는 성심당 문화원을 개원하여 성심당의 역사를 소개하고 상점, 카페와 전시관 등을 제공하여 대전을 대표하는 로컬 브랜드이자 문화 전파자의 역할을 하고 있다.

성심당은 다른 지역에서 좋은 로컬 브랜드를 만들 때 참고하면 아주 좋은 브랜드이다. 우리나라에도 훌륭한 로컬 브랜드들이 많이 생겨나서 지역별로 특색있고 균형 잡힌 발전을 했으면 하는 바람이 있다. 그것이 바로 국가 경쟁력하고도 직결되는 길이다.

대전 지역 대표 로컬 브랜드 동아 연필과
성심당의 콜라보레이션

성심당 문화원

4_ 비건을 위한 라이프 스타일 브랜드 – 오틀리(Oatly)

채식주의(Vegetarian)에는 프루테리언(Fruitarian)처럼 과일과 견과류만 허용하는 극단적인 채식주의자부터 플렉시테리언(Flexitarian)과 같은 채식을 하지만 아주 가끔 육식을 겸하는 준 채식주의자도 있다. 그중에서 비건(Vegan)은 완전 채식주의자로, 모든 육식을 거부하는 사람을 말한다. 즉, 육류와 생선은 물론 우유와 동물의 알, 꿀처럼 동물에게서 얻은 부산물까지 일절 거부하고, 완전 식물성 식품만 먹는 것을 의미한다. 비건은 대체로 먹는 것에 주안점을 두지만, 요새는 그 범위가 확대되어 화장품이나 가죽 대체 소재 같은 것으로도 많이 옮겨지는 추세이다. 화장품 성분에 동물성 성분이 포함되지 않는 것이나 동물을 이용한 실험을 하지 않는 것 그리고 동물의 껍질을 벗겨 만드는 가죽 대신 합성 피혁이나 식물성 원료 가죽 대체품을 사용하는 것 등으로 크게 늘고 있다. 비건은 건강, 종교, 사회적인 영향, 음식 트렌드 및 윤리적인 이유로 동참하는 인구가 크게 늘고 있다.

오틀리의 로고

오틀리(Oatly)는 1994년 스웨덴의 식품공학 교수인 리카드 어스떼(Ricard Öste)와 동생 욘 어스떼(Björn Öste)에 의해서 세계 최초로 만들어진 우유 대체 귀리 음료 브랜드이다. 유당 불내증을 가진 환자들을 위해 귀리로 건강 음료를 개발하게 된 오틀리는 지방 함유율에 따라 차이를 두었으며 우유를 대체할 음료, 과학자가 만든 믿고 마실 수 있는 음료로 세상에 소개되었다. 2012년에는 토니 피터슨을 새로운 CEO로 영입하여 오틀리는 식품 브랜드에서 라이프 스타일 브랜드가 되었다.

라이프 스타일 브랜드는 생활양식이나 취향, 가치관 등이 비슷한 스타일을 가진 소비자를 위한 브랜드를 말한다. 통상 나이나 성별 같은 인구학적 통계로 타깃을 나누던 것과는 다르게 감성, 취향, 신념 등이 브랜드에 녹아들어 있어야 한다. 과거 브랜드 간의 경쟁이 심하지 않던 시절엔 생필품이라 하여 생활에 꼭 필요한 제품을

우유 같지만, 사람을 위해 만들었다는
오틀리의 광고 문구

몇몇 브랜드 안에서 고르던 것에서 벗어나 자신의 생활방식이나 감성, 가치관, 문화 등 다양한 요소들을 고려한 나와 가장 비슷한 라이프 스타일을 추구하는 브랜드들을 선택하게 된다.

우리나라에서는 라이프 스타일 브랜드를 마치 가구나 인테리어 브랜드를 모아 놓은 것과 혼용하는 경우가 많지만 라이프 스타일은 의식주에 관한 모든 브랜드에 해당하므로 생각보다 훨씬 범위가 넓다. 지향하는 라이프 스타일에 따라 먹고, 입고, 자는 분위기도 달라지고 디자인 콘셉트나 브랜드 방향성도 미묘하게 다르다. 라이프 스타일 브랜드의 가장 큰 특징으로는 브랜드가 어떤 가치를 추구하는지가 굉장히 중요하다는 점이다. 내 소비가 사회나 환경에 어떤 영향을 끼치고 어떤 선순환을 가져오게 될 것인지 많이 고민하고 선택해서 결정짓는다. 경제적인 순환뿐만 아니라 소비에 따른 사회적, 환경적, 윤리적 선순환이 이뤄질 때 만족감을 크게 느낀다. 라이프 스타일 브랜드는 너무 넓은 의미의 뜻을 가진 것보다 오히려 좀 더 집중적이고, 특징적이며, 취향 저격인 브랜드가 주목받는다. 모든 사람의 입맛에 맞는 브랜드를 굳이 라이프 스타일 브랜드에서 찾을 필요가 없기 때문이다.

오틀리가 시장에 나오기 전, 우유를 마시면 배가 아픈 유당 불내증 환자들에게 최고의 대안은 대부분 두유였다. 하지만 콩으로 만든 두유에 호불호가 심해서 좀 더 다양한 맛과 기능의 제품들을 필요로 하던 차에 오틀리가 세상에 나왔다. 처음에는 귀리의 기능성에 관한 이야기를 많이 했다면 브랜드가 리뉴얼되고 난 이후부터는 그래픽, 광고, 브랜딩 방향 등이 확 바뀌면서 본격적으로 라이프 스타일 브랜드로 발돋움했고 마침내 미국 진출 이후 세계적으로 큰 인기를 얻게 되었다.

귀리라는 뜻을 가진 Oat에 접미사 ly를 붙여 '귀리 같은' 이름을 그래픽에도 직관적으로 오트로 만든 음료라는 표시를 하면서 동물성 우유를 마실 때보다 무려 80%의 온실가스 배출량을 줄일 수 있다고 하는 점을 패키지에 고스란히 담아 정보를 전달하고 있다. 비건 브랜드이면서 동시에 환경을 생각하는 라이프 스타일 브랜드의 정체성을 잘 나타내는 부분이다. 꼭 비건식을 하는 사람이 아니어도 호기심이나 맛을 좋아해서 충분히 마실 만한 가치가 있는 브랜드인데 거기다 브랜드 콘셉트가 지향하는 가치관과 맞는 가치 중심의 라이프 스타일 브랜드라면 매력적이지 않을 수 없다.

결국 이런 점들이 오틀리 브랜드를 급성장시키고 라이프 스타일 브랜드로 인지하게 한 성공 요인이다. 요즘은 아몬드, 쌀, 코코넛, 곡물류 등으로 다양한 우유 대체 브랜드가 출시되고 있지만 오틀리는 귀리 전문 브랜드로써 귀리 음료 외에 요거트, 아이스크림, 치즈 스프레드 등 전문성을 가진 귀리 스페셜티 브랜드가 되었다.

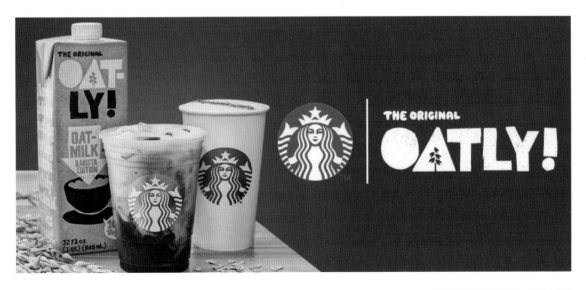

오틀리로 커스텀할 수 있는 스타벅스 음료

감각적이고 눈에 띄는 오틀리 그래픽

5_ 발달 장애인과 함께 살아가는 사회를 만드는 브랜드
 – 베어 베터(Bear Better)

사회적 기업 육성법 제2조 제1호에 따르면 '사회적 기업이란 취약 계층에 사회 서비스 또는 일자리를 제공하거나 지역사회에 공헌함으로써 지역 주민의 삶의 질을 높이는 등 사회적 목적을 추구하면서 재화 및 서비스 생산, 판매 등 영업활동을 하는 기업으로서 사회적 기업으로 인증을 받은 자를 말한다.'라고 한다. 여기서 '취약 계층'이란 자신에게 필요한 사회 서비스를 시장 가격으로 구매하는 데에 어려움이 있거나 노동 시장의 통상적인 조건에서 취업이 특히 곤란한 계층을 말하는데 대표적으로 노인이나 장애인 같은 계층을 말한다. 사회적 기업은 사회적 가치를 창출하면서 동시에 경제적 가치도 창출하는 역할을 하고 있다. 즉, 비영리 기업과 영리 기업의 중간 역할을 하는 셈이다.

우리만의 속도로 뭔가를 만든다는 빨간 곰
베어 베터

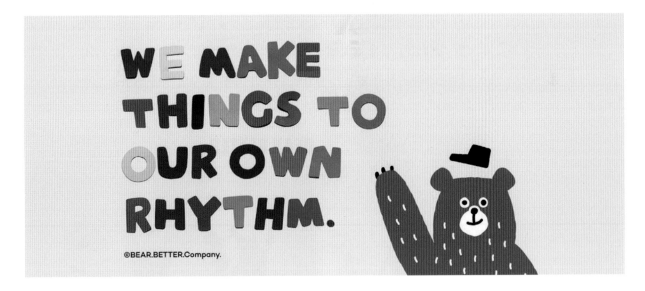

2012년 설립된 베어 베터(Bear Better)는 '곰이 더 나은 세상을 만든다(Bear makes the world better)'는 뜻이 있다. 여기서 곰은 발달 장애를 가진 베어 베터의 직원들을 의미한다. 베어 베터는 발달 장애인을 고용하여 제품이나 서비스를 생산하고 제공하는 사회적 기업이다. 발달 장애인은 지적 장애와 자폐아를 아우르는 표현으로 이에 대한 인식 부족으로 인해 일자리 찾기가 더 힘들었던 취약 계층이다. 베어 베터는 10년 넘게 꾸준히 장애인 고용 저변 확대와 인식 개선 및 사업 확장을 하는 브랜드이다. 처음에는 발달 장애인을 사원으로 채용하여 연계 고용 중계를 시작했고 곧 커피 사업부를 신설하여 원두 로스팅으로 자체 제품을 생산하게 되었으며 지금은 여러 사업부를 거느린 중견 사회적 기업의 유명 브랜드가 되었다.

베어 베터는 장애인 의무 고용 제도에 따른 장애인 직접 고용이 어려운 기업을 도와주는 연계 사업이며 개인이 아니라 기업을 대상으로 B2B 사업을 하는 곳이다. 단순히 한 명의 장애인 고용을 알선하는 형태가 아니라 장애인의 직무 훈련과 계발을 하여 필요한 기업에 준비된 인재를 연계해 주는 역할을 한다. 또한 발달 장애인이 쉽게 일할 수 있도록 분업화된 직무, 자동 설비 시스템을 사용하는 단순 조작 직무가 가능한 사업으로 직접 고용 및 수입 창출을 하고 있다.

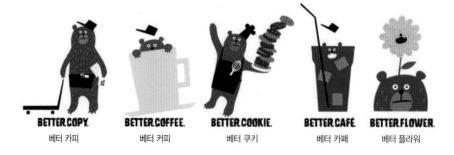

베어 베터의 전문성 있고 다양한 수익 창출 분야

BEAR.BETTER.
BEAR MAKES THE WORLD BETTER.

BETTER.COPY. 베터 카피 BETTER.COFFEE. 베터 커피 BETTER.COOKIE. 베터 쿠키 BETTER.CAFE. 베터 카페 BETTER.FLOWER. 베터 플라워

베터 카피^(Better Copy)는 고성능, 최신 사양의 생산 설비를 갖춘 인쇄 사업부로 10년이 넘는 노하우를 기반으로 관리자와 발달 장애 사원이 함께 생산을 담당하여 명함 출력부터 재단, 책 제본, 후가공, 포장, 배송까지 장애 사원들과의 협업을 통해 고품질 인쇄물을 만드는 사업부이다. 베터 커피^(Better Coffee)는 다양한 블렌딩을 갖춰 커피를 좋아하는 사람들의 취향에 부응하고 신선한 커피를 마실 수 있도록 매일 로스팅하여 고객에게 배달한다. 이외에도 사내 카페를 운영하는 기업의 클리닝 서비스라든지 베어 케이터링 서비스도 제공한다. 베터 쿠키^(Better Cookie)는 HACCP 인증을 받은 작업장에서 안전하게 매일 생산하는데 베터 커피와 함께 케이터링 서비스를 받을 수도 있다. 베터 카페^(Better Cafe)는 발달 장애인이 서비스하는 카페로써 다수의 사내 카페 운영 노하우를 바탕으로 기업 사내 카페 컨설팅을 하기도 한다. 베터 플라워^(Better Flower)는 업계 최고의 전문 플로리스트들이 좋은 꽃을 선택하여 최상의 품질로 만들어 내며 다년간 훈련된 발달 장애 직원들이 규격화된 매뉴얼에 따라 작업하고, 작은 것 하나하나 꼼꼼히 확인하여 안전하게 배송한다. 이외에도 꽃 배달 서비스, 화분 관리 서비스 등을 제공하여 신선한 꽃을 즐기고 관리하는 데 부족함이 없도록 노력한다. 베터 스토어^(Better Store)는 사내 매점을 일컫는 말로 기업이 운영하는 편의점에 발달 장애인을 고용하는 것을 말한다. 기업은 발달 장애인을 직접 채용하여 고용 부담금 감소분을 임직원 할인으로 돌려받을 수 있고 발달 장애인들에게는 일자리를 제공할 좋은 기회다. 베터 기프트^(Better Gift)는 기업 기념일 서비스라던가 기념일 맞춤 상품 등을 제공하는 사업으로 베어 베터가 직접 제작하는 상품을 선물로 활용할 수 있다. 베터 HR 컨설팅^(Better Human Resource Consulting)은 발달 장애인 고용 기획 자문, 직무 개발 컨설팅, 채용 및 훈련 서비스, 인사 운영 관리자문 위탁, 발달 장애인 맞춤형 교육, 발달 장애인과 함께 일하는 비장애인 동료 지원 같은 것을 총괄 관리 및 컨설팅하는 역할을 한다.

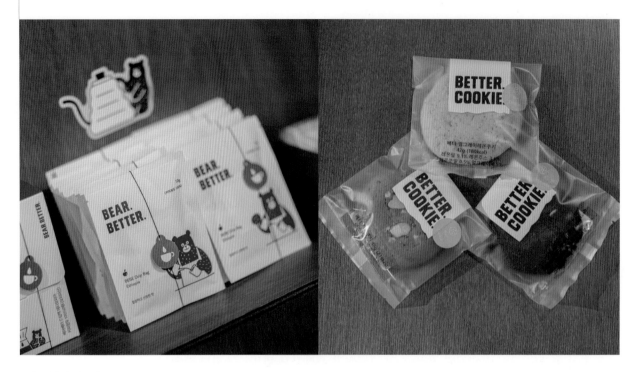

베어 베터의 커피와 쿠키 제품

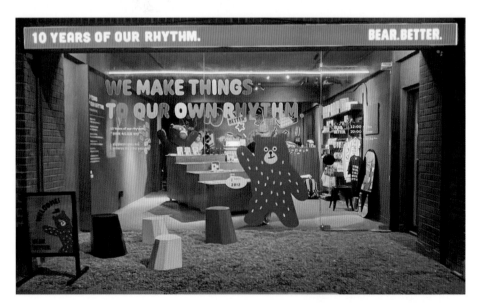

베어 베터 10주년
팝업 스토어

| 앞 | 반 왼쪽 | 왼쪽 | 뒤 |

발달 장애인을 닮은 곰, 베베

베어 베터는 꾸준히 사업 분야를 넓혔는데 가만 보면 각 사업이 유기적으로 연결되어 있어서 무리하지 않고 안정적으로 사업을 확대한 것처럼 보인다. 커피 로스팅으로 시작해서 커피와 연관된 쿠키, 카페, 케이터링 서비스, 편의점 등으로 확대해 따로 또 같이 일할 수 있는 연결 고리를 마련했다는 점이 고무적이다.

무엇보다 베어 베터의 브랜드 디자인이 감각적이고 감성적이라는 면을 높이 사고 싶다. 발달 장애인을 닮은 우직해 보이는 곰, 베베를 그래픽으로 잘 풀어냄으로써 베어 베터 브랜드를 주목하게 하고, 가치를 높이고, 호감을 사기에 충분한 것이 장점이다. 장애인이 만들었다는 것을 강조하지도 않을뿐더러 동정심으로 상품이나 서비스를 선택하게 하지 않는 아주 훌륭한 브랜딩을 보여주는 사례이다. 베어 베터는 사회적 기업 브랜드로써 뿐만 아니라 보통의 브랜드로도 충분히 좋은 브랜드로 기억된다.

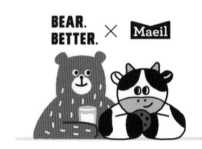

베어 베터와 매일 우유의 콜라보레이션

Rule 4

BRAND DESIGN

브랜드 콘셉트에
구체적으로 접근하라

브랜드 콘셉트에
구체적으로 접근하라

브랜드 콘셉트에 대한 아이디어를 정리했다면 실제로 어떻게 브랜드를 디자인할 것인지 구체적으로 접근해야 한다. 브랜드 디자인 프로세스는 순서보다 하나의 명확한 브랜드 콘셉트를 만들기 위해 선택과 집중이 필요한 부분이다. 동시다발적이면서도 입체적으로 생각해야 하는 부분이기 때문에 여럿이 같이 생각하고 토론하는 브레인스토밍을 하면 훨씬 효과적인 작업 결과물이 나올 수 있다. 혼자 생각하는 경우에는 자기 생각에 빠져서 판단 착오를 하기 쉽기 때문이다. 브랜드 콘셉트를 만들 때 가장 중요한 목표는 내가 만든 브랜드의 목표와 소비자의 필요가 접점을 이루고 그로 인해 브랜드의 가치와 발전을 상승시키는 일을 도모하는 것임을 인지하고 작업을 진행해 보자.

1 나만의 카테고리를 만들어라

브랜드 콘셉트에 대한 아이디어나 방향성을 결정했다면 다음으로 카테고리(Category)에 대해 고민해 볼 필요가 있다. 카테고리는 '범주'라는 단어로 대신할 수 있으며 '같은 성질을 가진 범위나 부류'를 뜻한다. 즉, 새로 준비하는 브랜드의 제품이나 서비

스가 어느 범주에 속하는지에 대해서 고민해야 한다. 내가 준비한 브랜드의 상품이나 서비스가 어떤 범주 안에서 소비되게 할 것인지 판매할 시장에 관한 결정을 해야 한다는 뜻이다.

카테고리의 구분은 마치 생물의 분류를 나누는 기준인 종 > 속 > 과 > 목 > 강 > 문 > 계와 우리나라의 예전 주소 체계인 나라 > 시 > 구 > 동 > 번지 > 층수 > 호수 > 받는 사람 이름(브랜드 네임) 시스템과 비슷하다고 생각하면 이해하기 쉽다.

만약 연필 브랜드를 새로 디자인한다면 카테고리를 크게 나눠 문구 > 사무용/학생용 > 필기구류 > 연필/색연필 > 연필심 종류 > 지우개 부착 여부 등 생각보다 구체적으로 나눠 볼 수 있다. 작은 연필 브랜드 하나일지라도 명확한 카테고리 설정이 이뤄져야 하고, 그 안에서 새로운 브랜드의 존재 이유를 드러내어 그걸 찾는 소비자를 찾아야 한다. 그래야만 비로소 브랜드로서의 가치가 생긴다. 카테고리 안에서 빨리 자기 주소를 갖게 하는 것이 중요하다.

브랜드 상품이 속한 카테고리를 찾아야 한다.

브랜드 제품이나 서비스 범주를 어디에 두느냐에 따라서 소비자나 사용자가 쉽게 새로운 브랜드를 찾을 수 있고 아닐 수도 있다. 잘못된 카테고리 설정은 소비자를 불러 모으지 못하며, 브랜드는 소비자를 만날 기회조차 얻지 못하고 외면받게 된다. 국내 백화점의 경우 대부분 지하 식품관, 1층 화장품 및 명품 잡화, 2층 여성복, 3층 디자이너 여성복, 4층 남성복, 5층 아동복, 6층 가전제품, 7층 남녀 캐주얼 및 스포츠용품 식으로 구분하는 것이 일반적이다. 2층 여성복 코너에서도 연령대에 따라 혹은 브랜드 특징에 따라 비슷한 브랜드들끼리 모아 전체적인 패션 트렌드를 보여주면서 소비자가 각 브랜드 제품 디자인의 개성을 비교 분석할 수 있게 구성한다. 이를 층별 구성(Floor Plan) 혹은 MD 구성(Merchandise Plan)이라고 부르며, 주로 백화점 MD나 바이어(Buyer)가 더 효과적인 매출 창출을 위해 전략적으로 브랜드를 모으고 나누어 구성한다. 이러한 브랜드나 상품 구성은 경쟁 업체와의 직접적인 비교를 감수하고서라도 같은 카테고리 안에 묶어서 그룹의 힘으로 소비자의 눈길을 끌고, 발길을 멈춰 제품을 비교하게 하여 마침내 구매로 이어지는 역할을 한다. 때로는 인기 있는 경쟁 브랜드의 선전으로 인해 우리 브랜드도 비교될 기회가 생기기도 한다. 이건 마치 신당동 떡볶이 타운, 장충동 족발 골목, 공덕동 전 골목처럼 특정 메뉴를 먹기로 마음먹은 손님들이 찾아가는 것과 비슷한 이치이다. 아이템이 다를 뿐 카테고리의 전문성에 의해 고객이 모이기도 하고 흩어지기도 하는 것을 이야기하는 것이다. 물고기가 많아야 잡을 수 있는 확률이 높아지는 건 당연하다.

동떨어진 카테고리에서 판매하는 것보다 경쟁이 치열하다고는 해도 고객이 모여 판매로 이어지는 효과가 생기는 것은 자명한 일이다. 소비자는 카테고리를 넘나드는 수고스러움이나 번거로움을 감수하려 들지 않을뿐더러 아무리 매장 위치가 좋고 넓은 평수라도 타 브랜드와 비교 없이 바로 구매하는 것 또한 꺼리기 때문이다.

브랜드 콘셉트에 맞춘
카테고리 플로어 플랜

비슷한 성질의 제품이나 서비스의 카테고리 안에서 차별화를 통해 선택받는 것이 브랜드이다. 다른 매장의 고객이 "좀 더 둘러 보고 올게요."라고 말할 때 생기는 기회를 잡아야 한다.

2_ 카테고리를 세분화하라

카테고리는 시장 세분화(Market Segmentation)와 연결해서 생각하면 훨씬 이해가 쉽다. 시장 세분화란 제품이나 서비스를 제공해야 하는 수요층을 작게 나눠 적중률이 높은

공격적인 마케팅을 가능하게 한다. 시장 세분화의 목적은 새로운 브랜드의 시장 진입 기회를 만드는 것으로, 소비자의 욕구를 좀 더 세심하게 충족시키고 경쟁사와 차별화하기 위한 것이다. 불특정 다수의 고객을 상대로 생활필수품을 파는 시대에서 개인의 라이프 스타일이나 취향에 맞춰 구매하는 패턴으로 바뀐 데는 없어서 사는 것이 아니라 있음에도 불구하고 더 사고 싶게 마음을 흔들 정도의 브랜드 콘셉트가 존재해야 한다는 것을 의미한다.

예를 들어, 미국 팔로미노(Palomino)의 블랙윙(Blackwing) 브랜드 연필은 일반적인 형태의 지우개가 달린 연필이 아니라 넓적하고 네모난 형태의 지우개가 달린 연필을 만들고 있다. 이 지우개는 별도로 구매할 수 있어서 기존 연필 지우개와 교체해 사용할 수 있다. 블랙윙 브랜드의 연필은 단순히 연필의 외관 디자인을 변형한 것이 아니라 시장 세분화에 의해서 만들어 낸 결과물이다. 이는 제품에 쓰인 문구에서도 잘 나타내고 있다. '절반의 압력으로, 두 배의 속도를(Half the pressure, Twice the speed)'이라는 문구는 이 제품을 사용할 사용자가 연필을 사용하는 빈도가 매우 잦으며, 글씨를 자주 수정하거나, 속도감 있는 일을 전문적으로 하는 사람이라는 것을 뜻한다.

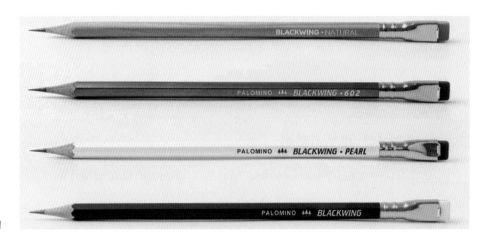

팔로미노의 블랙윙 전문가용 연필

실제로 블랙윙 연필은 《분노의 포도》, 《에덴의 동쪽》을 집필한 존 스타인백(John Stainbeck), '벅스 버니', '톰과 제리' 등으로 유명한 애니메이션 디자이너 척 존스(Chuck Jhones) 등이 즐겨 사용한 연필로 유명하다. 즉, 블랙윙 연필은 연필 중에서도 전문가 용 연필이라는 특화된 카테고리 안에서 차별화된 연필을 원하는 소비자를 만족시키는 시장 세분화에 성공한 연필 브랜드인 셈이다. 연필이 문구류 중에서도 필기구류에 속하는 작고 단순한 아이템일지라도, 이렇게 섬세한 시장 세분화에 의해 적절한 틈새시장(Niche Market)을 만들고 브랜드를 정착시킬 수 있다는 것을 잘 보여주는 예라고 생각한다.

세상에 없던 창의적이고 독특한 제품이나 서비스라고 할지라도 분명 소속 가능한 카테고리가 있을 것이다. 카테고리를 갖지 못한 브랜드는 카테고리를 형성하고 사용자들이 카테고리를 인식할 수 있을 때까지 많은 홍보와 시간 투자가 필요하다. 카테고리는 소비자나 사용자가 제품이나 서비스를 어디에서 찾을 수 있는지 길을 안내하는 내비게이션 역할을 하고 제품이나 서비스에 일종의 소속감을 느낄 수 있게 한다.

브랜드 중에서 카테고리를 명확하게 찾기 어려운 브랜드가 있을 수 있고, 아니면 기존 카테고리를 새롭게 조명해서 마치 새로운 카테고리처럼 보여야 할 필요가 있는 브랜드도 있다. 세계적으로 유명한 마케팅 전략가인 알 리스(Al Ries)는 그가 저술한 《브랜딩 불변의 법칙(The immutable laws of branding)》에서 "선도 브랜드는 자기 브랜드가 아니라 해당 카테고리를 홍보해야 한다."는 카테고리의 법칙을 언급하고 있다.

그는 "브랜드를 출시할 때 최초이거나 앞서고 있거나 개척자거나 오리지널이라는 인식을 창출하는 방식으로 해야 한다. 당신의 브랜드를 묘사하기 위해 이 단어중에서 하나를 불가피하게 선택해야 한다. 그리고 새 카테고리를 홍보해야 한다."

라고 주장했다. 이 말은 카테고리 창시자가 되거나 오리지널, 일명 '원조'라는 인식을 하게 만들어야 한다는 뜻이다. '내 브랜드가 이 카테고리 안에서 처음으로 시작된 브랜드이다.'라는 것을 강조해야 한다.

　카테고리의 존재 여부조차 모르는 소비자나 사용자에게 브랜드를 홍보하고 광고하는 것보다 카테고리 자체를 홍보하면서 그 카테고리를 만들어 낸 오리지널 브랜드임을 내세우는 것이 브랜드로서 훨씬 효과적이라는 뜻이다. 하나의 독립된 카테고리를 만들어 카테고리의 특성을 설명하고 왜 필요한지, 어떤 효과나 가치가 있는지, 그리고 그 카테고리 안에는 어떤 브랜드가 있는지의 순서로 좁히는 방식이다. 마치 세계 유일의 냉장고 제품 카테고리인 김치냉장고가 출시되었을 때 사용자를 대상으로 한 직접적인 홍보, 교육, 체험을 통해 '딤채'라는 브랜드를 김치냉장고의 대명사로 인식하게 한 것처럼 말이다.

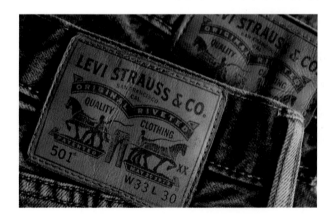

청바지의 대명사 리바이스의
브랜드 로고와 심볼

　청바지(Blue Jean)하면 여전히 미국의 리바이스(Levis) 브랜드를 떠올리는 사람들이 많을 것이다. 청바지는 데님의 일종으로 천의 한 면에만 파란색 염료를 칠해 만들었다고 해서 블루진이라고 불렀다. 청바지는 젊음과 캐주얼 의류의 상징으로 유명하지만, 처음에는 서부 개척자들의 질기고 오래 입을 수 있는 값싸고 튼튼한 노동복의 일종으로 만들어지기 시작했다. 1853년 리바이 스트라우스(Levi Strauss)가 만든 리바이스 브랜드는 청바지라는 아이템을 하나의 의복 카테고리로 만들고 정착시키는 데 성공했다.

　리바이스 청바지의 라벨을 보면 두 마리의 말이 리바이스 청바지를 가운데 두고 각기 다른 방향으로 달려나갈 것처럼 서 있는 모습을 볼 수 있다. 이것은 두 마리

의 말이 바지를 잡아당겨도 견딜 수 있을 정도로 질기고 좋은 청바지라는 리바이스의 자신감을 표현한 것이다. 실용성 때문에 입기 시작했던 청바지는 청년 문화의 상징이 되었고 어느새 패션 아이템으로 자리를 잡았다. 리바이스는 오랜 세월이 지났어도 여전히 세계적으로 가장 대표적인 청바지 브랜드이다. 시대에 따라 브랜드의 인기가 줄어들었다가 늘어났다가 하지만 레트로 스타일이 유행하면서 오늘날에도 여전히 주목받고 있다.

'청바지=리바이스'라는 공식을 타파하기 위해 후발 브랜드들은 다양한 카테고리를 새롭게 만들었다. 리바이스 브랜드를 넘어 청바지 시장의 장벽 진입이 어려웠던 시절, 새로운 청바지 브랜드의 체계를 만들어 낸 것이 바로 디자이너 진(Designer Jean)이라는 카테고리를 만든 캘빈 클라인(Calvin Klein)이었다. 미국 뉴욕 출신의 디자이너 캘빈 클라인은 청바지를 질기고 실용적인 간편복이 아닌 고가의 패션 아이템으로 업그레이드시키며 '디자이너 진'이라는 패션 카테고리를 만들었다. 그는 마치 디자이너가 만든 청바지는 이렇게 다르다는 듯이 유명 영화배우 브룩 쉴즈(Brooke Shields)를 광고에 기용해 최고가 청바지를 만들었고, 섹슈얼한 브랜드 이미지와 사회적 논란을 유발하는 마케팅 등으로 패션 청바지 시대로의 진입을 열었다.

청바지를 계절별로 다른 색, 다른 형태, 다른 기법으로 만듦으로써 청바지도 트렌드에 따라 바뀔 수 있다는 것을 제시했으며, 소비자에게 고가의 청바지를 입는다는 상대적 우월감과 만족감을 충족시켰다. 예술적인 가치가 있는 요소를 가장 중요하게 생각하던 디자이너들이 새로운 청바지 디자인에 눈을 돌리는 계기를 마련했으며, 브랜드 안에서도 별도로 청바지 부분만 독립시켜 제2, 제3의 브랜드를 만들기도 했다. 선정적인 모델들의 화보로 디자이너 속옷이라는 카테고리를 만들고, 속옷의 고무 밴드에 브랜드 네임을 쓰고 이것이 겉으로 보이도록 연출하게 만든 사람 또한 캘빈 클라인이다.

디자이너 진에서 발전해 차별화된 콘셉트로 만들어진 청바지 카테고리가 바로 '프리미엄 진(Premium Jean)'이다. 이 브랜드들은 인지도 면에서는 디자이너 진에 비해 낮다고 볼 수도 있지만, 오히려 가격은 4~5배 이상 고가인 것도 있다는 게 특징이라고 볼 수 있다. 프리미엄 진은 특수한 워싱 가공 기술, 흔히 볼 수 없는 독특한 색, 체형을 돋보이는 섬세한 패턴과 숙달된 기술을 요구하는 화려한 부분 장식들로 차별화를 이루며 할리우드 배우들이나 유명 인사들이 입은 모습이 자연스럽게 대중매체에 노출되면서 명성을 얻었다. 프리미엄 진이 일반 청바지, 디자이너 청바지와 굳이 다른 카테고리를 구성하는 것은 이 카테고리 안에서 만족을 느끼는 소비자들이 있기 때문이다. 흔하지 않기 때문에 비싼 비용을 지불하고서라도 남과 다른 청바지를 구매하려는 소비자들을 위해 일일이 수작업으로 자연스러운 구멍을 내거나 사포로 문질러 빈티지한 느낌을 표현하며, 더 날씬하고 다리가 길어 보이게 하는 패턴을 연구 개발하는 것에 총력을 기울이고 소비자로부터 그 가치를 인정받는 것이다.

캘빈 클라인의 초창기 모델 부룩 쉴즈

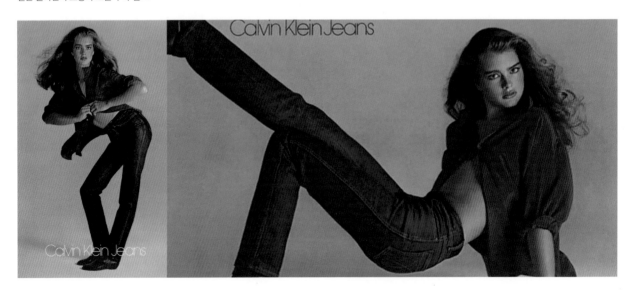

카테고리는 대분류에서 소분류까지 세밀하게 나눌 수 있으며 이 과정에서 나만의 카테고리를 만들 기회를 얻을 수 있다. 같은 제품이나 서비스를 제공하는 카테고리라도 다른 시각을 갖고 나만의 카테고리를 만든다면 그 카테고리의 개척 브랜드(Pioneer Brand), 오리지널 브랜드(Original Brand)가 될 수 있다.

　　인스턴트 만두의 대표 브랜드 비비고에서 플랜테이블(Plantable)이라는 비건 만두 브랜드를 출시했다. 그동안 만두는 당연히 고기가 들어간 고기만두, 고기와 김치가 들어간 김치만두, 해물이 들어간 해물만두 등 주로 고기나 해물이 꼭 들어간 만두를 모양이나 다양한 만두피를 개발해서 브랜딩하고 마케팅해 왔다. 만두 시장이 포화 상태인 지금 고기를 못 먹는 사람들에게까지 만두를 먹게 하기 위한 시장 저변 확대의 하나로 비건 혹은 채식 만두 카테고리를 확장한 것이다. 물론 이전에 채식 만두 브랜드들이 없었던 것은 아니지만 이렇게 대기업에서 본격적으로 비건 만두를 홍보한다는 것은 그만큼 비건 소비자를 단숨에 확보하겠다는 의지로 보인다. 우리나라는 채식주의자들이 약 150만 명이고 그중 완전 채식주의자인 비건 인구는 약 50만 명에 이른다고 한다. 게다가 꼭 비건식을 고집하는 사람들이 아니더라도 저칼로리 건강식을 섭취하려는 사람들도 급격하게 늘고 있어 비건 만두 카테고리를 만들어 선점해야 한다고 판단했다고 생각한다. 비건 관련 카테고리 세분화 현상은 비단 먹을거리에 국한된 것이 아니라 피부에 바르는 화장품이나 가죽 대체품을 이용한 핸드백, 구두 같은 아이템들로 급속도로 퍼지고 있다. 비비고는 처음으로 비건 만두를 개발한 브랜드는 아니지만, 브랜드 위상이나 공격적인 마케팅 효과를 통해 비건 만두 카테고리의 개척자로 여겨질 확률이 높다.

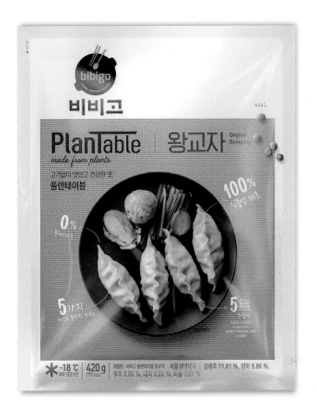

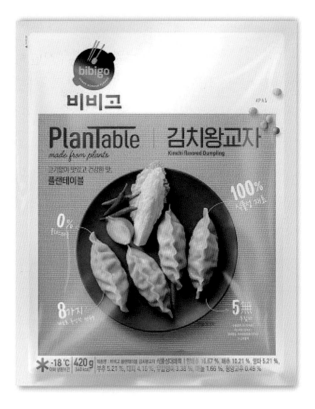

고기 없는 비건 만두를 만든 비비고

3_ 핵심 키워드를 추출하라

키워드(Keyword)는 브랜드 콘셉트를 응축된 단어로 묘사할 수 있는 '핵심 단어'를 뜻한다. 검색할 때 필요한 단어인 '검색어'라고 생각해도 상관없을 것 같다. 걸어 다니면서 스마트폰으로 지식을 검색할 수 있는 세상이기에 브랜드를 검색할 때 머릿속에 가장 처음 떠오르는 짧지만 명확한 키워드가 필요하다.

브랜드 콘셉트를 생각나는 대로 긴 문장으로 설명했다면 우선 그중에서 가장 눈에 띄고 중요한 단어를 추출해야 한다. 추출한 단어 중에서도 우선순위와 차선순위 키워드로 나눠 정리하고 이를 메인 키워드와 서브 키워드로 정한다. 서브 키워드는 여러 가지 단어가 될 수도 있지만 메인 키워드는 가장 강력한 단어로 지정해 두는 것이 업무 진행상 편리하다. 키워드의 중요성은 블로그나 지식 검색이 가능한 포털 사이트에도 잘 나타난다. 지금 시점에서 어떤 키워드를 사용해야 고객에게 검색될 수 있는지 실시간으로 알아볼 수 있다.

예를 들어, 네이버 데이터랩(Naver DataLab)에 접속하면 카테고리별로 어떤 키워드가 인기 있으며 상승하고 있는지 일간, 주간, 월간별로 확인할 수 있다. 브랜드 타깃에 맞춰 성별이나 연령별로 검색할 수도 있고, 하물며 PC로 검색하는지 모바일로 하는지 검색 매체에 따른 비율도 알 수 있다. 이외에도 다양한 통계 자료를 찾아볼 수 있는데 이 모든 데이터를 무료로 사용할 수 있다. 이러한 데이터랩이 있는지 몰라 사용을 못 할 수는 있어도 알면서 사용하지 않는 건 본인 손해일 뿐이다. 정확도보다 흐름을 파악하는 데 아주 중요한 단서가 되기 때문이다.

1
네이버 데이터랩 홈의 쇼핑 인사이트

2
네이버 데이터랩 홈의 검색어 트렌드

키워드 자동 완성 기능과 유사 검색어까지도 지원하기 때문에 많은 마케팅 및 홍보 관련 회사들이 키워드 관련 마케팅에 혈안이 되고 있다. 단순하지만 깊이 있게 정보 검색을 가능하게 하는 것이 키워드이므로 브랜드와 연결하여 가장 명확하게 정의할 수 있는 단어를 추출하는 것이 가장 중요하다.

브랜드의 키워드는 기억하기 쉽고, 짧고 간단해야 하며, 제품이나 서비스와 밀접한 관련이 있어야 하며, 단순히 브랜드 네임이 아닌, 센스 있고, 일관성 있으며, 어디서나 사용 가능한 것으로 만들어져야 한다. 브랜드를 생각할 때 즉각 머릿속에 떠올릴 수 있는 단어들이 바로 키워드이다. 키워드를 추출했으면 이 키워드를 통해 브랜드 검색이 쉽도록 각종 소셜미디어 활용이 뒷받침되어야 한다.

키워드를 검색할 수 있게 하는
해시 태그(Hashtag, #)

키워드를 선정했다고 해서 마음 놓고 있다면 키워드 검색을 통해 브랜드를 찾아 줄 사람을 기대하기 어렵다. 블로그 홍보를 하거나 사람들이 키워드로 검색할 수 있도록 해시 태그를 거는 등 키워드를 활용할 수 있는 모든 방법을 동원해야만 한다. 다행히 키워드 마케팅에 관한 자료나 방법은 손쉽게 찾아볼 수 있으니 적극적으로 활용하자.

4_ 시장을 분석하고 정의하라

해당 카테고리의 시장을 분석하고 정의하는 일이 결코 쉬운 것은 아니다. 중요하거나 상세한 자료는 유료이거나 비공개인 경우가 많고, 개인이 시장 조사를 하기에는 자금이나 시간, 인력 등이 많이 소요되며, 이를 대행해 줄 대행사에 의뢰하기에는 비용이 절대 만만치 않다.

우선 개인이 할 수 있는 시장에 관한 가장 정확하고 적극적인 방법은 데이터를 모으는 일일 것이다. 제품이나 서비스 종류에 따라 국내 데이터가 필요할 수도 있고 국제 데이터가 필요할 수도 있다. 이제는 꼭 국내 시장에 관한 가능성만으로 시장을 판단하기보다는 세계를 대상으로 브랜드를 만든다는 생각으로 접근해야 한다. 외국에서 우리나라 개인 쇼핑몰로 직접 구매를 원하는 소비자들이 계속 늘어나는 것만 봐도 알 수 있다.

데이터는 시장 규모와 트렌드를 분석하는 것이 우선시되어야 한다. 각종 뉴스를 파악하고 통계 자료를 모아 객관적인 자료를 마련하여 시장 규모를 가늠해 보아야 한다. 예를 들어, 유아, 아동 관련 제품이나 교육 서비스 브랜드를 만들고자 한다면 최소한 목표로 하는 잠재적 소비 인구가 얼마나 되는지, 그들의 인구 수는 늘어나는 추세인지 아니면 줄어드는 추세인지 정도는 알고 도전해야 한다. 이런 통계학적인 자료는 나라 지표(www.index.go.kr)와 같은 사이트에서 쉽게 확인할 수 있다. 카테고리를 대표하는 협회나 단체가 있다면 그곳에서 정보를 얻는 것도 방법이다.

나라 지표 홈페이지
https://www.index.go.kr/

　　시장의 흐름을 트렌드(Trend)라고 부른다. 방향, 경향, 동향, 유행 혹은 추세라는 단어로 대체해도 무관하고 흔히 '유행 경향'이라고 부르기도 한다. 트렌드는 머무르지 않고 계속 변화해야 의미가 있으므로 과거, 현재 그리고 미래에 대한 흐름을 잘 읽을 수 있도록 공부해야 한다. 과거가 없는 현재는 있을 수 없으며, 현재가 없는 미래 또한 있을 수 없다. 따라서 트렌드의 흐름이 어디에서, 어느 방향으로 흐르고 있는지 잘 파악해야 한다. 트렌드는 정치, 경제, 사회, 문화 등 여러 분야에 걸쳐 존재하며 그 인기나 유행이 언제 사라질지 모르는 일종의 신기루 같은 것이기도 하다. 평상시에는 어느 정도 예측이 가능하다가도 전쟁이나 큰 자연재해 같은 특수한 상황에서는 트렌드보다는 가장 기본적이며 보수적인 성향으로 회귀하는 특징이 있다. 트렌드를 읽기 위해서는 과거의 역사, 현재의 뉴스와 미래에 대한 예측을 눈여겨볼 필요가 있다.

현재 캠퍼(Camper: 캠핑하는 사람)들에게 가장 인기 있는 브랜드가 무엇이냐고 묻는다면 아마도 망설임 없이 헬리녹스(Helinox)라고 대답할 것이다. 캠핑에 조금이라도 관심 있는 사람이라면 이 브랜드 네임을 모를 수 없는 정도이다. 헬리녹스는 국내 브랜드로서 2009년 등산용 스틱으로 시작해 캠핑용 가구와 액세서리들을 개발, 생산하고 있는 브랜드이다. 헬리녹스의 대표 상품인 체어원(Chair One) 같은 경우엔 돈이 있어도 상품이 없어서 살 수가 없을 지경이다. 이렇게 헬리녹스 제품의 인기 비결은 바로 기술, 디자인과 브랜딩의 힘이라고 생각한다. 시대의 흐름을 잘 읽고 기능뿐만 아니라 감성까지 겸비한 디자인을 제공하며 유명 브랜드와의 협업으로 그 위상을 점점 더 키워나가고 있기 때문일 것이다.

헬리녹스는 180개가 넘는 특허를 보유한 동아 알루미늄에서 분사하여 만든 회사이다. 동아 알루미늄은 고강도 알루미늄 합금 'TH72M'을 개발했으며 노스페이스, 콜맨, MSR, 몽벨, 빅 아그네스 등 세계적인 아웃도어 브랜드 텐트 10개 중 9개가 동아 알루미늄의 텐트 폴을 쓰고 있지만 ODM 회사로서의 한계를 느꼈다고 한다. 이에 헬리녹스를 분사시켰고 디자인을 강화해 레드닷 어워드, ISPO 어워드, IF 디자인 어워드 등 세계적으로 명성 있는 디자인 어워드에서 여러 차례 수상했다. 이에 그치지 않고 세계적인 브랜드인 슈프림, 나이키, 칼하트 등과 여러 차례 협업해 명실상부 세계적인 캠핑 브랜드로 자리를 잡으면서 먼저 해외에서 명성을 얻은 후에 국내에 알려지게 된 사례이다. 헬리녹스의 가장 대표적인 아이템인 체어원은 850g의 초경량 의자이지만 무려 145kg 무게까지 견딜 수 있는, 조립이 간편하고 크기가 작아 수납 걱정이 없는 제품이다.

헬리녹스는 팬데믹 이전에도 이미 유명한 브랜드였지만 팬데믹이 시작된 이후 해외여행, 여럿이 가는 캠핑이나 아웃도어 활동 등을 자제할 수밖에 없게 되면서 감성 캠핑, 실내 캠핑, 차박 캠핑 등이 트렌드로 자리를 잡은 것도 헬리녹스의 성장에 큰 영향을 주었다. 이왕이면 본인 취향이나 라이프 스타일에 맞는 감성적이면서도 고급스러운 제품을 선호하는 소비자들에게 헬리녹스는 세계적인 특허를 보유한 기술, 디자인 어워드가 인정한 우수한 디자인, 현재 가장 핫한 브랜드들과 이어지는 마케팅으로 무장한 가장 멋진 브랜드였다. 게다가 패션 브랜드나 BTS와의 협업 같은 프로젝트들이 꾸준히 이어지면서 항상 트렌드에 민감하고 리딩 캠핑 브랜드로서의 위상을 지켜가고 있어 다음 행보가 기대되는 브랜드로 자리 잡았다.

트렌드를 알고, 시장을 리드하고, 소비자 감성을 충족시키기 위해 어떤 것들을 준비해야 하는지를 끊임없이 연구하는 게 브랜드를 만드는 사람들의 가장 중요한 과제이다.

캠퍼들의 로망 체어 원

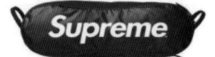

슈프림, BTS와 협업한
헬리녹스의 제품들

5_ 경쟁 브랜드를 분석하고 장단점을 파악하라

'지피지기(知彼知己)면 백전백승(百戰百勝)'이라는 고사성어를 굳이 말하지 않더라도 경쟁자를 제대로 안다는 것은 그만큼 경쟁에서 유리하다. 특히 표본이 될 만한 경쟁 브랜드가 있는 경우 후발 주자들에게는 어느 정도 가능성을 타진할 만한 근거 자료가 된다고도 볼 수 있다. 물론 선발 주자를 뛰어넘어야만 선두에 설 수 있겠지만, 경쟁자도 없이 뛰는 것보다는 오히려 나은 상황이라고 볼 수 있다.

경쟁사를 분석하기 위해서는 누구를 경쟁사로 정해야 하는지부터 생각해 보아야 한다. 궁극적인 목표는 대기업의 유명 브랜드겠지만 이를 경쟁사로 설정하는 것은 마치 달걀로 바위를 치는 것과 다름이 없다. 우선 나의 브랜드가 경쟁 상대로 삼아야 할 현실적인 경쟁사의 규모를 파악하고 경쟁사의 범위를 결정하는 것이 올바른 순서일 것이다.

경쟁사를 결정했으면 경쟁사에 관한 자세한 자료 조사를 시작해 보자. 브랜드 네임의 뜻, 추구하는 이미지, 콘셉트, 가격대, 서비스, 디자인, 광고, 인력, 유통 등을 여러모로 분석해 보는 것이 좋다. 브랜드 네임의 뜻과 유래, 역사, 로고 타입, 색, 이미지 등 시각적으로 나타나는 특징과 장단점을 파악하는 것이 경쟁사에 관한 가장 기초적인 조사라고 할 수 있다. 경쟁사와 같은 방향으로 새로운 브랜드를 시각적으로 디자인할 것인지, 정반대 방향에서 견제할 것인지를 심사숙고해야 한다.

비슷한 비주얼의 디자인은 유사성을 띠기 때문에 친숙해 보이기 쉬우나 새롭다는 느낌을 전달하기에는 어렵다. 반대 성향의 디자인은 기존 브랜드보다 새로워 보이기는 쉬우나 경쟁사로 인식되기까지 오래 걸리기도 하고 기존 브랜드의 호감도를 이기지 못할 수도 있다.

세기의 라이벌이라 불리는 콜라 시장의 양대 산맥인 코카콜라와 펩시의 경우에는 상반된 색감부터 분명한 차별성을 보여준다. 극명한 대비 효과 때문에 늘 비교 대상일 수밖에 없는 브랜드가 되었으며 그로 인해 어떤 마케팅이나 이벤트를 해도 비교와 논란의 대상이 되곤 한다. 현실적으로는 코카콜라가 펩시보다 매출이나 시장 점유율이 월등히 높지만, 여전히 음료 시장에서는 마치 세기의 경쟁자처럼 마케팅하고 있다. 설탕이 들어가지 않은 제로 슈거 제품이 출시되면서 펩시의 약진이 돋보이고 있지만, 코카콜라 또한 적극적으로 마케팅하고 있어서 여전히 두 브랜드의 행보에 눈길이 가는 것은 어쩔 수 없는 일이다. 건강에 대한 우려가 커져서 탄산음료 시장이 점차 작아지고 있는 이 시점에 제로 콜라 시장에서 이 두 브랜드의 경쟁이 지속하는 한 최소한의 시장 규모를 유지할 수 있지 않을까 하는 생각을 한다.

사실 경쟁 브랜드를 조사하면서 가장 중요한 점은 새롭게 만들고자 하는 브랜드에 대한 정체성을 찾는 것에 있다. 경쟁사의 장단점을 파악하는 것에서 그치는 것이 아니라 새로 만들려는 브랜드와의 비교를 통해 경쟁사 분석은 의미가 있게 된다.

계속되는 경쟁 구도의 두 브랜드
코카콜라와 펩시

6_ 소비자의 라이프 스타일을 파악하라

소비자를 분석하는 것은 가장 대표적인 시장 분석 방법의 하나로, 제품이나 서비스를 구매할 최종 소비자에 관한 연구를 의미한다. 성별, 연령별, 지역별 등으로 기초적인 인구 통계학적 분석을 하기도 하고, 사회적 의식, 생활 방식, 구매 태도나 습관 같은 소비자 특성 분석 등을 하기도 하며, 실제 제품을 언제, 어디서, 어떻게, 왜, 누구와 사용하는지에 대해 자세한 제품이나 서비스 사용 분석을 하기도 한다.

세상이 시시각각 다각도로 변화하는 현대는 시공간을 초월하고 물리적인 거리감을 초월한 소비자들의 구매가 가능하게 되었다. 대한민국에서 미국 뉴욕 백화점의 판매 상품을 클릭 한 번에 구매할 수 있는 세상이 되었다는 것은 그만큼 소비자가 선택할 수 있는 상품과 서비스 종류가 많아졌다는 의미이다. 한국어 홈페이지를 제공하는 서비스는 물론이거니와 100달러 이상 구매하면 한국으로의 배송도 무료이다. 세계적인 선글라스 브랜드에서는 아시아인의 얼굴 윤곽을 고려한 디자인을 선보이기 시작했고, 국내에서도 명동의 브랜드 매장마다 영어, 일어, 중국어가 가능한 판매 사원을 배치한 것이 벌써 오래전 일이다.

예전에 브랜드나 트렌드가 획일적이었던 시절을 일컬어 10인 1색 정도였다고 말한다면 몇 년 전쯤엔 10인 10색의 시대라는 말로 표현하기도 했다. 하지만 지금은 시간과 장소에 맞춰 아침과 점심, 저녁이 모두 다른 라이프 사이클을 갖는 일도 있어 하루 1인 2색 이상의 다양성을 보여주기도 한다. 일할 때의 모습과 일하지 않을 때의 모습을 구분해서 연출하는 사람들도 많아졌고 취미나 문화, 여가 활동에 따라 확실히 바뀐 모습을 보여주는 것을 즐기는 추세이다.

소비자를 분석하기 위해서는 정치, 경제, 문화, 사회, 예술, 교육, 건강, IT, 네트워크 등 다양한 부분에 대한 고려가 필요하며 불특정 다수의 소비자를 분석하는

일은 궁극적으로 만들려는 브랜드의 소비자와는 거리가 멀기 때문에 전반적인 소비자 경향에 대해서 인지하고 소비자를 세분화해야 한다. 이를 시장 세분화 혹은 세분화라고 한다.

시장 세분화는 틈새시장을 의미하는 니치 마켓(Niche Market)과는 다른 의미이다. 시장 세분화를 통해 시장을 작게 구분하고 그중에서 수요는 있으나 공급이 없어 비어 있는 시장을 니치 마켓이라고 한다. 니치 마켓에 들어가 우위를 차지하는 니처(Nicher)가 될 것인지, 경쟁사가 많은 기존 시장에 들어가 후발 주자가 될 것인지는 브랜드가 제공하는 제품이나 서비스에 따라 다르다.

요즘 소비자를 분석할 때 가장 중요한 근거는 소비자의 라이프 스타일과 가치관에 있다. 라이프 스타일은 개인이나 가족의 가치관 때문에 나타나는 다양한 생활 양식, 행동 양식, 사고 양식 등 생활 속 모든 측면의 문화적, 심리적 차이를 나타내는 말로, 어떤 라이프 스타일을 갖고 있느냐에 따라 가치의 유무와 경중을 가늠할 수 있어서 다양한 라이프 스타일에 관한 연구와 관심이 필요한 때다. 라이프 스타일은 소비자 심리학과 불가분 관계에 있다. 소비가 더는 단순한 돈의 지출이 아니라 심리적 만족에 따라 기꺼이 돈을 내는 것을 의미하는 시대이다.

지금 시장에서 가장 핫한 소비자의 라이프 스타일 키워드는 MZ세대이다. 요즘은 어떤 매체에서든지 뭐만 하면 MZ세대의 특성이라고 설명한다. 사실 그럴 만도 한 것이 이 세대는 이전에 없었던 새로운 형태의 사고방식과 라이프 스타일을 선호하는 새로운 유형의 세대이기 때문이다.

MZ세대란 밀레니얼(Millennial) 세대라 불리는 1980년대 초반부터 2000년대 초반에 출생한 M세대(M Generation)와 1990년대 중반부터 2000년대 초반에 출생한 Z세대(Z Generation)를 합쳐 부르는 말이다. 사실 이 두 세대를 한꺼번에 묶기에는 나이 차이도

크게 나고 조금 다른 특성이 있지만, 편의상 두 세대를 합쳐 MZ세대^(MZ Generation)라고 부른다. 이 세대의 가장 큰 특성은 태어나면서부터 디지털 기기 사용 및 IT 기기를 접한 디지털 유목민^(Digital Nomad)이라는 점이다.

특히 모바일에 특화된 사람들이라는 특징이 있다. TV를 보거나 극장을 찾기보다는 유튜브나 넷플릭스를 보고, 모든 일거수일투족을 실시간으로 SNS에 올리길 주저하지 않는 사람이 많다. 당연히 쇼핑은 온라인 쇼핑을 즐기고 셀럽 같은 유명인보다 오히려 유튜버나 인플루언서의 영향을 더 많이 받는다. 텍스트보다 사진이나 동영상을 선호하고, 긴 문장을 이해하기 힘들어하며, 동영상도 2배 속도로 보거나 요약본을 보는 것이 특징이다. 원하는 것을 위해서라면 어떻게든 구하고 한정판에 아낌없이 돈을 쓰는 경향이 있어서 한정판 판매나 팝업숍 같은 단독 판매 마케팅이 효과적이다.

팬데믹 이후 개인주의 현상은 더 뚜렷해지고 인간관계를 맺기가 어렵다거나 의사소통을 두려워하는 사람들이 많이 늘어났다. 따라서 대면 방식의 판매가 두려워 매장에 가지 못하는 사람들이 늘었다. 그렇다고 이들이 자신의 이익이나 혜택만 챙기지도 않는다. 공익을 위한 일이나 사회, 문화, 환경과 관련된 일에 적극적으로 동참하고 실천하려는 의지도 강해서 이유 있는 소비나 사회 환원, 동물 보호 등에 적극적으로 자기 의사를 표시하기도 한다. 기성세대가 보기에는 일관적이지 않고 이해가 가지 않는 면들이 많아 보이지만 그것이 MZ세대의 특성이며 시장의 흐름은 이렇게 흐르는 것이 대세라는 것을 이해해야 한다.

MZ세대가 뉴트로^(New Retro)를 좋아하는 이유는 그것이 본 적 없는 것들이거나 경험하지 못한 것들이기 때문이다. 기성세대에겐 옛날 구닥다리 물건에 불과한 것이지만 그들 눈에는 처음 보거나 아주 힙한 느낌을 주는 신기한 것이기 때문이다.

옛날 것이라 보지 못했던 것이 그들에게는 새롭게 보인다는 생각을 할 수도 있는 세대라고 이해하면 쉽다.

특히 앞으로 Z세대의 생각과 행동을 눈여겨봐야 할 필요가 있다. 소비도 잘하는 만큼 재테크나 자산 불리기에도 관심이 많아 투자나 가상 화폐에 직접 투자하는데 두려움이 없어 일찍 재정적 독립을 꿈꾸는 사람들이 많다. Z세대는 특히 브랜드의 스토리와 가치에 대해서 생각하기 때문에 이유 있는 소비인지, 아니면 진정성 있는 브랜드인지에 대해 많이 생각한다. 따라서 그들이 원하는 상품은 백화점이 아닌 전문점, 판매 사원이 아닌 전문가, 다단계 유통보다는 직거래 형태를 선호한다. 시장이 Z세대 소비자들의 소비 패턴이나 성향을 이해하고 따라가기도 바쁜 세상이다.

소비자의 소비 형태와 가치에 대해 분석하는 것이 소비자 분석이다. 지향하려는 브랜드의 소비자들에게 어떤 소비 심리가 있으며, 어떤 구매 행동을 하는지 알아보고 정책을 세워야 한다. 가장 중요한 점은 이제 브랜드의 제품이나 서비스는 소비자에게 일방적으로 판매하는 것이 아니라 소비자들이 꼭 사고 싶게 만들어야 한다는 것이다. 갖고 싶은 욕망이 생기지 않는 제품이나 서비스는 시장에서 살아남기 어렵다. 기초 생필품이 아닌 이상 사치품이나 기호품은 반드시 사고 싶은 욕망을 불러일으키는 매력이 있어야 한다.

7_ 타깃 마켓을 설정하라

시장을 세분화하였다면 정확한 타깃 마켓(Target Market)을 설정하는 것이 두 번째 순서다. 타깃은 표적 혹은 목표를 의미하는 것으로 시장보다 협의의 뜻을 가진다. 성별, 연령, 학력, 패션 수용도 등을 고려하여 나누며 단순하게 '10대 고등학교에 재학 중인

여성'이라는 식으로 나누지 않는다. 요즘은 새로운 타깃 마켓들이 많이 생겨나서 더 세분된 타깃 대상을 선택하고 집중하는 것이 중요하다.

타깃 마켓은 크게 다섯 가지 요소로 구분할 수 있다. 인구 통계적인 특성, 지리적 특성, 사회적 특성, 행동 특성, 성격 특성 등이 그것이다.

인구 통계적인 특성은 성별, 연령, 교육 수준과 수입 등에 따라 구분하는 것으로 여자인지 남자인지, 젊은 사람인지 나이 든 사람인지와 같은 기초적인 구별 요소이다. 지리적 특성은 도시에서 사는지 시골에서 사는지, 도시라면 얼마나 많은 사람이 사는지, 시골은 바닷가인지 농촌인지 같은 내용으로 구분하는 것이다. 사회적 특성은 인터넷 사용자들의 사회적 네트워크로 인한 연결 관계 등을 말하며 소셜 네트워크를 통해 얻어지는 관계가 미치는 영향, 예를 들면, 커뮤니티 사용자 리뷰라던가 체험기 등에 의한 구매 경향을 의미한다. 행동 특성은 브랜드에 대한 애착과 결정 동기들을 나타내는 것을 말하며, 이는 좀 더 구체적이고 개인적인 특성이기 때문에 성격 특성과 더불어 세분화할 필요가 있다. 성격 특성은 소비자의 개성, 가치, 견해, 태도, 흥미, 라이프 스타일 등 소비자 행동의 심리학적 기준에 따라 구분하는 것을 의미하며 과거보다 훨씬 중요한 요소로 평가되고 있다.

이렇게 타깃 마켓을 구분하는 일은 점점 더 어려우며 복잡해지고 있다. 필요 때문에 구매하는 시기에 '과연 나에게 필요할까?' 혹은 '필요하지 않아도 한 번 사 볼까?'를 생각하는 시대가 되었기 때문에 소비자에 대해 구체적으로 이해하고 접근하는 것이 필요하며, 시너지 효과를 위해서는 제품, 가격, 장소, 홍보와 같은 마케팅 믹스(Marketing Mix) 4P's 전략을 고민해야 한다.

예를 들어, 현대 남성 소비자를 대상으로 한 새로운 타깃 마켓을 살펴보면 그루밍족(Grooming Tribes)은 패션과 미용에 아낌없이 투자하는 남자들을 일컫는 말로, 피부

관리는 물론이고 눈썹 정리와 좋아 보이는 피부 표현을 위한 메이크업까지도 수용할 수 있는 그룹을 일컫는다. 그루밍족은 화장은 여자가 하는 것이라는 구시대적인 생각을 깨고 자신을 가꿈으로써 사회적 경쟁력을 갖추며 스스로 자신감도 얻는 타깃이다.

노무족(No MU Tribes)은 No More Uncle의 줄임말로 아저씨 같은 모습을 벗기 위해 외모에 많은 투자를 하는 남성을 뜻한다. 그들은 최신 패션에 관심을 보이며 수용하려는 의지를 갖고 있고 동안으로 보이기 위해 노력하며, 아저씨라고 불리기를 싫어하거나 아저씨라 불리는 시기를 최대한 늦추려는 사람들이라서 보톡스를 맞거나 눈썹 문신을 하는 것을 두려워하지 않는다.

또한 로엘족(LOEL Tribes)은 Life of Open-mind, Entertainment and Luxury의 약자로, 외모에 관심이 많고 자신의 가치를 높이기 위한 투자에 적극적인 중년 남성을 의미하며 패션 수용도도 높고 고가의 제품을 구매할 만큼 구매력도 갖춘 타깃을 말한다. 안정된 사회생활과 연륜에서 나오는 멋을 끌어내는 타깃으로써 최근 빠르게 부상하는 새로운 타깃 마켓이다.

단편적인 예로 남성 화장품의 종류만 봐도 10년 전보다 얼마나 많은 브랜드가 생겼으며 제품 또한 스킨로션 정도의 구성에서 에센스, 아이 크림, 선크림, 비비 크림 등 거의 여성용 제품과 같은 수준으로 늘어났다. 화장품을 단지 피부가 건조할 때 바르던 시대에서 미모를 가꾸기 위해 바르는 시대로의 변화를 맞이한 것이다. 나이보다 젊어 보이고 싶고 현재의 젊음을 최대한 오래 유지하려는 남성들이 새 시장을 만들고 있다.

이처럼 변화에 민감하지 않았던 남성 타깃의 마켓이 다양하게 세분되고 있으며, 이것은 새로운 시장 혹은 틈새시장이라고 말하는 니치 마켓의 가능성을 의미한다.

위험은 크지만 새로운 시장에 도전할 것인지, 경쟁은 거세지만 안정적인 타깃 마켓에 뛰어들 것인지를 결정하는 것이 바로 타깃 마켓을 설정하는 길이다. 앞에서 언급했던 4P's 전략과 타깃 마켓을 연결해 어떤 제품을, 얼마에, 어디에서, 어떻게 팔 것인가를 구체적으로 생각하고 경쟁 브랜드는 누구인지를 파악하는 것이 좋다.

8_ 브랜드를 포지셔닝하라

브랜드 포지셔닝(Brand Positioning)에 대해 케빈 레인 켈러(Kevin Lane Keller)는 '브랜드 차별점과 연관된 연상 작용을 일으키는 것'이라고 하였다. 차별점은 브랜드만이 가지고 있는 유일한 것이며, 그 차별점은 소비자들로부터 호감과 더불어 강력한 지지를 얻어야 한다고 주장하였다.

쉽게 말해 브랜드 포지셔닝은 브랜드가 소비자에게 어떤 마음의 위치에 있는지를 그려 놓을 지도라고 생각하면 이해가 빠르다. 즉, 소비자들이 브랜드를 생각했을 때 떠올렸으면 하는 브랜드의 사용 가치를 의미한다. 브랜드 포지셔닝은 브랜드 콘셉트와 타깃 마켓을 기반으로 결정된다. 우리 브랜드가 진행하려는 방향과 소비자의 라이프 스타일이나 특성에 의해 결정되며, 가격과 밀접한 관계를 맺는다.

예를 들어, 자동차를 구매할 때 고려해야 하는 몇 가지 조건들과 자동차 브랜드에 대한 이미지, 콘셉트와 구분해 보자. 먼저 혼자 운전할 차인지 가족이 함께 탈 차인지를 구분하고, 출퇴근용인지 여가나 취미 활동에 사용할 차인지 아니면 출퇴근과 여가 생활 및 취미 활동을 동시에 같이할 수 있는 차인지 등을 구분하게 된다. 이외에도 제조국은 어디이며, 어떤 성능을 발휘하며, 구매 혜택은 무엇이 있는지 등을 파악하여 자동차에 대한 브랜드 콘셉트의 세분화 과정을 갖게 되면 각 자동차

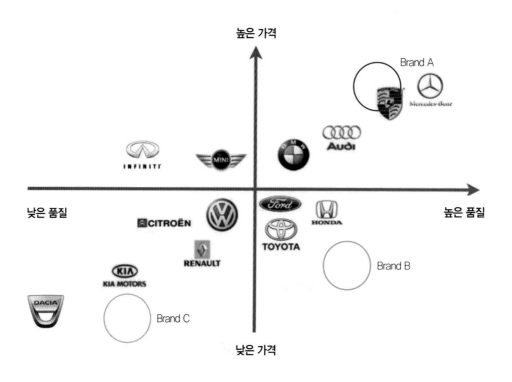

1
자동차 브랜드 포지셔닝

2
브랜드 포지셔닝을 결정하는 세 가지
요소: 상품, 이미지, 가격

회사 브랜드의 특징과 맞아떨어지는 접점이 생긴다. 그것이 바로 그 자동차 브랜드가 갖는 브랜드 포지셔닝인 셈이다.

자동차처럼 비싼 제품을 구매할 경우 브랜드 포지셔닝과 가격은 특히 밀접한 관계를 이룬다. 비싼 프리미엄 브랜드 시장, 합리적이고 다목적인 시장, 저렴하고 실용적인 시장으로 나눌 수 있으며, 브랜드 원산지, 연비, 출력, 기능 등 자세한 항목에 의해 브랜드 포지셔닝을 하고 그중 본인에게 맞는 차종을 선택하게 된다. 고가의 자동차일 때 한번 정해진 브랜드 포지셔닝이 바뀌기는 쉽지 않으며, 오히려 브랜드를 새로 만드는 것이 더 나을 정도로 브랜드 포지셔닝 고착화가 심하게 나타난다.

잘못된 브랜드 포지셔닝이나 기존 브랜드 포지셔닝을 새로 바꾸는 것을 브랜드 리포지셔닝(Brand Re-Positioning)이라고 한다. 브랜드가 성장하면서 도입, 성장, 성숙, 쇠퇴 등 네 가지 시기를 거치는데 브랜드가 쇠퇴의 시기를 겪으면서 자칫 소멸할 수 있어 성숙 단계에서 브랜드 수명 연장 방법의 하나로 적용할 수 있는 브랜드 재활 방법이다.

구찌의 브랜드 리포지셔닝
결과 타깃 변화

성공적인 리포지셔닝 대표 브랜드로 이탈리아 명품 브랜드 구찌(Gucci)를 들 수 있다. 거의 몰락할 거라 예견됐던 1990년대에 톰 포드(Tom Ford)라는 미국의 젊은 디자이너를 영입하여 젊은 브랜드로 재탄생시켰고, 2016년 다시 한번 브랜드 리포지셔닝을 단행해 구찌 브랜드를 성공적으로 성장시켰다. 타깃 마켓부터 밀레니얼 세대로 바꾸기 위해 디자인을 젊고 트렌디하게 바꾸고 구두뿐만 아니라 스니커즈 디자인에 집중함으로써 젊고 유행에 민감한 고객들을 대거 유입시켰다. 밀레니얼 세대가 좋아하는 온라인 판매 방식을 적극 수용하고 매장 인테리어도 화려하며 사진 찍기 좋은 인스타그래머블(Insragramable)하게 바꾸었던 것이 적중하였다.

2022년에는 살바토레 페라가모(Salvatore Ferragamo)가 대대적인 브랜드 리포지셔닝을 단행했다. 1927년에 시작한 살바토레 페라가모가 곧 100주년이 되는 시점에서 그동안 고수해 오던 살바토레 페라가모라는 이름 대신 페라가모라고 간단하게 이름을 줄여서 바꿨다. 또한 우아하고 고전적인 필기체 로고에서 최근 디자인 경향인 대문자 세리프체로 바꿔 패션계에 페라가모의 변화를 알렸다.

1
2

1
이름과 로고를 바꾼 페라가모

2
새로운 로고가 들어간 페라가모의
제품들

비단 변화는 브랜드 네임을 줄인다거나 로고 서체를 바꾸는 일로 끝나지 않았다. 27세밖에 안 된 영국 패션계의 라이징 스타 맥시밀리안 데이비스(Maximilian Davis)를 크리에이티브 디렉터로 영입해서 브랜드 전체의 디자인을 혁신했다. 그동안 살바토레 페라가모의 고전적이며 우아하고 여성스러운 브랜드 이미지를 현대적이고 창의적이며 강렬한 패션 하우스의 브랜드 이미지로 탈바꿈하려는 의지가 보인다. 섣불리 브랜드 리포지셔닝의 성공을 점치기는 어렵지만 발표한 컬렉션을 보면 과감한 변화의 시도가 보인다는 점은 확실하다.

페라가모의 새로운 크리에이티브 디렉터
맥시밀리안 데이비스의 2023 S/S 컬렉션

한번 고착된 이미지를 가진 브랜드의 포지셔닝 변화는 신중하게 이뤄져야 한다. 저가 브랜드가 고가 브랜드로 리포지셔닝 하는 것은 거의 불가능하며, 고가 브랜드가 저가 브랜드로 리포지셔닝하는 것은 기존 타깃 마켓을 포기하는 극단적인 결단을 내려야 한다. 기존 고객을 흡수하면서 새로운 고객을 창출할 정도로 새롭고 신선한 리포지셔닝이 아닌 경우에는 매우 까다롭고 실패 위험이 크다. 성공적인 브랜드 리포지셔닝을 위해서는 브랜드의 핵심 가치를 계승하면서 새로운 가치를 제공하고 시대 변화에 맞춰 공감할 수 있어야 한다.

Rule 5

BRAND DESIGN

머릿속에 각인되는
브랜드 네임을 만들어라

머릿속에 각인되는 브랜드 네임을 만들어라

사람이 태어나 출생 신고를 하면서 자신만의 이름을 갖게 되는 것처럼 제품이나 서비스에도 식별이 가능한 고유의 이름을 상표법에 따라 등록해야 한다. 이를 상표명(商標名) 혹은 브랜드 네임(Brand Name)이라고 한다. 예전에는 브랜드 네임을 단순히 다른 브랜드와 식별 가능한 이름 정도로 생각했다면 최근 브랜드 네임은 곧 가치라고 생각한다. 잘 지은 브랜드 네임은 브랜드 인지도를 빠르게 올리는 데 매우 중요한 역할을 할 뿐만 아니라 사업을 확장할 때도 매우 유리한 조건이 된다. 이미 우리나라 브랜드가 외국 유명 기업에 천문학적인 금액으로 팔린 사례가 있으며 브랜드 인큐베이터들에게 호감을 느끼게 만든다. 브랜드 네임은 충분한 자산 가치가 있는 무형의 자산이기에 장기적인 안목을 갖고 스토리텔링과 연결해 하나의 멋진 이야기로 만들 필요가 있다.

1_ 기억하기 쉽게 만들어라

브랜드 네임을 만들 때 가장 중요한 것 중 하나는 '기억하기 쉬운 것인가?'이다. 한 번 들으면 바로 기억될 만큼 아주 짧거나 관련 제품 또는 서비스와 연상 작용이 되

는 브랜드 네임을 만드는 것이 제일 좋다. 2021년 상표는 총 28만 5,821건이 출원 됐고 실제 등록을 받아낸 상표는 13만 6,629건에 이른다. 거의 30만에 가까운 브랜드 네임이 상표로 인정받기 위해 신청했다는 뜻이며 그중 불과 13만 건 밖에 상표로 등록되지 않았다는 것은 상표 출원 신청을 해도 결국 반도 안 되는 상표만 등록되어 권리를 보호받을 수 있다는 소리이다.

세계적으로 유명한 브랜드 네임과 로고들

해마다 약 13만 건에 이르는 상표가 등록된다는 것은 곧 기억하기 쉬운 브랜드 네임은 거의 등록되었다고 해도 과언이 아니다. 직관적이고 이미지가 연상되는 브랜드 네임을 갖는다는 것은 브랜드의 시작을 손쉽게 할 수 있는 장점이 되기 때문에 전문적으로 브랜드 네임을 만드는 브랜드 네이미스트(Namist)들도 많이 생겨났다. 경쟁력 있는 브랜드 네임의 개발은 브랜드의 사활이 달린 제일 처음이자 중요한 첫걸음인 셈이다.

스웨덴의 패스트푸드 브랜드 '찹찹(Chop Chop)'은 음식을 맛있게 먹을 때 내는 의성어 '쩝쩝'을 연상하게 하는 재미있는 브랜드 네임이다. 일상에서 많이 사용하는 의성어를 브랜드 네임으로 사용하여 바로 기억할 수 있으며, 영어로 '젓가락'을 의미하는 찹스틱(Chopstick)의 찹(Chop)을 사용했기 때문에 어떤 종류의 음식을 제공하는지 저절로 연상되기도 한다. 결국 찹찹이라는 브랜드는 주로 젓가락을 이용해서 먹을 수 있는 아시안 패스트푸드 레스토랑이라는 콘셉트에 부합하는 브랜드 네임을 가진 셈이다. 가볍게 즐길 수 있는 아시안 패스트푸드 레스토랑 이름으로 적합한 선택을 했다고 볼 수 있다.

찹찹의 브랜드 로고와 판매하는 음식

기억하기 쉬운 브랜드 네임을 만드는 가장 쉬운 방법은 아주 간단하고 짧은 브랜드 네임을 짓는 것이다. 하지만 브랜드 네임을 지을 때 한글이나 한자로 한 글자, 영어로는 두 개의 스펠링 이하일 때 브랜드 네임으로 등록할 수 없다는 제약이 있다. 이런 경우에는 단어를 늘리거나 표기 방법을 바꾸는 것도 하나의 방법이다.

국내 디자이너 슈즈 브랜드 'SYNN'은 신발에 해당하는 뜻을 가진 '신'이라는 단어가 고유명사이기도 하고 한 글자 단어라서 브랜드 네임으로 등록될 가능성이 거의 없었지만 '신'을 영어로 'SYNN'이라고 표기하는 방법을 선택함으로써 상표 등록 가능성을 높였고 결국 상표 등록을 할 수 있었다. 표기는 영어로 하지만 결국 발음은 모든 사람이 한 번만 들으면 바로 이해하거나 기억하기 쉬운 신발을 의미하는 '신'이기 때문에 신발 브랜드로써는 매우 효과적인 브랜드 네임이다.

브랜드 네임을 고려할 때 기억하기 쉽고, 읽기 쉽고, 발음하기 쉽고, 의미 전달이 쉬운 것을 만들 수 있도록 여러 가지 경우의 수를 나열해 보아야 한다. 사물을 바라보는 관점을 좀 더 유연하게 하고 고유의 성질이나 특징에 좀 더 쉽게 다가가는 것이 좋은 브랜드 네임을 만들 수 있는 가장 중요한 핵심이다.

디자이너 구두 브랜드인 SYNN은
신발을 의미한다.

2 발음하기 편하게 만들어라

우리나라 사람들도 쉽게 발음하기 까다로운 단어들이 있다. 예를 들어 'ㅑ, ㅕ, ㅛ, ㅠ, ㅒ, ㅖ, ㅘ, ㅙ, ㅝ, ㅞ, ㅢ'와 같은 이중 모음이 들어간 단어가 바로 그것이다. 게다가 이중 모음에 받침까지 있을 때는 더 난감한 상황이 발생하곤 한다. 한국 사람들도 발음하기 어려운 이름을 해외 시장을 대상으로 한 브랜드 네임으로 만든다면 외국인 같은 경우에는 발음하는 것뿐만 아니라 기억하는 데도 심각할 정도로 큰 어려움을 겪는다. 우리에게는 그다지 어렵지 않은 '현대 자동차' 같은 경우에도 외국에서는 제대로 '현대'라고 발음할 수 있는 사람들이 극히 드물다. 대체로 '횬다이'라는 일본식 발음을 흉내 내어 발음하곤 하지만 일본의 혼다 자동차와 잘 구별되지 않아서 브랜드 식별에 혼선을 가져오기 쉽다. 우리가 보기에는 좀 어처구니없지만 외국에서는 혼다 차를 사려다가 발음이 비슷한 현대 차를 샀다는 것을 스탠딩 코미디 소재로 사용하고 있다.

대부분 이런 경우 읽기도 어렵지만 제대로 쓰거나 검색하기도 어렵긴 마찬가지다. 발음에 맞춰 스펠링을 적다 보면 원래 철자와 다르게 표기하기 일쑤다. 이것은 비단 현대 자동차뿐만 아니라 폭스바겐도 마찬가지라고 한다. 독일인이 아니면서 폭스바겐이 V로 시작하는 줄 아는 사람이 얼마나 될지 생각해 보면 알 수 있다. 이건 마치 우리가 크리스마스(Christmas)라는 스펠링을 외우기 위해 속으로 크리스트마스라고 했던 일이나 수요일인 Wednesday를 속으로 웨드니스데이라고 읽으면서 썼던 것을 기억해 보면 쉽게 이해가 가는 상황이다. 이렇게 읽고 쓰기가 쉽지 않으면 요즘처럼 검색이 생활화된 일상에서 그만큼 검색의 기회, 곧 판매 기회를 잃거나 브랜드 친화도가 떨어지는 현상이 일어나기도 한다.

발음, 철자 표기가 쉽지 않은
현대 자동차와 폭스바겐

받침이 많지 않은 일본어로 만든 브랜드 네임의 경우에는 영어로 표기했을 때 제대로 발음하기가 한국어보다 쉬운 편이다. 예를 들어, 같은 뜻이라도 일어로 스시는 발음하거나 기억하기 쉬워도 김밥이나 초밥이라는 말은 아직 널리 알려지지 않기도 하거니와 발음하기도 쉽지 않아서 기억하기 어렵다. 다만 고무적인 현상은 한류 문화의 저변 확대로 인해 한국어에 대한 이해와 친밀도가 높아져 가고 있다는 점이다. 떡볶이, 먹방 같은 단어도 한류 팬들에게 이미 어느 정도 친숙하게 다가가고 있기 때문이다.

국제 시장을 목표로 하는 브랜드일수록 이 발음 부분에 특히 신경 써서 브랜드 네임을 만드는 것이 좋다. 최근 가장 이슈가 되고 없어서 못 살 정도로 인기를 얻은 것으로 가수 박재범이 만든 원 소주(Won Soju)라는 소주가 있다. 비록 브랜드 네임에 받침이 있을지언정 원이라는 단어는 우리나라 화폐인 원을 뜻하며 영어로는 이겼다는 뜻을 가진 단어와 같아 발음하기 어렵지 않다. 소주는 받침이 없어 발음이 쉽고 들리는 대로 바로 받아 적을 수 있는 직관적인 철자라서 최근 가장 좋은 브랜드 네임의 성공 사례라고 생각한다.

누구나 발음하기 쉽고 소리 나는 대로
쓰기 쉬운 브랜드 네임 원 소주

이국적인 느낌의 브랜드를 지향한다면 읽고 쓰기 쉽다고 해서 굳이 한글이나 영어로 된 브랜드 네임을 고집할 필요는 없다. 문화나 생활 수준이 높아지고 해외 여행의 기회가 많아진 요즘에는 한국화된 맛이나 제품보다는 현지에서 먹어 보거나 사용해 본 고유의 맛이나 제품을 선호하는 것이 추세이다. 따라서 이국적인 제품이나 서비스 브랜드라면 비록 생소한 현지 언어일지라도 충분히 이해하기 쉽고 국적이 연상 가능한 단어를 사용하여 브랜드 네임을 만드는 것도 좋다.

예를 들어, 혀가 마비될 정도로 맵다는 뜻인 '마라'라는 중국어는 매운맛 열풍으로 인해 수많은 제품의 접두사처럼 쓰이고 있다. 한자어라서 뜻만 알면 이해하거나 기억하기 쉽고 발음도 편해서인지 식품 관련 기업에서 마라라는 이름이 들어간 수많은 상품을 개발 및 출시하고 있다. 처음에는 일시적인 트렌드일 뿐이라고 생각했지만, 이제는 아예 중국 음식의 한 종류로 자리 잡은 것 같다.

다양한 마라 관련 브랜드 네임들

발음하는 데 있어서 음성 모음보다는 양성 모음이 청각적으로 더 좋은 이미지를 갖는다고 한다. 'ㅓ'보다는 'ㅏ'가 더 긍정적으로 들리기 때문에 이 점도 고려해서 브랜드 네임을 만드는 것이 좋다. 예를 들어, '맥도널드'보다는 '맥도날드'라고 표기하는 것이 기억하기에도, 쓰기에도 더 장점이 있다. 특히 외국어를 한글로 표기할 경우 외래어 표기법을 확인하는 것이 표기의 혼란을 막는 좋은 방법이다.

맥도날드의 한글 서체

3_ 이니셜 사용으로 짧게 만들어라

바쁜 세상에 긴 이름을 굳이 다 외워서 불러 줄 사람도 없거니와 제대로 기억이 나지도 않는데 짧고 좋은 브랜드 네임은 이미 선점해서 사용하는 곳이 많다면 긴 브랜드 네임을 쓰기보다는 짧게 줄이는 방법을 찾아보도록 하자. 가장 간단한 방법은 머리글만 따서 이니셜로 만드는 방법이다.

세계에서 가장 유명한 패션 브랜드 50여 개 이상을 소유하고 있는 세계 최대 패션 왕국인 LVMH는 명품 핸드백 회사였던 루이비통(Louis Vitton)과 모에 헤네시(Moët

Hennessy)라는 회사가 합병하면서 생긴 이름이다. 모에 헤네시 또한 모엣 샹동(Moët & Chandon)이라는 샴페인 제조회사와 헤네시(Hennessy)라는 코냑 제조회사의 합병으로 만들어진 이름이다. 세 회사의 이름을 하나의 이름으로 만드는 과정에서 각 회사의 이니셜만을 사용하여 최대한 짧게 줄여서 하나의 이름을 만든 셈이다. 단어가 되었든 문장이 되었든 간에 이니셜만 추출해서 브랜드 네임을 만들 수 있다는 점에 착안해서 아이디어를 내는 것이 간단하게 브랜드 네임을 만드는 방법이다.

 RIMOWA

EMILIO PUCCI　CELINE　KENZO PARIS

　6 PLACE VENDÔME REPOSSI PARIS　Dior　1895 BERLUTI PARIS　FENDI ROMA

LVMH가 소유하고 있는 유명 브랜드들

　　팬데믹 이전에 한국을 찾은 관광객들이 기념품으로 가장 많이 구매했던 것 중 하나는 여러 가지 맛으로 사람들의 입맛을 사로잡았던 아몬드였다. 허니 버터 아몬드라는 게 중독될 정도로 아주 맛있다고 입소문 나기 시작하던 당시에는 길림양행이라는 회사 이름으로 유통되었지만, 몇 년 전 브랜드 네임을 바꾸고 적극적인 브랜딩을 통해 이제는 어엿한 유명 브랜드가 되었다. HBAF라는 네 개의 이니셜로 이뤄진 이 브랜드 네임의 정식 이름은 Healthy But Awesome Flavors로 다소 길고 어려웠다. 그나마 간단하게 이니셜로 만들었다고 하지만 HBAF를 에이치비에이에프라고 부르기엔 너무 길고 기억하기도 쉽지 않았다. 건강하지만 놀라운 맛이라는 뜻을 가진 브랜드 이름을 짧게 'HBAF'라고 줄인 것이 일차적으로 좋은 아이디어였다면 전지현이라는 빅 모델을 고용하여 '바프의 H는 묵음이야'라고 직접적으로 브랜드

네임을 불러 줌으로써 4개의 이니셜로 이루어진 이 브랜드 네임은 단 두 음절인 '바프'라고 짧게 불리게 되었다. 어떤 브랜드 이름보다 더 빠르게 소비자들의 머릿속에 각인되어 아마도 최근 들어 가장 단시간에 브랜드 이름을 알린 사례가 아닌가 싶다.

무려 서른 가지 이상의 맛을 선보이는
바프의 아몬드 제품들

이니셜로 회사 이름을 만든 기업들

한국 브랜드 네임의 발음상 문제와 글로벌 브랜드 정체성 보강을 위해 선경^(Sun Kyung)은 SK로, 럭키 금성^(Lucky Gold Star)은 LG로, 제일제당^(Cheil Jedang)은 CJ로 바꾼 전례도 있다.

긴 단어를 짧게 줄여서 말하는 것이 요즘 현대인들의 방식이다. 오죽하면 '별다줄^(별걸 다 줄인다)'이라는 신조어가 생겼다. 그 정도로 요즘 세대들은 긴 단어나 문장을 싫어한다는 증거일지도 모른다. 긴 이름이라고 할 것 없는 세 글자에서 다섯 글자 정도도 두 글자로 줄여 부르는 것이 일반적이다. 젊은 소비자일수록 브랜드 네임을 간단하게 줄여 말하는 경향이 있다. 이미 오래전부터 요식업체의 브랜드 네임도 한글로 만든 브랜드 네임처럼 짧게 줄여 불러왔다. 미스터 피자^(Mr. Pizza)는 '미피', 맥도날드^(Macdonald)는 '맥날', KFC 치킨^(Kentucky Fried Chicken)은 이미 이니셜로 된 브랜드 네임에도 불구하고 케이에프씨^(K.F.C)로 부르지 않고 짧게 '켄치'라고도 부른다.

스마트폰을 주로 사용하는 이들이 전체 브랜드 네임을 일일이 문자로 입력할 것이라는 기대는 하지 않는 게 좋다. 그러므로 소비자 연령대나 라이프 스타일에 맞게 다가갈 수 있도록 브랜드 네임의 길이와 의미, 어감에 신경을 많이 써야 한다. 키즈 카페는 '키카', 스터디 카페는 '스카'로 불리기 때문에 이와 어울리는 브랜드 네임을 만드는 것 또한 시대에 발맞춘 네이밍 방법이라고 할 수 있겠다.

4_ 숫자를 이용하라

숫자를 이용하여 브랜드 네임을 기억하기 쉽고 간단하게 줄이는 방법도 있다. 한국어는 숫자를 가장 빨리 말할 수 있는 언어 체계를 갖고 있다. '1, 2, 3, 4, 5, 6, 7, 8, 9, 10'의 아라비아 숫자를 '일, 이, 삼, 사, 오, 육, 칠, 팔, 구, 십'이라고 숫자 하나당 한 글자로 말할 수 있다는 것은 다른 외국어에 비해 매우 신속하고 정확하게 의사 전달이 가능하다는 장점이 있다.

예를 들어, 1988년 서울에서 개최됐던 제24회 서울 올림픽을 우리는 대부분 88올림픽이라고 부른다. 1988년을 영어로 읽자면 나인틴 에이티 에잇^(Nineteen Eighty Eight)이라거나 원 사우전드 나인 헌드레드 에이티 에잇^(One Thousand nine hundred Eighty Eight)이라고 아주 길게 불러야 하는 데 반해 우리는 간단히 팔팔 올림픽이라고 불러도 대부분 그게 무엇인지 알고 있고 뜻도 통한다. 물론 한국어를 이해하는 사람에 한한 문제이기는 하다.

1988년 제24회 서울 올림픽 포스터

우리나라에서 숫자를 이용한 브랜드 네임을 만든다면 간결하게 표현할 수 있지만 이는 한국어를 이해하는 경우에만 해당하므로 브랜드가 진출하려는 시장에 맞게 생각하는 것이 좋다. 우리는 사회 관념상 '4'를 죽을 사(死)와 연관 지어 좋지 않은 숫자로 생각하기 때문에 어떤 건물에는 4층 대신 F라고 표시하는 곳도 있다. 7을 럭키 세븐이라 부르며 행운의 숫자로 생각하지만, 나라마다 다른 행운의 숫자를 갖고 있으므로 그들의 관습이나 문화를 알고 결정하는 것이 좋다. 미국은 '1, 2, 4, 7', 중국은 '6, 8, 9, 10', 일본은 '7, 8', 독일은 '4', 그리고 유대인은 '6'을 행운의 숫자라고 생각한다고 한다.

숫자의 경우에는 글자로 된 단어보다 쉽게 기억할 수 있어서 숫자를 잘 이용하면 간결한 브랜드 네임을 만들 수 있다. 다만 숫자만 나열해서 브랜드 네임을 만들 경우 브랜드의 특성이나 해당 제품 혹은 서비스에 대한 정보 전달이 어렵기 때문에 문자와 숫자를 적절히 배합하여 만드는 것이 유리하다. 요지 야마모토(Yohji Yamamoto)의 세컨드 브랜드 Y3는 이니셜인 Y에 3이라는 숫자를 더해 만들었으며, 프리미엄 진 브랜드 R13 또한 알파벳 R과 숫자 13을 접목하여 단순하게 브랜드 네임을 완성했다. 매일 새 기름으로 60마리만 튀긴다는 60계 치킨은 이러한 숫자 마케팅과 브랜드 네임으로 시장에 빨리 자리를 잡은 사례이다.

맛있는 치킨
60계
매일 새 기름 60마리만!

기호를 이용하여 짧게 브랜드 네임을 표현한 브랜드도 있다. 미국의 어패럴 브랜드인 three dots는 브랜드 네임을 아예 세 개의 점으로 표현하기도 한다. 단순한 기본 의류를 만드는 디자인 콘셉트에 맞게 로고도 간단하게 표현하는 방법을 찾은 셈이다. 하지만 간단한 표장(기호, 문자, 도형, 입체 형상)만으로 이루어진 브랜드 네임은 등록을 인정받지 못하는 관계로 상표 등록을 할 때는 반드시 식별할 수 있는 완벽한 문자가 있어야 한다. three dots는 문자와 세 개의 점을 결합해서 신청하고 필요에 따라 나누어 사용한다.

심볼과 워드 로고로 결합된
three dots 브랜드

5_ 1+1 브랜드 네임을 만들어라

언어 낱낱의 특정한 사물이나 사람을 다른 것들과 구별하여 부르기 위해 고유의 이름을 붙인 것을 고유명사라고 한다. 예를 들어, 백설 공주라던가 서울, 부산 같은 지명도 여기에 해당한다. 이 고유명사를 브랜드 네임으로 등록하려는 경우 거의 100% 거절된다고 생각해야 한다. 그렇다고 연상하기 쉬운 고유명사를 무조건 포기하고 브랜드 네임을 만드는 것이 꼭 현명한 선택은 아니다. 직접적인 고유명사는 비록 등록될 가능성이 작더라도 고유명사와 고유명사를 결합하여 새로운 단어로 만들어 등록하는 방법도 있기 때문이다.

초승달 모양으로 생긴 프랑스를 대표하는 빵인 크루아상(Croissant)이라는 고유명사와 미국 사람들이 출출할 때 간식으로 많이 먹는 도넛(Donut)이라는 고유명사를 더해서 크로넛(Cronut)이라는 신조어(新造語)를 만든 것은 좋은 예다. 크로넛은 도미니크 앙셀 베이커리(Dominique Ansel Bakery)라는 뉴욕 소호 근처의 작은 빵집에서 2013년 5월부터 판매하기 시작한 빵의 한 종류이다. 겹겹이 층을 이루는 파이 형태의 크루아상을 도

넛 모양처럼 만들어 기름에 튀겨낸 것으로, 일종의 이종 배합 결과물인데 미국 타임지가 뽑은 '2013년 최고의 발견 25선'에 선정되었을 정도로 그 인기가 상상을 초월했다. 이렇게 간단하면서 기본적인 두 단어를 살짝 합쳐서 만든 것임에도 불구하고 두 가지 빵의 특징을 잘 살리면서도 새로운 느낌이 나는 브랜드 네임이 완성되었다. 크로넛의 대유행 이후 크루아상(Croissant)과 와플(Waffle)의 합성어인 크로플(Croffle)이나 소시지와 떡을 교차로 꽂은 것을 소떡소떡이라고 부르는 것 등이 이에 해당한다.

고유명사를 합성해서 만든 이름
크로넛과 크로플

단어와 단어를 조합해서 새로운 브랜드 네임을 만들 수도 있지만 이름과 이름을 새로운 표현 방법으로 결합해서 브랜드 네임으로 등록한 예도 있다. 사람 이름을 더해서 브랜드 네임을 만드는 경우는 흔하고 쉬운 브랜드 네이밍 방법 중 하나이다. 커스텀 주얼리 액세서리 브랜드 '케이트앤켈리(KATENKELLY)'는 두 사람의 이름을 더 해서 만든 브랜드 네임이다. 흔한 미국 여자 이름인 케이트(Kate)와 켈리(Kelly)를 브랜드 네임으로 등록하기에는 유사 상표가 많아 등록 가능성이 매우 낮았지만, 케이트와 켈리 사이에 '와'를 의미하는 'and'를 대신해 발음 나는 대로 'N'을 넣어서 새로운 조

합을 만들어 상표 등록을 했다. 꼭 이름과 이름을 이어주는 단어로 고지식하게 'and' 혹은 '&' 표시를 사용하지 않더라도 충분히 발음상 '케이트앤켈리'로 표기할 수 있고 하나의 브랜드 네임으로 인식될 수 있어 등록이 가능했던 경우이다. 서울이라는 지명 표시는 한류 바람을 타고 해외 소비자들에게 한국의 토종 브랜드라는 것을 확인시키는 역할을 하고 있다.

브랜드 네임과 브랜드 출신지를 같이
표현한 케이트앤켈리의 로고

국내 대표 통신사 중 하나인 LG U+는 LG텔레콤에 데이콤과 파워콤이 합병되는 방식으로 통합하였고, 초기에는 '통합LG텔레콤'이라는 명칭을 사용했지만 2010년 5월 13일 새 사명인 LG U+(엘지유플러스)를 발표하여 현재까지 이어가고 있다. 합병을 통해 회사가 합쳐지는 것을 플러스라는 형식으로 표현한 것일 수도 있지만, 오랜 시간이 지난 지금은 당신의 삶에 플러스가 되어 드리겠다는 정도의 느낌으로 뜻이 전달된다. 플러스라는 단어는 반대말인 마이너스라는 단어보다 훨씬 긍정적일 뿐만 아니라 '+' 기호 표시로 대체 사용이 가능해서 시각적으로도 활용하기 좋은 장점이 있다. 이렇게 다양한 방법으로 단어와 단어를 이어 하나의 새로운 단어를 만들고 이를 브랜드 네임으로 만들 수 있다는 점에 착안해서 많은 경우의 수를 만들어내는 것이 새로운 1+1 브랜드 네임을 만드는 방법이다.

LG U+의 영문과 한글 로고 디자인

6_ 이미지를 연상하게 만들어라

오래전 쌈지에서 근무했을 때 남성 잡화 브랜드를 만들어야 하는 업무가 있었다. 국내에서 처음으로 '남성 종합 액세서리 브랜드'를 표방한 브랜드를 런칭할 계획이었기 때문에 확실한 남성성을 보여주는 브랜드 네임을 만드는 것이 좋겠다는 의견이 모였다. 처음에는 쉬운 방법으로 영문 남자 이름을 브랜드로 만들 생각을 하기도 했고, 패션 콘셉트에 초점을 맞춰 브랜드 네임을 만들 생각을 하기도 했다. 하지만 꿈에서 우리말인 '놈'이라는 단어를 생각해 냈다.

회의 시간에 '놈'이라는 브랜드 네임을 발표했을 때 사람들의 반응은 그리 좋지 않았다. 가장 큰 반대 이유는 '욕'처럼 들린다는 것이었다. 이건 마치 지나가는 사람에게 아무 이유도 없이 싸움을 거는 듯한 어감이라는 의견이 있었지만, 우리나라 최초의 남성 종합 액세서리 브랜드라면 이 정도의 논란을 일으키지 않는 한 주목받기 어려울 것 같다는 생각이 들어 놈을 욕처럼 느껴지지 않게 표현하기 위한 여러 방법을 생각해 냈다. 한글로 '놈'이라고 쓰기도 했지만, 실제 제품에 사용할 로고는 'NOM'이라는 영어로 만들었으며 욕이 아니라 남성 브랜드라는 것에 사람들의 시선을 주목시키기 위해 별도의 뜻풀이도 마련해 두었다. N – Natural, O – Original, M – Modern으로 뜻을 풀어 준비했으며, 각 언어를 대표하는 단어를 정리해서 '놈'이 결코 비속어가 아니라 각국의 남자를 지칭하는 단어 중에 우리나라를 대표하는 말이고 가까운 남자들 사이에서는 정감 있는 표현이라는 점을 강조했다.

'놈'이라는 브랜드에 저항을 느끼는 사람들이 내놓은 대안 중 하나로 '머스마(Mussma)'라는 것도 있었으나 로고로 만들어 놓고 보니 왜색이 짙고 가독성이 떨어지는 단점이 있었다. 결국 브랜드 네임을 확정하지 못하고 일단 '놈'이라는 브랜드를 가칭으로 제품 디자인을 진행하던 중에 우연히 백화점에 '놈'이라는 브랜드 네임이 알려지면서 역으로 매장 확보를 먼저 제안받는 결과를 얻을 수 있었다.

남자들을 위한 패션 가방, 지갑, 벨트, 모자와 같은 패션 액세서리를 갖춘 종합 브랜드로서 '놈'이라는 짧고 간단한 브랜드 네임은 남자를 위한 제품 브랜드라는 이미지가 바로 연상되는 장점이 있었기 때문에 굳이 별다른 설명 없이도 빨리 인지도를 얻고 인기를 끌 수 있는 브랜드가 되었다. 남성용 제품을 판매할 때 소비자 구매 패턴을 살펴보면, 특히 남성용 패션 제품의 경우 직접 구매하는 남성 소비자보다 여성이 구매해서 선물로 주는 경우가 많아 20~30대 남성에게 패션용품을 판매하기 위해서는 여성들의 마음을 사로잡는 것이 중요했다.

NOM
Natural
Original
Modern

NOM
English : Man
French : Homme
Italian : Uomo
우 리 말 : 놈

브랜드 '놈'을 시작하면서 만든
헤드라인

이미지가 연상되는 브랜드 네임이면서 직관적인 디자인으로 표현한 브랜드의 예로 '아임닭'을 들 수 있다. 국내 한정으로 통용되는 말이지만 닭이라는 고유명사를 사용하여 대놓고 '나는 닭이다'라고 외치는 브랜드라면 당연히 닭으로 만든 무언가를 생산할 것으로 예상할 수 있다. 이게 바로 연상 작용의 힘이다. 로고 디자인도 닭의 볏을 상징한 빨간 세 잎 하트와 닭의 부리를 상징하여 영어 대문자 D에 돌출 표현을 함으로써 쉽게 닭에 관한 제품임을 알 수 있게 했다. 아임닭은 건강한 삶을 추구하는 사람들에게 닭고기로 만든 다양한 제품을 제공하는 대표 브랜드가 되었다.

아임닭의 한글과 영문 로고 디자인

7_ 피해야 할 브랜드 네임도 있다

정치, 종교, 인종, 민족, 도덕, 양성평등, 동물 보호 등에 관한 사회적 통념을 깨트리거나 어긋나는 브랜드 네임은 잠깐 쟁점화되어 이목을 끌 수 있어도 솔직히 긍정적인 효과를 얻는 것을 바라기는 어렵다. 이와 관련된 논쟁거리들은 아주 신중하고 예민하게 다루어야 할 과제이기 때문에 굳이 모험을 감행하면서 브랜드 네임으로 결정해야 할 필요는 없다. 얻는 것보다 잃을 것이 훨씬 더 많다는 생각으로 조심스럽게 접근해야 할 문제이므로 단어의 뜻이나 관습, 인습 등에 대해서 혹시라도 모르는 이중적인 의미가 있는지 확인해 볼 필요가 있다. 예를 들어, 피부색에 따라 각 인종을 달리 부르는 속어나 특정 종교를 의미하는 은어, 불법 약품이나 약제를 지칭하는 단어들이 있는지 확인해 보아야 한다.

외래어를 국내 브랜드 네임으로 사용하는 경우 제2, 제3의 숨은 뜻을 몰라서 문제가 발생하게 될 수도 있다. 로고나 심볼에 나치를 의미하는 갈고리 십자가 모양인 하켄크로이츠(Hakenkruez)를 사용한다거나 일본 육군기를 상징하는 붉은 햇살 모양의 욱일기 마크를 사용하는 일은 절대 지양해야 한다. 이와 관련된 브랜드 네임이나 로고 모양을 사용하게 되면 무엇을 상상하던 그 이상의 반론과 손가락질을 세계적으로 당할 수 있다는 것을 알게 될 것이다. 이와 같은 논란으로 인해 브랜드의 인지도는 쉽게 얻을 수 있을지 모르나 브랜드 존폐의 위험을 감수해야 할 것이다.

욕설을 브랜드 네임으로 사용하는 것은 자제하는 게 타당하지만, 요즘에는 그 기준이 완화되는 추세이기도 하다. 프렌치 커넥션(French Connection)이라는 영국 브랜드가 브랜드 리포지셔닝을 위해 브랜드 로고를 'FCUK'으로 리뉴얼했을 때 각종 매스컴과 소비자들로부터 손가락질과 주목을 받은 적이 있다. 프렌치 커넥션이라는 다소 긴 브랜드 네임을 간단하게 줄여서 표기했으나 그게 하필이면 가장 흔하고 성적

인 수치심을 유발하는 욕과 스펠링 순서만 달라서 보는 이들에게 진짜 욕을 브랜드 네임으로 사용한 줄 알고 놀라게 했다. 다분히 의도적으로 만들었던 브랜드 네임이 었기 때문에 꽤 오랫동안 논란의 중심에 서 있으면서 브랜드를 리뉴얼했다는 사실 을 직간접적으로 홍보할 수 있었지만 이에 관한 언론 포화와 불매 운동을 야기시키 기도 했었다. 요즘은 다시 원래의 긴 브랜드 네임을 사용하고 있지만, 한동안 마케 팅을 위한 의도적인 논란이었다는 사실만은 변함없다.

'욱일기 신발' 없어 못 판다

FRENCH CONNECTION

| 1 |
|---|---|
| 2 | 3 |

1
욱일기가 연상되는 나이키의
에어 조던 12 디자인

2
영국 패션 브랜드 프렌치 커넥션

3
프렌치 커넥션을 줄여서 만든 이니셜
브랜드 네임은 큰 논란이 되었다.

세련되고 감각적으로 디자인한 모노 톤의 키토 스낵 FATAS F*CK 브랜드 네임은 누가 봐도 일부러 * 표시를 사용한 것으로 보인다. FATAS F*CK의 AS 부분은 레이아웃을 달리해 FAT AS F*CK라고 읽히게 만든다. *은 암묵적으로 욕을 가리는 데 사용하는 표시이기 때문에 누가 봐도 단박에 욕으로 인식된다. 키토 프렌들리하다는 브랜드의 건강한 콘셉트와 다르게 브랜드 이름이나 브랜드 철학은 불량하기 그지없다. 제품을 광고하는 헤드라인조차 좋은 지방은 가슴에만 있다는 식으로 성적 수치심을 유발하고 있어 논란이 될 만하다. 아무리 빠르게 인지도를 얻는 일이 중요하다고 해도 이처럼 건강식품 회사에서 불량스러운 브랜드 네임을 만들어서는 안 된다. 건강은 육체뿐만 아니라 정신에도 깃드는 것이기 때문이다.

논란을 만들려는 의도가 엿보이는
키토 스낵 브랜드의 로고와 디자인

욕뿐만 아니라 혐오스러운 단어의 사용도 자제해야 한다. 똥, 오줌, 방귀, 트림 같은 단어들을 브랜드 네임에 넣는 것처럼 어리석은 일은 없다. 처음에는 사람들이 놀라서 쉽게 눈길을 끌 수 있고 한두 번은 신기해서 사는지 몰라도 오랫동안 꾸준히

팔릴 가능성은 크지 않다. 특히 아이들이 사용할 물건이라면 더욱 그렇다. 오줌 콜라를 먹고 싶다는 아이에게 그걸 사줄 부모가 얼마나 될 것이며, 오줌 콜라를 먹는 것을 누군가 본다면 놀림을 당할 게 뻔하다. 그건 비단 아이들에게만 국한된 일이 아니라는 것 또한 예측할 수 있는 일이다. 단순히 재미를 위해 모험을 하기에 브랜드 네임이라는 것은 매우 중요한 가치가 있는 것이기 때문에 확인을 거듭해야 하는 문제이다. 때로는 다른 나라에서 다른 뜻으로 사용하는 경우 혼란이 생기거나 웃음거리가 될 가능성도 있다. 특히 한글이 아니라 영어로 표기할 때는 이런 논란을 피할 수 있는 철자나 표기 방법에 관해서 확인하는 것이 좋다. 나도 모르는 사이에 내가 만든 브랜드가 외국에서 놀림거리로 전락할 수 있기 때문이다.

논란이 될 만한 단어를 사용한
브랜드 네임들

이외에도 에르메스(Hermes)를 호미스(Homis), 셀린느(Celine)를 펠린느(Peline)로 패러디 하는 등 다양한 명품 브랜드 네임을 패러디하여 어부지리로 인지도를 얻는 경우도 있다. 이런 현상은 브랜드에 얽매이지 않고 자신만의 멋을 뽐내거나 자유분방한 패 션을 추구하는 스웨그 패션(Swag Fashion)에서 비롯된 것이다. 브랜드에 얽매이지 않는 다고 하면서 세계적으로 가장 유명한 브랜드 네임을 패러디하는 것이 역설적으로 느껴지게도 한다. 사실 이런 패러디는 예전부터 많이 있었지만 드러나지 않게 행해 졌고 유사 브랜드 네임으로 사용했기 때문에 합법적인 패션의 일부분이라고 받아들 여지지는 않았다. 푸마(PUMA)를 파마(PAMA), 아디다스(Adidas)를 아디도스(Adidos), 나이키 (Nike)를 나이스(Nice)로 표기해 브랜드 네임에 혼란을 야기시키면서 불법적인 이익을 얻었기 때문에 철저히 오리지널 브랜드와 짝퉁 브랜드로 나뉘었다. 이제는 당당하 게 브랜드 네임에 욕설을 사용하거나 유명 브랜드 네임을 패러디해서 재치를 보여 줄 수 있지만 늘 모든 상황에서 용납되는 것은 아니다. 국내 사정은 외국 사정과 같 지 않다는 것을 인식하고 접근해야 한다. 잘못 사용했다가는 유사 상표 사용으로 몰 려 범법 행위를 저지른 것으로 간주할 수도 있기 때문이다. 반드시 유사 브랜드 사 용 및 짝퉁에 관한 정확한 정의에 대해서 자세히 알아보고 접근할 문제이다.

8_ 슬로건과 징글로 보강하라

브랜드 네임이 이목을 끌 수 있도록 뒷받침해 주면서 브랜드 콘셉트를 잘 나타내는 짧고 간결한 구호를 슬로건(Slogan) 혹은 캐치프레이즈(Catchphrase)라고 한다. 잘 만든 슬 로건은 브랜드 네임 없이도 브랜드를 대표할 만큼 중요한 역할을 한다. 드비어스 (De Beers)라는 보석 브랜드 네임은 생소할지 몰라도 '다이아몬드는 영원하다(A Diamond is

Forever)'라는 슬로건은 우리에게 매우 익숙하다. 이 브랜드 슬로건은 1974년부터 꾸준히 계속됐으며 다이아몬드를 사랑하는 여성들에게 다이아몬드의 가치와 의미를 잘 전달했기 때문에 지속할 수 있었다. 이 슬로건이 있기 전까지는 결혼반지가 꼭 다이아몬드여야 한다는 인식이 없었지만 드비어스의 광고 이후 결혼반지는 다이아몬드 반지라는 인식이 생겼다고 한다. 그만큼 소비자의 뇌리에 다이아몬드가 중요하고, 중요한 만큼 평생을 같이할 결혼의 의미가 있는 반지는 꼭 다이아몬드여야 한다는 생각을 심어 준 것이다.

다이아몬드가 결혼반지에
사용되게 만든 드비어스의 슬로건
'A DISMOND IS FOREVER'

　　스포츠 브랜드의 경우 특히 슬로건의 힘이 더 크게 작용한다. 스포츠맨 정신을 고취하고 역경을 이겨낼 수 있는 강인한 브랜드라는 콘셉트를 강조하기 위해 슬로건을 집중적으로 사용한다. 스포츠 브랜드 중에 양대 산맥으로 일컬어지는 미국의 나이키(Nike)와 독일의 아디다스(Adidas)의 경우 슬로건을 이용한 광고를 집중적으로

노출함으로써 브랜드 콘셉트를 소비자들에게 강하게 어필하고 있다. 나이키의 슬로 건은 '저스트 두 잇(Just Do It)'으로 1988년에 만들어졌으며, 이 슬로건의 시작으로 그해 점유율이 18%에서 무려 43%로 급성장하게 되었다. 단순하게 '그냥 하라'는 의미의 슬로건이지만 나이키가 추구하는 간결하고 파워풀한 브랜드 이미지와 잘 맞는다.

아디다스의 대표적인 슬로건은 '임파서블 이즈 낫띵(Impossible is Nothing)'으로, 이 슬 로건은 2004년 처음 사용하기 시작하였고 유명 스포츠 스타들을 광고에 출연시키 거나 감동적인 스토리텔링으로 세간의 이목을 집중시킬 수 있었다. '내 이름은…', '내 이야기 좀 들어 볼래…'라고 시작하는 광고를 통해 장애나 어려운 역경을 딛고 일어선 사람들의 이야기를 보여주면서 '불가능, 그것은 아무것도 아니다.'라는 브랜 드 슬로건을 강조해서 보여주었고, 이는 다양한 분야에서 패러디하게 만들어 브랜 드 상승효과를 가져오기도 했다.

나이키와 아디다스의 브랜드 슬로건

슬로건은 브랜드 네임이 미처 보여주지 못한 브랜드가 지향하는 바를 간략하 게나마 설명하는 문구이다. 길고 지루한 설명보다는 브랜드가 말하려는 바를 최대 한 간략하고 쉽게, 인상적으로 만들어 브랜드 철학을 깨달을 수 있도록 지원하는 역 할을 한다. 슬로건은 단순히 브랜드를 적절하게 묘사하는 문구가 아니라 브랜드의 철학을 담아 전달한다는 것에 의미를 두고 작성해야 한다.

징글(Jingle)은 짧은 길이로 만들어진 일종의 음률을 의미한다. CM(Commercial Music) 혹은 싱잉 커머셜(Singing Commercial)이라고 부르기도 하는데 단순한 음률이 머릿속에 저장되어 브랜드를 기억하게 하는 역할을 한다. TV를 보지 않아도 '띵띵띵–띵…' 소리가 들리면 바로 '인텔의 징글이구나' 하고 브랜드를 기억하게 한다거나 '똥따당 똥땅– 만나면 좋은 친구–' 하는 징글은 MBC 문화방송을 떠올리게 한다. 이외에도 '손이 가요, 손이 가' 하면 새우깡이 떠오르고, '바른 먹거리–' 하면 풀무원이 떠오르게 하는 것이 바로 징글의 대표적인 예이다. 단순하고 반복적인 특정 음을 이용하여 잘 만든 징글은 소리로 브랜드를 기억하게 하는 힘이 있으며, 잠재의식 속에 대체로 긍정적인 작용을 하는 힘을 갖는다.

미국 사람들에게 익숙한 징글을 가진
브랜드 맥도날드, 폴저스 커피, 칠리스

반대로 징글이 없는 징글을 사용해서 브랜드를 기억하게 한 경우가 있으니, 바로 '이 소리가 아닙니다.'로 시작해서 '용각산은 소리가 나지 않습니다.'로 마무리되는 진해 거담제 '용각산'이다. 소리가 나지 않을 만큼 미세한 가루로 만든 용각산은 역발상으로 소리가 나지 않는다고 광고했고, 오랫동안 우리 기억 속에 살아 있는 대표적인 진해 거담제가 되었다. 남들이 징글을 사용할 때 오히려 소리를 사용하지 않음으로써 광고에 집중하게 하는 효과를 얻은 것이다. 브랜드를 기억하게 하는 다양한 방법 중에 슬로건과 징글처럼 브랜드를 보조하는 개념의 장치들도 있다는 것을 기억해 둔다면 시청각적 효과를 통한 브랜드 인지 효과를 가져올 수 있다.

9_ 스토리텔링으로 완성하라

브랜드 네임을 만들어 놓고 설명 없이 소비자들이 기억해 주기를 바라는 것은 시험 공부를 하지 않고 좋은 성적을 받길 바라는 학생의 마음과 비슷하다고 봐야 한다. 브랜드 네임을 만들게 된 경위나 뜻을 잘 설명해서 이해를 돕도록 하는 것이 브랜드를 만드는 디자이너로서 가장 먼저 해야 할 일이다. 브랜드의 생성, 성장, 쇠퇴까지 함께할 생각이 있다면 브랜드에 대한 애착과 성의를 다해야 하며 지금 당장 누가 읽지 않아도 언제든지 브랜드에 관해 충분히 설명할 수 있는 브랜드 스토리텔링에 대해서 준비해 두어야 한다.

브랜드 스토리텔링은 없는 이야기를 만들어 낼 필요도 없고, 꼭 신화적인 탄생 설화가 필요하지도 않다. 오히려 브랜드를 시작하는 초심을 담은 진정성 있는 몇 줄의 설명으로 소비자에게 브랜드에 관해 호의를 느낄 수 있게 하는 것이 중요하다. 가끔은 강력한 스토리텔링을 위해 무리한 내용을 만들어 내거나 사실이 아닌 것을 사실

인 것처럼 광고하는 브랜드도 있다. 요즘은 소셜 네트워크의
발달로 잘못된 스토리텔링이나 거짓 스토리를 만들었다
가는 돌이킬 수 없는 사태에 직면할 수 있다. 스토리
텔링에는 브랜드를 만든 목적과 어디에서 아이디어
를 얻게 되었는지, 이 브랜드를 선택해야 하는 이
유와 앞으로 어떤 브랜드로 성장해 나가겠다는 비
전 같은 것들이 나타나야 한다.

다양한 브랜드의 다양한 스토리텔링

새로 시작하는 브랜드의 경우 오랜 역사와 전
통을 스토리텔링으로 풀어낼 수 없으며, 사용자는 검
증되지 않은 데이터를 믿지 않는다. 객관적으로 인정받을
수 있는 데이터가 있다면 반드시 첨부해야 할 것이며, 이를 설명
하기 위한 친절한 안내가 동반되어야 한다. 브랜드가 지향하는 소비자 요구에 맞
춰 스토리텔링을 만드는 것이 공감대를 형성하고 브랜드를 경험할 수 있도록 이끌
어 가는 방법이다. 스토리텔링으로 끝나는 것이 아니라 이를 경험하고 확인한 소비
자들의 솔직한 리뷰나 후기 또한 스토리텔링을 강화하는 좋은 방법이다. 요즘 많은
신규 브랜드들이 체험 마케팅이나 리뷰어들을 통한 후기를 집중적으로 브랜드 스토
리텔링과 접목하는 현상이 두드러지고 있다. 특히 감성이나 라이프 스타일이 비슷
한 경향을 가진 유명인들의 리뷰는 엄청난 효과를 발휘하기 때문에 '완판녀'라든가
'완판남'이라는 단어가 생기기도 한다. 그만큼 영향력 있는 사람이 직접 입어 보고,
사용해 보고, 먹어 보고 하는 일련의 행동으로 따라 해 보고 싶어 하는 욕망을 느끼
기 때문이다.

10_ 반드시 상표를 등록하라

브랜드 네임은 상업용이든 비상업용이든 상표 등록으로 보호를 받을 수 있는 이름이다. 상표를 등록하지 않은 브랜드 네임은 사용할 때는 문제가 없지만 법적으로 보호받지 못한다. 게다가 선 등록 브랜드 네임이 있을 때는 문제될 소지가 무척 크므로 브랜드 네임이 등록되어 있는지 우선 확인해 보는 것이 가장 중요하다. 상표 등록 확인은 특허 정보넷 키프리스(www.kipris.or.kr)에서 가능하다.

상표 등록에 대한 지식 없이 간단하게 상표 검색을 할 수 있지만 사실 상표 등록은 복잡하고 전문적인 일이기 때문에 변리사에게 의뢰해서 진행하는 것이 시간 낭비를 막을 수 있고 여러모로 손실을 줄일 수 있다. 검색을 통해 경험이 많은 변리사를 찾고 브랜드 네임 등록 여부에 대한 가능성을 상담한 다음 진행하는 것을 추천한다. 상표 검색에 관한 문의는 무료로 진행해 주는 곳들도 많고 어떻게 하면 상표 등록 가능성이 큰지 아이디어를 제시해 주는 예도 있으니 적극적으로 문의해 본다면 생각보다 수월하게 브랜드 네임을 등록할 수 있을 것이다.

상표 등록은 생각보다 시간이 오래 걸리기 때문에 브랜드를 런칭하기 전에 상표권을 취득하고 싶다면 최소한 1년 혹은 그 이전에 의뢰해야 한다. 팬데믹 이후에는 출원에서 등록까지 1년 이상의 기간이 소요된다고 하니 무조건 브랜드 개발을 진행할 게 아니라 제일 먼저 상표 등록부터 챙겨야 한다. 상표 출원을 신청하고 등록이 되어도 이의 제기를 받을 수도 있다는 점 또한 기억해 두는 것이 좋다. 브랜드 네임을 확정하고 제품 생산을 진행하다가 거절되는 난감한 경우도 발생할 수 있으므로 제일 먼저 상표 등록부터 하자.

상표 등록을 좀 더 빠르게 진행하기 위해 2009년부터 시행된 우선 심사제도에는 몇 가지 조건이 필요하고 빠르면 약 4~6개월 안에 결과를 받아 볼 수 있다고 한다.

특허 정보 검색 서비스 키프리스

우선 심사제도를 통해 상표 등록을 할 수 있는 조건으로는 상표를 이미 사용 중이면 신청서와 함께 상표가 표시된 사진 또는 상표가 표시된 서비스를 제공하는 사진, 카탈로그, 동영상 등으로 상표 사용 여부를 증명할 수 있어야 한다. 또한 외국 특허 기관에 우선권 주장을 수반한 출원을 한 경우 우선권 주장이 포함된 해당 국가의 출원 사실을 증명할 수 있는 서류나 절차가 진행 중임을 입증할 수 있는 서류를 제출하는 경우를 말한다. 위의 조건이 충족된다면 우선 심사제도를 통해 좀 더 빠르게 상표 등록할 수도 있다. 일반적인 조건이 이렇다고는 하지만 좀 더 전문가의 조언이 필요한 부분이므로 꼭 전문가에게 문의하는 것을 추천한다. 블로그나 유튜브 몇 가지를 보았다고 해서 개인이 진행할 정도로 쉬운 일은 아니라는 점을 알아야 한다.

최근 외국의 여러 회사는 가상 세계에서의 디지털 상품 판매 및 출시를 목적으로 한 상표권 등록도 하는 추세이다. 다가오는 메타버스 세상에서 NFT와 메타버스 내 상표 사용에 대한 여러 가지 사건들이 예상되는 상황이다. NFT를 만드는 사람이나 메타버스에서 활용하고자 하는 사람 그리고 저명 상표를 가지고 있는 상표권자 모두 이러한 분쟁 가능성에 대비해 가상 세계에서 활용될 수 있는 방향으로의 상표 등록을 고려할 필요도 있어 보이고 머지않은 미래에 분명 큰 쟁점이 될 것이다. 예를 들어 나이키는 가장 먼저 미국 특허청(USPTO)에 제출한 상표 출원서에서 기존 상표 '나이키', 기존의 나이키 슬로건 '저스트 두 잇(Just Do It)', 기존의 로고 '스우시' 등 세 가지에 대한 상표를 가상 공간에서 유통하는 용도로 새로 출원했다. 나이키라는 브랜드, 슬로건, 로고가 들어간 스포츠 의류, 운동화, 용품 등의 디지털 버전을 메타버스라는 가상 공간에서 판매하기 위한 준비 작업으로 해석된다. 또한 나이키의 유명 농구 운동화 브랜드인 '에어 조던'과 '점프 맨' 로고에 대한 상표 출원서를 제출하는 등 총 7건의 상표 출원서를 제출한 것으로 알려졌다. 상품을 판매할 수 있는 시장이 현실 세계뿐만 아니라 가상 현실 세계까지로 확장되는 것을 의미하는 일이다. 에르메스 또한 NFT에 에르메스의 대표 디자인과 비슷한 상품을 등록한 회사를 상대로 소송을 진행하고 있다고 한다. 이미 상표권 전쟁이 시작된 느낌이다.

상표를 등록하기 위해 가장 먼저 확인할 것은 등록하려는 상품의 분류에 대해서 알고 접근하는 것이다. 상품 분류에 대한 자세한 내용은 특허청(www.patent.go.kr) 사이트에서 확인할 수 있다. 상품 분류와 그 코드는 다음과 같으며 새로운 브랜드는 취급하려는 상품과 서비스 분류에 관한 내용을 확인하고 진행해야 한다.

상품류 구분

류 구분	설명
제1류	공업용, 과학용, 사진용, 농업용, 원예용 및 임업용 화학제; 미가공 인조수지, 미가공 플라스틱; 비료; 소화용(消火用) 조성물; 조질제(調質劑) 및 땜납용 조제; 식품보존제; 무두질제; 공업용 접착제
제2류	페인트, 니스, 래커; 녹 방지제 및 목재 보존제; 착색제; 매염제(媒染劑); 미가공 천연수지; 도장용, 장식용, 인쇄용 및 미술용 금속박(箔)과 금속분(粉)
제3류	표백제 및 기타 세탁용 제제; 세정, 광택 및 연마재; 비의료용 비누; 향료, 에센셜 오일, 비의료용 화장품, 비의료용 헤어로션; 비의료용 치약
제4류	공업용 오일 및 그리스(Grease); 윤활제; 먼지흡수제, 먼지습윤제 및 먼지흡착제; 연료(자동차용 연료포함), 발광체; 조명용 양초 및 심지
제5류	약제, 의료용 및 수의과용 제제; 의료용 위생제; 의료용 또는 수의과용 식이요법 식품 및 제제, 영아용 식품; 인체용 또는 동물용 식이보충제; 플레스터, 외상치료용 재료; 치과용 충전재료, 치과용 왁스; 소독제; 해충구제제(驅除劑); 살균제, 제초제
제6류	일반금속 및 그 합금, 광석; 금속제 건축 및 구축용 재료; 금속제 이동식 건축물; 비전기용 일반금속제 케이블 및 와이어; 소형금속제품; 저장 또는 운반용 금속제 용기; 금고
제7류	기계 및 공작기계; 모터 및 엔진(육상차량용은 제외); 기계 커플링 및 전동장치 부품(육상차량용은 제외); 비수동식 농기구; 부란기(孵卵器); 자동판매기
제8류	수공구 및 수동기구; 커틀러리; 휴대용 무기; 면도기
제9류	과학, 항해, 측량, 사진, 영화, 광학, 계량, 측정, 신호, 검사(감시), 구명 및 교육용 기기; 전기의 전도, 전환, 변형, 축적, 조절 또는 통제를 위한 기기; 음향 또는 영상의 기록, 전송 또는 재생용 장치; 자기(磁氣) 데이터 매체,녹음디스크; CD, DVD 기타 디지털 기록매체; 동전작동식 기계장치; 금전등록기, 계산기, 데이터 처리장치, 컴퓨터; 컴퓨터 소프트웨어, 소화기기
제10류	외과용, 내과용, 치과용 및 수의과용 기계기구; 의지(義肢), 의안(義眼), 의치(義齒); 정형외과용품; 봉합용 재료; 장애인용 치료 및 재활보조장치; 안마기; 유아수유용 기기 및 용품; 성활동용 기기 및 용품
제11류	조명용, 가열용, 증기발생용, 조리용, 냉각용, 건조용, 환기용, 급수용 및 위생용 장치
제12류	수송기계기구; 육상, 항공 또는 해상을 통해 이동하는 수송수단
제13류	화기(火器); 탄약 및 발사체; 폭약; 폭죽

제14류	귀금속 및 그 합금; 보석, 귀석 및 반귀석; 시계용구
제15류	악기
제16류	종이 및 판지; 인쇄물; 제본재료; 사진; 문방구 및 사무용품(가구는 제외); 문방구용 또는 가정용 접착제; 미술용 및 제도용 재료; 회화용 솔; 교재; 포장용 플라스틱제 시트, 필름 및 가방; 인쇄활자, 프린팅블록
제17류	미가공 및 반가공 고무, 구타페르카, 고무액(gum), 석면, 운모(雲母) 및 이들의 제품; 제조용 압출성형형태의 플라스틱 및 수지; 충전용, 마개용 및 절연용 재료; 비금속제 신축관, 튜브 및 호스
제18류	가죽 및 모조가죽; 수피; 수하물가방 및 운반용 가방; 우산 및 파라솔; 걷기용 지팡이; 채찍 및 마구(馬具); 동물용 목걸이, 가죽끈 및 의류
제19류	비금속제 건축재료; 건축용 비금속제 경질관(硬質管); 아스팔트, 피치 및 역청; 비금속제 이동식 건축물; 비금속제 기념물
제20류	가구, 거울, 액자; 보관 또는 운송용 비금속제 컨테이너; 미가공 또는 반가공 뼈, 뿔, 고래수염 또는 나전(螺鈿); 패각; 해포석(海泡石); 호박(琥珀)(원석)
제21류	가정용 또는 주방용 기구 및 용기; 빗 및 스펀지; 솔(페인트 솔은 제외); 솔 제조용 재료; 청소용구; 비건축용 미가공 또는 반가공 유리; 유리제품, 도자기제품 및 토기제품
제22류	로프 및 노끈; 망(網); 텐트 및 타폴린; 직물제 또는 합성재료제 차양; 돛; 하역물운반용 및 보관용 포대; 충전재료(종이/판지/고무 또는 플라스틱제는 제외); 직물용 미가공 섬유 및 그 대용품
제23류	직물용 실(絲)
제24류	직물 및 직물대용품; 가정용 린넨; 직물 또는 플라스틱제 커튼
제25류	의류, 신발, 모자
제26류	레이스 및 자수포, 리본 및 장식용 끈; 단추, 갈고리 단추(Hooks and eyes), 핀 및 바늘; 조화(造花); 머리장식품; 가발
제27류	카펫, 융단, 매트, 리놀륨 및 기타 바닥깔개용 재료; 비직물제 벽걸이
제28류	오락용구, 장난감; 비디오게임장치; 체조 및 스포츠용품; 크리스마스트리용 장식품
제29류	식육, 생선, 가금 및 엽조수; 고기진액; 가공처리, 냉동, 건조 및 조리된 과일 및 채소; 젤리, 잼, 설탕에 절인 과실; 달걀; 우유 및 그 밖의 유제품; 식용 유지(油脂)
제30류	커피, 차(茶), 코코아와 대용커피; 쌀; 타피오카와 사고(Sago); 곡분 및 곡물조제품; 빵, 페이스트리 및 과자; 식용 얼음; 설탕, 꿀, 당밀(糖蜜); 식품용 이스트, 베이킹파우더; 소금; 겨자(향신료); 식초, 소스(조미료); 향신료; 얼음

제31류	미가공 농업, 수산양식, 원예 및 임업 생산물; 미가공 또는 반가공 곡물 및 종자; 신선한 과실 및 채소, 신선한 허브; 살이있는 식물 및 꽃; 구근(球根), 모종 및 재배용 곡물종자; 살아있는 동물; 동물용 사료 및 음료; 맥아
제32류	맥주; 광천수, 탄산수 및 기타 무주정(無酒精)음료; 과실음료 및 과실주스; 음료용 시럽 및 음료수 제조제
제33류	알코올 음료(맥주는 제외)
제34류	담배; 흡연용구; 성냥

서비스 분류 구분

류 구분	설명
제35류	광고업; 사업관리업; 기업경영업; 사무처리업
제36류	보험업; 재무업; 금융업; 부동산업
제37류	건축물건설업; 수선업; 설치서비스업
제38류	통신업
제39류	운송업; 상품의 포장 및 보관업; 여행알선업
제40류	재료처리업
제41류	교육업; 훈련제공업; 연예오락업; 스포츠 및 문화활동업
제42류	과학적, 기술적 서비스업 및 관련 연구, 디자인업; 산업분석 및 연구 서비스업; 컴퓨터 하드웨어 및 소프트웨어의 디자인 및 개발업
제43류	음식료품을 제공하는 서비스업; 임시숙박업
제44류	의료업; 수의업; 인간 또는 동물을 위한 위생 및 미용업; 농업, 원예 및 임업 서비스업
제45류	법무서비스업; 유형의 재산 및 개인을 물리적으로 보호하기 위한 보안서비스업; 개인의 수요를 충족시키기 위해 타인에 의해 제공되는 사적인 또는 사회적인 서비스업

니스(NICE) 국제 상품 분류에 따른
상품류 분류와 서비스류 분류

　　브랜드 전개 계획에 따라 상품이나 서비스 분류를 미리 결정하는 것은 생각보다 매우 중요하다. 예를 들어, 의복류를 취급하는 패션 브랜드라면 대부분 25류에 대한 상표 등록을 의뢰하지만 25류에는 의류, 신발, 모자 아이템의 상표만 보호해줄 뿐 가방이나 핸드백 같은 상품의 권리 보호는 해주지 않는다. 지금 당장 핸드백을 취급하지 않는다고 해도 차후에 브랜드 확장을 생각한다면 반드시 18류에 대한 상표 등록도 같이 해야 한다. 과거 상표 등록의 중요성에 대해 잘 모를 때 국내 유명 패션 회사에서 25류에 관한 상표 등록만 처리하는 실수로 18류에 대한 상표 등록이 되어 있지 않아 다른 회사에서 상표를 등록한 다음 브랜드 인지도를 이용하여 노점에서 싼값에 판매한 적이 있었다. 같은 브랜드 네임을 갖고 의류와 신발은 백화점에서 고가에 판매되고, 가방은 노점이나 상설 할인매장에서 백화점 유통 유명 브랜드 핸드백이라 홍보하면서 싼값에 상품을 판매해 문제가 되었다. 결국 법정 소송까지 가게 되었고 브랜드 사용 가처분 신청 등을 하는 심각한 사태를 맞게 되었으며 결과적으로 전체적인 브랜드 신뢰도가 하락하게 되었다.

　　브랜드를 어떻게 확장할 것인가에 관한 생각도 미리 염두에 두는 것이 좋다. 이는 상품의 분류와 업종을 넘나드는 멀티 콘셉트(Multi Concept) 브랜드들이 늘어나는 추세이기 때문이다. 패션 브랜드에서 카페나 레스토랑을 복합적으로 운영할 예정이라면 상품 분류 코드 18, 25류에 해당하는 상표 등록 외에 서비스 분류 43류 음식료품을 제공하는 서비스도 같이 상표를 등록해야 한다. 매장의 규모 확대나 취급 아이템을 추가할 계획이 있다면 14류에 해당하는 액세서리나 16류에 해당하는 문구류에 대한 상표 등록도 같이 하는 것이 이상적이다. 브랜드 운영에 따라 상품이나 서비스류의 구분을 추가로 진행하도록 구상해야 한다.

온라인 쇼핑몰 플랫폼으로 유명한 무신사의 경우 거의 모든 상품류와 서비스류에 관한 상표 등록을 마쳤다. 무신사라는 브랜드 네임 외에도 무신사 얼스, 무신사 팀웨어, 무신사 팩토리 등 다양한 사업 확장 가능성이 있는 무신사 관련 브랜드 네임을 등록해 놓았다. 이는 브랜드 브로커들이 비어 있는 상품군류나 서비스류에 대한 출원 시도조차 하지 못하도록 한 조치가 아닌가 싶다. 이로써 무신사는 온라인 쇼핑몰 플랫폼뿐만 아니라 어패럴 상품이나 다른 제품들을 직접 제조 및 판매할 수 있는 권리를 확보한 상태이다. 이렇듯 상표는 상표 등록을 마친 경우에만 보호해 주기 때문에 자산을 보호하기 위해 반드시 상표 출원부터 하는 것이 맞다.

MUSINSA **musinsa standard** WUSINSA

1
2

1
무신사 브랜드 외 관련 브랜드

2
무신사 오프라인 매장
무신사 스탠더드

여러 종류의 상품 분류에 대해 상표 등록을 하게 된다면 그만큼 비용이 추가되는 것은 당연한 일이지만 브랜드를 성장시킨 이후에는 상표 등록을 장담할 수 없으므로 미리 준비하는 것이 좋다. 브랜드의 미래를 그려 보고 계획에 따른 상표 등록을 하는 것이 준비된 브랜드를 만드는 일이다. 상표권의 가치가 점점 높아지는 추세이기 때문에 이를 악용하려는 브로커 또한 많다. 상표 등록을 제대로 하지 않거나 유사 상표가 있는지 모르고 사용하다가 브랜드가 커가는 것을 지켜보고 법적으로 제재를 가하거나 큰돈을 받고 브랜드를 사게 하는 일도 있어 반드시 처음부터 브랜드 네임에 대한 권리를 법적으로 보장받는 것이 중요하다.

그러기 위해서는 등록 가능성이 큰 브랜드 네임을 여러 가지 만들어 놓고 그중에서 가장 등록 가능성이 큰 브랜드 네임을 신청하는 것이 좋다. 브랜드 네임을 만든 사람으로서는 마음에 드는 브랜드 네임으로 등록할 수 있기를 바라지만 사실 새로 시작하는 브랜드의 경우 브랜드 네임이 끼치는 영향력은 생각보다 크지 않다. 어떤 브랜드 네임이든지 소비자들에게는 새롭고 모르는 브랜드라는 점에서 같다. 브랜드 런칭 시기에 맞춰 등록 가능한 브랜드 네임의 가치가 등록 가능성이 희박한 좋은 브랜드 네임보다 앞선다.

브랜드 네임은 국내에만 등록할 경우 국내에서만 보호받을 수 있으므로 외국 시장에서 사용할 계획이 있다면 당연히 외국에서도 상표 등록을 해야 한다. 진출하고자 하는 나라별로 상표 등록을 할 수 있고(파리 협약), 마드리드 시스템을 이용해 전 세계 112개국(2022년 9월 기준)에 한 번에 상표 등록을 할 수도 있으므로 필요하다면 등록하는 것이 좋다. 진출하고자 하는 국가가 마드리드 시스템에 해당하는지 확인해 보고 등록을 신청해야 하며, 제외된 국가라면 개별적으로 신청해야 한다. 자세한 내용은 특허청(www.kipo.go.kr)의 자료를 참고하도록 한다.

미리 상표 등록을 하는 것이 좋다고 해서 상표만 등록해 놓고 오랫동안 사용하지 않는다면 상표 등록이 취소될 수도 있다. 상표 출원 후 3년 동안 사용하지 않으면 효력을 잃을 수 있고, 출원 후 10년마다 상표 등록을 갱신해야 하므로 상표가 소멸하기 전에 재등록해야 한다. 상표 등록은 브랜드의 보호와 권리 이행을 위한 가장 중요한 수단이다. 브랜드의 가치를 법적으로 보호받을 수 있는 유일한 방법이기 때문에 미리 준비해야 하며, 법률적인 부분이 많아서 전문가의 도움이 필요하므로 믿을 수 있는 조력자를 찾는 것 또한 중요하다. 상표 등록 출원서가 손에 쥐어지기 전까지 상표 등록은 완전히 끝난 것이 아니라는 것을 기억해 두어야 한다. 또한 상표권 침해에 대한 법적인 대응도 잊지 말고 권리를 행사해서 브랜드를 보호할 필요가 있다.

Rule 6

BRAND DESIGN

브랜드의 아이덴티티를
디자인하라

브랜드의 아이덴티티를 디자인하라

브랜드 아이덴티티^(Brand Identity)는 짧게 BI라고도 부르며, 일반적으로 브랜드 이미지 통합 작업을 의미한다. 브랜드 콘셉트에 맞게 시각적으로 브랜드의 개성을 소비자에게 나타내는 작업물로, 대표적으로 로고, 심볼, 마크, 아이콘, 일러스트, 캐릭터, 사진, 색, 슬로건 등이 있다. 브랜드 아이덴티티 작업은 결과적으로 브랜드 이미지 제고에 가장 큰 영향력을 미치는 중요한 작업이기 때문에 브랜드 콘셉트를 더 강력하게 어필할 수 있도록 시각적 표현을 갖추는 것이 목표이다. 한번 만든 브랜드 아이덴티티는 자주 바꿀 수 없고 바꾸는 경우 감당해야 할 것도 많다. 브랜드를 인지시킬 때까지 걸리는 시간과 노력 그리고 비용 문제가 두 배 혹은 그 이상으로 발생하기 때문이다. 브랜드를 믿게 하고, 갖고 싶게 만드는 가장 강력한 시각적인 자료가 바로 브랜드 아이덴티티, BI이다.

1_ 로고 디자인의 6원칙

로고^(Logo)는 로고 타입^(Logotype)이라고도 불리며, 브랜드 네임을 시각적으로 고려해서 디자인하고 표기하는 것이다. 예전에는 주로 글자로만 로고를 만들었기 때문에 로

고 타입(Logotype) 혹은 워드 마크(Word Mark)라고 했지만, 요즘은 일러스트도 로고의 범주에 들어가는 추세이므로 통합해 로고라고 부른다. 소비자가 브랜드 네임을 연상했을 때 가장 먼저 떠오르는 글자나 그림들이 바로 로고라고 생각하면 이해하기 쉽다.

세계적으로 유명한 브랜드의
로고와 심볼

먼저 로고를 만드는 주체가 내가 될 것인지 아니면 디자인 업체에 의뢰할 것인지에 따라 접근하는 방법이 다를 수 있다. 브랜드에 대해 가장 잘 아는 사람이 주체가 되어 로고를 만들 수 있다면 좋겠지만 혼자 모든 것을 작업하기에는 사람마다 역량이 다르므로 가장 좋은 결과물을 내는 방법을 찾는 것이 우선이다. 업체에 디자인을 의뢰할 경우 브랜드 콘셉트에 대한 상세한 설명과 방향성을 제시하고, 생각하는 이미지들을 정확하게 전달하는 것이 좋은 결과물을 얻는 방법이다. 최근에는 로고 디자인을 손쉽게 할 수 있는 템플릿(Template)도 많이 나와서 브랜드 네임을 적어 넣고 클릭 몇 번으로 다양한 로고를 손쉽게 디자인하는 방법도 생겼다. 물론 템플릿 사용은 무료이지만 결과물을 다운로드하거나 고화질의 원본 자료를 받으려면 소정의 비용을 지불하는 경우가 대부분이다.

디자인이 정해진 템플릿 안에서 일률적으로 적용하기 때문에 아주 독창적이거나 원하는 바를 모두 적용하기는 어렵다는 단점이 있다.

로고는 제품이나 서비스의 종류에 따라서 디자인 방향을 다르게 진행해야 할 수도 있으므로 이점을 염두에 두고 디자인하는 것이 좋다. 온라인 기반의 사업과 오프라인 기반의 브랜드 로고 타입은 사용상 문제로 구분되어야 한다. 온라인 기반의 브랜드라면 주로 모니터나 휴대전화 화면을 통해 결과물을 사용하는 것이 우선이므로 비교적 제한적이며 작은 면적을 대상으로 하는 경우가 많지만, 오프라인의 경우에는 이야기가 달라진다. 공간감, 가독성, 다양한 변형 등이 이루어질 수 있는 로고를 디자인해야 어떤 경우에도 어색하지 않은 브랜드 아이덴티티를 노출할 수 있기 때문이다. 온라인 쇼핑 환경이 PC 모니터에서 모바일로 옮겨갔다고는 하지만 여전히 두 가지 버전 모두에 적합한 디자인이 되어야 상황에 따라서 적용할 수 있다.

템플릿을 이용하여 제작한
브랜드 로고 예

로고를 디자인할 때 염두에 두어야 할 키워드는 단순함(Simple), 가독성(Legibility), 기억의 용이성(Memorable), 유행을 타지 않는(Timeless), 다용도(Versatile), 적절함(Appropriate) 등을 들 수 있다. 로고는 단순히 브랜드 자료에 쓰기 위해 만드는 마크가 아니므로 넓은 시각으로 접근해야 한다. 로고를 디자인할 때 가장 신경 써야 할 점은 어떤 서체(Font)를 사용할 것인지를 결정하는 일이다. 다양한 서체를 브랜드 네임에 접목해 보고 몇 가지로 압축한 다음에 앞서 언급한 여섯 가지 조건에 최대한 부합하는 것으로 결정하는 것이 합리적인 결과를 도출하는 방법이다.

1원칙 : 단순하게 디자인하라

'단순함(Simple)'이라는 것은 로고를 무조건 제일 단순한 고딕체로 디자인하라는 것이 아니라 브랜드 콘셉트에 부합하는 단순한 형태의 로고를 디자인해야 한다는 뜻이다. 만약 스트리트 패션 브랜드의 로고를 디자인한다면 스트리트 패션이라는 콘셉트에 어울리는 이미지를 연상하고 접근하는 것이 좋다. 스트리트 패션에도 그런지(Grungy)하거나 하드(Hard)한 백 스트리트 패션 스타일이 있고, 좀 더 다듬어지고 세련된 하이엔드 스트리트 스타일도 있듯이 브랜드 콘셉트가 지향하는 이미지에 따라 로고에 나타내는 것이 전체적인 브랜드 아이덴티티를 구성할 때 중요한 구심점이 된다.

스트리트 패션 브랜드 하면 그래피티나 핸드 드로잉 서체를 이용한 로고를 디자인하는 것이 초창기 스트리트 패션 브랜드들에게는 일반적인 트렌드였다. 비록 브랜드 네임이 한눈에 읽히지 않더라도 아는 사람들만 알아보는 강렬한 로고가 선호되었다. 예를 들어, 서핑을 좋아하던 숀 스투시(Shawn Stussy)가 자신의 이름을 따서 만든 브랜드 '스투시'가 있다. 처음엔 서핑 마니아들에게 입소문을 통해 알려졌던 이 브랜드는 이제는 서핑 용품뿐만 아니라 스케이트보드 용품과 어패럴 등 다양한 아

이템으로 소비자들에게 다가가면서 세계적으로 브랜드 인지도가 높아졌다. 나이키나 슈프림 같은 유명 브랜드와의 협업을 통해 스트리트 패션 브랜드로써 명성을 키워나가고 있다. 스투시같은 경우 서체가 숀 스투시의 사인에서 비롯되었기 때문에 가독성이 좋은 편은 아니지만 단순한 브랜드 네임을 자유롭고 강렬하게 표현함으로써 스트리트 패션 브랜드의 아이덴티티를 확실하게 각인시키는 디자인으로 기억된다.

창립자 숀 스투시의
사인으로 만든 스투시 로고와
이니셜로 만든 심볼

　　스트리트 패션이 하위 계층이나 비주류 문화에 국한된 패션이라고 생각하던 시대에서 어느새 주류 패션으로 대두된 지금은 더 다양하고 특별한 콘셉트를 가진 브랜드들이 등장하고 있는데 그 특징 중 하나는 브랜드 로고가 무척 단순하고 메시지 전달 중심이라는 점이다. 무엇보다 로고가 한눈에 잘 들어오는 것을 선호하고 로고나 캐치프레이즈를 통해 브랜드가 전달하려고 하는 메시지를 빠르게 그리고 효과적으로 전달하는 방식을 선호하고 있다.

　　패션 브랜드의 경우 유행에 가장 영향을 많이 받는 산업이다. 일간, 주간, 월간, 시즌별로 시장 상황과 마케팅 방향에 따라 빠른 변화를 보여야 하는 어려운 사업이기도 하다. 따라서 패션 브랜드들의 로고는 오히려 유행에 휘둘리지 않을 만큼

단순해야 적용이 쉽다. 단순할수록 변화하는 제품 디자인 속에서 어울릴 수 있기 때문이다. 유행을 이끄는 산업이기 때문에 오히려 더 기본적이고 단순한 디자인의 로고를 선호하는 경향이 있다.

하이엔드 스트리트 패션 시대의 문을
연 버질 아블로(Virgil Abloh)의
오프 화이트(Off White) 로고와 심볼

오뜨 꾸뛰르 디자이너 브랜드로 유명한 프랑스의 입생로랑의 경우에는 2013년 에디 슬리먼이 크리에이티브 디렉터로 영입되면서 브랜드 네임을 입생로랑에서 생로랑 파리로 변경하였다. 에디 슬리먼 이전의 입생로랑은 우아하고 오뜨 꾸뛰르적인 감성을 추구하는 패션 하우스 브랜드였다면 에디 슬리먼은 입생로랑을 럭셔리 레디 투 웨어(Luxury Ready to Wear)의 정통성을 찾는 브랜드로서의 전환을 위해 과감하게 브랜드 네임을 줄이고 로고를 좀 더 단순하고 현대적으로 교체했다. 유서 깊은 패션 브랜드 네임을 가차 없이 바꾸는 것에 반발하는 매스컴이나 팬들도 많았지만, 결과적으로 생로랑은 좀 더 젊고 핫(Hot)해졌으며 패션 산업에서 가장 큰 이슈의 중심에 서는 브랜드가 되었다. 생로랑 로고는 가장 흔하면서도 디자이너들이 자주 쓰는 서

체 중 하나인 헬베티카^(Helvetica)를 사용해서 만들었으며, 이 단순하고도 오래된 로고
는 새로운 생로랑을 표현하는 것에 충분할 만큼 단순하고 아름답다. 하지만 화장품
이나 패션 잡화 부분에서는 여전히 입생로랑의 예전 로고를 병행하여 사용함으로써
화려하고 고급스러운 이미지를 지속하고 있다.

바뀐 입생로랑의 로고

화장품과 잡화류는 이례적으로 사용
중인 입생로랑 이니셜 YSL 로고

입생로랑에서 생로랑으로 브랜드 네임을 줄이고 단순한 디자인의 서체로 바꿔 브랜드 이미지를 성공적으로 높인 이후 여러 유명 브랜드가 비슷한 방향으로 디자인을 바꾸었다는 것은 주목할 만한 일이다. 주로 전통 있는 브랜드들이 이미지 쇄신을 하고 젊은 고객들을 유입하기 위한 시도로써 브랜드의 변화 의지를 한눈에 잘 보이도록 표현해냈다.

Fashion

BALENCIAGA **BALENCIAGA**

 BURBERRY LONDON ENGLAND

 SAINT LAURENT

Berluti **BERLUTI**

BALMAIN PARIS **BALMAIN** PARIS

 RIMOWA

 DIANE VON FURSTENBERG

로고 디자인을 단순하게 변경한
브랜드 예

성공적으로 생로랑을 리브랜딩한 에디 슬리먼은 또 다른 프랑스 명품 브랜드 셀린느(Celine)로 옮겨 다시 셀린느의 로고 디자인을 바꿨는데 기존의 브랜드 고객들로부터 많은 질타와 심한 거부를 당하기도 했다. 셀린느의 상징과도 같았던 수장 피비 파일로(Phoebe Philo)의 셀린느 시절을 그리워하며 올드 셀린느(Old Celine)라는 이름으로 새로 바뀐 셀린느와 구분해서 불렀다. 과격한 브랜드 팬들은 피로 새로운 셀린느 로고에 직접 액센트 표시를 함으로써 여전히 올드 셀린느와 피비 파일로를 그리워한다는 의사 표현을 하기도 했다. 이 정도로 한 브랜드의 로고는 작은 변화에도 민감하며 기존 고객들과의 유대 관계를 지속할 수 있는 중요한 요소이다.

CÉLINE
CELINE

1 | 2

1
액센트 표시가 있는 올드 셀린느와
에디 슬리먼에 의해 바뀐 셀린느 로고

2
새로운 셀린느 로고에 피로 액센트
표시를 한 과격한
올드 셀린느 추종자들

2원칙 : 가독성을 생각하라

'가독성(Legibility)'은 문자, 기호, 도형 등이 얼마나 읽기 쉬운가에 대한 관점이다. 멀리서도 잘 보이는 글자, 오독(誤讀)의 가능성이 낮은 명확한 서체를 사용하는 것을 추천한다. 글씨가 크다고 해서 잘 보이는 것도 아니고, 글자의 굵기가 굵다고 해서 가독성이 좋다고 할 수 없다는 것 또한 기억해야 한다. 로고를 디자인할 때는 글씨의 형태, 크기, 굵기, 간격, 배경색 등 고려해야 할 사항이 많다. 특히 외부 간판이나 POP(Point of Purchase)물들을 설치하는 브랜드라면 더 많은 관심을 가져야 할 부분이다. 주변 환경에 따라 디자인 간섭을 받는 경우가 허다하기 때문이다. 물론 브랜드 콘셉트가 지향하는 안에서 디자인이 이루어져야 하는 게 우선이라는 점은 항상 잊지 말아야 한다.

로고 디자인을 할 때 가장 먼저 고민하는 부분은 사용할 서체에서 글자 형태의 끝처리 디자인이 장식적인 세리프가 있는 형태를 사용할 것인지, 아니면 간결하게 딱 떨어지는 산세리프 형태를 사용할 것인지에 대해서일 것이다.

세리프 서체와 산세리프 서체의 특성

장식적인 요소가 들어간 세리프 형식의 서체가 산세리프 서체에 비해 가독성에서 조금 떨어지는 것이 사실이지만 그렇다고 해서 모든 브랜드가 산세리프 서체를 사용하는 것이 좋다는 의미는 아니다. 브랜드 이미지에 맞게 선택하는 것이 가장 현명한 방법이고 가독성이 떨어지는 단점은 글자 간격, 줄 간격, 굵기, 색 같은 것으로 얼마든지 보완할 수 있다.

브랜드 네임이나 브랜드를 설명하는 문장이 길어지면 길어질수록 글자 사이 간격이 충분히 유지되어야 가독성이 높아질 수 있고 영어의 경우 대·소문자가 구분되어야 읽기에 훨씬 수월하다. 우리나라처럼 영어가 모국어가 아닌 경우에는 영어가 글자로 인식되기보다는 하나의 그래픽처럼 머릿속에 잔상으로 남는 경우가 많으므로 같은 크기의 글자(Letter) 형태로 늘어놓으면 빠르게 이해하기가 쉽지 않다. 따라서 대·소문자를 섞어 사용한다면 브랜드 네임이 하나의 문장일지라도 훨씬 이해하기 쉽고 한눈에 잘 들어온다. 대·소문자를 섞어 쓰는 경우 영어의 문장 구조인 주어, 동사, 목적어, 보어 등의 구분도 훨씬 쉬울 뿐만 아니라 띄어쓰기 기능도 겸할 수 있는 장점이 있다.

대문자로만 이루어진 문장과
대·소문자를 섞어 사용한 문장의
가독성 차이 예

브랜드 네임이 한글로만 이루어지든 영문으로만 이루어지든 브랜드 콘셉트에 따라 가독성이 떨어지는 서체를 사용할 때는 로고에 색이나 크기로 강약을 주거나 대소문자로 구분해서 디자인하는 것이 가독성을 높이는 것에 효과적인 방법이다. 특히 한글 브랜드 네임의 경우에도 글자 수가 많으면 강조되는 글자를 키우거나 눈에 띄는 색을 입혀 가독성을 높이는 방법을 사용하는 것이 보는 이들에게 새로운 브랜드 네임을 쉽게 받아들이게 하는 방법이다. 브랜드 네임이 쉬운 글자로 이루어졌으면 가독성이 조금 떨어져도 잘못 읽히는 위험이 적지만 흔치 않은 글자나 도형으로 이루어진 브랜드 네임은 최대한 가독성이 높은 서체를 사용하거나 한글 로고를 병행 표기해 주는 것이 좋다.

빈폴의 영문 로고와 한글 로고

가독성이 떨어지는 브랜드 네임의 경우 바탕색과 로고에 명도 차를 주어 글자가 뚜렷하게 인식되도록 하는 것도 방법이다. 명도 차이가 높은 색은 대체로 보색 관계에 있는 색들로, 색상환에서 반대되는 색이나 그 주변 색의 대비감을 이용하여 글자를 명확하게 나타낼 수 있도록 하는 방법이다. 명도 차를 나타내는 가장 흔한 방법은 노란색 바탕에 검은색 문자를 쓰는 경우이다. 가독성은 브랜드 아이덴티티의 중요한 요소인 브랜드 네임을 소비자나 사용자들에게 가장 명확하게 전달할 수 있다.

A grasshopper began to chirrup in the grass, and a long thin dragonfly floated by on its brown gauze wings. Lord Henry felt as if he could hear Basil Hallward's heart beating, and he wondered what was coming.

바탕색에 따른 가독성 차이 예

3원칙 : 소비자의 기억에 각인시켜라

'기억하기 쉬운(Memorable)'의 의미는 브랜드 로고의 형태나 디자인이 브랜드 콘셉트와 잘 맞는 것은 물론이고 사업 내용을 나타내기 쉽거나 취급 아이템을 연상시키기 좋은 것을 뜻한다. 연상 작용이 가능한 브랜드 로고를 만드는 것이야말로 브랜드 아이덴티티를 높이는 중요한 요소이다. 특히 브랜드 네임만으로 연상 작용이 쉽지 않았을 때 로고 디자인으로 연상 작용을 하도록 보완할 수 있다면 효과적인 브랜드 아이덴티티 디자인이 될 수 있다. 색과 사물의 형태를 이용한 로고 타입을 개발하면 소비자나 사용자들의 연상 작용을 쉽게 도울 수 있다.

이탈리아의 경우 가장 먼저 연상되는 색은 이탈리아의 국기인 흰색, 초록색과 빨간색이다. 이탈리아 국기의 세 가지 색이 갖는 상징성은 전 세계 인구가 같은 연상 작용을 하는 중요한 요소이다. 따라서 국가 대항 스포츠 같은 경우 국가별 색을 이용한 유니폼 디자인을 하는 것이 일반적일 정도로 국기 색은 각 나라를 연상시키는 힘을 가진다. 다음 이미지에서 이탈리아어인 돌체(Dolce)라는 뜻이 무엇인지는 몰라도 포크 모양의 로고는 먹을 수 있는 것을 의미하는 연상 작용을 한다. 게다가 로고 안에 이탈리아 국기를 상징하는 세 가지 색을 넣음으로써 이탈리안 레스토랑이라는 연상 작용을 쉽게 할 수 있다는 장점이 있다. 이런 것이 색이 갖는 중요한 연상

작용이다. 단, 국기 색은 순서에 따라 다른 나라를 상징할 수도 있으니 확인하고 사
용하는 것이 다른 나라의 국기와 혼동되는 경우를 막을 수 있다.

1	2
3	

1, 2
프랑스를 상징하는 컬러와 대표 인물
마리안느 그리고 파리를 상징하는
에펠탑을 이용한 디자인 예

3
영국 런던을 상징하는
빨간 이층버스를 연상하게 만든 로고

Italian
RESTAURANT
Delicious Food

BREAKFAST

HAM AND EGG $ 20
Lorem ipsum dolor sit, consectetuer adipiscing.

BACON AND CHEESE $ 10
Lorem ipsum dolo r sit, consectetuer adipiscing.

TUNA SALAD $ 15
Lorem ipsum dolor sit, consectetuer adipiscing.

BEEF SOUP $ 25
Lorem ipsum dolor sit, consectetuer adipiscing.

LUNCH

SPICY BEEF BARBECUE $ 20
Lorem ipsum dolor sit, consectetuer adipiscing.

PORK BARBECUE $ 10
Lorem ipsum dolo r sit, consectetuer adipiscing.

OVEN CHICKEN BARBECUE $ 15
Lorem ipsum dolor sit, consectetuer adipiscing.

PULLED BEEF BARBECUE BURGER $ 25
Lorem ipsum dolor sit, consectetuer adipiscing.

DINNER

SPICY PORK BARBECUE $ 20
Lorem ipsum dolor sit, consectetuer adipiscing.

VEGETABLE PORK BARBECUE $ 10
Lorem ipsum dolo r sit, consectetuer adipiscing.

OVEN PORK BARBECUE $ 15
Lorem ipsum dolor sit, consectetuer adipiscing.

PULLED PORK BARBECUE $ 25
Lorem ipsum dolor sit, consectetuer adipiscing.

TEMPLATE.NET

이탈리아를 상징하는 세 가지 색을
이용한 국기와 그걸 연상시키는
이탈리안 레스토랑의 메뉴판

상징물이나 사물의 형태를 이용하여 로고를 디자인하는 경우도 기억하기 쉬운 결과물을 만들어 낸다. 마치 철사를 구부려 만든 것 같은 이 브랜드 로고는 옷걸이와 오리의 형태를 한번에 보여주면서도 브랜드 네임과 브랜드 사이의 연결성을 확실히 하는 것에 도움을 주는 디자인이다. 옷걸이는 의류와 가장 밀접한 관계를 갖는 아이템이라는 점에서 의류 회사를 나타내기에 충분하며, 옷걸이 외에도 오리 형태를 표현함으로써 브랜드 네임을 정확하게 나타내고 있다. 지극히 단순한 서체를 사용한 로고이지만 로고와 심볼을 확실하게 형태로 연결시킴으로써 아이언 덕(Iron Duck) 의류 회사라는 브랜드 네임을 각인시키는 역할을 한다.

로빈스라는 이름은 평범한 미국의 남성 이름 중 하나이지만 철자 중에 'O'를 카메라 렌즈로 표현하고 불과 한두 개의 선을 더해 카메라 외형을 만들어 사진 관련 일을 하는 사람의 명함이라는 것을 잘 나타내고 있다. 로고 디자인 자체가 카메라라는 형태를 직관적으로 잘 나타내고 있어서 업종을 떠올리기에도 쉬울 뿐만 아니라 사람 이름을 기억하는 것에도 도움이 되는 로고 형태이다.

이렇게 로고는 사람들이 기억하기 쉬운 소스를 제공함으로써 그 가치가 더 해지는 경우가 많다. 모든 브랜드 네임에 굳이 이런 상징적인 형태를 접목할 필요는 없지만 브랜드 네임을 기억하기 쉽게 만드는 방법으로 고려할 만한 아이디어이다.

4원칙 : 유행을 타지 않는 로고를 디자인하라

'유행을 타지 않는/영원한(Timeless)'을 염두에 두어야 하는 것은 금방 싫증 나지 않는 로고를 디자인해야 하기 때문이라고 해석해도 무관할 것이다. 로고 디자인에도 유행이 있어서 유행하는 시기에는 세련되어 보이지만 유행이 지나가면 자칫 촌스러워 보이거나 생각보다 더 오래된 브랜드처럼 보이기 쉽다. 유행을 타는 로고 디자인은 사람들의 시선을 사로잡기도 하지만 그만큼 쉽게 싫증 나거나 신규 브랜드마저도 마치 오래된 브랜드처럼 보이는 단점도 있으니 유의해야 한다. 유행에 민감한 패션 브랜드들이 가장 유행을 타지 않는 형태의 브랜드 로고를 사용함으로써 상품 디자인은 트렌드에 민감하게 반응하면서도 시장 변화에는 크게 휩쓸리지 않아 심플하면서도 쉽게 싫증이 나지 않는 로고 디자인을 선호하는 것 같다.

유행을 타지 않는 대표적인
패션 브랜드 로고들

FENDI

HERMÈS
PARIS

ROLEX

LOUIS VUITTON

BVLGARI

VALENTINO

BOTTEGA VENETA

Salvatore Ferragamo

PRADA

SAINT LAURENT
PARIS

CHANEL

DIOR

브랜드 로고 디자인은 세월이 흐르면서 조금씩 변화하기도 한다. 브랜드가 세월의 옷을 입으면서 역사성을 갖게 되므로 시대에 맞게, 유행에 맞게 혹은 브랜드의 이미지 제고를 위해 리뉴얼(Renewal)함으로써 브랜드 로고 디자인을 변화하게 하는 것이다. 그 주기가 정해져 있지는 않지만 대체로 10년 혹은 그 이상인 경우가 대부분이다. 10년 이내의 리뉴얼은 소비자에게 혼란을 주기 쉽고 브랜드의 성패가 갈리는 것처럼 비칠 수도 있어서 특히 조심해서 접근하거나 아주 작은 부분적인 수정 정도로만 그치는 편이 좋다. 한 번의 리뉴얼을 거치면서 사람들에게 익숙한 로고가 될 때까지 걸리는 시간이 그만큼 많이 필요하기도 하고, 로고를 바꾸는 비용 또한 만만치 않으므로 신중히 접근해야 할 부분이다.

2015년 미니(Mini)를 기점으로 폭스바겐(Volkswagen), BMW, 시트로엥(Citroen), 닛산(Nissan), 아우디(Audi), 토요타(Toyota) 같은 자동차 브랜드들의 로고가 변화하기 시작했다. 이전에는 주로 3D 형태로 로고를 입체적으로 표현하던 방식에서 2D의 평면적인 디자인으로 회귀했다는 것이 가장 큰 특징이다. 이전에는 3D 형태의 로고 디자인이 최첨단을 달리는 기술력을 자랑이라도 하는듯한 디자인이었다면 어느 순간 이런 형태의 로고가 흔해지면서 더 이상 특별해 보이지도 않고 오래된 느낌의 흔한 로고 디자인처럼 비쳤기 때문에 유행을 타지 않는 가장 기본적인 형태의 디자인으로 돌아온 것처럼 보인다. 모든 것이 디지털화된 세상에서 2D 로고 디자인은 좀 더 다양한 변화와 적용을 할 수 있으면서도 크게 유행을 타지 않는다는 장점이 있어서 이들 자동차 회사들의 브랜드 로고 리뉴얼 방향을 통해 많은 깨달음을 얻을 수 있다.

새로 바뀐 자동차 회사들의
2D 형태의 브랜드 로고

새롭게 바뀐 로고와 이전 로고 예

앞서 본 자동차 브랜드들과는 다른 방향으로 브랜드 로고 디자인을 리뉴얼한 브랜드는 바로 기아 자동차이다. 오랫동안 기아 자동차의 어색한 로고 디자인에 대한 소비자들의 불만이 많았지만, 한 브랜드의 역사성과 이미지를 바꿀 수 있는 로고 디자인의 변경은 생각처럼 쉽게 성사되지 않는다. 한 브랜드의 로고를 바꾼다는 것은 비단 제품에 엠블럼 하나만 제작해서 부착하는 것으로 끝나는 것이 아니다. 전사적으로 모든 것을 다 바꿔야 하는 것을 의미한다. 하다못해 전 직원의 명함에서부터 문서 양식에 들어가는 모든 로고를 다 교체해서 재제작해야 한다는 것이다. 그 비용, 시간과 필요 인원 등을 생각해 보면 얼마나 쉽게 엄두가 나지 않는 일인지 조금은 상상할 수 있을 것이다.

기아 자동차는 무려 27년 만에 결단을 내리고 로고 디자인을 바꿨는데 처음에는 공장 굴뚝 같다고 하는 사람들도 있었고 누군가는 '즐' 자를 눕혀 놓은 이모티콘이 연상된다고도 했지만, 전기 자동차 개발과 판매에 박차를 가하는 기아로써는 최고의 선택이었다. 기아의 새로운 로고 디자인은 미래형 자동차인 전기차 이미지와 어울려 브랜드 이미지를 상승시키는 데 큰 도움이 되고 있다. 몇 달에서 많게는 일년 이상 기다려야 마침내 차를 출고하게 된 것으로 이미 어느 정도 증명해 나가고 있다. 로고 하나가 브랜드의 사활을 좌우할 정도로 커다란 역할을 한다는 것을 증명한다기보다는 제품 이미지와 잘 어울리며 크게 유행을 타지 않는 이미지의 로고 디자인은 브랜드에 대한 좋은 감정을 끌어내는 데 충분하다는 것을 증명한 셈이다.

1
2

기아 자동차의 브랜드 로고 변경 전과 후

로고는 시류의 흐름이나 유행보다는 브랜드 아이덴티티나 브랜드 철학에 기반하여 디자인하는 것이 중요하다. 특히 고가의 제품이거나 정통성에 기반을 둔 제품, 서비스의 경우 지속해서 서비스를 제공하는 경우에는 유행을 타지 않는 로고를 사용하는 것이 좋다.

1851년부터 파텍 필립(Patek Philippe)이라는 브랜드 네임을 사용한 시계 브랜드의 로고 디자인은 지극히 단순하고 시대 흐름과 상관없이 언제 어떤 디자인의 시계와도 어울린다. 고가의 시계가 갖는 미학을 해치지 않으면서 유행을 타지도 않고 앞으로의 유행에도 간섭을 받지 않기에 알맞은 형태이다. 세상에서 가장 비싼 혹은 앞선 기술의 시계 제품을 만들어 내는 브랜드의 긍지 같은 것이 느껴진다.

파텍 필립의 로고

처음 브랜드 로고 디자인을 하게 되면 신기한 마음에 여러 가지 서체를 사용하기도 하고, 독특한 서체에 눈길이 끌리기도 하지만 결국 오랫동안 사용하는 서체는 생각보다 많지 않다. 시간이 흘러도 크게 유행을 타지 않고 꾸준히 사용 가능한 서체 안에서 남다른 브랜드 로고를 디자인하는 것이 로고 디자이너가 해결할 과제이다. 절묘하게 자른 각도, 라운드 값 등의 변화로 굳이 로고 전체를 현란하게 꾸미지 않아도 지속 가능한 로고를 디자인할 수 있다.

5원칙 : 다양한 적용 가능성을 생각하라

'다용도, 다목적(Versatile)'이 중요한 것은 로고의 다양한 적용 가능성에 관한 문제이기 때문이다. 어렵게 디자인한 로고를 적재적소에 활용할 수 있어야 소비자나 사용자들에게 강력한 브랜드 아이덴티티를 보여줄 수 있는데, 완성도는 뛰어나지만 한정된 용도로 밖에 사용할 수 없다면 그것은 결코 좋은 로고 디자인이라고 할 수 없다.

특히 제품 브랜드의 경우 브랜드 런칭 초기에 로고를 이용한 디자인을 많이 작업하게 된다. 이는 브랜드 아이덴티티를 적극적으로 피력함으로써 소비자들에게 더 빠르게 브랜드를 인지시키도록 하기 위함이다. 로고는 크게 명함, 레터헤드, 편지봉투, 포장지, 쇼핑백 등과 같은 인쇄물, 간판, 배너와 같은 사인물, 다양한 종류의 제품 겉과 안, 제품을 장식하는 장식물이나 라벨 같은 곳에 사용한다. 로고는 가로, 세로, 원형, 사각형, 직사각형 외에도 다양한 형태에 적용하거나 확대 혹은 축소했을 때도 크게 방해받지 않도록 디자인하는 것이 중요하다.

건물 외벽의 간판 같은 경우 건물 전면에 직접 부착할 수 있고, 잘 보이게 하려고 돌출형으로 만들 수도 있으며, 파사드가 좁은 경우에는 세로형을 선택할 수도 있다. 브랜드 콘셉트에 따라 간판 형태를 2D 혹은 3D로 만들 수 있으며, 간판을 만드는 소재도 LED, 네온, 인쇄, 나무 등이 될 수 있으므로 어떤 여건에서도 다양하게 사용할 수 있어야 한다. 만약 대리점을 기반으로 하는 브랜드라면 체인점마다 입점 여건이 모두 달라서 어떤 상황에서도 로고의 직접적인 변형 없이 간판을 만들 수 있도록 여러모로 생각해 보고 디자인해야 한다. 제품 디자인의 경우 제품의 표면, 내부, 장식물, 라벨, 포장지, 쇼핑백, 가격 태그 형태와 크기에 맞게 로고 디자인의 활용 가능성이 커야 전체적으로 어울리는 제품군을 이룰 수 있다.

매장 조건에 따라 적용 가능한
블루 보틀의 로고

미국의 디자이너 마크 제이콥스(Marc Jacobs)는 같은 형태의 로고를 브랜드 라인에 따라 나눠 사용하는 형태를 보인다. 세컨드 브랜드인 마크 바이 마크 제이콥스(Marc by Marc Jacobs), 어린이를 위한 리틀 마크 제이콥스(Little Marc Jacobs)는 분명 독립된 브랜드이지만 같은 형태의 로고 타입을 사용함으로써 가족 브랜드(Family Brand)라는 이미지를 심어주고 브랜드 사이 결속력을 보여주는 예다.

마크 제이콥스의 부문별
브랜드 네임과 로고 타입

제품에도 로고를 패턴처럼 활용하여 적극적으로 로고를 드러내는 디자인을 만들기도 하고 안감이나 다양한 부분의 장식물에도 로고를 넣어 활용하기도 한다. 로고 디자인이 어느 특정한 틀에 묶이면 그만큼 사용에 어려움이 따르고 활용도가 떨어지기 때문에 최대한 어떤 형태, 크기나 방향에도 사용 가능한 넓은 시각이 필요하다. 이는 로고를 디자인하는 디자이너와 제품을 디자인하는 디자이너 사이의 협의가 필요한 부분이다. 가끔 제품 디자인에 어울리지 않거나 활용 방법이 제한적인 로고 디자인으로 인해 실제 제품과 브랜드 아이덴티티가 동떨어지는 경우가 발생하므로 '다용도, 다목적(Versatile)' 부분은 상당히 중요하다.

디올과 펜디의 로고를
패턴화한 자카드 원단

6원칙 : 상황과 용도에 맞게 디자인하라

'적절한/적합한(Appropriate)'은 상황이나 용도에 맞는 로고 디자인을 의미하므로 제품 특성이나 서비스 특성에 어울리는 로고 디자인이 필요하다. 예를 들어, 음식물과 자동차 같은 상반된 특성을 가진 제품의 로고 디자인은 분명 다른 관점에서 접근해야 하며 제품 특성에 맞게 적절한 디자인을 선택해야 한다. 가벼우면 가벼운 대로, 무거우면 무거운 대로 제품에 적합한 감성을 갖고 로고 디자인을 해야 한다.

개인의 기호나 감성에 따라 충동구매가 쉽게 일어나는 아이템인 사무용품이나 식품류의 경우 눈길을 사로잡는 강렬한 로고를 사용하는 것이 높은 매출로 이어지는 경향을 보인다. 눈에 띄는 밝고 화려한 색감의 크기가 큰 로고를 사용함으로써 같은 제품군 중 비교 우위에 서서 판매로 이어질 수 있도록 디자인하는 것이 일반적이다. 예를 들어, 마트에서 계산을 기다리다가 생각지도 않게 껌이나 사탕, 음료수 같은 것을 구매하는 경우 대부분 지루한 기다림을 이길 수 있는 밝고 리듬감 있는 로고가 들어간 제품들을 선택한다.

화려하고 눈에 띄는 로고 디자인을
사용한 껌 브랜드의 패키지

하지만 이러한 아이템들도 더 전문적이거나 기능적으로 접근하면 세련되고 진중한 형태의 로고를 사용하는 경향이 있다. 건강 기능 식품이나 유기농 혹은 친환경 음료 같은 제품 브랜드의 경우 서체도 무게감 있고, 색도 차분한 특색을 갖는다. 제품이 어떤 시장을 공략하느냐에 따라 적합한 로고 디자인을 갖춰야 그 제품의 격에 맞는 디자인을 할 수 있다.

무게 대비 가장 고가의 상품으로는 대표적으로 보석을 들 수 있다. 불과 몇십 그램밖에 안 하는 반지 하나가 자동차 한 대 값을 훌쩍 넘기 일쑤다. 미국 뉴욕의 다이아몬드 취급 거래 사이트인 WP 다이아몬드 사가 선정한 2022년 10대 디자이너 주얼리 브랜드 로고 디자인을 보면 아래와 같은 특징이 한눈에 잘 들어온다.

2023년 10대 디자이너 주얼리 브랜드

1. Tiffany & Co. 티파니앤코
2. Harry Winston 해리 윈스턴
3. Cartier 까르띠에
4. Chopard 쇼파드
5. Van Cleef & Arpels 반 클리프 앤 아펠
6. Graff 그라프
7. David Yurman 데이비드 율만
8. Buccellati 부첼라티
9. Bvlgari 불가리
10. Boucheron 부쉐론

HARRY WINSTON

TIFFANY & CO.

Cartier

Chopard
GENÈVE

Van Cleef & Arpels

G R A F F
THE MOST FABULOUS JEWELS IN THE WORLD

DAVID YURMAN

BUCCELLATI
MILANO DAL 1919

BVLGARI

BOUCHERON
PARIS

이 10대 브랜드는 대체로 서체의 끄트머리 부분을 섬세하게 마감한 세리프체를 사용하는 경향이 있으며 소문자보다는 대문자 로고가 대부분이었고 화려한 장식의 심볼이나 마크를 같이 사용하기보다 단순히 브랜드 네임 위주로 사용한다는 점이 특징이라고 할 수 있다. 취급하는 상품의 가치를 굳이 수식하거나 장식할 필요가 없다는 브랜드의 자존심 같은 것이 느껴지며 마치 브랜드 네임만으로 취급하는 보석들의 영원불멸한 가치를 상징하는 것 같다. 따라서 고가의 보석 브랜드들은 시대를 초월하여 지속적인 가치를 지니는 것들을 표현하는 클래식(Classic)이라는 단어에 어울리는 로고 디자인을 고수하는 경향이 있다.

로고 디자인은 브랜드가 지향하는 시장 수준에 알맞은 디자인으로 포지셔닝해야 이질감을 느끼지 않고 안정적으로 시장에 잘 녹아들 수 있다.

2_ 심볼을 기억하게 하라

심볼(Symbol)은 '상징'을 의미하는 것으로 브랜드를 상징할 수 있는 마크나 표식을 의미한다. 복잡한 의미를 단순화해서 매개 작용을 하는 것들을 뜻하기도 하며, 형태는 기호나 표시 등으로 나타낸다. 심볼을 디자인할 때 가장 중요한 몇 가지 요소로는 '단순함', '생략', '비유', '의미 전달' 등이 있다.

'단순함'과 '생략'은 비슷한 맥락의 이야기이다. 생략 과정을 거치면서 단순해지므로 두 요소가 지향하는 방향은 결국 같다고 할 수 있다. 뭐든지 다 드러내 놓는 노골적인 디자인은 보는 이로 하여금 상상의 여지를 주지 않기 때문에 촌스럽게 보인다. 직관적이라는 것과 노골적이라는 말은 다른 이야기이다. 촌스럽지 않은 좋은 디자인은 보는 이로 하여금 지적 호기심을 유발하고 간단한 심볼 하나로 브랜드를 정확하게 인지하도록 하는 힘을 가진다.

피카소(Picasso)가 그린 여러 장의 황소(Bull) 그림을 보면 초기에 사실적인 모양의 소를 묘사하던 그림은 최대한 실제 소와 가까웠지만 몇 해에 걸쳐 그림이 단순화되면서 양감은 면적으로, 디테일은 선으로 마감되어 최소한의 선들만 남긴 것을 볼 수 있다. 결국 육중하고 커다란 소는 어디론가 사라지고 이 땅에 피카소의 이름만 남은 것 같은 느낌마저 든다. 성공적인 단순화와 생략은 보는 사람에게 상상의 여지와 이야깃거리를 만들어 내기에 좋다. 이것이 브랜드가 소비자들의 관심을 끌게 되는 스토리텔링의 시작이다.

피카소가 그린
황소의 단순화 과정

100년 전의 심볼은 실사에 가까울 정도로 섬세하고 자세한 형태를 갖춘 것들이 많았다. 예를 들어, 미국의 유명한 정유 회사인 쉘(Shell)의 심볼 진화 과정만 살펴보아도 어떤 의식의 흐름에 따라 변화됐는지 알아볼 수 있다. 어떤 이유로 브랜드 네임을 쉘(조개)이라고 명명했는지는 모르겠지만 1900년대의 심볼은 조개 종류까지 알 수 있을 정도로 사실적이었다. 석유 회사의 심볼을 보면서 그 종류가 바지락인지 백합인지 알 수 있도록 하는 것은 결코 중요한 일이 아니기 때문에 굳이 사실적인 모양의 심볼은 필요치 않다. 최근의 심볼 마크 모양을 갖추게 된 것은 처음으로부터 무려 70년이나 지난 뒤의 일이니 얼마나 오랜 시간 동안 심볼이 진화되었는지 알 수 있다. 요즘처럼 바쁘고 스트레스가 심한 현대인들에게 불필요할 정도로 너무 많은 정보를 주는 것은 피해야 한다. 현재의 디자인은 많이 생략되어 단순화되었지만 누가 보아도 충분히 쉘을 상징하는 것에 절대 모자라지 않다.

미국 정유 회사 쉘의
120년에 걸친 로고 변천

1900 1904 1909 1930 1948

1955 1961 1971 1995 1971

'생략'은 로고를 만들 때 모든 것을 100% 보여줄 필요가 없다는 뜻이다. 다 드러내 놓고 나면 재미도 없고, 의미도 시원치 않고, 눈에 띄지도 않는다. 생략할 수 있는 것은 생략해도 좋지만 디자인하는 과정에서 집어넣는 것보다 생략하는 것이 결코 쉬운 일은 아니라는 것을 깨닫게 된다. 어떤 요소를 뺌으로써 뭔가 허전하거나 제대로 된 모습을 보여주지 못할 것 같은 불안감이 늘 작용하기 때문이다.

고양이를 브랜드 심볼로 만들려고 한다면 고양이 전체를 다 그려 넣을 필요는 없다. 고양이의 형태를 실루엣으로 만들 수도 있지만, 부분적으로 나누어 고양이를 대표할 수 있는 특징을 찾아보자. 고양이의 귀, 눈, 코, 입, 수염, 발자국, 몸통, 꼬리와 같이 나누고 그중에서도 특히 고양이처럼 보이는 부분만 심볼로 디자인하면 된다. 굳이 한번에 모든 것을 보여주는 로고를 만들려고 애쓰지 말아야 한다. 한 가지 요소만 가지고 로고를 만들기 불안하다면 두 가지 요소를 사용해도 좋고, 오히려 고양이와 연관 없는 요소들을 더해서 만들어도 된다. 디자인은 공식, 법칙, 반드시, 꼭과 같은 불필요한 키워드 대신 이렇게 저렇게 넣고 빼기를 하면서 최선의 결과를 유출하는 과정임을 잊지 말아야 한다.

고양이의 몸통 부분을 생략한 심볼과
Cat이라는 문자에 고양이 형태를
접목시킨 디자인

3_ 은유와 환유로 아이디어를 창출하라

'은유'와 '환유'를 심볼 디자인에 적용하면 좋은 결과를 가져올 수 있다. 은유라는 뜻의 메타포(Metaphor)는 직접적이고 자세한 설명이 아니라 은근하게 비유하여 설명하는 것을 말한다. '사과 같은 내 얼굴 예쁘기도 하지요.'에서 '사과=내 얼굴=예쁘다'라는 식의 '나는 사과처럼 예뻐!'와 같은 직접적인 비유가 아니라 '내 마음은 호수요.'에서 '내 마음=호수인데…. 그래서?' 하는 식의 궁금증과 이야깃거리를 만들어 낼 수 있는 여지를 주는 것이 중요하다. 직접적인 비유가 나쁜 것만은 아니지만 누구나 할 수 있는 생각이어서 특별하다고 느껴지지는 않기 때문이다. 한 번쯤 더 생각해 보게 하는 것 혹은 숨은 뜻을 바로 알아차리게 하거나 나중에 숨은 그림처럼 찾아내게 하는 메타포적인 묘사는 머릿속에 훨씬 오래 남는다.

환유라는 뜻의 메토니미(Metonymy)는 어떤 의미를 나타내기 위해 사물의 속성이나 사물에서 연상되는 다른 것의 이름을 빌리는 것으로 이해하면 쉽다. '요람에서 무덤까지'는 '요람=탄생, 무덤=죽음'을 의미하는 것이다. 청와대, 백악관이 한국 대통령, 미국 대통령을 의미하는 뜻으로 쓰이기도 하는 것처럼 다른 사물을 언급함으로써 말하고자 하는 대상을 대신하는 방법이다.

심볼 디자인은 매우 단순한 그래픽 안에 브랜드 콘셉트나 철학을 담아내는 역할을 하는 것으로, 함축적이고 기발한 아이디어를 얻는 연습 과정이다. 따라서 비유를 통해 디자이너로서 더 많은 상상력과 창의력을 키워야 한다. 브랜드를 대표하는 키워드의 동의어와 반대어를 찾아보고 여기에서 추려지는 단어로 상징성 있는 메타포와 메토니미를 만들어야 한다. 단, 나만 이해하는 비유가 아니라 누구든지 쉽게 이해하고 공감이 가는 비유가 되어야 한다.

심장 모양에 운동화를 배치해서 심장을
위해 뛰라는 것을 강조한 디자인

가장 쉽고 많이 볼 수 있는 대표적이고 효과적인 메토니미는 바로 남녀 화장실 표시일 것이다. '남성＝바지, 여성＝치마'로 표현되는 환유적 비유법을 통해 세계인이 공감하는 심볼을 만들었기 때문이다. 바지와 치마 외에도 미키마우스와 미니마우스, 슈퍼맨과 원더우먼, 콧수염과 립스틱, 남성 구두와 여성 하이힐 같은 여러 사물에 대응하여 남녀 차이를 나타낼 수 있다.

대표적인 남녀 성별 기호와 색

이전에는 심볼 디자인을 이러한 관점에서 생각하고 디자인하면 좋은 결과물이 나온다고 했었는데, 지금은 다양성에 대해서 생각해야 하는 시대가 되었다. 이제 더 이상 남자(Male)와 여자(Female)를 둘로 나누는 세상이 아니라 LBGT 혹은 그 이상으로 성의 다양성에 대해서 생각해야 하는 시점이다. 화장실 표시도 이제는 더 이상 남녀가 구분된 화장실이나 남녀가 같이 사용할 수 있는 남녀 공용 화장실뿐만 아니라 성 중립 화장실이나 모두의 화장실로 확대되어 가는 추세이다. 2022년 3월 22일 서울 구로구 성공회대 새천년관 지하 1층 화장실에는 남녀 구분이 아니라 총 5개의 픽토그램이 그려진 화장실 표시가 설치되었다. 우리나라 최초의 성 중립 화장실이자 모두를 위한 화장실이었다. 이 화장실은 바지를 입은 남자, 치마를 입은 여자, 치마와 바지를 한쪽씩 입은 사람, 장애인의 사용이 가능하고 기저귀를 갈 수 있는 곳으로 표현하고 있다. 좀 더 다양한 성별에 대해 구분해서 생각하고 포용하려는 시도가 시작된 셈이다. 따라서 이와 관련된 디자인도 좀 더 발전해 나갈 필요가 있다.

1
모든 사람을 위한 화장실 표시

2
외국의 모든 성별이 사용
가능한 화장실 표시

4_ 직관적인 의미 전달이 가능한 디자인을 하라

'의미 전달'은 심볼의 역할을 하는 것으로 생각하면 이해하기 쉽다. 브랜드에 대해 함축적으로 정확하게 의미를 전달하고자 만드는 것이 바로 심볼이기 때문이다. 예를 들어, 커피 브랜드라면 커피에 관련된 사물에 집중해서 심볼을 만드는 것이 정확한 의미를 쉽게 전달하는 방법이다. 커피콩, 뜨거운 커피의 김, 커피잔, 드립 포트, 분쇄기 등 커피를 대표하거나 대신할 수 있는 방향으로 접근할 수 있다. 굳이 평화의 상징인 비둘기를 동원하여 '이 커피를 마시면 마음의 평화를 얻는다'는 식으로 표현한다면 직관적으로 의미를 전달하기에는 어려움이 크다. 하지만 탄탄한 스토리텔링이 있는 경우에는 오히려 효과적으로 활용되어 사람들의 입소문을 탈 이야깃거리를 만들기도 한다. 예를 들어 '다리를 다친 비둘기를 고쳐 주었더니 비둘기가 커피콩 한 알을 물어 왔다. 그걸 심었더니 커다란 커피나무로 쑥쑥 잘 자랐으며, 이 커피콩을 수확해서 만든 커피를 마셨더니 유달리 마음에 평화가 오더라' 하는 식의 마치 믿거나 말거나 한 전설 같지만 한 번쯤은 듣고 웃을 만한 이야기를 만들어 낼 수도 있겠다.

심볼을 디자인하는 방법으로는 사물을 도식화하거나 글자를 이용한 모노그램(Monogram) 등을 만드는 방법이 있다. 그리스 신화에 나오는 마녀 메두사를 브랜드 심볼로 사용하는 이탈리아의 패션 브랜드 베르사체(Versace)의 경우에는 메두사가 전설 속 형상보다 훨씬 아름답게 디자인되었다. 메두사는 부풀어 오른 얼굴, 큰 입, 멧돼지 이빨처럼 튀어나온 이, 뱀 같은 머리카락을 가졌다고 전해지지만 이를 단순화하고 최소한으로 생략해서 디자인하였다. 추하다고 생각하는 미지의 대상을 미화한 셈이지만 결과적으로 전 세계인으로부터 인정받는 화려하고 패셔너블한 패션 브랜드로 입지를 굳히기에 성공했다. 아마도 베르사체는 메두사의 어원이 여왕이라는

데서 착안하여 괴물의 외형이 아닌 여왕의 당당함과 화려함을 드러내려고 한 것으로 생각된다. 이 메두사 심볼은 각종 제품에 부착 또는 프린트되어 베르사체를 대표하는 브랜드 아이덴티티로 충분히 제 몫을 다하고 있다.

베르사체의 심볼인 메두사를
제품에 적용한 디자인

모노그램은 이니셜을 하나 혹은 그 이상 합쳐서 만든 글자나 문양의 조합이다. 문자만 이용해서 디자인할 수 있고 문자 외에 다른 형태의 그림이나 기호, 표식들을 넣어 고유의 형태를 만들어 낼 수도 있는데 그 경우의 수가 무궁무진하므로 개성 있는 심볼을 디자인하기 쉽다. 글자로만 이루어진 형태를 레터 마크(Letter Mark)라고도 부른다. 세계에서 가장 유명한 모노그램 중의 하나는 바로 프랑스 럭셔리 브랜드의 대표 주자인 루이비통을 들 수 있다. 루이비통은 1888년에 모조품과의 차별을 위해 다미에 캔버스를 개발했고, 그의 사후에 아들 조르주 비통이 사업을 이어받으면서 1896년에 아버지 이름인 루이비통의 L과 V를 이니셜로 모노그램 캔버스를 만들어 특허 출원했다. 루이비통은 매 시즌 기존 모노그램 제품 외에도 새로운 표현 방식으로 모노그램 제품을 개발하여 엄청난 수익을 올리고 있다. 이 단순한 심볼 하나가 얼마나 큰 영향력을 갖는지 알 수 있는 좋은 예이다.

루이비통의 이니셜을 모노그램으로
디자인한 다양한 패턴들

5_ 색은 감정이다

브랜드 아이덴티티에서 색이 갖는 힘은 생각보다 크고 명확하다. 색은 감정을 대신해 표현할 수 있으므로 브랜드 콘셉트가 지향하는 감정을 담아 소비자나 사용자에게 더 적극적으로 다가설 수 있도록 한다. 한번 각인된 브랜드 색은 잠재의식 속에 남아 브랜드를 인지하고 기억하는 것에 도움을 준다.

색은 빛의 조합에 의해 나타나는 결과이므로 색에 따라 따뜻한 색 혹은 차가운 색으로 구분할 수 있고, 밝기나 혼탁한 정도에 따라 느껴지는 감정의 변화가 달라진다. 빛의 삼원색인 노란색, 빨간색, 파란색을 주축으로 제2차 색들이 생겨나면서 더 다양한 색이 된다. 노란색과 빨간색이 합쳐져 주황색이 만들어지고, 빨간색과 파란색이 합쳐져 보라색이 만들어지며, 파란색과 노란색이 합쳐져 초록색이 만들어진다. 수많은 혼합을 통해 무궁무진한 색을 만들어 낼 수 있으며 그 많은 색 중에서 내가 지향하는 브랜드 성격에 맞는 색을 추출하는 것이 관건이다.

색상의 맑고 흐린 정도를 채도라 하고, 흰색에서 회색 그리고 검은색에 이르는 밝기의 정도를 명도라고 한다. 같은 따뜻한 계열이라도 노란색, 주황색, 빨간색에서 느껴지는 감정이 서로 다르고, 그것이 흰색이나 검은색과 혼합되어 또 다른 색을 만들면서 감정의 변화를 느끼게도 한다. 따뜻한 색들은 주로 살아 있는 것, 대량 생산되는 제품 등 불특정 다수를 위한 대중적인 이미지가 강하고, 차가운 색들은 건강, 신뢰, 이지적이거나 기술적인 것들을 표현할 때 적합하다. 통신, 전자, 패션 같은 제품들은 주로 모노톤(Monotone)이나 금속성 색들을 사용하는 것이 일반적이다. 일명 황제의 색이라고 불리는 보라색은 고가 혹은 그 이상을 표현할 때 어울리는 색이다. 하물며 보라색과 같은 색은 색명 앞에 로열(Royal)이라는 형용사를 더해 왕족만이 지닐 수 있는 권위를 나타내기도 하므로 프리미엄 서비스나 최고급 제품에 사용하기도 한다.

검은색은 종종 최상위 색으로 사용한다. 한정된 소수 인원만 사용할 수 있는 최고 서비스를 제공할 때 검은색을 사용하는 이유는 검은색이 주는 지극히 무겁고 장엄한 비장미와 세련됨이 제품이나 서비스의 수준이나 가치를 표현하고 전달하는 데 가장 잘 어울리기 때문이다.

아메리칸 익스프레스(American Express)의 블랙 카드(Black Card(The Centurion Card))가 대표적인 경우이다. 1999년 처음 출시된 이 카드는 전 세계 80억 인구 중 극소수 부자에게만 주어지는 특별한 카드이다. 가입 조건도 까다롭고 일 년에 최소 3억 원가량의 소비를 해야 하는데 한도 없이 무제한으로 사용 가능하다는 것이 가장 큰 혜택이라고 한다. 이 블랙 카드로 쇼핑을 원하는 경우 상점을 단독으로 사용 가능하다든지 비행기 예약을 하면 일등석으로 자동 승급이 이뤄진다든지 하는 상상도 못 할 서비스를 제공하는 최강의 카드이다.

아메리칸 익스프레스의
일명 블랙 카드

색은 브랜드를 식별하게 하는 힘이 있다. 만약 어떤 남자가 흰색 공단 리본으로 묶은 민트색 상자를 들고 있다면 사람들은 그가 보석 브랜드 티파니(Tiffany)에서 연인에게 프러포즈할 반지를 산 것은 아닐까 하는 상상을 하게 된다. 작은 상자이기 때문에 브랜드 네임이 잘 보이지도 않는데도 불구하고 민트색 상자와 흰색 리본이라는 단순한 단서만으로도 그 브랜드는 티파니일 것이라는 인식을 하게 된다. 때로는 굳이 문자로 된 브랜드 네임이 아니더라도 이렇게 색으로 브랜드를 나타내는 것이 색의 힘이다.

티파니의 색은 민트색이라고 표현하지 않고 티파니 블루(Tiffany Blue)라고 표현할 정도로 고유명사가 되었다. 다른 브랜드에서 이 색을 쓰더라도 결국 제일 먼저 떠올릴 브랜드 네임은 결국 티파니이기 때문에 후발 브랜드의 경우 색을 모방할 수는 있지만, 원조 브랜드인 티파니의 이미지를 등에 업고 무임승차 하는 것처럼 보여 자칫 복제 브랜드로 인식될 가능성이 크다는 점을 명심해야 한다.

명도(Lightness)

색상(Hue)

채도(Saturtion)

색상, 명도, 채도의 구분

티파니앤코(Tiffany&co.)의
티파니 블루 패키지

오렌지와 브라운으로 대표되는 에르메스(Hermes) 브랜드의 경우 1837년 티에리 에르메스가 가죽으로 말 안장과 마구를 만들어 판매하기 시작하면서 이름을 알린 브랜드이다. 가죽을 대표하는 색상인 오렌지와 브라운을 사용하여 브랜드 제품의 특성을 강화하는 기능을 가진 셈이다. 특히 에르메스의 리본에는 스티치 모양을 표시하여 손으로 만든 수공예 제품이라는 것을 강조하기도 한다. 에르메스의 핸드백이 만들어지는 과정을 보면 오랜 숙련을 거친 장인이 단 한 장의 가죽을 사용하여 일일이 손으로 재단하고 직접 바늘과 실로 꿰매는 과정을 통해 완성한다. 장인이 만든 제품마다 고유의 식별 번호가 부여되기 때문에 사용하다가 망가져서 수선을 맡기면 그 백을 만들었던 원제작자인 장인이 직접 고쳐서 보내 주는 수고스러움을 마다하지 않을 만큼 책임감과 완성도에 최선을 다하는 제품이다. 제품을 쉽게 생산할 방법이 있음에도 불구하고 에르메스는 처음 티에리 에르메스가 제품을 만들던 방식을 고수하여 가장 갖고 싶은 럭셔리 브랜드의 명성을 유지하고 있다. 에르메스의 이같은 고집은 후발 브랜드에도 영향력을 미쳐서 오렌지와 브라운은 현재 가죽을 사용하여 제품을 만드는 브랜드에서 가장 대표적인 색이 되었다.

에르메스의 오렌지와
브라운 색 패키지

색은 브랜드가 전달하고 싶은 감성을 나타내는 매우 효과적인 방법이다. 제품이나 서비스에 따라 여러 가지 색을 사용하여 브랜드 아이덴티티를 표현하기도 하지만 대체로 하나의 대표적인 색을 선정하고 이를 뒷받침할 보조색 하나 정도를 두는 선에서 마무리된다. 너무 여러 색을 사용하면 자칫 여러 감정이 떠올라서 효과적으로 색에 집중하지 못하기 때문이다. 브랜드 콘셉트가 지향하는 중요한 메시지를 담는 감정이 어디서부터 시작되었는지를 염두에 두고 색을 선별하는 것이 무엇보다 중요하다. 유기농, 친환경 브랜드라면 수많은 녹색 가운데서도 내 브랜드에 어울리는 녹색을 선택할 필요가 있다. 생기를 불어넣을 명도가 높은 밝은 녹색을 선택할 것인지, 아니면 완숙미와 신뢰도가 느껴지는 정중하고 안정적인 짙은 녹색을 선택할 것인지에 대한 고민이 필요하다.

건강한 제품, 자연 제품이라는 것을
강조하는 브랜드의 로고 예

6_ 성격을 부여하려면 캐릭터를 사용하라

캐릭터(Character)는 개성이나 특성이라고 단순하게 번역할 수 있지만, 일반적으로 특정한 이미지에 성격을 부여하여 하나의 개성 있는 인물을 만드는 작업이라고 할 수 있다. 캐릭터의 대상은 사람부터 동물, 무생물에 이르기까지 다양하다. 하물며 눈에 보이지 않는 것도 캐릭터의 대상이 될 수 있다. 예를 들어, 공기나 물 같은 것도 어떤 형태를 만들어 의인화시키면 충분히 캐릭터로서 가치가 생긴다. 캐릭터를 만든다는 것은 브랜드를 대변할 수 있는 창구를 만드는 것과 다름없다. 캐릭터를 통해 소비자와 소통할 수 있는 창구를 만들고 서로 교감을 나눌 수 있는 분위기를 형성한다는 것은 그만큼 소비자에게 가깝게 다가가려는 브랜드의 적극적인 구애 행동이라고 할 수 있다. 하지만 모든 브랜드가 굳이 캐릭터를 만들 필요는 없다. 캐릭터를 활용해서 소비자나 사용자와 친밀한 관계를 유지할 필요가 있는 브랜드만 캐릭터를 만들면 되고, 무분별하게 캐릭터를 만들어 놓고는 제대로 활용도 안 하거나 어느 순간 슬그머니 사라져버리는 경우에는 아예 처음부터 만들지 않은 것보다 못한 예도 있다. 잘못 만든 캐릭터는 브랜드의 가치를 스스로 떨어트릴 수도 있으므로 다른 브랜드에서 캐릭터를 사용한다고 해서 무조건 따라서 만들기보다는 브랜드 콘셉트에 맞게, 브랜드 콘셉트를 적극적으로 활용할 필요가 있을 때 만드는 것이 좋다. 그리고 캐릭터의 스토리가 계속 이어질 수 있어야 캐릭터의 생명이 길어진다. 캐릭터가 사명을 다하도록 계속 이야깃거리를 제공할 때 소비자들은 애착을 갖고 찾게 된다.

캐릭터의 형태는 사물에서 기인하는 경우가 대부분이다. 세계적으로 오래된 캐릭터인 타이어 회사 미쉐린(Michelin)의 캐릭터 비벰덤(Bibendum)은 타이어가 쌓인 모습을 보고 사람 모양과 흡사하다는 생각을 하게 된 미쉐린 형제가 오갈롭(O'Galop)이라는 화가에게 미쉐린 브랜드에 어울리는 캐릭터 개발을 의뢰해서 만든 캐릭터이다. 세

월이 흐르는 동안 비벤덤의 형태는 조금씩 달라졌지만 비벤덤＝미쉐린 맨(Michelin Man)
이라는 대표 이미지를 갖게 되었으며, 인상 좋고 탄력 넘치는 모양의 비벤덤은 사람
들에게 좋은 인상과 믿을 수 있는 품질의 제품을 만드는 브랜드라는 인식을 심어 주
게 되었다.

미쉐린의 캐릭터 비벤덤의 변천사

　　1898년에 개발된 비벤덤은 벌써 120살을 훌쩍 넘는 나이가 되었지만, 여전히
혈기 왕성하고 유쾌한 이미지로 인식되고 있어 미쉐린 타이어가 여전히 탄력적이고
좋은 성능을 가진 타이어 브랜드라는 이미지를 극대화하는 것에 큰 영향을 끼치고
있다. 120년이 넘는 세월 동안 조금씩 달라진 비벤덤은 현재 3D 형태에서 다시 2D
형태로 바뀌었지만 여전히 광고, 이벤트, 마케팅에 적극적으로 활용되는 바쁜 캐릭
터 중 하나이다. 미쉐린은 자동차 판매가 늘면 타이어 판매도 늘어날 거라 예상하고
여행안내 책자를 제작하기 시작했다고 한다. 처음에는 이 여행안내 책자를 무료로
배포했지만 1920년부터 7프랑에 판매하기 시작했다. 일체의 외부 유료 광고 없이

미슐랭 가이드와 비벤덤 일러스트

비밀 평가의 공정한 심사를 통해 레스토랑을 평가한 미슐랭 가이드^(Michelin Guide)를 발행하면서부터 세계적으로 권위 있는 레스토랑 가이드로 자리 잡았다. 미슐랭 가이드에 선정된 레스토랑은 비벤덤이 그려진 간판을 외부에 걸음으로써 자긍심을 느낀다. 1997년부터는 도시별 합리적인 가격대^(서울의 경우 약 45,000원 이하 가격)의 요리를 제공하는 레스토랑에 대해 빕 구르망^(Bib Courmand)이라는 이름의 간판을 수여하고 있는데 여기에는 입맛을 다시는 익살스러운 비벤덤의 모습을 그려 넣어 캐릭터를 충분히 활용하고 있다. 브랜드의 역사는 벌써 120년이 넘었어도 비벤덤은 늘 청년의 이미지로 생명력 넘치는 브랜드 이미지 제고에 큰 도움이 되고 있다.

미슐랭 가이드와 빕 그루망에
사용된 비벤덤 캐릭터

캐릭터는 하나의 단순한 그래픽이라고 생각할 수 있지만 사실 좋은 캐릭터를 만들 때는 그래픽보다 오히려 흥미로운 스토리가 더 중요한 요소라고 볼 수 있다. 브랜드 아이덴티티를 고취하기 위해 개발한 캐릭터에 무슨 스토리까지 필요하냐고 의아할 수도 있지만, 캐릭터라는 것은 늘 어떤 상황을 기반으로 변형과 변화가 필요한 유연성이 동반되어야 하기 때문이다. 늘 같은 상황을 유지하는 캐릭터는 일차원적인 그래픽에 불과할 뿐이다. 캐릭터의 성격을 입체적으로 보여주기 위해서는 상황 변화가 필요하고 그 상황 변화는 스토리를 기반으로 한다. 특히 캐릭터의 활용이 무척 다양하고 풍성해진 요즘에는 좀 더 동적이고 흥미로운 상황 전개가 요구된다. 게다가 요즘은 메인 캐릭터의 친구나 가족 같은 서브 캐릭터는 물론이거니와 흥미로운 세계관까지 심어 넣어야 하는 추세이다. 이미 오래전부터 마블이나 디즈니 같은 애니메이션 또는 카툰 같은 장르에서 시작된 스토리텔링 방식이었는데, 이제는 브랜드 캐릭터에까지 적용되는 상황이다. 아이언맨이 헐크, 캡틴아메리카와 힘을 합쳐 지구를 구하는 이야기가 실제로 영화화되어 팬들을 열광시킨다. 캐릭터마다 유기적인 관계를 맺음으로써 이로 인해 이야기가 계속 진행되고 다음 이야기를 기다리게 하는 팬덤을 갖게 된다. 캐릭터가 인기를 얻으면 팬덤(Fandum)이 형성되는데 팬들을 모이게 할 구심점을 만들기 위해서는 단발성이 아니라 의미 있는 세계관이 꼭 필요하게 되었다. 예쁜 캐릭터가 한동안 눈길을 사로잡을 수는 있지만 그건 그만큼 쉽게 새로운 예쁜 캐릭터로 옮겨 갈 가능성이 크다는 이야기이기도 하다.

7_ 움직이는 홍보물이 되도록 패키지를 디자인하라

패키지(Package)는 제품을 안전하게 포장하기 위한 모든 도구나 용품 혹은 물품 등을 말하며 그중에서도 상품의 가치를 높이는 패키지를 진정한 패키지라고 할 수 있다. 브랜드 아이덴티티를 적극적으로 잘 표현할 수 있는 매개체로써 단순히 내용물을 보호하기 위한 것이 아니라 움직이는 디스플레이, 광고 및 홍보 방법이다. 포장지, 쇼핑백, 박스 및 포장을 할 때 사용하는 모든 도구나 소모품들에 브랜드 아이덴티티가 나타날 수 있도록 활용해야 한다. 이는 타 브랜드와의 차별성을 확실하게 나타낼 수 있는 효과적인 방법의 하나이다.

　　뉴욕 맨해튼에서 갈색 쇼핑백을 든 사람을 마주친다면 아마도 '블루밍데일스(Bloomingdales)에서 쇼핑했나 보다'라는 생각을 할 것이다. 1973년부터 지금까지 여전히 사용 중인 이 쇼핑백은 백화점 이름은 간데없고 단순히 큰(Big), 중간(Midium), 작은(Little) 브라운 백(Brown Bag)이라고 쓰여있지만, 이것은 바로 블루밍데일스의 쇼핑백이라는 것을 모두 알고 있다. 이 종이 쇼핑백을 합성 피혁으로 만들어 기념품으로 판매하기도 하는데 이것은 뉴욕, 아니 미국을 상징하는 좋은 상품이기도 하다.

블루밍데일스의 쇼핑백

단순히 어떤 쇼핑백을 갖고 있느냐에 따라 소비자의 라이프 스타일이나 디자인 콘셉트, 취향 같은 것이 밖으로 드러나게 된다. 이처럼 패키지는 브랜드 아이덴티티의 디스플레이 효과뿐만 아니라 소비자의 라이프 스타일이나 취향까지 드러나게 하는 힘을 가진다. 백화점 입점 브랜드들이 고객에게 제공하는 쇼핑백들의 실제 원가는 쇼핑백 판매 금액인 100원의 10배, 20배가 넘는 것이 대부분이다. 원가가 실제 판매가보다 고가임에도 불구하고 적은 비용으로 쇼핑백을 제공하는 이유는 제품을 구매한 소비자가 그 제품이 담긴 쇼핑백을 들어 움직이는 광고판이 되고, 브랜드를 추종하는 팬덤을 형성하게 되어 결과적으로 브랜드 인지도를 올려 주는 요인이 되기 때문이다.

과연 안에 무엇이 들어있을까 하는
기대감을 유발하는 샤넬 패키지와
까멜리아(Camellia) 코사지(Corsage)

패키지는 이동과 보관에 편리할 뿐만 아니라 구매력을 자극할 수 있어야 한다. 따라서 사용자의 편리를 먼저 고려한 패키지를 만들어야 하는데 특히 음식물 같은 경우에는 식욕을 불러일으켜서 구매할 수 있도록 음식물의 특성이나 로고, 심볼이 명확히 드러나는 것을 개발하는 것이 효과적이다. 맛을 알고 있는 사람들은 로고만 보고도 침샘이 자극될 수 있도록 디자인해야 하며, 요리하기 전에 제품이나 재료가 보일 수 있는 투명 창을 적극적으로 이용한다거나 실사 혹은 생생한 그래픽을 사용하여 제품의 분명한 특징을 나타내는 것이 구매 결정에 도움이 된다. 충동구매 상품이 아닌 고가의 제품이나 유명 브랜드 패키지의 경우에는 재료를 드러내지 않는 것이 오히려 브랜드 이미지 고취에 도움이 될 수도 있다.

그래픽과 실물이 더해져 효과적인
결과물을 만들어 낸 패키지

패키지는 경제적인 면과 더불어 환경에 대한 생각을 많이 해야 한다. 패키지는 대부분 일정 기간 사용 후 버려지거나 부분적으로 재활용하기도 하지만 결국은 모두 폐기되는 소모성 자재이다. 고급화 전략을 위해 다양한 재질의 패키지가 개발되고 이중삼중으로 패키지를 만들기도 하지만 우리나라처럼 분리수거가 생활화되어 있는 경우에는 필요 이상으로 과장하거나 주객이 전도된 형태의 패키지는 오히려 반감을 살 수 있으니 주의해야 한다. 재사용이나 재활용이 가능한 디자인은 바로 버려지지 않고 꾸준히 사용하게 되므로 이러한 아이디어를 활용해서 버려지지 않는 패키지 디자인을 하는 것도 좋다. 재활용할 수 있는 소재는 물론이거니와 이를 마감하는데 드는 부자재나 완충재도 같은 성질의 것을 사용하는 것이 좋다. 많은 기업이 이미 종이로 만든 완충재와 종이테이프를 사용하는 추세이고 냉매도 물을 얼린 것을 넣는 경우가 많아졌다. 음료수의 패키지 재료인 페트(PET)는 실의 원료로 재활용되며 인쇄 없는 페트병으로 바뀌는 것 또한 추세이다.

테이프가 필요 없는 패키지와
콩 기름으로 인쇄한 패키지

또한 패키지는 적재가 쉽고 자리를 많이 차지하지 않게 디자인하는 것도 중요하다. 물류 창고나 각 점포의 창고에 물건을 쌓아 두었을 때 가장 효과적으로 쌓아 놓을 수 있도록 미리 생각하고 디자인하는 것이 효율적인 공간 활용 확보와 쓸데없는 지출을 줄이는 방법이다. 데드 스페이스^(Dead Space: 손실 공간)를 줄이면서 적재가 쉬운 패키지는 다른 브랜드보다 먼저 좋은 자리를 차지하기도 한다. 예를 들어, 한정된 진열 공간인 편의점은 최대한 자리를 많이 차지하지 않고 여러 개를 배치할 수 있는 제품을 선호할 수밖에 없다. 많지 않은 인원의 근무자가 일하는 환경이기 때문에 창고를 자주 오가는 수고를 덜 수 있는 제품이 판매에 유리하기 때문이다.

상품을 적재하기 쉬운 패키지 예

패키지는 브랜드가 취급하는 제품이나 서비스에 대해 타 브랜드와 차별화된 점을 중점적으로 보여줄 수 있는 중요한 요소이다. 물론 브랜드 콘셉트에 따라 추구하는 방향이 달라지기는 하지만 기본으로 브랜드 아이덴티티를 잘 나타내는 매개체로, 보관과 이동이 쉬운 용기로, 아름다운 조형미를 표현하여 구매력을 자극하고 타 브랜드와 차별화를 이루는 능동적인 전략을 세워야 한다.

삼성 세리프 TV 패키지는
고양이 집으로 만들 수 있다.

8_ 오감을 활용하고 시각화하라

오감(五感)은 시각, 후각, 청각, 미각, 촉각을 눈, 코, 귀, 입, 피부와 같은 신체의 감각 수용 기관과 더불어 분류한 것이다. 브랜드 아이덴티티가 주로 시각 위주의 작업이기는 하지만 나머지 감각을 충분히 시각적으로 풀어낼 수 있으므로 좀 더 적극적인 시도가 필요하다. 시각적인 것은 2D나 3D로 쉽게 표현할 수 있고 나머지 감각들을 어떻게 푸느냐가 관건이지만 쉽고 단순하게 접근해 보면 의외로 쉬운 방법을 찾을 수도 있다.

청각(聽覺)은 음표나 의성어를 이용하는 방법이 많은 도움이 된다. 반복적인 리듬이나 박자가 지속적으로 주입된다면 잔상이 오래 남기도 하고 음표로 만든 그래픽은 자연스럽게 음의 고저나 박자들로 인식하게 된다. 이런 쉬운 접근부터 시작하도록 음의 길이와 높낮이를 길이나 넓이로 표현할 수 있고, 색으로 표현할 수도 있다. 지속적으로 활용한다면 생생한 청각적 기억을 가져올 수 있다. 음악 관련 브랜드라면 특히 이런 부분을 적극 도입하여 더 전문적이고 차별화된 브랜드 아이덴티티 구성에 도움을 받을 수 있을 것이다.

미각(味覺)은 짠맛, 단맛, 신맛, 쓴맛을 구별하는 감각으로 혀의 위치에 따라 각기 다른 맛을 구별해 낼 수 있다. 미각을 시각화하기 위해서는 색의 도움이 필요하다. 색이 갖는 감정을 이용하여 짠맛, 단맛, 신맛, 쓴맛을 표현하는 방법이다. 레몬이나 오렌지처럼 시트러스 계열의 신맛은 풋풋하고 신선하며 청량감 있는 노란색과 주황색으로 표현하고, 설탕, 꿀, 사탕 등으로 연상되기 쉬운 단맛은 농익은 과일의 색인 분홍이나 빨간색 계열로 표현하여 전체적인 느낌을 달달하게 표현하는 것이 좋다. 대부분 하트나 사랑 표시가 이런 달달한 분홍이나 빨간색으로 표현되는 것과 같은 원리이다. 모든 브랜드의 아이덴티티는 결코 부정적이어서는 안 되며 주로 긍정적

인 효과를 기대하고 만들어야 한다. 따라서 생기 넘치는 노란색에서 빨간색까지의 에너지가 느껴지는 색과 이를 더 돋보이는 녹색의 조합을 통해 미각을 충분히 표현하는 것이 좋다.

후각(嗅覺)은 콧속의 후각 세포를 자극하여 맡게 되는 감각이며, 후각과 미각은 서로 밀접한 관계가 있다. 맛을 보지 않아도 냄새만 맡고 어떤 맛인지를 가늠할 수 있을 정도로 후각과 미각은 상통하는 감각이다. 후각을 시각화하는 방법은 미각을 시각화했던 것처럼 색을 사용하여 표현하는 것이 일반적이다. 상큼하고 신선한 향은 신맛과 밀접한 관계가 있고, 달콤하고 부드러운 향기는 단맛과 연관이 있다. 세련되고 성숙하며 성적인 매력이 있는 향은 주로 보라색이나 자주색 같은 치명적인 매력을 나타내는 색으로 표현하는 것이 일반적이다. 시원한 향은 주로 파란색으로 표현하고 고소하거나 구수한 향은 노란색이나 밝은 갈색 계열로 표현하기도 한다. 이런 색의 속성들은 후각을 표현할 때 적극적이고 적절한 감정을 전달할 수 있는 좋은 매체이다. 보이지도 만져지지도 않는 후각은 기억을 끌어내는 데 아주 중요한 단서가 된다. 예를 들어, 비 냄새, 커피 향, 고양이 발 냄새 같은 것은 추억을 끌어내고 동시에 공감각을 모두 일깨우기도 한다.

커피 향으로 아침을
시작하는 현대인들이 많다.

3D를 넘어 4D를 표현하는 매체도 앞으로 점점 더 늘어날 예정이다. 아직은 유튜브에서 유튜버들의 먹방을 보는 데 그치지만 TV에서 배우가 먹는 음식을 우리가 직접 동시에 느낄 수 있는 세상이 곧 도래할지도 모른다. 이미 애니메이션이나 게임 같은 경우 4D 세상이 열렸다. 영화를 보면서 내가 같이 참여하고 있다는 생각이 들도록 바람을 맞고 물이 튀기며 이리저리 몸이 흔들리는 경험을 하고 있다. 아직은 단순한 수준이지만 곧 더 다양한 기능이 추가된 제품이 나와서 영화 내용을 직접 경험할 수 있게 될 것이다. 이것은 즉, 브랜드 아이덴티티를 표현할 수 있는 많은 방법이 새로 생겨난다는 의미이다. 새로운 방법을 선점하고 활용하는 브랜드들이 선구자가 되고 소비자나 사용자들의 기억에 먼저 인지될 가능성을 갖고 있어서 이에 대한 꾸준한 아이디어를 염두에 두는 것이 훌륭한 브랜드 아이덴티티를 발현하는 가장 효과적인 방법이다.

촉각(觸覺)은 물건이 피부에 닿아서 느껴지는 감각을 뜻한다. 촉각이 브랜드 아이덴티티와 어떤 연관이 있을지 의아할 수도 있겠지만 조금만 주변을 돌아보면 충분히 표현할 가능성과 아이디어를 얻을 수 있다. 시각적인 효과를 얻기 어려운 장애가 있는 사람들이 접근하는 방법으로 점자(Braille , 點字)를 들 수 있다. 점자는 시력이 몹시 나쁘거나 혹은 아예 보이지 않는 사람들이 만져서 알아볼 수 있는 수단이다. 브랜드 콘셉트에 따라 촉각 활용이 꼭 필요한 브랜드가 있을 것이다. 이런 경우 세계적인 글자 체계의 약속인 점자를 이용해서 표현한다면 많은 사람에게 브랜드의 혜택을 알릴 수 있다.

세상에 많은 발명품이 장애나 불편을 이겨 내기 위해 우연히 혹은 고민 끝에 개발되었다. 지퍼도 구두끈을 매기 어려운 사람 때문에 발명되어 우리 삶이 훨씬 편해진 사례이고, 자동차의 자동 변속기도 다리가 불편한 운전자 때문에 개발된 사례

이다. 점자도 결국은 눈이 보이지 않는 사람들을 위한 손으로 읽을 수 있는 입체적인 글자이므로 시각적으로도 충분히 표현 가능한 부분이기 때문에 오감을 활용할 수 있는 좋은 요소이다. 시각 장애가 있는 사람들을 위한 적극적인 브랜드 아이덴티티 개발이 아직은 적극적으로 이루어지지 않고 있지만, 누구나 편리하게 사용할 수 있는 디자인을 개발하는 유니버설(Universal) 디자인이 확산되어 가는 것처럼 점차 확대되어 갈 것이다. 브랜드 아이덴티티 개발은 이런 소외된 사용자들과 소비자를 끌어안고 가는 것에 결코 무심하거나 게을러서는 안 된다.

세계 최초의 점자 스마트 시계
닷 워치(Dot Watch)

Rule 7

BRAND DESIGN

브랜드 매뉴얼과
가이드라인을 작성하라

브랜드 매뉴얼과 가이드라인을 작성하라

브랜드 매뉴얼(Brand Manual)은 브랜드 바이블(Brand Bible)이라고도 표현할 만큼 중요하다. 매뉴얼(Manual)이란 기업이 지향하는 경영자의 의지와 결정 방법을 담은 사규집이나 안내서 같은 것을 의미한다. 따라서 브랜드 매뉴얼이란 브랜드가 지향하는 브랜드의 의지와 결정 방법을 담은 안내서라고 할 수 있다.

　　브랜드 매뉴얼은 표준화와 범례를 담으며 활용 방법이나 작업 순서, 수준, 방법 등을 구체적인 문서로 만든 것이다. 브랜드 아이덴티티를 정리하고 문서로 만들어 체계적이며 일률적인 활용과 사용을 끌어내는 것이 목적이다. 브랜드 매뉴얼(Brand Manual), 브랜드 가이드라인(Brand Guideline), 브랜드 룰 북(Brand Rule Book), 브랜드 바이블(Brand Bible), 브랜드 아이덴티티 가이드 북(Brand Identity Guide Book) 등 다양한 이름으로 불린다.

1_ 브랜드 매뉴얼을 작성하라

브랜드 매뉴얼은 브랜드의 모든 것이 담겨 있는 아주 귀중한 자산이다. 하나의 브랜드 매뉴얼만 갖고 있어도 제2, 제3의 브랜드 확장이나 라이선싱도 가능하다. 매뉴얼을 얼마나 잘 만들었느냐에 따라 브랜드 확장의 성사 여부가 결정될 정도로 중요

한 부분이지만 그 중요성을 정확히 이해하는 사람들은 많지 않다. 예를 들어, 국내 혹은 외국 라이선스 전시회에 가면 브랜드 매뉴얼만으로도 계약을 성사시키는 곳들이 있지만 많은 준비를 하고도 제대로 된 브랜드 매뉴얼이 없어서 상대방에게 크게 어필하지 못하는 경우도 볼 수 있다. 라이선스나 브랜드 관련 전시장에는 가능성 있는 브랜드에 투자하려는 사업자들이 새로운 콘텐츠를 찾기 위해 방문한다. 이때 유창하고 화려한 백 마디 말보다 한 권의 브랜드 매뉴얼이 그들에게는 훨씬 매력적으로 다가온다.

아무리 역사가 깊고 좋은 제품이나 서비스를 제공한다 해도 결정적으로 브랜드를 잘 정리한 브랜드 매뉴얼이 없다면 브랜드 확장이 쉽지 않다는 것을 명심해야 한다. 브랜드를 성장시키고 싶으면 우선 브랜드 매뉴얼을 만들고 기회를 찾는 것이 일의 진행 순서이다. 유형의 상품이 없어도 사업의 시작을 이야기할 수 있는 자료가 바로 브랜드 매뉴얼이다. 특히 라이선스 사업을 준비한다면 충실한 브랜드 매뉴얼 만들기에 많은 시간을 할애해야 한다.

브랜드 매뉴얼은 아주 작은 레스토랑에서도 만들어 두는 것이 좋다. 각 음식의 완성된 모습이라던가 음식과 그릇, 음식을 사용하는 도구의 세팅 등 전반적인 구성이 한 번에 나타날 수 있는 매뉴얼을 만들어 둔다면 쉽게 프랜차이즈 사업을 할 수 있을 것이며, 체인마다 동일한 모양과 맛의 음식을 제공할 수 있는 일정한 규격이 생기기 때문에 소비자가 브랜드만 보고도 믿고 먹을 수 있는 계기를 마련한다.

브랜드 매뉴얼, 브랜드 북, 브랜드 바이블 등
다양한 이름으로 부를 수 있다.

브랜드 매뉴얼은 브랜드에 관련된 모든 사람이 이 브랜드 매뉴얼을 읽음으로써 같은 목표와 지향점을 숙지하는 것에 존재 이유가 있다. 구두로 진행하는 경우에는 중요한 내용도 잔소리가 될 수 있지만 한눈에 들어오는 브랜드 매뉴얼은 보는 이로 하여금 혼란과 의심 없이 움직일 수 있는 가이드라인을 제공한다.

브랜드 매뉴얼을 작성하는 방법과 브랜드 매뉴얼 안에 들어가야 할 내용에 관해 알아보자. 브랜드 매뉴얼을 한 번에 완벽하게 만드는 것은 불가능한 일이므로 충분히 준비하고 정리해야 할 뿐만 아니라 시간이 날 때마다 업데이트해야 한다. 어떤 브랜드 매뉴얼은 처음에만 열심히 만들고 업데이트하지 않아 신뢰성이 떨어지는 경우도 많다. 꾸준히 시간을 내서 내용을 보강하고 여러 가지 경우의 수를 제안하는 브랜드 매뉴얼을 만드는 것이 좋다.

브랜드 매뉴얼을 꼭 이렇게 만들어야 한다는 정해진 법은 없지만, 다음과 같은 사항에 주의를 기울인다면 완성도 있는 매뉴얼을 만들 수 있다. 브랜드 매뉴얼은 브랜드에 관심 있는 대상이 보았을 때 이해하기 쉽고 보기 좋게 만들어야 하며, 브랜드를 만든 사람을 위한 것이 아니라 브랜드를 만든 결과물을 보여주기 위한 것으로 생각하고 만들어야 한다.

간결하게 만들어라

화려하고 꾸밈이 많은 브랜드 매뉴얼은 보는 이로 하여금 핵심에 집중하지 못하게 하기 쉽다. 최대한 절제하여 간결하게 만들도록 하자. 가장 중요한 것은 브랜드 아이덴티티, 철학, 이상 같은 내용이며 결코 잘 치장한 배경 이미지나 프레임이 아니다. 너무 많은 글도 필요 없으며 현란한 장식도 도움이 되지 않는다. 이런 요소들은 피로감을 느끼게 하고 내용이 빈약해 보이는 단점을 불러일으킨다.

our
brand
mission
vision
goal
only in
brand
book

cre
intr

Lorem ipsum dol
incididunt ut lab
exercitation ulla
dolor in reprehe
Excepteur sint o
mollit anim id es

Duis aute irure d
nulla pariatur. Ex

Veniam, quis no
consequat.

01 02

글의 내용은 될 수 있으면 정갈하고 필요 이상의 꾸밈 없이 정리되어야 한다. 글로 길게 설명한다고 브랜드 아이덴티티가 멋있게 느껴지거나 흥미가 배가 되는 것은 아니기 때문이다. 브랜드를 설명하기 위해 길게 써 놓은 글이 있다면 최소 1/3 수준으로 정리하려고 노력해야 한다. 설명을 위한 설명이나 부족함을 감추기 위한 덧붙임은 다른 사람들 눈에도 금방 띄게 마련이다. 오히려 정확하고 간결하게 잘 정리한 키워드나 핵심 문장이 브랜드에 관심을 유발한다.

내용은 줄이고 중요한 포인트는
강조한 브랜드 매뉴얼

자신 있게 가이드라인을 보여라

매뉴얼을 작성할 때는 읽는 이로 하여금 브랜드의 굳은 의지를 느끼게 하고 이를 바탕으로 신뢰할 수 있도록 해야 한다. 브랜드 매뉴얼을 작성하는 당사자가 브랜드에 대한 자신감을 갖지 못한다면 읽는 사람들은 브랜드에 대한 의심과 불확실성 때문에 불안감을 느끼고 쉽게 최종 결정을 내리지 못한다. 브랜드에 대한 확신과 더불어 자신 있게 매뉴얼을 작성하여 믿고 따를 수 있게 하는 것이 좋다.

자신감은 큰 매력 포인트지만 근거 없는 자신감만으로 브랜드 매뉴얼을 작성하는 경우에는 불필요한 자랑거리로 여겨질 수 있다. 자랑거리가 되지 않으려면 자신감의 근거를 충분히 뒷받침해 줄 수 있는 자료를 제시하는 것이 좋다. 예를 들어, 공공 기관의 인증이나 공신력 있는 데이터를 첨부하는 것이다. 객관적으로도 충분히 검토되었고 인정받았다는 사실이 자신감을 자연스럽게 표현하기에 가장 좋은 방법이다. 따라서 브랜드 관련 법규나 정책에 맞는 인증서 또는 확인서가 있다면 반드시 첨부하도록 한다. 상표 등록 번호나 특허 번호도 신뢰하기 좋은 훌륭한 자료가 된다. 브랜드를 믿고 따를 수 있는 자신감 있는 내용을 매뉴얼에 담도록 하자.

브랜드가 가진 상표권, 특허,
장점 등을 자신 있게 표시한다.

깨끗하고 보기 좋게 만들어라

'간결하게 만들어라'와 일맥상통하는 부분이지만 조금 다른 측면으로 생각해 보는 것이 좋다. 어떤 매체를 통해 브랜드 매뉴얼을 보일 것인지에 대한 이야기라고 생각해 보자. 매뉴얼의 결과물을 인쇄물로 만들 것인지, 모니터 스크린을 통해 볼 수 있게 할지 결정하는 것이 중요하다. 요즘은 인쇄물을 만드는 경우가 예전보다 훨씬 적긴 하지만 보관이나 기록 면에서 인쇄물이 훨씬 더 도움이 된다.

만약 인쇄해야 한다면 인쇄 방법에 맞는 해상도에 맞춰서 결과물이 깨끗하고 보기 좋게 나올 수 있도록 해야 한다. 아무리 세상이 달라지고 빠르게 돌아간다고 해도 여전히 모니터를 통해 보는 것보다 실제 결과물을 손에 들고 보는 것을 선호하는 사람들이 많다. 게다가 컴퓨터 오류로 인해 매뉴얼이 제구실을 못 하게 되는 최악의 상황에 대해서도 생각해 보아야 하므로 데이터 백업은 항상 필수이다.

브랜드 매뉴얼을 인쇄할 때 깨끗하고 보기 좋게 만들려면 우선 매뉴얼 사양에 대해서 생각해 보아야 한다. 매뉴얼 크기는 A4로 만들 것인지 B5로 만들 것인지, 오른쪽으로 넘기는 식으로 만들 것인지 위로 넘기는 식으로 만들 것인지, 양면으로 인쇄할 것인지 단면으로 인쇄할 것인지 같은 사소해 보이지만 보는 이로 하여금 최대한 편안하고 보기 좋게 만들어야 한다.

판형이나 사양에 관한 것을 결정했다면 어떤 형식으로 인쇄할 것인가에 대해 생각해야 한다. 가끔 지저분한 인쇄물이나 해상도가 떨어지는 인쇄물 형태의 매뉴얼을 볼 수 있다. 이런 경우 브랜드에 대한 흥미나 관심을 떠나 신뢰도가 떨어지게 된다.

좋은 내용물은 최상의 결과물로 만들어져야 그 가치를 제대로 인정받는 것이다. '내용이 좋으니까 인쇄나 완성본 상태가 조금 미흡해도 괜찮겠지'라는 생각은 어리석다. 내 눈에 차지 않는 결과물은 남의 눈에는 더 못나게 보일 뿐이다. 최상의 상태로 누군가에게 보여줄 브랜드 매뉴얼을 만들어야 한다.

어렵지 않게 만들어라

쉽게 이해할 수 있는 말을 굳이 어렵게 설명하는 것도 좋지 않은 매뉴얼 작성 방법이다. 매뉴얼을 읽는 사람들의 수준을 너무 높게 잡을 필요도 없을뿐더러 어려운 단어를 쓴다고 결과물이 더 훌륭해 보이는 것도 아니기 때문이다. 오히려 쉽고 편안한 문체로 작성한 매뉴얼이 보기 쉽고, 정확하게 이해하기 쉽다. 브랜드 매뉴얼은 디자이너나 디자인 지식을 가진 사람이 읽을 수도 있지만 그렇지 않은 사람이 볼 수도 있는 작업물이다. 이 브랜드 매뉴얼을 보며 공동 작업 대상을 생각해 보고 브랜드 매뉴얼에 관해 가장 이해력이 낮은 사람이 읽어도 될 정도로 쉽게 작성해야 한다. 실제 작업 현장에서 일하는 사람들에게 오해의 여지가 생기거나 미뤄 짐작해서 다른 결과물을 만들지 않도록 해야 한다.

　　브랜드 매뉴얼을 불특정 다수의 사람이 읽지는 않지만 불특정 다수의 성별, 연령, 교육 수준, 생활 환경이 다른 소비자들이 브랜드 아이덴티티를 적용한 결과물을 보기 때문에 중간에 착오 없이 일을 진행하려면 브랜드 매뉴얼은 결코 어려워서는 안 된다. 읽고 이해하기 쉽게 작성한다고 브랜드 자체가 쉬워 보이지는 않으니 걱정하지 않아도 된다. 브랜드 매뉴얼을 읽고 현업을 진행하는 데 있어서 혼란을 일으키지 않고, 쉽고 빠르게 이해할 수 있는 브랜드 매뉴얼을 만든다면 이미 반은 성공한 브랜드가 된 셈이다.

세로형 매뉴얼과 가로형 매뉴얼 디자인 사례

감각적으로 만들어라

브랜드 콘셉트가 브랜드 매뉴얼에도 잘 반영되어 결과적으로 브랜드 매뉴얼이 감각적으로 보여야 한다. 만약 새로 만든 브랜드가 자연주의 콘셉트의 화장품 브랜드라면 디자인 콘셉트가 하나부터 열까지 자연주의적인 철학을 바탕으로 구성되어야 한다. 결코 한 브랜드 안에 쓸데없는 혹은 필요 이상의 감각이 들어가서는 브랜드 콘셉트를 강렬하게 나타내기가 쉽지 않다.

브랜드 매뉴얼 결과물의 종이 재질, 종이 두께, 인쇄 잉크 종류, 후가공 방법 등에 대해서 철저하게 감각적으로 결과물이 나타날 방법을 찾아야 한다. 말로는 자연주의 브랜드라고 하면서 눈에 띈다는 이유만으로 인쇄 결과물에 광택이 나는 금박, 은박을 찍거나 UV 코팅을 하는 일은 심각한 모순일 뿐이다. 브랜드 아이덴티티를 보여주는 최종 결과물인 브랜드 매뉴얼이 얼마나 감각적으로 만들어졌는가에 따라 브랜드 확장의 기회가 올 수도 있고, 기회조차 없게 될지도 모른다.

브랜드 매뉴얼은 가장 중요한 최종 작업물인 만큼 최상의 감각과 성의를 다해 만들어야 한다. 감각적이라는 것의 수준은 어디까지나 브랜드 콘셉트를 최대로 끌어올리는 정도이지 결코 필요 이상일 필요는 없다는 점도 유의해야 한다. 기대 이상의 감각적인 브랜드 매뉴얼은 그것을 읽는 이로 하여금 충분한 만족감을 선사한다.

판촉물 느낌을 배제하라

브랜드 매뉴얼은 상품의 판매 촉진을 위한 판촉물이 아니다. 브랜드를 대표하는 핵심을 문서로 정리한 결과물이다. 따라서 상대방에게 존경과 신뢰의 대상이 되어야 한다. 내용이 마치 브랜드 홍보를 위한 광고물이나 판촉물 같은 느낌이 든다면 보는 이로 하여금 브랜드에 대한 부담과 의구심이 들기 시작한다. 자신감을 잃지 않으면서도 공손하고 브랜드 확장을 위한 의사 전달을 하면서 마치 브랜드를 파는 것처럼 느껴지지 않게 작성해야 한다.

베스트 바이(Best Buy)는 미국의 유명한 전자 소매 브랜드이지만 그들의 브랜드 매뉴얼은 결코 그들이 무엇을 파는지, 어떻게 파는지에 대해서 설명하지 않는다. 판매에 있어 베스트 바이가 하는 일에 대한 설명과 원칙을 갖고 내용을 만들었을 뿐 제품 홍보용 브로슈어처럼 만들지 않았다. 이는 베스트 바이라는 브랜드가 가진 브랜드 원칙 안에서 충분히 그들의 역할을 설명하고 소비자를 이해시키는 선에서 정리되었다. 그들이 취급하는 상품의 자세한 사양은 홈페이지나 카탈로그 같은 판촉 자료를 통해 습득하면 되기 때문이다.

브랜드 매뉴얼은 브랜드를 보여주는
것이지 브랜드를 파는 홍보물이 아니다.

혜택을 강조하라

브랜드 매뉴얼을 읽는 상대방이 마지막 장을 닫으며 '이 브랜드는 나에게 이런 혜택을 주는구나'라고 느낄 수 있도록 하는 것이 좋다. 특히 라이선싱이나 프랜차이징 같은 브랜드 확장을 목표로 하는 브랜드라면 이 점에 대해 특별히 신경 써서 만들어야 한다.

브랜드 매뉴얼을 통해 브랜드의 활용 가능성을 생각하게 하고 그로 인해 새로운 브랜드 사업을 꿈꾸도록 해야 한다. 가능하면 정확하고 자신 있게 브랜드가 제공할 수 있는 혜택에 대해서 언급하는 것이 좋다. 브랜드가 가질 수 있는 가치가 얼만큼인지 짐작할 수 있을 정도로 묘사하는 것이 좋으며, 수치나 그래프 같은 시각적인 자료를 통해 눈에 띄게 표현하는 것도 효과적인 방법이다.

글로 읽어서 이해가 가지 않는 것들은 때로는 그림이나 차트로 훨씬 쉽고 빠르게 전달되기도 하므로 가장 효율적인 방법을 찾아내고 돋보이게 정리해야 한다. 브랜드가 어떤 혜택을 제공할 수 있는지에 대한 간결하고도 집중적인 묘사가 브랜드를 성공으로 이끌기도 하고 매력 없이 보이게도 한다. 그러므로 구체적이고 실현 가능한 혜택에 대해 간단명료하게 강조함으로써 깊게 인식될 수 있도록 하는 것이 중요하다. 과장이나 허풍처럼 들리는 브랜드 혜택은 사기성만 보일 뿐이다.

국제적인 감각을 보여라

국제적인 브랜드와 국내 전용 브랜드가 따로 있다고는 생각하지 않는다. 요즘 같은 지구촌 세상에서는 언제 어떻게 국제적인 브랜드가 될지 아무도 예상할 수 없다. 국내 브랜드니까 우리나라 사람들만을 대상으로 브랜드 매뉴얼을 만들면 된다는 생각을 가져서는 안 된다. 외국에서 언제 어떤 제안이 들어올지 모르는 상황에서 준비되지 않으면 찾아온 기회를 놓치는 경우가 생긴다.

한류 영향으로 지구 반대편 나라에 있는 사람들에게 브랜드가 알려져 하루아침에 국제적인 브랜드가 되는 일도 비일비재하다. 한국 드라마를 보던 사람들이 라면을 양은 냄비 뚜껑에 덜어 먹는 것을 보고 라면과 함께 노란 양은 냄비까지 같이 구매하는 예도 있고, 어느 드라마에 모 배우가 착용했던 귀걸이가 해외 드라마 팬에 의해 한두 개씩 구매 대행으로 판매되기 시작하면서 그 가능성을 판단한 외국 회사에서 정식으로 수입하기 위해 연락이 온 일도 있다.

브랜드는 시장이 넓고, 가능성이 큰 곳을 타깃으로 해야 한다. 시장을 넓히고 새로운 고객을 창출하는 것이 브랜드를 키워나가는 유일한 방법이기 때문에 브랜드는 이에 맞는 준비를 해야 한다. 설령 내국인을 상대로 한다고 해도 이미 많은 한국 사람들이 해외에 이민이나 투자 사업을 통해 진출했으며, 한국인 특유의 모여 사는 습성 때문에 세계 곳곳에 한인 커뮤니티를 형성하고 있다. 현재는 그 대상이 이민 1세대뿐만 아니라 그 후손들에게까지 이어지고 있어서 그들에게 접근하려면 반드시 국제적인 감각의 브랜드 매뉴얼을 만들어야 한다.

국제적인 브랜드 매뉴얼이란 꼭 영어 또는 중국어로 번역된 상태의 매뉴얼을 말하는 것이 아니다. 여기서 국제적이라는 의미는 국제적인 감각의 매뉴얼을 말하는 것이다. 우리나라에 국한해서 브랜드를 생각할 것이 아니라 한국인, 나아가서는

외국인들에게도 매력적으로 느껴질 수 있는 보편타당한 감각의 브랜드를 만들어야한다. 대한민국의 오천만 명을 대상으로 하는 브랜드에서 머물 것이 아니라 전 세계많은 사람을 대상으로 하는 브랜드로 키울 의지가 있다면 브랜드 매뉴얼은 국제적인 감각을 포함해서 만들어야 한다. 더 넓게 그리고 다양하게 세상을 보고 이해하는감각이 바로 국제적인 감각이다.

하면 안 되는 것들에 대해 확실하게 선을 그어라

아주 귀중한 자산인 브랜드 아이덴티티가 타인에 의해 생각지도 않은 방법으로 응용되어 쓰이는 경우를 종종 보게 된다. 운이 나쁘면 같은 사무실에 있는 동료도 브랜드 아이덴티티를 일관성 있게 사용하지 않고 변형해서 사용하기도 한다. 분명 올바른 로고와 색을 제시했음에도 불구하고 사용상 편의를 위해 혹은 제작 여건에 의해 마음대로 변형되어 적용되는 경우 작업을 다시 하거나 아니면 여건상 이번 한 번만 양보해야 하는 때도 생긴다. 디자이너로서는 결과 때문에 속이 상하고 결국 마음에 들지 않는 최종 결과물이 나오게 된다.

브랜드 아이덴티티가 통일되지 않으면 소비자에게 브랜드에 대한 혼선이 오기도 한다. 이러한 상황을 미리 방지하기 위해서라도 확실하게 하지 말아야 할 것들에대한 예를 만들어 두는 것이 좋다. 또한 그 책임 소재를 어떻게 물을 것인지, 후속조치에 관한 피드백은 어떻게 해야 하는지도 언급해야 한다.

사소한 잘못이 모이면 큰 혼란을 가져올 수 있으므로 아예 브랜드 매뉴얼 자체에확실하게 명시해 놓으면 이 브랜드 매뉴얼을 사용할 사람에게 경각심을 갖게 한다.앤디 워홀(Andy Warhol) 브랜드의 경우에는 브랜드 가이드라인에서 확실하게 로고, 색,간격, 여백 등에 관해 언급해 주었기 때문에 라이선스로서 브랜드 아이덴티티를 사

용하면서 혼란을 겪지 않았다. 브랜드 매뉴얼을 만든 사람만 이해하는 매뉴얼이 아니라 이를 보고 활용할 대상이 정확하고 바르게 사용할 수 있도록 브랜드 매뉴얼을 작성해 두는 것이 브랜드 아이덴티티를 가장 확실하게 보호하는 방법이라는 점을 기억해야 한다.

가장 최신 자료를 업데이트하라

'오늘의 일을 내일로 미루지 말라'는 말이 있듯이 새로 만든 브랜드 매뉴얼 자료는 바로바로 업데이트해야 하며, 가장 최근 자료까지 업데이트되어 있어야 한다. 업무가 바쁘다는 핑계로 최근 자료가 업데이트되어 있지 않다면 준비된 브랜드가 아니다. 언제 어떤 기회가 올지 모른다. 가장 중요한 일을 뒤로 미룬다면 과연 그 기회를 잡을 수 있는지 생각해 보아야 할 문제이다. 대부분 처음 브랜드를 준비할 때는 자료를 만드는 일에 게으르지 않지만, 시간이 지나고 일이 많아질수록 해야 할 일을 뒤로 미루곤 한다. 세상은 늘 최신, 현재 진행형인 사실에 관심이 있기 때문에 시간이 한참 지난 자료를 갖고 브랜드를 설명한다면 상대방은 귀를 기울여 주지 않을 것이다. 여러 사람이 같이 일할 때는 서로에게 일을 떠넘기기 쉬우므로 중간에 어떤 자료가 빠졌는지 확인하기도 쉽지 않다. 분명하게 책임자를 정해 놓고 최신 자료를 업데이트하는 습관을 갖는 것이 중요하다.

Current Logo

최신 사양이 표시되어야 한다.

2_ 브랜드 매뉴얼에 담아야 할 것들

브랜드 매뉴얼에 반드시 이렇게 만들어야 한다는 규칙이 존재하는 것은 아니다. 브랜드의 개성과 콘셉트에 맞게 자유로운 형식과 내용을 제작해야 한다. 이에 따라 브랜드 매뉴얼을 구성하는 여러 가지 요소 중에서 비중 있는 몇 가지를 예를 들어 설명해 본다. 브랜드 매뉴얼에 어떤 내용이 어떻게 작성되어 브랜드 아이덴티티를 돋보이면서 활용 가능성이 큰 매뉴얼이 될 수 있는지 브랜드 개발자 입장과 최종 결과물을 디자인하는 디자이너 관점에서 참고가 될 만한 사항을 살펴보자.

브랜드 핵심을 드러내라

브랜드 핵심은 브랜드를 이루는 일종의 형질인 DNA라고 생각하면 이해하기가 쉽다. 제품 브랜드인지, 서비스 브랜드인지 아니면 지향하는 목표가 어디인지에 따라 다양한 방법으로 브랜드 핵심을 이야기할 수 있지만 가장 중요한 것은 브랜드를 이끌어 가는 제품이나 서비스 고유의 특성에 대해서 명확하게 설명해야 한다는 점이다.

예를 들어, 교육 서비스 브랜드라면 교육 서비스를 소비자에게 제공하면서 교육 기관의 의지와 방법을 브랜드 매뉴얼에 담는 것이 바로 브랜드의 핵심이다. 브랜드 아이덴티티는 브랜드 핵심을 표현하기 위한 가장 효과적인 디자인을 제공함으로써 전체적인 브랜드의 완성도를 높이고 브랜드 의지를 피력할 수 있게 된다.

로고와 마크의 다양한 활용 방법을 제시하라

로고를 디자인하고 메인으로 사용할 로고를 결정한다. 로고, 심볼, 마크 등 로고를 이룰 수 있는 기본 요소에 대해 정의를 내리고 가장 기본적인 디자인(Primary Type)임을 명시하는 것이 좋다. 대부분 BI 작업이 제작 여건이나 시간 관계상 어느 정도에서

그치는 경우가 많지만, 로고를 다양하게 변형하거나 복합적으로 사용하는 방법에 대해 가이드라인을 제시해 주는 것이 완성된 브랜드 아이덴티티 디자인을 사용하는 입장에서 좋다. 브랜드 아이덴티티 디자인부터 제품 디자인까지 한 번에 작업하는 경우를 제외하고 이 두 분야는 역할 분담이 이뤄지는 것이 일반적이다.

제품을 디자인하는 경우에는 로고나 심볼 자체를 그대로 사용하는 것보다 로고를 여러 가지 형태로 변형한 디자인을 추가로 제안하는 것을 선호하는 편이다. 제품 디자인을 할 때 기본 로고형 외에도 직사각형, 정사각형, 원형, 반원형, 마름모 등 다양한 버전의 로고 타입이 있으면 업무 진행에 있어서 훨씬 도움이 된다. 로고를 개발하는 시점에서부터 다양하게 변형이 가능한 로고 타입을 염두에 두고 개발하는 것이 일을 여러 번 하지 않아도 되는 방법이다.

제품 디자이너로서 로고는 한 가지 버전으로만 아름다운 것보다는 여러 버전으로 응용할 수 있을 때 훨씬 가치가 있다고 느낀다. 최악의 경우 최종 결과물에 실제 로고가 아닌 변형된 혹은 다른 디자인의 로고가 사용된 경우도 보았다. 이는 제품 디자인과 브랜드 아이덴티티 개발 디자인 콘셉트 불일치에 의한 결과물이라고 판단된다.

브랜드 로고 디자인 응용과 다양한 배색 예

área de proteção e redução máxima

—

Deve-se manter uma área de proteção em torno do logo com uma distância mínima que corresponda a 50% da altura da letra "s", conforme indicado.

O mesmo poderá ser maximamente reduzido ao tamanho de 12mm, em sua versão vertical, e ao tamanho de 7×18mm, em sua versão horizontal.

S = 50%

12 mm 7×18 mm

assinatura principal

—

Em sua versão principal, o logotipo se apresenta em dois formatos — vertical e horizontal —, que devem ser utilizados como aqui apresentados, acompanhados ou não do slogan da marca.

O azul e o verde são também nossas cores principais.

1.

MULTIPLICANDO COISAS BOAS

2.

MULTIPLICANDO COISAS BOAS

assinaturas secundárias

—

Em suas versões secundárias, o logo apresenta 8 variações com cobinações específicas de cores, válidas para as versões verticais e horizontais e que devem ser respeitadas conforme apresentadas neste mannual.

1.

2.

3.

4.

5.

6.

7.

8.

fundos coloridos

Quando aplicado em fundos com cores sólidas, o logotipo deverá ser usado em suas versões branca — em fundos de cores mais escuras — e preta — em fundos de cores mais claras — , garantinho maior visibilidade do logo aplicado.

Aplicado em fundo azul institucional, o logo também poderá ser usado em uma versão branca e verde.

브랜드 색 이름을 명시하라

로고 디자인에 필요한 색 이름을 정확하게 브랜드 매뉴얼에 명시해야 한다. 요즘 대부분 디자인 업무가 컴퓨터로 작업되고 있어서 어떤 모드의 색을 지정했는지 정확히 표시한다면 모니터에 따라 색상이 다르게 나타나도 제대로 된 색을 공유할 수 있다.

인쇄용이라면 CMYK 모드로 색을 표시하고, 모니터 이미지는 RGB 모드로 표시하는 것이 일반적인 방법이다. 브랜드 매뉴얼에 반드시 색 코드를 표시해서 의도치 않은 색이 나오는 실수를 방지해야 한다.

여러 가지 색을 사용하는 작업물도 있지만 브랜드 콘셉트에 의해 흑백으로 표현하는 경우도 종종 있다. 이때, 흑백 버전의 색상 예시도 제공하여 브랜드 매뉴얼을 활용할 때 도움이 된다. 때로는 흑백뿐만 아니라 제2, 제3의 색 조합이 필요한 경우도 발생하기 때문에 브랜드 콘셉트에 따라 다양한 색 조합을 제시하는 것이 좋다.

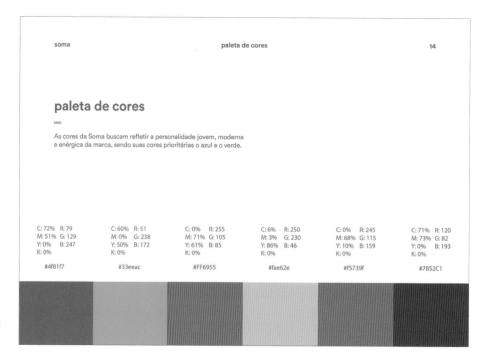

브랜드가 사용하는 색을 정확하게
전달해야 혼선이 생기지 않는다.

많은 사례를 기준으로 브랜드 매뉴얼을 작성했다고 해도 실제로 제품 디자인에 적용하는 입장에서는 부족한 경우가 많다. 제품 디자인은 시시각각 바뀌는 소비자 트렌드를 무시할 수 없어서 좀 더 많은 종류의 색 배합을 요구하는 경우가 생기기 때문에 브랜드 콘셉트와 일치하지 않는 색상이 아닌 다른 색상을 사용하는 경우가 있을 수 있다.

서체를 명시하라

로고 디자인 시 사용할 서체를 결정할 때 서체를 구매해서 사용할 것인지 아니면 독자적인 서체를 개발할 것인지에 대한 결정을 내려야 한다. 서체를 구매할 경우 비용 부담이 따르지만, 저작권이나 지적 재산권 침해 같은 일이 발생하지 않아 마음 놓고 사용할 수 있다는 장점이 있다. 반면, 비용만 지급하면 누구나 그 서체를 사용할 수 있다는 단점이 있다.

심볼이나 캐릭터가 특별히 강조되는 경우라면 로고 디자인에 대중적인 서체를 사용해도 나쁘지 않지만, 나만의 브랜드 아이덴티티를 강조하고 싶다면 독창적인 로고 타입을 개발하여 독점적으로 사용하는 것이 바람직하다.

로고 디자인을 위해 서체를 디자인하는 경우 한글, 영문, 숫자, 기호나 표시 같은 경우도 함께 개발하는 것이 로고를 사용하면서 도움이 된다. 어떤 로고 디자인은 서체 전체 개발이 아닌 로고 자체만을 위한 디자인으로 그쳐 차후에 같은 서체를 찾기 어려울 뿐만 아니라 개발 자체가 거의 불가능한 때도 있다. 따라서 사용한 서체를 명시하여 바로 확인할 수 있게 하는 것이 업무 진행에 있어 훨씬 효율적인 방법이므로 꼭 서체 이름을 명시해야 한다.

위치, 크기, 여백을 표시하라

디자인은 균형과 조화를 통해 만들어 낸 의미 있는 결과물이다. 로고, 심볼, 슬로건 등의 모든 조합이 균형을 갖추고 조화를 이룰 수 있도록 디자인이 결정되어야 하는데, 이때, 디자인을 가장 저해하는 요소 중 하나는 바로 임의로 위치를 바꾸거나 함부로 띄어 쓰거나 붙여 쓰는 경우이다.

서체를 정확하게 표시한다.

로고, 심볼, 마크, 캐릭터, 슬로건 등 로고를 둘러싼 모든 요소가 특정한 규격을 이루도록 해야 하며, 이를 규정하기 위해서는 반드시 브랜드 매뉴얼에 정확히 표시해야 한다. 크기, 간격, 위치 여백 등 아주 사소한 규격 하나라도 잘못 배치하면 불안정하고 어색한 느낌을 줄 수 있기 때문에 이러한 사항들의 중요성은 거듭 강조해도 모자라지 않다.

서체의 장평이나 자간이 조금이라도
달라지면 낯설게 느껴진다.

시각적인 이미지를 담아라

캐릭터 브랜드의 경우 일반 브랜드 매뉴얼과 성격이 좀 다른 편이다. 조금 다르기 때문에 제작 방법에 엄격한 규정은 없다. 그러나, 기본적으로 브랜드 매뉴얼에 필요한 요소를 포함하는 것은 물론이거니와 읽는 이로 하여금 호기심이 생길 수 있도록 캐릭터의 독특한 이미지와 함께 흥미로운 스토리텔링을 담아서 제작하는 것이 좋다.

브랜드 매뉴얼 안에서 지속적으로 다양한 재미있는 이야기를 소개함으로써 독자의 호기심을 자극해야 하며, 독창적이고 흥미로운 이야기가 얼마나 잘 준비되어 있는지에 따라 브랜드 매뉴얼의 가치가 결정될 수 있다.

**TT4B BRAND
BASIC GUIDELIN**

EUL CHEOL PARK / EUN JUN LEE
2020 BYTEDANCE KOREA OFFIC

캐릭터마다 다양한 방법과 변형된 이미지를 브랜드 매뉴얼에 담고 상황과 주제에 맞는 배경, 소품, 주제 등을 시각적으로 표현한다면 브랜드 매뉴얼의 양이 많거나 적더라도 브랜드에 대한 관심이 높아지는 사람들이 반드시 생길 것이다. 따라서, 캐릭터 브랜드라면 특히 이러한 아이디어를 다양하게 고민하고 브랜드 매뉴얼을 창조적으로 만들어 브랜드 인지도를 높여 나가야 한다.

캐릭터 브랜드 TT4B의 브랜드 가이드

INTRODUCTION
LINE UP

Doly dreams of traveling the world to capture authentic and real moments. He met The Memes crew while traveling and leads the family with his unique character. It's a well known secret that Doly wears black pants to hide is lack of color spots.

까탈스러운 강아지, 돌리. 보통의 강아지와는 다르게 움직이는 걸 굉장히 싫어하고, 겁쟁이에 예민하다. 하지만 손재주가 굉장히 좋다. 몰리와는 썸타는중. 어렸을 때 몰리와 함께 주인에게 버려진 돌리는 슬로에게 발견돼 지금까지 쭉 같이 살고 있다. 그 이후로 몰리와 슬로 외에는 마음을 잘 열지 않는다.

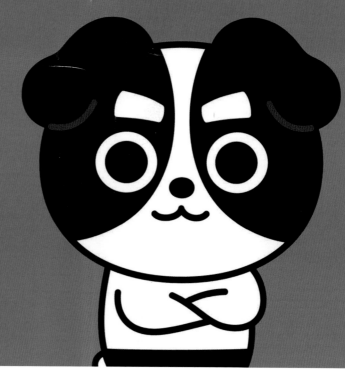

DOLY

Active / Outgoing /
Passionate / Spontaneous

Personality
까칠함 / 겁쟁이 / 예민보스 / 단순함 / 용건만 간단히

Like
몰리 / 요리 / 커피 / 잠자기 / 퍼즐 맞추기

Dislike
산책 / 수영

Birth Day
June 8th

MBTI
ISTP

트레이드 마크와 지적 재산권은 반드시 명시하라

브랜드의 상표 등록 번호, 특허 사실, 의장 등록 등 지적 재산권의 범위에 해당하는 내용물들이 있다면 반드시 브랜드 매뉴얼에 포함해야 한다. 트레이드 마크는 브랜드 네임뿐만 아니라 모양, 심볼, 슬로건, 색, 로고 타입까지 모두 해당된다. 이외에도 서비스 마크, 증명서 마크, 패턴 마크, 사운드 마크 등이 있다.

지적 재산권은 브랜드가 보유하고 있는 지적 재산권의 소유주를 명확히 함은 물론이거니와 침해에 대한 경고를 의미하기 때문에 브랜드 매뉴얼에 해당 정보를 포함시켜 브랜드에 대한 당당한 권리 행사를 할 수 있다.

만약 상표 출원 중이라면 출원 번호라도 표시하여 법적으로 재산권 보호를 받기 위해 행동을 취하고 있음을 보여주는 것도 좋은 방법이다. 앞으로 지적 재산권의 범위가 더 확대되고 강화될 예정이기 때문에 스스로 브랜드를 보호하는 일에 게을러서는 안 되며, 적극적으로 표현하는 것이 중요하다.

미국 트레이드 마크 증명서 보는 법

발급된 한국과 미국의 상표 등록증 예

사용 실례를 들어라

브랜드 메뉴얼에는 직접 제품이나 서비스 혹은 기타 제작물에 브랜드 아이덴티티를 적용한 실제 예를 실어 두는 것도 좋다. 당장 실제 샘플을 만들 수 없는 경우에는 2D 혹은 3D 그래픽으로 표현하여 작업물을 만들어 싣는 것 또한 방법이 될 수 있다.

이렇게 브랜드 메뉴얼에 결과물을 포함함으로써 브랜드 메뉴얼 구성에 신뢰가 생긴다. 아무리 완성도 있는 브랜드 메뉴얼을 만들었다고 해도 그 결과물을 실제로 적용한 예를 확인할 수 없다면 사람들은 쉽게 신뢰하려 들지 않는다.

상상만으로 브랜드 가치를 인정받기란 쉬운 일이 아니기 때문에, 신뢰의 근거가 될 만한 제작물을 완성하여 브랜드 메뉴얼에 아이덴티티를 구현한 사례를 제공하는 것이 효과적이다. 하지만 금전적인 문제나 시간 관계상 또는 제작 여건에 따라 실현하기 어려울 수 있다.

이런 경우에는 실물에 가깝게 최종 결과물을 구현할 방법을 여러모로 모색해 보아야 한다. 최근에는 3D 프린터가 대중적으로 보급되기 시작하고 있어 제작 여건에 대한 부담을 줄일 수 있게 되었다.

브랜드 로고를 실제 사용물에 적용한 예

이렇게 효과적이며 효율적인 결과물을 도출해 내고 이를 브랜드 매뉴얼에 포함시켜 완성도 있는 브랜드 매뉴얼을 구성한다.

Rule 8

BRAND DESIGN

브랜드를 확장하라

브랜드를 확장하라

'어떻게 새로운 고객과 시장을 만들 것인가?'

시장에 제품이나 서비스를 제공하고 고객을 만들어 내는 일은 브랜드 성장에 따라 점점 더 한정적일 수밖에 없는 구조로 되어 있다. 시장이 한정적인 것에 반해 수많은 경쟁 브랜드와 제품, 품질, 가격, 서비스, 홍보, 마케팅 등을 수시로 비교당하고, 소비자는 가격이나 혜택 비교를 통해 언제든지 브랜드를 떠날 준비가 되어 있는 것과는 대조적이다. 그렇기 때문에 브랜드가 어느 정도 성장하고 난 이후에는 새로운 고객의 유입이 어렵고, 브랜드가 가질 수 있는 시장에서의 범위가 점점 줄어들게 된다. 더는 고객 유입이 없거나 시장에서의 영역이 줄어든 이후에 새로운 고객을 창조할 생각을 하는 것은 너무 늦다. 이 때문에 브랜드를 시작할 때부터 비전을 갖고 브랜드를 전개해 나가야 한다. 비록 아주 구체적인 계획은 아닐지라도 단계별로 브랜드 성장에 따른 브랜드 확장(Brand Expansion)에 대해 미리 생각해 두는 것이 좋다. 어떻게 브랜드를 키우고 확장해 나갈 것인지 미리 청사진을 그려 두는 것을 추천한다. 이 청사진은 꾸준히 브랜드 가치를 높여 가고 있는지 확인할 수 있는 이정표가 될 뿐만 아니라 브랜드의 비정상적인 성장이나 정상 궤도에서의 자리 이탈을 알아챌 수 있는 시각적인 자료 역할을 한다.

예전에는 하나의 제품에 하나의 브랜드를 도입하는 원 프로덕트(One Product), 원 브랜드(One Brand) 전략이 주를 이루어 제품마다 새로운 브랜드 네임을 만들고, 각기 다른 브랜드 아이덴티티를 구축하여 광고, 홍보, 마케팅을 시행했다. 하지만 요즘은 기존 브랜드에 또 다른 제품이나 서비스를 접목하는 브랜드 확장 전략을 선호하거나 다른 브랜드와의 협업으로 세간의 주목을 받거나 동반 성장하는 시너지 효과를 기대하는 추세이다. 이미 인지도를 가진 브랜드에 새로운 제품을 도입함으로써 브랜드 인지도를 그대로 이어받고, 소비자들에게 친숙하게 다가갈 수 있으며, 시장으로의 진입 비용도 많이 줄일 수 있기 때문이다. 협업으로 인해 브랜드 이미지를 환기하고 협업 브랜드와의 조화를 통해 브랜드가 역동적으로 움직이고 있다는 사실을 소비자들에게 적극적으로 알리는 계기를 만드는 것이다.

새로운 브랜드를 만들 때 시간, 인력, 비용, 시행착오 등을 줄이면서도 소비자들에게 제품이나 서비스에 대한 확신을 심어 줄 수 있는 것은 매우 바람직한 전략이다. 하지만 이는 새로운 제품이나 서비스가 모 브랜드(Mother Brand) 제품이나 서비스 시장을 잠식할 수 있다는 의미이기도 하고, 자칫하면 모 브랜드까지 위험해질 수도 있다는 문제를 안고 있다. 게다가 제대로 준비하지 못한 채 무분별한 브랜드 확장을 하면 의욕에 앞서 브랜드를 스스로 조종할 수 없는 사태에 처하기도 하고 끝내 브랜드를 사장시킬 수도 있다는 것을 잊지 말아야 한다. 브랜드 협업 또한 '1+1=2'가 아닌 그 이상의 긍정적인 효과를 기대하는 것이지만, 그 누구도 성공 여부를 장담할 수 없는 일종의 모험이 될 수 있다는 것 또한 미리 생각하고 시작하는 것이 좋다.

브랜드를 확장하는 방법에는 소비자를 양적으로 늘리는 타깃 확장이나 상품 또는 서비스를 확장하는 형태인 라인 확장과 카테고리 확장 등을 생각할 수 있는데, 우선 내 브랜드에 맞는 확장 방법에 대해서 생각해 보자.

1_ 타깃 확장을 통해 브랜드를 확장하라

타깃 확장(Target Expansion)은 말 그대로 브랜드 사용자를 양적으로 늘리는 것을 말한다. 양적인 확장의 의미는 여성용 상품이나 남성용 상품을 남녀 공용으로 사용할 수 있게 하거나, 나이에 따라 사용하던 제품 또는 서비스를 전 연령대의 사람들이 사용할 수 있게 확장하는 것 정도로 아주 쉽게 생각할 수도 있을 것이다. 하지만 이렇게 단순히 수치적인 판단으로 시장에 접근해서는 절대로 브랜드 확장이 성공할 확률은 높지 않다. 예를 들어, 이론적으로는 남성용 상품이나 여성용 상품보다 성별을 초월한 젠더리스(Genderless), 유니섹스(Unisex) 브랜드가 타깃 시장에서 차지하는 비율이 월등히 높아야 하지만, 현실적으로는 이런 분류의 브랜드들이 시장에서 차지하는 비율은 생각보다 매우 적거나 판단 근거나 수치를 확인하기에 매우 모호하다.

일례로 남성 화장품 시장은 꾸준히 확대되고 있고 이는 통계로도 잘 나타나서 시장 변화를 잘 파악하고 확인하기 쉽다. 그러나 젠더리스 브랜드의 시장 점유율은 따로 집계되지도 않을뿐더러 이중으로 집계되거나 수치에서 빠지기도 하는 불확실한 정보가 많다. 특히 화장품 같은 경우에는 개인의 피부 특성이나 제품에 대한 호불호 등 아주 많은 부분이 지극히 개인적인 감성에 의한 판단으로 구매 여부를 결정하곤 한다. 따라서 젠더리스가 유행이라고 해서 브랜드 경험을 시도하는 것보다는 오히려 타깃을 좀 더 세분화해서 접근하는 게 적중률이 높다. 예를 들어, 남녀 공용으로 타깃을 뭉뚱그려 공략하기보다는 여성 중에서도 남성적인 취향을 거부감 없이 받아들이는 사람이나 매니쉬한 느낌을 좋아하는 사람으로 디테일하게 접근하는 것이 좋다. 여성성을 배제하지 않으면서 남성용 특징을 더해 새로운 느낌을 경험하게 하는 쪽이 더 감성적이고 설득력이 좋다. 젠더리스 안에서도 성별로 섬세한 타깃 대응을 해야 브랜드를 확장시킬 수 있다고 생각한다.

오랜 전통이 있는 브랜드에서 대를 이어 제품을 사용하는 쪽으로 마케팅하며 타깃을 확장하는 것은 매우 바람직한 방법이다. 세대를 뛰어넘어 사랑받는 것이야말로 모든 브랜드가 꿈꾸는 이상적인 타깃 확장 방법인데 '누가 몰라서 안 하나? 못 하는 거지'라는 답변이 돌아올 게 뻔하지만 잘 생각해 보면 오랜 브랜드들이 갖는 기존 타깃에 대한 안이함이나 새로운 타깃 확장에 대한 두려움으로 확장하지 못하는 경우도 많아 보인다. 고정 고객이 있는 브랜드들이 잡은 물고기에게 밥을 주지 않는다고 새로운 광고나 마케팅을 등한시하다 보면 자연스레 타깃이 다른 브랜드로 이동하거나 신생 브랜드의 적극적인 공세에 뒤늦은 후회를 할 때가 많다. 전통은 지키면서 새로운 세대의 유입을 위해 신선한 광고 모델을 영입하거나 연륜 있는 소비자의 경험을 젊은 소비자에게 전달하려는 브랜드의 노력 같은 것이 동반될 경우 효과적인 타깃 확장을 기대할 수 있고 브랜드 이미지도 꾸준히 젊고 살아 있음을 유지할 수 있다.

최근 모든 마케팅 기조가 경험, 체험, 입소문 마케팅이라서 따로 언급할 필요도 없어 보이지만 특히 타깃 확장에서 그 영향력이나 효과가 크기 때문에 다시 강조해도 과하지 않은 것 같다. 생각보다 구전으로 전해지는 정보는 전달자의 신뢰도에 따라 효과가 확실하다. 부모와 자식, 선생과 학생, 선후배나 동료 혹은 연인 사이에서의 추천은 큰 거부감 없이 수용할 수 있는 경우가 많다. 요즘은 핵가족 시대이기도 하고 팬데믹 기간에 직접적인 대면보다는 SNS를 통하거나 유명 인플루언서들의 사용 후기, 체험 후기나 리뷰를 통해 판단하고 브랜드를 알게 되는 경우가 많다. 이를 바이럴 마케팅(Viral Marketing)이라고 하는데, 비용 대비 효과가 큰 편이라 바이럴 마케팅은 필수라고한다. 이 마케팅이 효과적인 이유에는 인플루언서(Influencers)들의 빠르고 직접적인 소통이 아주 중요한 역할을 했다. 인플루언서라는 이름처럼 영향력을

가진 사람이 직접 나와 소통하며 경험을 공유한다는 것이 뭐 얼마나 큰 영향력이 있 겠냐고 생각하는 사람들도 있겠지만 이미 결과로 검증된 사례가 많아서 브랜드마다 어울리는 인플루언서를 잡는 데 열을 올리는 것이 현실이다.

인플루언서를 통한 바이럴 마케팅

팬데믹 동안 마스크를 사용함으로써 화장하지 않는 사람들이 폭발적으로 늘어 났으며 이는 화장품 업계에 매출 감소라는 직격타로 나타났다. 그래서 많은 화장품 브랜드가 자구책으로 배송비만 내면 무료로 상품을 사용해 볼 수 있는 체험용 제품 판매 형태로 소비자에게 다가갔다. 분명 전 세계적으로 화장품 업계가 불황임에도 불구하고 신생 화장품 브랜드가 더 많이 늘어났으며 콧대 높은 명품 브랜드들조차 이 에 적극적으로 동참하여 소비자들이 직접 체험하고 경험해 볼 기회를 만들어 냈다. 분명 화장품 브랜드로써는 심각한 수준의 비수기였지만 팬데믹 이후의 시장 점유율 을 높이고 타깃을 확대하기 위한 노력의 일환이었고 마스크 해제 이후 그 결과가 눈 에 띄게 나타날 것으로 예상한다.

타깃 확장을 위한 적극적인 바이럴 마케팅을 다른 브랜드와는 어떻게 차별화시킬 수 있을지 고민해 보자. 입소문, 추천, 경험, 체험 마케팅이 점점 더 강화되는 이유가 여기에 있다.

2_ 라인 확장을 통해 브랜드를 확장하라

브랜드의 라인 확장(Line Expansion)은 브랜드가 현재 판매하고 있는 제품 안에서 제품의 종류를 세분화하여 새 제품을 모 브랜드 이름을 빌려 출시하는 것을 말한다.

콧수염을 단 아저씨 캐릭터로 친숙한 미국의 대표 감자칩 브랜드 프링글스(Pringles)는 대표적인 라인 확장 브랜드이다. 1968년에 개발된 프링글스는 감자칩을 일정한 형태로 만들어 부서지지 않도록 단단한 원형 통에 담아 유통하며 큰 인기를 얻기 시작했다. 현재 미국에서는 스물다섯 가지 정도의 맛이 유통되고 있는데, 꾸준히 다양한 맛의 새 제품을 선보이는 것으로 유명하다. 계절이나 특별한 이벤트에 어울

리는 새로운 맛을 선보임으로써 소비자들에게 어떤 맛의 제품이 나오는지 기대하게 하고 지켜보게 하는 힘을 가진다. 한정 판매 제품을 꾸준히 출시함으로써 구매를 제한하여 순간적으로 판매를 높이는 방법을 종종 사용하기도 한다. 때에 따라서는 소비자들의 요구로 재출시되기도 하는데 이는 매우 성공적인 라인 확장의 결과라고 볼 수 있다. 이외에도 주 시장인 미국뿐만 아니라 다른 여러 나라에서 그 나라 사람들의 입맛에 맞는 제품들을 개발하여 라인 확장을 하는 것으로도 아주 유명하다.

프링글스의 대표 제품인
오리지널 맛 외에 다양한 맛의
제품들로 이룬 브랜드 라인 확장

프링글스의 다양한 용량과 포장
형태에 따른 브랜드 확장 방법

ABSOLUT.®

앱솔루트 보드카 로고

스웨덴의 400년 전통 양조법을 이용하여 남부 아후스⁽Ahus⁾ 지방에서 생산된 보드카 브랜드 앱솔루트⁽Absolut⁾도 라인 확장을 통해 다양한 보드카를 시장에 선보이고 있다. 1979년 미국에서 런칭하면서 지극히 평범하게 생긴 병 모양을 이용한 멋진 광고를 만들어 내며 세계적으로 유명해졌다. 곡류를 원료로 증류해서 만드는 무향, 무취의 독한 술인 보드카 브랜드에서 다양한 라인을 만들어 냈는데, 어떤 방식으로 라인을 만들어 냈는지 눈여겨볼 필요가 있다. 가장 기본적인 앱솔루트 보드카 오리지널⁽Absolut Vodka Original⁾ 외에도 무려 스무 가지 이상의 천연 맛과 향이 나는 앱솔루트 코어 플레이버⁽Absolut Core Flavor⁾와 매년 독특한 디자인으로 한정 판매되는 앱솔루트 리미티드 에디션⁽Absolut Limited Edition⁾이 바로 이 브랜드의 다양한 라인이다.

다양한 종류의 앱솔루트 보드카

앱솔루트 보드카 오리지널은 주로 보드카 본연의 맛을 좋아하는 사람들이나 칵테일용으로 판매되고, 앱솔루트 코어 플레이버는 다양한 맛과 향으로 소비자들에게 선택의 폭을 넓혀 주었으며, 앱솔루트 리미티드 에디션은 매년 어떤 에디션이 나올지 소비자들에게 기대와 수집에 관해 열광하게 만들고 있다. 기본 오리지널 보드카, 스무 가지가 넘는 다양한 맛과 향을 가진 변형된 보드카를 제공함으로써 소비자의 선택의 폭을 넓혀 주고 새롭게 만들어 내는 보드카 한정판으로는 소비자들이 앱솔루트 브랜드에 대한 관심을 끊이지 않게 하는 효과를 가져왔다.

앱솔루트 보드카 오리지널

과음의 위험성을 앱솔루트 병 모양을
빌어 은유적으로 풀어낸 브랜드 광고

이러한 인기와 사랑을 유지하는 것은 놀랍도록 창의적이고 독특한 앱솔루트만
의 광고와 이벤트가 뒷받침하고 있어서 가능한 일이다. 단일 제품만으로 다양한 브
랜드의 라인 확장을 이룬 것은 앱솔루트만이 가진 강력한 브랜드력(Brand Power)이라고
할 수 있다.

MIAMI · MOSCOW · SITGES · MADRID
TOKYO · BERLIN · PARIS · KABUL · ROME
SAN FRANCISCO MEXICO CITY
RIO DE JANEIRO LOS ANGELES
KUALA LUMPUR BARCELONA
MELBOURNE STOCKHOLM
BANGKOK KINSHASA
KINGSTON MONTREAL
MYKONOS LONDON·
LISBON BEIJING
NEW YORK TEL AVIV
TEHRAN VIENNA

LOVE GOES ALL AROUND

ABSOLUT.®

LGBT를 지지하는 앱솔루트 캠페인 광고

3_ 카테고리 확장을 통해 브랜드를 확장하라

카테고리 확장은 모 브랜드와 성격이 완전히 다른 카테고리 사업에 모 브랜드의 이름을 같이 사용하여 전개하는 방식을 말한다. 예를 들어, 미국의 캐터필러(Caterpillar)가 불도저나 포크레인 같은 건설, 농업, 관상용 중장비 기계를 개발하여 유명해졌으나, 이후 신발, 의류, 장난감 등으로 브랜드를 확장한 경우를 사례로 들 수 있다. 캐터필러는 거친 지형으로 인해 고무바퀴가 견딜 수 없는 지역에 톱니 모양 바퀴를 이용해 이동할 수 있게 하는 기술을 개발한 것으로 유명하다. 그런 중장비 브랜드가 어떻게 신발, 의류, 장난감 같은 것으로 브랜드를 확장했을까?

CATERPILLAR

캐터필러 로고

캐터필러의 중장비를 사용하는 지역은 일반 평지나 포장도로가 아니라 험한 환경이 대부분이었다. 이런 환경에서 사용하는 신발이 안전하고 튼튼하다고 소문나면서 자연스럽게 캐터필러 중장비 신발(워커 안에 철로 만든 캡이 들어 있어 발을 보호할 수 있는 안전화의 일종)이 인기를 얻었다. 이후 캐터필러는 의류로 확대되었으며 캐터필러의 중장비를 정교하게 축소한 모형에 가까운 장난감을 개발하여 판매하게 되었다.

사실 캐터필러가 이렇게 특이한 카테고리로 확장하게 된 계기는 브랜드 관련 기념품 정도의 브랜드 확장을 했다가 제품들이 인기를 얻으면서 다양한 아이템으로 발전을 시도한 것이다. 일상과 멀게 느껴졌던 중장비 브랜드 캐터필러를 생활 가까이 끌어들여 더 친숙한 브랜드 이미지를 창출하는 것에 이바지했다.

캐터필러의 중장비 기계들

4_ 콜라보레이션을 통해 브랜드를 확장하라

콜라보레이션(Collaboration)은 국어사전에 의하면 '일정한 목표를 달성하기 위하여 일시적으로 팀을 이루어 함께 작업하는 일'이라고 한다. 즉, 특정 목표를 위해 원래는 한 팀이 아니었던 팀들이 힘을 합쳐 공동의 결과물을 만드는 것이다. 한국어로는 협업이라는 말로 대체되기도 한다. 브랜드와 브랜드가 협업할 경우 코 브랜딩(Co-branding)이라고도 말한다. 이는 두 브랜드가 함께 브랜딩을 한다는 의미로 쉽게 이해할 수 있다.

콜라보레이션은 대중에게 브랜드가 실제보다 좀 더 커 보이게 하는 효과를 가져온다. 그래서 신생 브랜드들보다는 기성 브랜드들이 브랜드를 좀 더 커 보이게 하려고 할 때 자주 시도하는 방법이다. 또한 사회적으로나 소비자들에게 목소리를 크게 낼 수 있다. 두 브랜드의 만남에 대해 사람들이 이야기하게 됨으로써 사회적인 바이럴 마케팅 효과가 극대화되고 콜라보레이션이 전달하고자 하는 메시지를 사람들에게 더욱 크게 전파할 수 있다. 또한 각 브랜드가 가진 타깃층을 상호 흡수하거나 교환할 기회를 만들어 시장을 키울 수 있다. 이외에도 브랜드 이미지 제고에 도움이 되고 각 브랜드가 가진 자원이나 정보를 공유함으로써 좀 더 넓은 시야를 갖게 된다는 여러 가지 이점이 있다.

현재 콜라보레이션이라는 형태의 마케팅은 브랜드를 확장하는 데 있어 아주 효과적인 방법이라는 점을 간과할 수 없다. 좀 더 새롭고 주목받기 좋은 이슈를 만들기 위해서 수많은 마케터들이 아이디어를 짜내고 있다. 초기 콜라보레이션은 주로 아주 이질적인 브랜드와 브랜드 간의 협업으로 나타나곤 했다. 예를 들면, 스포츠 관련 용품 회사인 나이키와 컴퓨터 및 전자 통신 기기 회사인 애플의 성사가 바로 그것이다. 접점이 전혀 없어 보이는 두 카테고리의 브랜드가 만나 콜라보레이션을

과거 의외의 콜라보레이션을 했던 브랜드의 예

한다는 것이 세간에 아주 큰 이슈가 되었고 사람들에게 과연 어떤 것이 나올지 큰 기대를 하게 만들었다. 소비자뿐만 아니라 카테고리 관계자들도 과연 이 협업의 결과가 어떨지 매우 궁금해했다.

나이키와 애플의 콜라보레이션 결과물

　　나이키의 스우시 마크를 단 애플 워치의 발표는 매우 이례적이어서 폭발적인 관심을 받았다. 나이키는 이미 전 세계적으로 제일 유명한 스포츠용품 브랜드이고, 애플은 신개념 전자시계인 애플 워치를 2015년 4월 세상에 내놓았으며 2017년에 이 콜라보레이션을 발표했다. 두 브랜드의 협업으로 나이키는 전문가가 운동을 돕고 건강을 관리할 수 있는 최신 기술과 결합한 브랜드라는 이미지를 얻을 수 있었고,

애플 워치는 실제 사용할 소비자들과 직접 연결됨으로써 실사용 데이터 표본을 얻을 수 있다는 큰 이익을 가져왔다. 사실 초창기 애플 워치는 운동하는 사람들이 앱을 연동해서 실제로 어떤 도움을 받을 수 있는지에 대한 내용을 광고나 마케팅으로만 알리기에는 역부족이어서 멋으로 차는 비싼 전자시계라거나 손에 차는 응답기(Answering Machine)라는 오명도 있었다. 하지만 나이키와의 콜라보레이션을 통해 운동하는 사람들에게는 애플 워치의 기술을 이용하여 좀 더 과학적인 운동 루틴을 만들고 효과적으로 건강을 관리할 수 있게 해주었으며, 애플은 애플 워치를 가장 잘 활용할 타깃을 확보하고 사용자들의 리뷰를 통해 좀 더 진보한 기술 개발에 도움을 받을 수 있게 되었다.

애플과 에르메스의
콜라보레이션 결과물

애플 워치와 에르메스와의 콜라보레이션도 큰 주목을 받았다. 그동안 실리콘이나 나일론을 주재료로 공장에서 대량 생산으로 만든 시계 줄을 제공했던 애플 워치에 모든 공정을 수작업으로 한 땀 한 땀 바느질하는 장인 정신이 깃든 가죽 시곗

줄을 에르메스가 제공한다는 것은 애플 워치 사용자들에겐 정말 신기술 이상의 혁신적인 이야기가 아닐 수 없었다. 애플 워치는 에르메스의 고급 명품 브랜드 이미지를 차용하고, 에르메스는 최첨단 기술을 좋아하는 사용자들을 매장으로 끌어들일 기회를 얻은 것이다. 에르메스 밴드는 애플 매장뿐만 아니라 에르메스 매장에서도 구매할 수 있기 때문이다. 이렇게 두 브랜드가 상호 원윈(Win-win)할 수 있는 기회와 타깃을 확장하면서 브랜드 이미지 제고에도 큰 도움을 받는 것이 바로 콜라보레이션의 순기능이다. 콜라보레이션이 대체로 단발성, 단기 이벤트로 끝나는 경우가 많은데 애플 워치와 나이키, 에르메스의 콜라보레이션은 특이하게도 오랫동안 현재 진행형이라는 것이 여타 콜라보레이션과 다른 점이다.

　　콜라보레이션은 이렇게 완전히 다른 카테고리의 브랜드가 만나 마치 깜짝쇼라도 하는 듯한 단발성 해프닝처럼 시작되었지만, 점차 범위가 넓어지고 다양해지면서 같은 카테고리 안의 브랜드끼리 이뤄지기도 하고, 아티스트와 브랜드, 특정 협회와 브랜드, 인플루언서와 브랜드 등으로 그 범위를 확대해 나갔다. 이제는 콜라보레이션이라는 말이 너무 흔하고 아무나 다 한다는 생각이 들 정도로 별 자극 없는 데일리 뉴스처럼 들리기도 한다.

펜디와 베르사체의 콜라보레이션이
낳은 브랜드 펜다체(FENDACE)

구찌와 발렌시아가의 콜라보레이션

2022년 가장 놀라웠던 콜라보레이션은 이탈리아의 대표 명품 브랜드인 펜디(Fendi)와 베르사체(Versace)의 협업이었다. 이탈리아를 대표하는 브랜드이면서 펜디는 로마(Roma), 베르사체는 밀라노(Milano)를 대표하는 브랜드이다. 아무런 접점이 없어 보이는 두 명품 브랜드가 갑자기 브랜드 네임까지 합쳐서 펜다체(FENDACE)라고 정하고 그 아래 로마와 밀라노라는 지역명까지 정확히 표기하여 쇼를 발표했다. 이전에 구찌(Gucci)와 발렌시아가(Balenciaga)가 콜라보레이션한 것도 두 명품 브랜드의 최초 협업이라는 면에서 큰 주목을 받긴 했지만, 케링 그룹(Kerring Group) 산하 브랜드들이라 그룹 차원에서 콜라보레이션을 기능하게 했을 수도 있었겠다 정도로 받아들여졌다. 하지만 펜디와 베르사체는 마치 망치로 뒤통수를 맞은 듯 아주 강력한 충격을 받았다. 자존심과 장인 정신으로 대변되는 명품 브랜드의 이미지를 과감히 버린 결단력 있는 선택이었던 만큼 소비자들이나 관계자들 모두 깜짝 놀랐고 발표에 크게 집중했다. 결과적으로 브랜드에 대한 주목도가 높아졌고, 젊고 파격적인 브랜드 이미지를 얻었다. 이러한 선택은 명품 패션 브랜드들도 이렇게 협업할 수 있다는 가능성을 열었다. 가장 괄목할 만한 성과라면 MZ세대의 관심을 얻을 수 있었다는 것이라고 할 수 있다.

콜라보레이션이 다양해질수록 소비자들이 받는 피로도는 높아지고, 집중도나 관심은 떨어지는 추세이다. 이제 어지간한 이슈에는 놀라지도 않고, 관심이 가지도 않는 수준이 되었다. 얼마나 크게 놀랄만한 새롭고 파격적인 콘셉트를 만들어 내느냐도 문제이지만 이 협업을 단순히 눈길 끌기가 아닌 감동이 있는 메시지나 선한 영향력을 발휘할 기회로 만들어야 한다는 것이 가장 어려운 숙제이다. 단순히 두 브랜드가 모여서 일한다는 것을 알릴 기회로 삼는 정도로는 까다로운 소비자들이 만족하지 못하기 때문이다. 콜라보레이션을 통해 좋은 메시지를 전달하는 것으로 브랜드를 확장해야 한다.

5_ 라이선싱을 통해 브랜드를 확장하라

브랜드를 확장하는 방법 중에 자체 라인 확장이나 카테고리 확장 외에도, 타인과 힘을 합쳐 확장할 수 있는 라이선싱(Licensing)이라는 방법이 있다. 라이선싱은 등록된 상표를 가진 자가 타인에게 대가인 로열티를 받고 상표를 사용할 권리를 일정 계약 동안 타인에게 빌려주는 것이다. 등록된 상표를 가진 자는 라이선서(Licensor: 라이선스 부여자)라고 하며, 상표를 사용할 수 있는 권리를 계약 동안 대여받는 자는 라이선시(Licensee: 라이선스 사용자)라고 부른다. 라이선싱 계약에서 라이선시는 라이선서가 가진 등록 상표, 특허, 지식, 기술, 공정 등 상업적 자산이 될 수 있는 지적 재산권을 계약 동안 대가를 지급하고 빌려 사용할 수 있다.

라이선싱은 독자적인 제품이나 서비스에 대한 직접적인 개발 비용이 상대적으로 적게 들면서 라인 확장과 카테고리 확장을 하는 방법이다. 굳이 모 브랜드가 모든 제품이나 서비스를 개발할 필요 없이 전문 조력자를 통해 상호 원원(Win-win)할 수 있는 제품과 서비스를 개발할 기회를 얻을 수 있다. 이는 브랜드 인지도는 있으나 자본, 경영, 자원 등이 부족하거나 적극적으로 시장에 대한 개입 의사가 없을 때 사용할 수 있는 사업 방법이다. 이렇게 라이선싱 사업은 브랜드 이미지와 인지도를 통해 쉽게 시장을 공략할 수 있다는 장점이 있지만, 반대로 기술이나 노하우의 노출 위험이 크고, 라이선시의 완벽한 통제가 어렵다는 단점도 있다. 때로는 라이선시가 경쟁자가 되어 사업을 해치기도 하며, 재계약 실패로 열심히 키워 놓은 사업을 하루아침에 접어야 할지도 모른다는 불안감에 시달릴 수도 있다.

그럼에도 불구하고, 라이선싱은 브랜드를 확장에 매력적인 사업 방법임에 틀림없다. 라이선서와 라이선시가 의기투합하여 브랜드를 발전 및 성장시키려는 의지와 약속 이행이 전제된다면 적은 투자와 위험 요소로 작은 브랜드들도 큰 브랜드로 성장할 수 있는 사업 확장 방법이다.

계약서를 꼼꼼히 확인하고 미심쩍거나 충분히 이해되지 않는다면 꼭 짚고 넘어가야 한다. 대부분 계약서가 딱딱하고 무미건조하며 일상적이지 않은 표현으로 제작되어 간혹 이해되지 않거나 불분명한 표현으로 된 부분들이 있다. 이럴 때는 꼭 양자가 구두가 아닌 문서로 확인 절차를 거쳐야 한다. 계약은 성격 급한 사람이 결과적으로 불리한 계약을 체결하기 쉽다는 점 또한 명심해야 한다. 무조건 계약을 느긋하게 진행하라는 이야기가 아니라 계약서를 제대로 확인하지 않고 급하게 서두를 필요가 없다는 뜻이다. 오히려 라이선시 쪽에서 구체적으로 계약 조건에 대해 검토할수록 라이선서 입장에서는 양보하거나 요구 조건을 들어주는 쪽으로 진행되는 경향이 있다.

예를 들어, 라이선싱 로열티(Royalty)는 제품이나 서비스로 인한 매출과 상관없이 기본으로 내야 하는 미니멈 로열티(Minimum Royalty)와 제품이나 서비스 판매로 인한 매출에 따른 상표 사용료에 해당하는 러닝 로열티(Running Royalty)로 구성된다. 미니멈 로열티는 사업을 개시하든 안 하든 계약과 동시에 지급해야 하는 사용료이지만, 러닝 로열티는 매출액을 근거로 책정되는 것이다. 매출액의 근거가 할인과 반품 등이 적용된 순 매출인지 소비자 판매가에 따른 매출액인지를 우선 따져야 한다.

소비자 가격을 기준으로 러닝 로열티를 내야 한다면 순 매출에 따른 로열티보다 훨씬 큰 금액임이 틀림없다. 또한 할인 폭도 규정을 정해 놓는 것이 정확한 로열티 산출을 위해 도움되므로 양측이 협의해서 계약서에 명확히 기재하는 것이 좋다. 계약 전에 충분히 시장 조사를 통해 다른 라이선싱 브랜드의 사례를 검토하고 유리한 계약 조건의 합의를 끌어낸다.

라이선싱 업무 진행 절차를 최소화하는 것이 제품의 빠른 시장 전개를 위해 시간 절약을 할 수 있는 유일한 방법이다. 라이선시는 라이선서에게 출시하는 제품이나 서비스에 대한 컨펌(Confirmation)을 받고 진행하는 것이 원칙이다. 제품 개발 프로세

스를 임의로 진행한다면 계약은 해지될 수도 있다. 따라서 라이선시의 실정과 라이선서의 견해 차이로 인해 애를 먹는 경우가 많다. 국내 시장을 상대로 제품을 출시하는 경우에는 외국처럼 일 년 전부터 제품을 기획해서 생산하는 기획 생산보다 시장 흐름이나 반응을 보면서 긴급하게 제품을 생산하는 경우가 많다. 다행히 라이선서가 국내 브랜드라면 이해를 얻기 쉽지만, 외국 라이선서 같은 경우에는 국내 시장 정보에 어두울 뿐만 아니라 이러한 실정 자체를 이해하지 못해 진행에 어려움을 겪게 될 수도 있다.

더블 라이선싱(Double Licensing)이란 라이선서가 둘 혹은 그 이상이 될 수 있다는 것을 의미한다. 이는 라이선서가 타사와 콜라보레이션(Collaboration)하거나 아티스트가 공동 작업을 한 경우 혹은 어느 회사를 상대로 용역의 개념으로 일했을 경우 발생할 수 있다.

예를 들어, 팝 아트의 대가인 앤디 워홀은 젊은 시절 잡지사의 일러스트레이터로 많은 작품을 제작했지만, 그의 작품 소유권은 잡지사가 갖고 있다. 그가 만일 잡지사를 위해 그렸던 일러스트를 제품에 적용하고자 한다면 잡지사와 이 건에 관한 라이선싱 계약을 다시 체결해야 한다는 것을 의미한다. 이러한 복잡성과 추가 비용까지 발생하는 라이선싱을 계속할 것인지, 아니면 그 작품을 포기해야 할 것인지에 대한 결단을 내려야 한다. 더블 라이선싱 작품이라는 것을 몰랐다는 이유로 사용했다가는 라이선싱 계약금의 몇 배에 해당하는 지적 재산권 부정 사용에 따른 고소장을 받게 될지도 모르기 때문에 라이선싱 계약을 꼼꼼하게 확인한 후 일을 진행해야 한다.

라이선싱을 통해 기존 취급 제품 라인 외에 다양한 아이템을 풍성하게 만들 수 있고, 전문 라이선시 노하우로 원가 절감을 하거나 라이선시 유통망을 통해 판매할 기회를 얻는 시너지 효과를 낼 수 있다.

티파니와 앤디 워홀의 라이선스 컬렉션

　　예전에는 제품의 철저한 관리와 희소성을 위해 유통 채널을 직영점 형태만 고집하던 때가 있었다. 그러나 이 때문에 50여 개 매장을 상대로 하는 제품을 개발하기 위해 많은 어려움이 뒤따랐다. 예를 들어, 사출이나 자동화 시스템에 의해 생산되는 제품들은 언제나 미니멈 오더 수량(MOQ : Minimum Order Quantity) 때문에 제품 개발에 어려움을 겪어야 했다. 사출물인 경우, 1만 개 이상의 제품을 생산해야만 사출 몰드에 들어가는 비용을 1/n로 나눠 적정 원가를 맞출 수 있다. 하지만 50개 매장에서 1만 개의 제품을 소비하기란 결코 쉬운 일이 아니며 재고 관리 비용 또한 만만치 않다. 주문 수량을 줄이면 당연히 원가가 상승하여 기존에 형성되어 있던 시장 가격에 맞추지 못하거나 손해를 감수해야 했다.

전문적인 노하우가 없는 제품은 전문 라이선시와 계약을 체결함으로써 문제점을 해결할 수 있기도 하다. 그들의 유통 채널을 통해 제품을 많은 소비자에게 널리 알리는 계기를 마련할 수도 있다. 다만 철저한 디자인과 품질 확인을 통해 브랜드 아이덴티티를 부각하는 좋은 품질의 제품을 개발하는 것이 전제되어야 한다.

상호 신뢰가 바탕이 되지 않은 라이선스 계약은 무척 위험하다. 실제 상표권자를 확인해야 함은 물론이거니와 이중 계약이나 유사 계약은 없는지에 대한 철저한 확인과 확답을 받아야 한다. 상호 신뢰가 전제되지 않거나 조금이라도 의심의 여지가 있는 라이선싱 계약에 대해서는 충분한 시간을 가지고 검토를 거쳐야 후회할 일이 생기지 않는다.

패션 산업에서 라이선싱 브랜드가 호황을 맞았던 것은 1980~1990년대였으나 몇 년 전부터 다시 제2의 호황기를 보내고 있다. MLB를 필두로 내셔널 지오그래픽 같은 브랜드의 놀라운 성장은 다른 라이선스 브랜드를 국내에 전개하게 하는 계기를 만들었다. 주로 미국 패션 브랜드이거나 아예 패션과 전혀 상관없이 브랜드 네임만 빌려 오는 브랜드들조차 인기를 끌고 있다. 내셔널 지오그래픽은 1888년부터 오늘날까지 발간되어 온 학술지로 잡지와 TV 채널을 운영하는 회사로, 국내에서 아웃도어 브랜드로 전개하여 큰 인기를 얻었다. 본래는 패션 브랜드로 전개되고 있지 않아 외국에서 옷이나 용품을 착용하면 내셔널 지오그래픽 직원으로 오해받기도 했다고 한다. 135년 이상의 역사, 높은 인지도, 아웃도어 시장에 맞는 콘셉트 등이 잘 어우러져 국내 소비자들에게 잘 전달된 사례라고 생각한다.

라이선싱은 국내뿐만 아니라 외국에서의 수요도 충분히 가능한 사업이기 때문에 국내에 한정하여 생각하지 말고 외국으로도 눈을 돌리는 것이 좋다. 국내 시장은 라이선싱으로 브랜드를 확장하기에는 한정적인 시장이기에 많은 국내 브랜드가 외국 라이선싱 페어에 참가하여 좋은 반응을 얻고 있다. 충분한 브랜드 매뉴얼과 흥미로운 스토리텔링을 준비해서 공략해 보자.

내셔널 지오그래픽 잡지

NATIONAL GEOGRAPHIC

내셔널 지오그래픽 로고

국내 시장에서 전개하고 있는 다양한
라이선스 패션 브랜드들

6_ 프랜차이징을 통해 브랜드를 확장하라

프랜차이징(Franchising)은 브랜드의 소유주인 본사(Franchiser : 프랜차이저)가 가맹점(Franchisee : 프랜차이지)에게 같은 브랜드 아이덴티티, 제품, 용역, 노하우 공급, 점포 개설, 서비스, 직원 교육, 광고 등을 제공하는 영업 활동을 하고 대가로 가맹점비, 제품 독점 공급권, 매출에 따른 이익금(Royalty : 로열티)을 받는 사업상 거래를 말한다. 일반적으로 가맹점 사업이라고 많이 부른다.

라이선스와 프랜차이즈의 가장 대표적인 차이점은 라이선스는 주로 브랜드 네임이나 캐릭터 등 브랜드 아이덴티티를 빌려 프랜차이지가 만들어 내고 싶은 제품이나 서비스를 프랜차이저의 승낙을 통해 생산하는 방식이라면, 프랜차이즈는 모브랜드와 완전히 동일한 제품이나 서비스를 환경에 상관없이 소비자에게 공급, 판매한다는 점이다. 식음료, 패스트푸드, 술집, 카페, 호텔, 이삿짐 운반, 꽃 배달, 세탁, 청소 용역, 정비, 수리점 등 다양한 프랜차이즈 아이템이다.

미국의 대표적인 패스트푸드
프랜차이즈 브랜드

브랜드의 프랜차이즈 사업을 통해 프랜차이저는 적은 자본과 다수의 영업망을 확보할 수 있어 인지도를 상승시키는 효과를 얻을 수 있다. 또한 제품 공급량이 증가하면 제품 원가를 줄일 수 있으며, 프랜차이즈 프로그램 개발을 통해 전국 체인은 물론이거니와 해외에서도 사업을 확장할 기회를 얻을 수 있다. 한편 가맹점은 처음부터 인지도가 있는 브랜드를 선택함으로써 시장 진입이 쉬우며, 소비자의 신뢰가 보장되고, 본사 교육을 통해 사업 경험이 없어도 지속적인 도움을 받을 수 있는 장점이 있다.

프랜차이즈 사업에는 단점도 있다. 본사 입장에서는 아무것도 모르는 가맹점에 대한 지속적인 지도와 원조를 제공해야 하며, 가맹점이 본사의 노하우만 습득하고 폐업 후 같은 사업을 할 수도 있다는 점이다. 또한 가맹점 입장에서는 본사의 표준화된 프랜차이즈 프로그램이 현실에 맞지 않을 수 있으며, 본사 서비스가 필요 이상의 비용 부담을 초래할 수도 있다.

프랜차이즈는 공동 운명체라는 의식이 강해야 살아남을 수 있는 사업 확장 방법이다. 언제 어디서나 같은 품질의 제품과 서비스가 보장되어야 하며 한 가맹점의 구설수가 다른 가맹점에 직접적으로 여파를 미치는 사업이다. 예를 들어, 특정 가맹점의 서비스가 좋지 않다는 이야기가 입에 오르기 시작하면 소비자들은 전체 가맹점의 서비스 품질이 동시에 하락한 것처럼 느낀다. 인지도 있는 프랜차이즈 브랜드일수록 기억하기 쉬우므로 이런 평판은 사업에 치명적인 오점이 되기 쉽다.

프랜차이즈 사업은 가맹점이 늘어날 때는 본사가 얻을 수 있는 이익이 많지만, 그 수가 멈추면 본사 이익이 한계점에 쉽게 다다를 수 있어 가맹점 운영에 대한 완벽한 통제가 거의 불가능한 사업이다. 또한 어제의 프랜차이지가 내일의 경쟁자가 될 수도 있다는 단점도 갖고 있다.

따라서 프랜차이즈 사업을 확장하기 위해서는 확실한 아이템을 선정하고, 시장에 대한 정확한 평가와 준비된 사업 계획이 필요하다. 또한 실행 방법과 프랜차이즈 프로그램과 꼼꼼하고 현실적인 프랜차이즈 계약서를 준비하고 프랜차이즈 디자인을 개발해야 하며 적극적으로 가맹점을 모집해야 한다. 가맹점을 하려는 입장에서는 위의 조건들이 준비된 프랜차이즈 브랜드를 선택하여 사업 위험을 줄이는 방법이다. 경쟁 브랜드의 대처 방안이 없는 경우 아이템 자체가 너무 유행에 민감해서 언제 그 열기가 식을지 모를 때 특히 주의를 기울여야 한다.

프랜차이즈로 브랜드를 확장할 때 가장 선결되어야 하는 것은 경쟁 우위에 있거나 원천 기술을 획득한 아이템의 개발이다. 또한 브랜드 아이덴티티를 적극적으로 활용한 프랜차이즈 디자인을 만들고 각종 홍보 방법을 통해 인지도를 높여야 한다. 쉽게 인지도를 얻어 프랜차이즈 사업을 하는 시대는 이미 지났기 때문에 철저히 준비된 프랜차이즈 사업 계획이 필요하다.

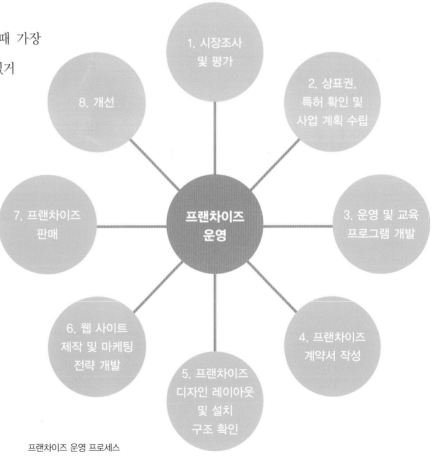

프랜차이즈 운영 프로세스

Rule 9

BRAND DESIGN

브랜드, 해외로 진출하라

브랜드, 해외로 진출하라

브랜드가 해외로 진출하기를 진심으로 원한다면 경쟁업체가 해외로 진출하니까 우리도 진출해야 한다는 생각보다는 자력으로 할 것인지, 누군가의 도움을 받을 것인지, 도움을 받는다면 어디서 어떻게 누구에게 도움을 받을 수 있는지, 언제 어떤 방식으로 해외 진출을 할 것인지, 어떤 형식으로 접근할 것인지에 대해 충분히 연구해야 한다. 우리나라에서 브랜드나 시장을 확대하기만으로도 어려운 일인데, 문화나 법규가 다른 외국에서 모르는 브랜드를 갖고 사업을 한다는 게 더 어렵다는 것쯤은 충분히 각오하고 뛰어들어야 한다. 이미 온 세상이 인터넷으로 촘촘하게 연결된 것으로 보여도 여전히 소통이나 시장 전개가 녹록지 않다. 과연 브랜드를 해외로 진출시키려면 어떻게 해야 할지 알아보자.

1_ 국내와 해외 시장 경계를 허물어라

미국 최고급 백화점 중 하나인 삭스 피프스 애비뉴(Sak's Fifth Avenue) 홈페이지는 접속한 IP 주소에 따라 영문이 아닌 해당 국가의 언어를 제공하며 10만 원 이상 구매 시 무료로 일반 배송을 한다는 친절한 안내 문구를 표시하고 있다. 가입하면 즉시 10%를

할인해 준다는 아주 솔깃한 광고도 같이 싣고 있다. 미국을 가지 않더라도 현지에서 판매하는 제품을 한국에서 컴퓨터나 스마트폰을 통해 클릭 또는 터치 몇 번으로 구매할 수 있는 시대가 된 지 오래다.

과거 홈페이지에는 안내 문구와 제목 정도만 한국어로 번역되어 있는 정도였지만 이제는 제품 상세 페이지의 사소한 설명조차 모두 한국어를 제공하고 있다. 이는 영어를 모르기 때문에 삭스 피프스 백화점에서 제품을 구매하지 못하는 일은 없다는 뜻이다. 또한 모든 제품의 판매 가격을 관세와 부가세를 포함한 원화로 계산해 주는 훌륭한 시스템을 갖추고 있다. 병행 수입이 불가능한 브랜드 제품을 제외하고는 국내에서 구매하는 가격에 비해 훨씬 경쟁력이 있다. 단지 국내 배송보다 며칠 더 기다려야 하는 정도의 불편함이 있을 뿐, 생각보다 교환이나 반품이 어렵지 않은 것도 실제로 경험해 보면 알 수 있다.

미국 제품을 한국에서 쉽게 구매할 수 있다는 것을 반대로 생각하면 우리도 미국인에게 우리 브랜드 제품을 직접 구매하게 할 기회가 생겼다는 뜻이기도 하다.

한국어 서비스를 제공하는
삭스 피프스 애비뉴 홈페이지

굳이 좁은 시장에서 지나친 경쟁으로 인해 힘들어하느니 좀 더 넓은 시장으로의 진출을 모색해 보는 것이 좋은 방법이다. 우리나라는 이미 고령화 사회에 접어들었고 전 세계적으로 가장 낮은 출산율을 보이는 인구 구조상 한국 소비자만을 위한 제품을 만들어 국내에서만 판매하는 것은 무척 좋지 않은 조건이며 브랜드 성장에 금방 한계가 느껴지는 요인이다. 늘 최저 주문 수량에 대해 전전긍긍하며 제품을 만들어야 하고, 최저 주문 수량이 충족되지 않을 때는 원가가 상승하는 것을 감수해야 하며, 그로 인한 가격 경쟁력은 당연히 떨어진다. 시장 규모에 따라 똑같은 제품도 다른 원가 구조를 갖게 되기 때문이다.

세계 최대 규모의 쇼핑몰 아마존

세계적인 인터넷 쇼핑몰 아마존(Amazon)에서 가장 잘 팔리는 대표적인 한국 상품 중 하나가 포대기(Korea Podaegi)라고 한다. 우리나라에서는 오히려 아이를 포대기로 업으면 아이 다리가 휘어진다고 생각해서 사용하기를 꺼리거나 포대기가 보기에 촌스러워서 외국 제품인 슬링(Sling)이나 아기 띠를 사용하는 경향이 있다. 하지만 아마존에서 포대기라는 고유명사를 그대로 사용할 정도인 걸 보면 아이를 안전하게 업고 다닐 수 있는 제품이라는 아기용품 카테고리로 확실히 자리 잡은 것 같다. 결과론적으로 포대기가 아이를 잘 밀착시켜 업을 수 있어서 부모와 자식 간 유착 관계 형성에 좋고 아이 심리 발달에 도움을 준다고 하면서 알려지고 인기가 많아졌다는 데서 성공 요인을 찾을 수 있지만, 처음 진출할 당시에는 이렇게 큰 성공을 기대하지는 못했을 것이다. 한국 사람들이 외국으로 많이 진출하기도 했고 한류의 영향이 없다고 하면 안 될 것 같다. 포대기 외에도 인기 있는 한국 제품 중에 영주 대장간 호미라던가 식탁에서도 계속 뜨거운 온도를 유지

하는 돌솥 같은 것이 많이 팔린다고 하니 우리가 너무 흔하다거나 한국적인 것으로 생각하는 아이템들도 관점을 달리하면 해외 시장에 진출할 기회를 충분히 잡을 수 있다고 생각한다.

아마존에서 팔리는
한국 포대기 상세 페이지

전반적으로 국내 시장은 이미 십여 년 전부터 선진국형 저성장 시대에 돌입했으며 고가의 명품 브랜드와 저가의 제품만이 팔리는 양극화 현상을 심하게 겪고 있다. 2019년부터 2021년까지 만 3년간 팬데믹 시기를 지나면서 분야별로 성장과 급락이 심했지만, 2023년부터는 소폭 성장이나 회복을 기대하는 분위기이다. 이미 팬데믹 기간 비대면 사업이나 온라인 쇼핑의 괄목할 만한 성장을 체험했으며 소비자들은 이에 익숙해졌다. 또한 한국 문화와 한국 관련 콘텐츠의 비약적인 발전이 가져온 우리나라의 글로벌 위상이 어느 때보다 더 높은 시기이다. 아카데미에서 작품상을 받고, K-pop 가수들의 인기에 힘입어 한글이나 한국어를 사용하는 인구가 많이 늘었으며, 우리나라의 뷰티 상품이나 패션은 이미 그 우수함을 인정받고 있다.

아마존에서 팔리는 인기 한국 상품
돌솥과 영주 대장간 호미 상세 페이지

글로벌 패션 브랜드의 공격적인 시장 진입으로 인해 무한 경쟁의 시대가 되었고, 온라인 시장 규모가 커지면서 국내·외 시장의 경계는 점점 무너지고 소비자들의 현명한 소비 습관에 의해 경쟁력 있는 브랜드 제품만 살아남을 수 있는 세상이 되었다. 대량 수입만 가능했던 중국 제품들조차 이제는 개인 구매가 원활한 상황이다. 특히 패션 상품의 경우 대기업 패션 브랜드라고 해서 안정적인 매출을 유지하는 것도 아니고, 신규 브랜드라고 해서 시장 점유가 불가능한 것도 아닌 혼란인 동시에 기회인 시대가 온 셈이다.

해외 시장 진출은 넓은 시장으로의 진출이라는 단순한 명제를 위해 해외 시장에 눈을 돌리는 것뿐만 아니라 국내 시장 브랜드 인지도 제고를 위해서도 큰 도움이 된다. 브랜드를 디자인하면서 시장의 대상을 어디로 정할 것인가는 중요한 문제다. 좀 더 넓은 시장에 대한 이해와 준비를 통해 브랜드 성장을 이룰 수 있다.

해외 시장 진출에 앞서 내부적으로 확인하라

해외 시장 진출을 위해서 브랜드가 보유한 제품이나 서비스에 대해 객관적인 평가를 해 볼 필요가 있다. 내부적으로는 먼저 상황을 파악하고 그에 맞는 계획을 세워야 한다. 우리가 어떤 제품이나 서비스로 세계 시장에 진입할 것인지 객관적으로 제품에 대한 경쟁력을 따져 보아야 하고 제품의 완성도, 독창성, 기술력, 특허권, 저작권 등을 꼼꼼히 확인해야 한다. 이 부분이 다른 제품들과의 차별점이자 마케팅의 중요 포인트가 되기 때문이다. 상품이나 서비스의 기술 수준 정도를 확인하고 국내 특허는 물론 해외 특허에 관해 확인해야 한다. 브랜드 콘셉트와 매뉴얼도 준비되어 있는지 체크하는 것을 잊지 말아야 한다.

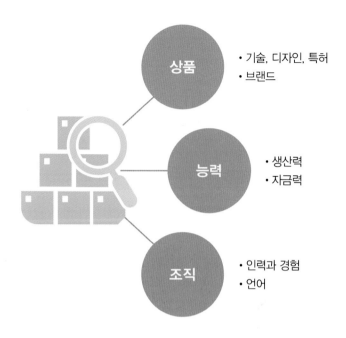

상품
• 기술, 디자인, 특허
• 브랜드

능력
• 생산력
• 자금력

조직
• 인력과 경험
• 언어

내부적인 요인 체크리스트

다음으로 제품을 어느 정도 만들 수 있는지 생산력에 관해 확인해야 한다. 생산 능력이 수요를 따르지 못하거나 예측할 수 없으면 적극적인 사업 진행을 할 수 없기 때문에 당장 모든 제반 시설을 갖추지 않더라도 예상할 수 있는 생산 능력이나 대책안을 갖고 접근할 문제이다. 사실 생산 능력은 재정 상황과 가장 가깝게 결부되는 문제이다. 재정 능력에 따라 대량 물량을 주문받고도 만들지 못한다면 오히려 계약 위반으로 위약금을 물어 주거나 중간에 포기해야 하는 사태를 맞을 수도 있다. 대량 주문을 받은 것만으로 크게 기뻐할 것이 아니라 생산할 수 있도록 재정 상황 파악과 중소기업 지원 금융 정책 같은 부분에 대해서 적극적으로 알아볼 필요가 있다. 국가 지원금을 도움받을 수 있음에도 이를 몰라서 혜택을 받지 못하는 경우도 많다. 특히 어떤 아이템인지에 따라 지원 혜택의 폭이 달라지기도 하며 유망 지원 사업 아이템 같은 경우에는 좀 더 쉽고 빠르게 지원받을 수 있다.

　　브랜드의 내부 요인으로 가장 중요한 부분일지도 모르는 해당 담당자의 언어 능력과 국제적인 비즈니스 경험의 여부를 진단하고 해외 무역업에 대한 이해를 높여야 한다. 국제적인 경험과 지식은 시장 상황을 파악하고 업무 처리를 위해 매우 중요한 요소이다. 만약 국제적인 사업 경험에 관한 도움이 필요하다면 자문을 받거나 전문 인력을 충원해서라도 이 부분에 대한 부족함을 채워야 한다. 또한 해외 경쟁사에 대한 철저한 파악이 필요하다. 누가 내 브랜드와 경쟁 선상에 있으며 그들의 장단점은 무엇이고, 어떤 유통 경로로 얼마만큼의 제품을 판매하고 있는지 미리 확인해 보고 시장을 판단하는 것이 좋다.

해외 시장 진출에 앞서 외부적으로 확인하라

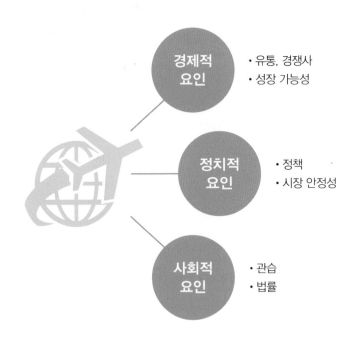

해외 시장 진출 적합성 체크리스트

내부적인 확인이 끝났다면 외부적인 요인에 관해서도 확인해야 한다. 특히 언어, 관습, 법률이나 유통 구조가 모두 다른 해외 시장의 경우 모든 게 낯설고 답답한 점이 한둘이 아니다. 해외 시장은 크게 경제적, 정치적, 사회적 요인을 확인해 보는 것을 추천한다.

경제적 요인은 주로 시장 규모나 성장 가능성에 대한 조사를 많이 해보아야 한다. 많은 브랜드가 주로 선진국 진출을 꿈꾸지만 사실 후진국이라고 해서 꼭 나쁜 시장이란 법은 없다. 개발 도상국이나 후진국에 적합한 상품이나 서비스가 꼭 필요하기도 하고 먼저 진출해서 브랜드 인지도를 선취할 기회가 만들어지기도 한다. 유통 구조와 대금 지급 방법 등에 대해서 여러 차례 확인해 보는 것을 추천한다. 유통 방법이 새삼 다르다는 것과 의외로 제때 대금을 지급하지 않고 신용 거래라는 형식으로 일종의 외상 거래를 요구하는 곳도 있다. 은행이 보증하는 신용장을 들고 와서 외상 거래를 하자고 하는 경우도 보았고, 쇼룸이나 에이전시가 대금을 분할로 내겠다는 것도 보았다. 해외로 진출했을 때의 모든 거래는 우리가 무역 책에서 보던 것과 다를 수 있으므로 플랫폼이나 시장 현황에 대해 충분히 파악하고 뛰어 들어가야 한다. 가장 중요한 것은 진출 및 성장 가능성과 그럴만한 가치가 있는지를 확인하는 일이다. 첫술에 배부를 수 없는 것과 같이 기간을 정하고 목표를 달성해 가는 식으로 성장하는 것이 중요하다.

정치적인 요인도 반드시 확인해야 하는 것 중 하나로, 대통령이 바뀌거나 진출하고자 하는 국가의 정치 성향에 따라 외국 브랜드에 대한 지원이나 억압 기조가 다르게 나타나기도 한다. 자국 브랜드 사용을 지지하는 정권 같은 경우에는 한국산이라는 원산지를 강조하기보다 품질이나 기술 혹은 믿을 수 있는 빅 모델 기용 등을 강조하는 것이 좋고, 안정적이고 평안한 상황에서는 트렌디한 마케팅으로 접근하는

것이 좋다. 팬데믹이 우리에게 가장 불안한 시장 상황을 안겨주었는데 대부분의 외국 시장이 자국민이나 자국 브랜드 우선이라는 21세기 통상수교 거부 정책에 가까운 모습이 나타나기도 했다. 진출하고자 하는 나라의 정치적인 성향이나 상황을 잘 파악하여 미리 대처할 방법을 수립해 보는 것을 추천한다.

사회적 요인은 관습이나 법률에 관한 것이며 동시에 그 나라 문화에 대한 이해가 필요하다. 예를 들어, 나라마다 법이 다르고 문화가 달라서 관습이나 매너가 다르다는 것을 이해해야 한다. 법전에 명시된 성문법은 아니지만 그 나라 사람들에게 암묵적으로 혹은 감성적으로 소비자들에게 다가가야 하는 부분이 분명히 존재하기 때문이다. 담당자가 그 나라의 언어와 문화를 잘 이해하는 사람이면 훨씬 유리한 부분이다. 우리나라에서는 법적으로 아무런 하자가 없는 성분인데도 불구하고 유럽에서는 괜찮은데 미국에서는 사용이 금지된 재료라거나 남미에서는 아주 좋아하는 색인데 유럽에서는 배척하는 색일 수도 있다는 부분 같은 디테일한 것을 잘 파악해야 한다. 특히 아동용품에 관한 금지 조항이나 규율은 무척 엄격하므로 하다못해 포장 방법이나 포장재의 재료 같은 것도 반드시 확인해 보는 것을 적극적으로 추천한다. 다 만들어 놓고도 선적을 못 할 수 있고 최악의 경우 모두 폐기하게 되기도 한다. 우리가 진출하는 시장은 우리나라가 아니고 다른 나라이며, 하물며 미국 같은 경우에는 그 나라 안에서도 주마다 법이 달라 판매가 되거나 안될 수도 있다는 것을 확인해야 한다. 막연히 우리나라에서 잘 팔리는 제품이고 내가 좋으니 남도 좋을 거라고 하는 접근은 굉장히 불안한 생각이다.

해외 진출을 생각한다면 위의 요인들을 잘 확인하고 먼저 진출한 브랜드들의 사례를 자세히 들여다본 후 시작해야 한다. 준비된 브랜드만이 리스크를 줄일 수 있다.

해외 시장을 어떤 형태로 진출할 것인지 결정하라

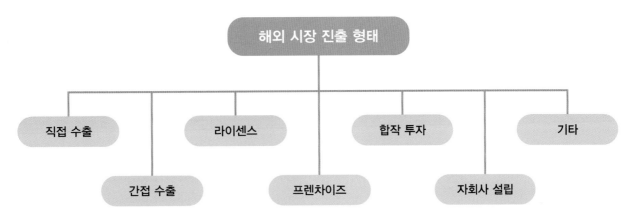

다양한 해외 시장 진출 형태

　해외 진출의 형태는 생각보다 다양하다. 외국의 누구한테 물건을 팔 것인가만 생각하기 전에 어떤 형태로 진출할 것인가에 대해 먼저 생각해 보는 것이 좋다. 위의 그림에서 볼 수 있듯이 해외 시장의 진출 방식은 다양하다.

　가장 쉬운 방법은 내 브랜드의 상품이나 서비스를 외국의 누군가 혹은 어떤 플랫폼에 직접 판매하는 직접 수출 방법이다. 직접 해 보면 몹시 어렵지 않을 수도 있지만 가장 막연하고 걱정이 앞서는 방식이다. 이 경우 대부분 맨땅에 헤딩했다는 식으로 첫 진출 사례를 설명하는 사람들이 많다. 처음부터 모두 스스로 알아서 수출해야 하는 거라서 상대방을 믿을 수도 없고(신용 조사를 해도 그렇다.) 법률이나 절차에 대해서도 모르는 게 많으며 이렇게 하는 것이 맞는지 항상 불안하기도 하다. 이럴 땐 경험 많은 전문가의 도움이나 담당자를 두는 것이 좋다.

　누군가의 도움을 받아서 수출하는 경우를 간접 수출이라고 하며, 현지 파트너, 에이전시, 쇼룸을 통해 수출하는 방법 등이 있다. 물론 간접 수출은 직접 수출보다 이윤이 적지만 처음 수출하는 브랜드가 시장 적응 혹은 판로나 유통망 때문에 많이

선택하는 방법이다. 위험 요소가 적고 시장에 대해서 차츰 알아 나가기 좋지만 조력자를 잘 만나야 하는 게 제일 중요하다. 이는 친인척이라거나 지인, 학연 때문이 아니라 그 분야에서 전문성을 갖고 오랫동안 일한 경험 많은 파트너를 만나야 안정적으로 시장에 들어갈 수 있다.

라이선스와 프랜차이즈는 앞서 말했듯이 계약을 맺고 로열티를 받는 형식으로 진행된다. 기술 이전이나 콘텐츠, 캐릭터 등을 그쪽 시장에 맞게 적용할 수 있도록 브랜드 노하우를 전달한다. 이 두 가지 진출 방법의 맹점은 관리가 어렵다는 것이다. 눈으로 직접 확인하기가 쉽지 않기 때문에 자주 확인해서 브랜드가 정확하게 외국에 전달되도록 돕는 것이 중요하다.

자본을 투자해서 진출하는 것도 방법이다. 현지 회사와 합작으로 회사를 설립한다거나 MOU를 맺는 식으로 진행해서 실제적인 자금을 투자해 해외 시장에 진출할 수도 있다. 여건만 가능하면 현지에 아예 회사를 차리는 것도 하나의 방법이다. 자회사 설립은 현지 법을 적용할 때 이익이 크다거나 규모가 커져서 관리가 힘들다고 하는 경우가 많다. 간접 투자건 직접 투자건 현지 사정을 제일 잘 알고 확인할 방법이기는 하지만 큰 투자 비용 문제로 쉽게 시작할 수 없는 방법이다.

이외에도 현지 회사를 직접 인수하는 방법이나 기타 계약으로 인한 해외 진출 등을 시도해 볼 수 있다. 지금 내 브랜드의 조건이나 형편에 맞게 어떤 방식이 가장 안정적이며 어울리는지 심사숙고해 보고 결정하자.

해외 시장의 어떤 유통 방식으로 진출할 것인지 결정하라

해외 시장 진출을 직접 수출 형식으로 결정했다면 어떤 유통 방식이 우리 브랜드와 잘 어울리는지 알아보는 것이 중요하다. 아무래도 초기 투자 비용이 덜 들고 위험

요소가 적은 온라인 플랫폼으로 진출할 것인지, 아니면 해외 전시 참여 같은 적극적이고 직접적인 형태로 진출할 것인지를 결정해야 한다. 두 형태 모두 장단점이 있는 해외 시장 진출 방법이다. 온라인 마켓의 경우 초기 투자 비용이 적은 대신 그만큼 많은 경쟁 상대 사이에서 살아남아야 하는 문제가 있다. 이미 과포화 상태인 온라인 마켓 시장에서 어떻게 눈에 띄는 제품으로 접근할 수 있을까에 대한 아이디어를 준비해야 한다.

온라인 마켓은 국내에 외국 사용자들과 직접 부딪혀야 하는 일종의 맨투맨 형식의 시장 진출 방법이다. 소비자의 니즈(Needs)를 파악하고 시장 변화에 대해 민감하게 대처할 수 있는 장점이 있지만 그만큼 직접 눈에 보이는 반응을 볼 수도 있다.

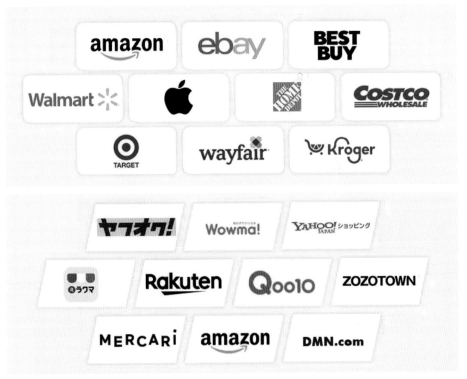

1
미국에서 가장 인기 있는 10대
이커머스(E Commerce) 회사

2
일본에서 가장 인기 있는 10대
이커머스 회사

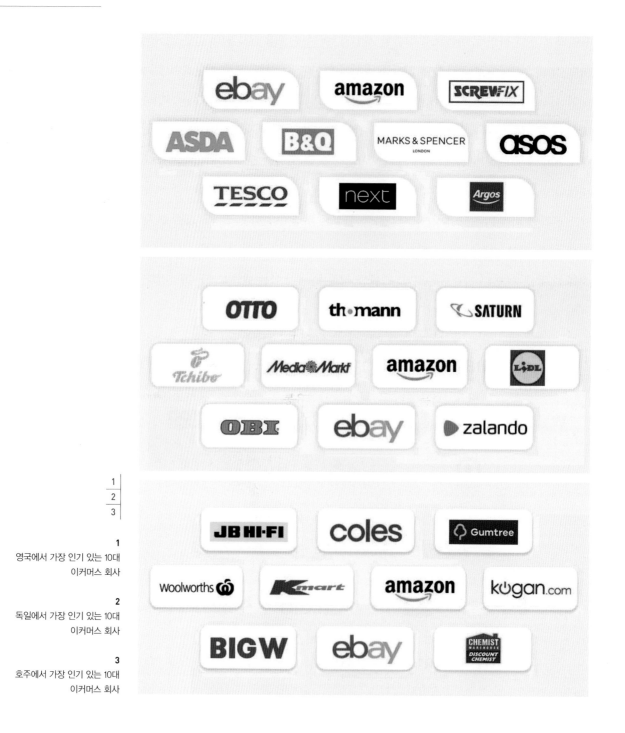

대표적인 온라인 마켓으로는 미국의 이베이, 아마존닷컴, 중국의 타오바오, 일본의 지마켓이라 불리는 Qoo 10 등이 있다.

1994년 인터넷 서적 판매 사이트로 시작한 아마존닷컴은 명실상부한 세계 최대의 인터넷 마켓 중계자이다. 책 이외에도 수많은 카테고리의 다양한 상품을 취급하여 어떤 것이라도 인터넷으로 판매할 수 있도록 만들었다. 아마존은 미국 내 법인이 없어도 판매할 수 있어서 국내에서 세계 시장을 상대로 제품을 판매하는 것을 가능하게 한다. 게다가 미국 내 법인이 아닌 경우 미국에 세금을 낼 필요도 없고 소정의 판매 수수료만 내면 된다. 제품에 국제 기준의 바코드만 붙어 있다면 상품을 등록할 수 있는 사이트이기 때문에 많은 경쟁자가 난입하고 있는 어려운 사업 현장이기도 하다.

1995년에 설립된 미국의 이베이는 매출액 108억 달러(2019. 12.) 약 13조 3,488억 원(2023. 1. 31. 환율 기준) 자산총계 181억 7,400만 달러(2019. 12.) 약 22조 4,630억 6,400만 원(2023. 1. 31. 환율 기준)의 거대한 규모를 자랑하는 세계적인 유통 사이트이다. B to B(Business to Business)뿐만 아니라 B to C(Business to Customer) 판매도 가능하므로 도소매를 막론하는 사업 형태를 가진다. 이러한 온라인 시장은 대량 자본이 투입된 광고를 통해 유입되기보다는 소비자의 필요 때문에 키워드를 검색하고 내가 찾는 상품의 카테고리로 들어가서 상품을 비교하는 실제 구매형 소비자가 많다는 게 가장 큰 장점이다.

중국의 알리바바닷컴은 세계 최대의 B to B(Business to Business) 사업 전시장이다. 사람이 만들 수 있는 모든 제품을 기업과 기업 사이에 판매할 수 있게 하는 최대의 인터넷 무역 전시장으로, 한글 서비스를 제공할 정도로 적극적으로 사업을 진행하고 있다. 알리바바닷컴도 키워드 검색만으로 모든 아이템에 대한 기초 조사가 이루어질 정도로 방대한 데이터를 가진 것이 특징이다. 또한 알리바바 그룹은 타오바오

2023 Leading Chinese E-commerce Platforms

Wechat

	User Age	User Location City tier	MAU (in million) Monthly active user	Gender	Visits per Day	Types of stores supported	Cross Border Supported	Business model	Top Product categories
Taobao	29% <24 25% 25-30 18% 31-35 10% 36-40 10% +46	T1 26% T2 18% T3 24% T4 19% T5 12%	441	Male 48% 52% Female	8	Domestic enterprise Personal store	✕	B2B2C B2C General Com	
JD	31% <24 24% 25-30 18% 31-35 10% 36-40 9% +46	T1 31% T2 16% T3 23% T4 18% T5 11%	198	Male 63% 37% Female	6	Domestic and overseas enterprise Jingdong market supplier	✓	B2B2C B2C B2B	
Pinduoduo	11% <24 21% 25-35 35% 36-45 33% +46	T1 24% T2 17% T3 22% T4 21% T5 15%	724	Male 52% 48% Female	6	Flagship store Domestic enterprise Personal store	✓	B2C Group buy ODM	
RED Xiaohongshu	32% <24 33% 25-30 21% 31-35 12% 36-40 2% +40	T1 57% T2 18% T3 16% T4 8%	100	Male 13% 87% Female	6	Flagship store Brand station (no-retail, news only) Xiaohongshu supplier Exclusive distributor store	✓	B2C Public distribution	

www.hicom-asia.com E-mail: contact@hicom-asia.com

1
중국에서 가장 인기 있는
이커머스 회사

2
중국에서 이커머스 가치의 성장 추이

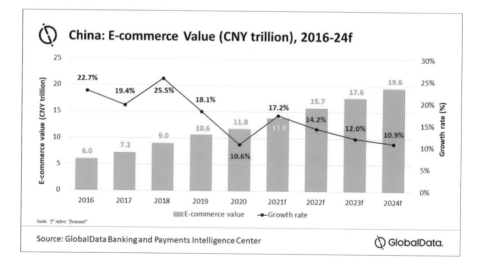

China: E-commerce Value (CNY trillion), 2016-24f

Year	2016	2017	2018	2019	2020	2021f	2022f	2023f	2024f
E-commerce value	6.0	7.2	9.0	10.6	11.8	13.8	15.7	17.6	19.6
Growth rate	22.7%	19.4%	25.5%	18.1%	10.6%	17.2%	14.2%	12.0%	10.9%

Note: "f" refers "forecast"

Source: GlobalData Banking and Payments Intelligence Center

GlobalData.

(www.taobao.com)라는 오픈마켓을 운영하고 있어서 중국 내 B to C^(Business to Customer) 형태의 진출도 가능하다. 중국뿐만 아니라 중국어를 사용하는 중화권인 홍콩, 마카오, 대만 소비자들과도 쉽게 만날 수 있는 장점이 있다.

국내에는 대한무역진흥공사 코트라^(KOTRA)가 운영하는 바이 코리아^{(Buy Korea -} https://www.buykorea.or.kr)라는 국내 대표 인터넷 무역 전시장이 있다. 바이 코리아는 인터넷 카탈로그인 동시에 외국 바이어의 데이터를 제공하기도 하고 바이어의 요구로 연계를 지원하는 서비스를 하고 있다. 또한 수출 대금을 신용카드로 결제할 수 있도록 간단하고 믿을 수 있는 결제 방법을 제안하며, 온라인 수출 마케팅 설명회 등을 통해 교육의 기회와 문제점 해결 방법에 대해 지원도 하고 있다. 당장 어느 정도 규모가 갖춰진 기업이 아니라면 바이 코리아에 제품 사진을 촬영하고 업로드하는 정도의 수고를 통해 더욱 안정적인 형태의 진입이 가능하다.

온라인 플랫폼에서 키워드는 사업의 성패를 좌우할 정도로 중요한 부분이다. 검색란에 키워드를 넣어 검색하기 때문에 가장 정확하고 의미 전달이 잘 되는 키워드를 설정하는 것이 관건이다. 키워드 검색에서 빠지면 불이익을 받을 수 있어서 온라인 시장 진출을 위한 브랜드라면 명확한 키워드를 선정하는 것이 중요하다.

코트라가 운영하는
바이 코리아 홈페이지

2_ 해외 시장 진출 이렇게 하라

기회를 만들어라

능동적이고 적극적인 브랜드가 새로운 시장을 만들 수 있다는 것은 누구나 예측할 수 있는 일이다. 가만히 앉아서 누군가 내 브랜드의 잠재력과 가능성을 알아보고 연락해 주기를 기다리는 것은 시간 낭비일 뿐이다. 진출하고 싶은 나라나 시장에 대해 적극적으로 시장 조사를 해 보고 관계기관의 도움과 조력자를 모아 적극적으로 시장 개척 기회를 만들어야 한다.

우리나라의 한정된 인구를 대상으로 시장 저변 확대를 할 것인가 아니면 몇 배에서 크게는 수십 또는 수백 배에 이르는 시장을 대상으로 브랜드를 키울 것인가 하는 것은 브랜드를 확장하려는 의지에 달려 있다. 다만 어떤 방식으로 진출할 것인가에 대한 전략을 마련하고 준비 단계를 거쳐 실천에 옮기는 것은 브랜드가 가진 역량에 달린 일이므로 여건에 맞춰 준비해야 한다.

시스템의 도움을 받아라

해외 시장 진출이라는 추상적인 목표만 가지고 시장 진입을 시도하는 것은 무모한 일이다. 진출하려는 나라의 언어, 문화, 관습도 잘 모르는 상태에서 브랜드를 알리고 제품이나 서비스를 팔릴 수 있도록 하려면 어떤 준비를 해야 하는지 생각해야 한다. 국가나 여러 관련 기관에서는 이러한 문제점을 해결하기 위해 지원을 하고 있지만, 이를 이용하지 못하는 사례들이 많다. 브랜드의 해외 시장 진출을 위해 다각도로 정보를 알아보고 준비해서 성공적인 브랜드 사업을 할 수 있도록 하자.

대한무역투자진흥공사(KOTRA) 홈페이지
(https://www.kotra.or.kr)

　　해외 진출을 위해 아이템에 상관없이 각종 정보를 찾기 좋은 사이트는 대한무역투자진흥공사(KOTRA)이다. 대한무역투자진흥공사는 수입과 수출에 관한 지역별 정보와 동향을 한눈에 알아볼 수 있도록 많은 정보를 제공한다. 또한 기초 수출입 실무 교육에서부터 진출하려는 나라의 특정 정보까지 귀중한 자료를 제공하며, 구체적인 멘토링 시스템을 이용할 수 있고 각종 지원 사업을 통해 적은 부담으로 해외 진출의 기회를 얻을 수도 있다.

중소기업 해외 전시포털 홈페이지
(www.sme-expo.go.kr)

KOTRA는 84개국 122개의 해외 무역관을 가진 조직적인 기관이며, 유·무료로 제공되는 각종 지원 서비스를 통해 개인이 수집하기 어려운 데이터를 제공한다. 수출입 업무를 잘 모르는 사람들을 위한 교육 서비스나 세미나를 진행하며 해외 전시 지원 사업도 하고 있다. 내가 가진 브랜드 카테고리가 어디에 해당하는지 파악하고 진출하려는 국가에 대한 정보나 각종 해외 지원 사업의 범위 등을 알아볼 때 유용한 사이트이다.

회사 규모에 따라 지원이나 도움을 받을 수 있는 기관이 다르다는 것도 알아두면 좋다. 특히 중소기업청에서는 중소기업 육성 정책에 따라 해외 진출에 따른 시장 조사, 교육, 시장 개척단, 해외 전시회 지원 및 수출 컨소시엄 같은 지원 사업을 하며, 필요에 따라 자금을 지원받거나 인력 지원 및 멘토링 시스템을 통한 자문, 무역이나 마케팅에 관한 교육 지원도 가능하다. 중소기업 해외 전시포털(www.smeexpo.go.kr)에 방문하면 다양한 정보와 지원 사업 내용을 확인할 수 있고 교육 일정도 확인할 수 있다.

KOTRA는 해외 시장 진출을 위한 가장 포괄적인 의미의 국가 기관 정보 시스템에 해당하기 때문에 개괄적인 정보를 얻기에 좋지만 특정 아이템이나 브랜드를 지원하기에는 전문성이 부족하다고 느껴질 수도 있다. 그럴 때는 브랜드 카테고리에 해당하는 특정 기관이나 조합 또는 협회를 찾아 실질적인 도움을 받을 방법을 모색해야 한다. 예를 들어, 섬유나 패션에 해당하는 브랜드를 갖고 있다면 한국섬유산업연합회나 지자체 섬유 산업연합회, 패션 협회, 방직 협회 등 직접적인 도움을 받을 수 있는 기관을 찾는 것이 좋다.

한국섬유산업연합회는 섬유와 패션 산업 전반에 걸친 각종 정보와 지원 사업을 지원하고 진행하는 핵심 기관이다. 매월 섬유 패션 산업 동향에 관한 정보지를 발행할 뿐만 아니라 각종 통계와 관련 업체 데이터를 보유하고 있어서 구체적인 정보의 취합이 쉬운 기관이다. 한국섬유산업연합회가 주최하는 프리뷰 인 서울(Preview in Seoul), 프리뷰 인 차이나(Preview in China), 뉴욕 한국 섬유전(Korean Preview in New York) 같은 전시회에 참가하거나 한국섬유산업연합회가 지원하는 각종 해외 전시 참여 기회를 통해 해외 시장 진출 기회를 마련해 보는 것도 좋다.

실제로 쌈지에 근무하고 있을 때 프리뷰인 상하이 전시회(프리뷰 인 차이나의 전신)에 참석하여 중국의 라이선스 파트너를 찾을 수 있었다. 한국섬유산업연합회 측의 대대적인 홍보로 한국 브랜드에 관심 있는 중국 바이어들을 대거 초청했기 때문에 실제로 적극적인 사업 관계로 진행할 기회가 생겨 브랜드가 개별적으로 해당 업체에 연락하여 만날 기회를 만드는 것보다 훨씬 효과적이고 업무 진행이 수월했었다. 중국 회사 측에도 국가 기관에서 선정한 브랜드나 회사이기 때문에 좀 더 확신하고 적극적으로 사업에 대해 논의하였다.

게다가 요즘은 개인 패션 디자이너 브랜드들 중에서도 특히 신진 디자이너들을 육성하는 정책들이 많으므로 지자체나 정부 기관에서 진행하는 각종 지원 사업에 대해 정보를 알아두는 것이 좋다. 정부 지원 사업은 주로 연초에 결정되기 때문에 미리 스케줄을 확인하고 시간을 잘 맞춰서 지원하는 것이 좋다.

캐릭터나 애니메이션 같은 콘텐츠는 한국콘텐츠진흥원(KOCCA) 사이트를 검색하는 것을 추천한다. 비록 지금은 아주 작은 콘텐츠일지라도 적절한 인큐베이팅을 통해 내실 있는 콘텐츠로 성장할 기회를 만들기 위해 적극적으로 도움을 받는 방법을 모색해야 한다. 훌륭한 아이디어를 가진 개인이나 소규모 콘텐츠 제작자라면 한국콘텐츠진흥원이 제공하는 각종 정보, 상담, 컨설팅, 민원 서비스의 도움을 받는 것이 좋다. 혼자서 감당할 수 없는 전문 지식이나 정보를 습득하기 좋은 기관이기 때문에 어떤 정보를 얻을 수 있는지 확인해 볼 필요가 있다.

한국콘텐츠진흥원(KOCCA) 홈페이지
(https://www.kocca.kr)

또한 해외 시장에 관한 각종 정보와 관련 업체들과의 미팅 기회 제공은 캐릭터 산업의 많은 정보를 얻을 좋은 기회와 인맥을 마련해 주었다. 혼자서는 해결하기 어

려웠던 일들이 해당 업계에 종사하는 사람들을 직접 만나면서 생각보다 쉽게 일이 해결되기도 했고 의외로 많은 정보를 알 수 있었다. 일의 특성상 폐쇄성이 강한 콘텐츠 업계라고 생각했지만, 오히려 해외 시장 진출을 위해 서로 돕는 분위기가 조성되어 있었다. 그 중심에 한국콘텐츠진흥원이 있다. 브랜드가 작다고 혹은 아직 유명하지 않다고 해서 미리 겁먹지 말고 적극적으로 도움을 요청하는 일이 브랜드 성장에 큰 도움이 된다.

해외 전시에 참여하라

해외 시장 진출을 위한 가장 일반적이고 쉬운 방법의 하나가 바로 해외 전시회 참가이다. 언론에서 성공한 브랜드들을 예로 들면서 전시회에서 좋은 파트너를 만나 이를 계기로 눈부신 발전을 할 수 있었다는 식의 뉴스를 종종 접하게 된다.

하지만 실제로 그렇게 운이 좋은 경우는 손에 꼽을 만큼 일반적이지 않다. 다만 세계적으로 명성이 높은 전시회들에 많은 바이어가 찾아오기 때문에 조금이나마 그들과 연결 고리를 가질 가능성이 있다는 점이 매력적이다. 이러한 해외 전시회에 참가하려면 그들이 원하는 자격 요건을 갖춰야 할 뿐만 아니라 큰 비용을 감수해야 한다는 점이 부담이다. 우선 비슷한 성격의 국내 전시를 참관하면서 해외 전시에 참여 경험이 있는 업체들과 교류하는 식의 사전 작업을 해 두는 것이 좋다.

직접 해외 전시에 참여하기 전에 한 번쯤은 시장 조사 차 참관하는 기회를 얻는 것도 좋은 방법이다. 참관한 이후에 비용을 들여 참가할 만한 가치가 있는 전시회인지 결정하는 게 좋다. 때로는 홍보 내용과 전혀 다른 내용의 전시인 경우도 있고, 다른 경쟁 브랜드들은 어떻게 준비해서 전시에 참여했는지 미리 알아보고 준비할 기회가 된다. 더 효율적인 전시 형태나 홍보 방식에 대한 아이디어도 얻을 수 있으므

로 무작정 계획 없이 해외 전시에 참여하기보다는 참관 기회를 가진 다음에 시도해 보는 게 바람직하다. 해외 전시는 전시회에 한 번 참가할 때 드는 경비가 꽤 부담스럽다. 부스 임차료뿐만 아니라 장치비, 제품 운송에 따른 물류비, 통관비, 체재비, 항공비 등 실질적으로 부담해야 할 비용들이 만만치 않은 편이다.

글로벌 전시 플랫폼 홈페이지
(https://www.gep.or.kr)

어떤 전시회가 언제 열리는지는 글로벌 전시 플랫폼(GEP) 사이트를 참고하는 것이 좋다. 국내·외 전시 정보는 물론, 지원 사업 혜택을 얻을 수도 있기 때문이다.

예를 들어, KOTRA에서 지원하는 전시에서 한국관에 속해 참가할 수 있고, 때에 따라서는 개별적으로 해외 전시회에 참가하는 것을 지원해 주기도 한다. 일반적으로 해외 전시에 필요한 지원 내용으로는 참가 비용(임차료, 장치비, 전시품 운송료, 공동 수행기관 관리비)의 최대 50%를 국고로 지원해 준다거나 해외 바이어 조사 및 상담 주선을 알선하고 한국관 참가 업체 홍보 및 현장 지원을 위한 홍보 부스를 운영해 준다. 누구에게나 전시 지원의 혜택이 돌아가는 것은 아니지만 자격 요건이 갖춰진 브랜드라면 이러한 지원 혜택을 이용해 보는 것도 좋은 기회이다.

전시 참가 형태는 공동 부스 형식으로 할 것인지, 단독으로 할 것인지 깊이 생각해 보는 것이 좋다. 예를 들어, 정부 지원을 받은 전시 같은 경우에는 한국관이라는 이름의 공동 부스 형태로 참가하게 되는데 일률적인 전시 부스 디자인을 유지해야 한다는 것이 브랜드 콘셉트에 맞지 않을 수 있지만 바이어를 끌어모으는 데는 훨씬 도움이 된다. 전시 규모나 브랜드 콘셉트에 맞춰서 어떤 형태로 전시회에 참가할 것인지 생각하고 결정해야 할 문제이다.

전시회에 참관하거나 참여하면서 가장 크게 느낀 점은 반드시 명함이나 연락처를 잘 모아야 한다는 것이다. 전시 참가나 참관의 이유가 명함 수집이라고 생각해도 좋을 만큼 실질적인 업무 담당자의 연락처를 얻을 수 있다는 것은 매우 중요한 일이다. 회사 대표 번호는 홈페이지나 앱에 들어가면 언제든지 찾을 수 있지만, 실제 담당자와 연락할 수 있는 직통 번호나 휴대전화 번호는 공개되어 있지 않기 때문에 이런 기회에 알아두어야 한다. 그 연락처가 시발점이 되어 좋은 비즈니스 결과를 불러올 수 있기 때문이다. 부스에 바이어가 찾아오지 않으면 도움을 줄 수 있을 만한 연락처와 연결 고리를 찾는 것에 시간을 할애하는 편이 좋다. 복잡한 전시장에서 더 개별적인 연락이 때로는 실질적인 결과를 가져올 수 있다.

실제 전시자 관점에서 해외 전시회에 참가해 보면 주최 측이 홍보한 내용과는 사뭇 다른 바이어들이 오거나 관계없는 일반인들의 참관으로 인해 실질적인 소득이 없었던 경우도 허다하다. 유명한 바이어들은 사전에 미팅 약속을 잡은 회사 부스만 방문하고 가는 경우도 많으며, 중요한 바이어들은 전시장이 아닌 개인 룸이나 호텔, 요트 등에서 따로 만나 사업을 진행하는 때도 많으므로 사전에 약속을 잡는 것이 중요하다.

프랑스 칸에서 열리는 MIP TV 홈페이지
(https://www.miptv.com)

예를 들어, 세계 각국의 콘텐츠 마켓인 프랑스 칸에서 열리는 MIP TV는 TV 프로그램을 사고팔거나 영화나 애니메이션 등을 거래하는 유명하면서도 중요한 전시회인데 전시장에 세계적으로 유명한 프로듀서나 배우들이 종종 나타나기도 하고 매일 밤 성대하고 요란한 각종 파티가 열리기도 한다. 겉으로는 어떤 비즈니스가 진

행되는지 예측되지 않지만 3일 동안 열리는 이 전시회를 통해 나라별 혹은 방송사별로 수입되거나 팔리는 콘텐츠 양이 상당히 많다. 전시장뿐만 아니라 인근 호텔 룸이나 개인 요트, 레스토랑을 전세 내어 특정 바이어들만을 위한 프레젠테이션을 하는 식으로 일이 진행되기도 하며 그런 바이어들과의 약속 잡기는 하늘의 별 따기만큼이나 어려운 일이다. 전시장에서는 새로운 거래처를 발굴하려는 의지가 있는 바이어들의 눈에 띄도록 홍보하거나 그들의 연락처를 얻을 방법을 찾아내야 한다.

해외 전시는 분명 해외 시장 진출을 위한 중요하고 효과적인 방법임은 틀림없지만 철저한 준비 없이 참가해서는 좋은 결과가 나타날 수 없으며 한 번의 전시 참가로 괄목할 만한 성과를 얻기 또한 매우 어렵다. 한 번에 행운이 굴러들어 오길 바라기보다는 꾸준히 참가해서 바이어에게 브랜드를 인식시키고 브랜드의 매력을 선보이는 것이 중요하다. 바이어들은 공적으로 업무를 보러 전시에 참관하는 사람들이기 때문에 참여한 브랜드를 잘 기억한다. 그러므로 단발성 참가보다는 꾸준한 참가를 통해 브랜드를 인식시키는 일도 중요하다는 점을 잊어서는 안 된다. 기존 참가자들에게 부스 선정에 대한 우선권이 있기 때문에 꾸준히 참가해야만 전시 부스의 위치가 점점 더 좋은 쪽으로 이동되기도 한다.

전시회에 직접 참가하는 것도 중요하지만 참관자가 되어 어떤 식의 전시 진행이 효과적이고 유용한지 미리 알아두고 전시장 규모와 전시 방식에 대한 실제 경험을 통해 아이디어를 창출할 수 있도록 하는 것이 무조건적인 전시 참여보다 훨씬 도움이 된다. 부스를 방문한 사람들의 연락처, 방문하게 하고 싶은 사람들의 연락처 등을 최대한 많이 모아서 일대일로 연락하는 적극성을 보이고 지속적인 제품 홍보를 하는 것이 브랜드를 알릴 때 중요한 일이라는 것을 잊지 말아야 한다.

모든 것을 혼자 하려고 하지 말라

소규모 회사나 브랜드일수록 인력이나 자금이 부족하여 무엇이든 스스로 해내려는 경향이 있다. 그러나 그 점이 브랜드 성장에 방해가 될 수도 있다는 것을 인식해야 한다. 혼자서 혹은 단독으로 모든 작업을 했을 때 얻을 수 있는 결과물과 누군가의 도움을 받았을 때 결과물의 완성도를 비교하고 어느 편이 더 나은지 냉정하게 판단해야 한다. 혼자 혹은 소수 인원으로 일할 때는 결정이나 수정 등이 쉽고 빠르다는 장점이 있지만 능력의 한계에 부딪히곤 한다. 이럴 때는 최저 비용으로 최대의 효과를 얻을 수 있는 파트너 혹은 조력자를 구하는 것이 현명하다. 자금을 투자할 때는 결과물이 마음에 들 수 있도록 적극적으로 투자해야 한다.

좋은 브랜드 콘셉트를 만들어 훌륭한 제품을 생산한다고 해서 꼭 유통까지 전부 진행해야 한다는 생각은 위험하다. 국내도 아니고 외국이라면 더 많은 어려움이 있어서 이 부분을 도와줄 수 있는 적임자를 찾아 비용을 치르고 도움받는 것이 훨씬 효과적이다. 특히 해외 진출 초기에는 자력으로 바이어를 찾는다거나 어느 거래처가 좋은 거래처인지 신용 평가를 한다거나 필요 없는 비용을 줄이는 방법 등과 같은 일에 대한 노하우가 없어서 전문적인 도움을 줄 수 있는 사람들과 협업하는 것이 좋은 결과를 끌어낼 수 있다.

많은 사람이 타깃 마켓으로 삼는 미국의 경우, 모든 일에 업무 분담이 구체적이고 세밀하게 나뉜 시스템이기 때문에 특히 더 많은 도움이 필요하다. 아무런 지식 없이 미국 패션 전시회에 참가했을 때 세일즈 에이전트(Sales Agent), 세일즈 랩(Sales Representative)이라는 다소 귀에 익지 않은 용어들을 들을 수 있었다. 세일즈 에이전트나 세일즈 랩은 전시실을 운영하면서 바이어들에게 상품을 소개하고 주문받아 자국 내에서 배급하는 일종의 중간 유통 시스템이다.

때에 따라서는 트레이드 쇼(Trade Show)에서 자기 부스를 갖고 직접적인 판매 활동을 하기도 한다. 그들은 자국의 유통망이나 바이어들의 데이터 그리고 판매에 필요한 일괄적인 상품 주문과 운송에 대한 책임을 지고 수금과 리오더(Re-order) 등을 관리하는 기능을 갖는다. 따라서 상품마다 일정 금액의 수수료를 지급해야 한다. 세일즈 에이전트나 세일즈 랩의 도움을 받기 위해서는 취급하고 있는 아이템과 브랜드에 대해 파악해야 한다. 브랜드의 제품과 어울리는 아이템을 취급하고 있는지, 브랜드 콘셉트와 디자인으로 인한 시너지 효과는 만들 수 있는지, 그리고 거래처는 어떤지 등 확인해야 할 부분들이 많은 편이다.

개인적으로 이와 같은 유통 시스템에 대해서 전혀 모르기도 했거니와 알고 난 이후에도 중간 수수료(마진)와 직접 배급이 아닌 계약 체결에 관한 판단이 어려웠다. 사실 세일즈 수수료를 내는 것에 대한 성과를 얼마나 기대해야 할지도 몰랐고 과연 제때 상품 대금을 수금할 수 있는지 불안하기도 했다. 실제로 미국 같은 경우에는 여전히 신용 거래가 일반적인 상거래 조건인 곳도 많아서 신용장 거래나 전신환 거래(은행에 일정 금액을 지급해 줄 것을 위탁하는 지급 지시서를 전신으로 보내주는 거래)에 익숙했던 터라 의심하지 않을 수가 없었다.

세일즈 랩의 이러한 장단점을 비교 분석하고 적절한 파트너를 찾으면 혼자 힘으로 이룰 수 있는 시장 진출 기회보다 훨씬 더 효과적인 진출 방법을 모색할 수 있으므로 진지하게 좋은 파트너를 찾아보는 것도 브랜드 성장 가능성을 여는 방법이다.

세일즈 랩이 아니더라도 라이선싱 파트너나 수입처를 찾아서 각자 할 수 있는 최대 역량을 끌어내는 방법을 찾는 것도 시작할 때 좋은 방법이다. 혼자서 모든 것을 해결하기에는 세계 시장은 너무 넓고 전문화, 분업화된 일의 구조로 되어 있다. 따라서 일의 성격에 맞게 전문가의 도움을 받아야 할 필요가 있다면 방법을 찾아보자.

혼자 해결할 수 없는 일에 매달려 시간을 낭비하기보다 비용을 지급하는 한이 있어도 적임자의 도움을 받아 빨리 해결하는 것이 훨씬 효율적이고 결과도 기대할 만하다.

공감할 수 있는 브랜드가 필요하다

공감이란 남의 주장, 의견에 대해 나도 그렇게 느낀다는 기분을 뜻한다. 개성이나 창의가 중요시되고 인정받는 사회이지만 그것은 어디까지나 일반적이고 보편적인 감정과 도덕에 기반을 두고 있다. 따라서 브랜드의 제품이나 서비스가 세계인의 공감을 받으려면 그 필요성과 가치를 인정받는 것이 우선이라고 생각한다.

놀라운 과학 기술, 인간과 사회를 생각하는 휴머니즘 같은 거창한 것부터 SNS에 일상을 올리면 지구 반대편에 사는 누군가가 '좋아요'를 눌러 주는 것이 모두 공감의 일종이다. 영화 '기생충'이 칸에서 처음으로 상영된 후 오랫동안 기립 박수를 받았다고 한다. 지극히 한국적인 영화처럼 보이지만 전 세계 영화를 사랑하는 전문가들이 모두 앞다퉈 자기 나라의 이야기라고 했다고도 한다. 이는 피부색, 인종, 언어는 다르지만, 어디에도 있고 누구나 느끼는 부의 쏠림 현상이나 계층 위화감 같은 부분에서 너나 할 것 없이 공감했기 때문이라고 생각한다.

전혀 알아듣지 못하는 한국어 가사를 자기네 언어로 해석해가면서 노래의 메시지를 이해하려 하고, 한국어로 따라 부르며, 춤을 추는 팬들이 늘어나고 있다. 빨리 이해하지 못하는 답답한 마음에 직접 한글을 배우고 한국어를 공부한다거나 우리나라로의 여행을 결심하는 사람들도 늘고 드라마나 영화로 인해 우리 문화를 이해하고 즐기려는 사람들이 놀랍도록 늘고 있는 것 모두 공감의 힘이다. 우리가 가진 브랜드 콘셉트나 메시지가 외국의 어느 소비자들의 공감을 살 수 있다면 얼마든지

시장을 키울 수 있다. 공감의 힘은 그만큼 마음의 장벽을 낮추고 서로를 이해하는 바탕이 된다. 공감하는 브랜드를 만들어야 한다.

소통으로 소비자를 내 편으로 만들어라

지금은 소통을 잘하는 브랜드가 가장 성공할 가능성이 크다고 생각한다. 예전에는 소통보다는 많은 사람에게 브랜드를 알리는 일방적인 광고와 마케팅에 전력을 다했기 때문에 주로 자금과 물량 동원이 여유로운 대기업의 성공 가능성이 컸다. 하지만 지금은 다양한 소셜 네트워킹과 유통 채널로 개인이나 소규모 기업에도 브랜드를 알릴 기회가 생겨나고 있고 실시간 소통이 쉬워졌다.

소비자의 피드백은 사용 후 개선 아이디어를 제공하기도 하고, 제품이나 서비스의 장점에 대한 칭찬을 들을 수 있다는 점에서 브랜드에 큰 도움이 된다. 소비자로서는 자신의 아이디어로 제품이 개선되거나 서비스 품질이 좋아졌다면 브랜드 성장에 일조한 것 같은 생각이 들기도 한다. 내 의견을 무시하지 않고 반영해 주었다는 것은 그만큼 소비자의 말에 귀를 기울이고 소통하고 있다는 뜻이기 때문에 계속 그 브랜드에 머무르고 싶어지고 남들에게 추천하게 된다. 소비자를 내 편으로 만들어야 브랜드가 오래 가고 성장해 간다.

브랜드 콘셉트는 콘셉트대로 유지하면서 꼭 사고 싶게 만드는 매력 포인트를 만들고 최대한 많은 사람과 공감과 소통이 되어야 브랜드가 생명력을 얻는다. 성공적인 예로 탐스 슈즈(Tom's Shoes)의 One for One 마케팅처럼 감동적인 브랜드 철학, 소비와 브랜드가 함께 좋은 세상을 만드는 일련의 일들이 브랜드를 굳건하게 만들었다. 처음에는 신발 한 켤레를 사면 한 켤레의 신발이 기부된다는 전대미문의 마케팅으로 급성장했다. 하지만 과연 기부된 신발이 잘 전달되는지 소비자들이 궁금해하면

서 탐스는 좀 더 투명하고 실제로 도움을 줄 방법을 찾으려 노력했다. 예를 들어 신발 한 켤레를 기부하는 것이 물고기를 잡아 손에 쥐여 주는 방식이었다면, 탐스 안경(Tom's Glasses)은 하나의 안경을 사면 한 명의 안과 질환 환자에게 도움을 주는 방식으로 개선되었다. 필요한 사람에게 의료지원이나 안경이 전달될 수 있도록 했으며 안경을 만드는 기술도 가르쳐 주는 형식으로 발전했다. 탐스는 여전히 아이템을 늘려가면서 소비자와 같이 좋은 일에 동참하고 소비자 의견을 듣고 개선하는 등 훌륭한 소통을 하는 브랜드로 성장했다.

이제 소통은 모든 브랜드가 갖추어야 할 기본 덕목이다. 소통을 통해 소비자와 한 팀이 되고 그들을 내 편으로 만들어야 브랜드가 건강하게 잘 성장할 수 있다.

One pair of TOMS glasses = Sight for one person

 HOW?

 Prescription Glasses *or* Sight-saving Surgery *or* Medical Treatment

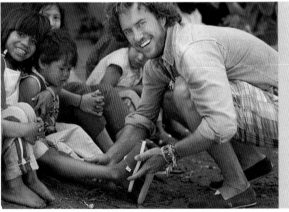

TOMS

BUYING A PAIR
GIVES A PAIR

SHOP TOMS >

With every product you purchase,
TOMS will help a person in need.
One for One®.

1

안경 하나를 사면 한 사람의 시력을
돌볼 수 있는 탐스 안경

2

한 켤레를 사면 한 켤레를 기부하는
탐스 슈즈

| 1 |
| 2 |

Rule 10

BRAND DESIGN

브랜드를 관리하라

브랜드를 관리하라

브랜드를 만드는 작업은 브랜드 네임이나 브랜드 아이덴티티 디자인을 마감했다고 끝난 것이 아니다. 브랜드는 스스로 혹은 우연히 성장하는 것이 아니라 적극적인 브랜드 관리를 통해 성장하는 것이므로 브랜드를 만든 후에 어떤 관리가 필요한지 먼저 생각해 보아야 하며, 이것을 브랜드 매니지먼트(Brand Management)라고 한다. 브랜드 매니지먼트는 브랜드 디자인과는 따로 생각하면 안 되는 부분이다. 브랜드가 많지 않았던 시절에는 딱히 비교할 만한 브랜드가 없어서 선택의 여지가 없었지만, 지금은 비교 대상이나 경쟁 브랜드가 없는 브랜드가 없을 정도로 다양한 콘셉트의 브랜드가 지천이다. 고심 끝에 만든 브랜드를 성장시킬 수 있도록 꾸준히 관리하는 것이 바로 브랜드 매니지먼트이다. 브랜드 매니지먼트는 크게 브랜드 스토리텔링과 브랜드 터치 포인트, 그리고 브랜드 리포지셔닝에 관한 내용을 다룬다. 브랜드 탄생 이후 소비자가 제품을 접하면서 직간접적으로 갖는 소통의 접점과 브랜드와 소비자의 양방향 소통에 대해 알아보자.

1_ 브랜드 스토리텔링으로 소비자의 마음을 움직여라

브랜드를 구성하기 위한 제품이나 서비스를 개발하고 브랜드 네임을 결정한 다음 로고와 심볼을 시각화했다고 해서 브랜드를 완성했다고 보기에는 이르다. 브랜드는 결코 한 단어로 정의하기 어려운 복잡한 것이기 때문이다. 브랜드는 기업의 철학이자 기업이 고객에게 제공하고자 하는 약속이며 소비자가 기대하는 가치이다. 기업의 약속과 소비자의 기대가 만나 브랜드 가치를 만들고 브랜드 인지도(Awareness)와 충성도(Loyalty)를 쌓아가는 과정을 통해 브랜드는 성장하게 된다. 제품이나 서비스를 만든 다음 브랜드 네임을 붙이고 로고와 심볼이 완성되었다면 소비자의 마음을 사로잡을 만한 결정적인 요소가 있어야 하며 소비자가 브랜드에 흥미를 느낄 수 있는 브랜드 스토리가 있어야 한다.

브랜드 디자인의 전설이라 불리는 월터 랜도(Walter Landor)는 "제품들은 공장에서 생산되는 것이지만, 브랜드는 마음에서 만들어진다.(Products are created in the factory, but brands are created in the mind.)"라고 말한다. 브랜드를 머리로 인지하고 마음으로 받아들이게 하는 가장 효과적인 방법이 바로 브랜드 스토리텔링이다. 스토리텔링은 '스토리(Story)+텔링(Telling)'의 합성어로 말 그대로 '이야기하다'라는 의미를 지닌다. 즉, 상대방에게 알리고자 하는 바를 진정성 있는 이야기로 설득력 있게 전달하는 행위이다.

브랜드가 전달하려는 핵심 메시지를 소비자들이 이해하기 쉽게 전달하려는 노력이 바로 브랜드 스토리텔링이다. 스토리텔링의 중요성은 점점 더 중요하고 영향력 있는 요소로 브랜드와 소비자를 연결하는 브랜드 터치 포인트의 기반이 되고 있다.

브랜드 스토리는 반드시 오리지널(Original)이어야 한다. 남의 이야기가 아니라 오로지 나 혹은 우리 브랜드만이 가진 스토리를 이야기해야 한다. 남의 이야깃거리나 흔한 브랜드 스토리는 흥미롭지 않을 뿐더러 재미도 없고 기억에 크게 남지도 않는다.

고객이 기억할 만한 우리 브랜드만의 이야기가 무엇이 있을지 하나하나 글로 적어 보자. 글로 적다 보면 흥미로운 이야기가 분명히 존재한다. 문장으로 작성하기도 전부터 딱히 할 만한 이야기가 없다고 미리 포기하지 말자. 내가 보기엔 별것 없는 이야기지만 남들은 관심 있어 할 만한 부분을 찾을 수 있을 것이다.

브랜드 스토리를 어떻게
만들어야 하는가?

브랜드 스토리는 정직하고 투명해야 한다. 누군가 어떤 말을 했을 때 사람들이 우스갯소리로 종종 '조사하면 다 나와'라는 말을 한다. 우리나라는 시장이 좁기도 하거니와 SNS로 촘촘히 연결된 인간관계로 인해 생각보다 더 쉽게 진실에 다가갈 수 있게 해준다. 이력이나 경력을 속인다든지 없는 특허가 있다고 하는 거짓말은 금방

들통나기 마련이다. 오히려 없으면 없는 대로, 경력이 적으면 적은 대로 솔직하게 시작하는 브랜드의 패기와 브랜드 미션을 강조하는 게 훨씬 신선해 보이고 눈길을 끈다.

브랜드 스토리 구조는 깔끔해야 한다. 구구절절한 설명이나 화려한 미사여구보다는 기승전결에 따른 체계적이고 한눈에 보이는 구조의 스토리가 듣는 사람에게 쉽게 잘 전달된다. 특히 요즘같이 사람들이 책을 안 읽고, 3줄 이상의 긴 글을 싫어하며, 문해력이 좋지 않다면 꼭 명심해야 할 스토리 구조이다. 이왕이면 짧은 글과 직관적인 그래픽 디자인으로 표현하는 것을 추천한다. 글과 그림으로 빠르고 쉽게 이해할 수 있도록 브랜드 스토리 정보를 전달하자.

브랜드 스토리는 브랜드의 중요한 사실들이 확실하게 담겨 있어야 한다. 브랜드의 정체성과 뭘 잘하는지, 어떤 자격증이나 특허가 있는지, 언제부터 시작한 브랜드인지 등 정확하게 숫자로 표현할 수 있는 사실에 대해서 언급하는 것이 좋다. 언제, 어디서, 누가, 어떻게, 왜 같은 육하원칙에 따라 이야기하거나 전문성을 나타낼 수 있는 기타 특허나 자격증 같은 자료들이 첨부되면 좋다. 그리고 문제를 해결한 방법 같은 것을 강조하여 완성하는 것이 좋다. 사실을 확인할 수 있는 인증 자료가 있다는 것은 소비자들에게 엄청난 신뢰를 준다. 말하고 싶은 사실을 강조해서 확실하게 말하자. 이야기를 받아들이고 말고는 소비자에게 달려 있다.

브랜드 스토리는 반드시 열린 채로 끝나야 한다. 브랜드 성장과 미래 가치를 기대할 수 있도록 마치 완성된 이야기처럼 작성하면 안 된다. 브랜드의 미션이나 목표는 항상 머물지 않고 성장하는 것이며 이는 소비자들이나 고객에게 기대와 신뢰를 하게 한다. 끝이 보이는 브랜드 이야기에 귀를 기울여 줄 사람은 없다. 브랜드가 나아갈 방향성을 포함한 스토리텔링으로 기대감을 키우자.

소소하지만 진정성 있고 확실한 브랜드 스토리는 브랜드를 꾸준히 성장시키는 데 있어서 아주 좋은 브랜드 관리 방법의 하나이다.

2_ 스토리텔링의 구조와 요소들

스토리텔링은 일반적으로 기승전결(起承轉結) 형식의 구조를 갖는다. 발단, 위기, 절정, 결말에 이르는 이야기를 통해 브랜드의 탄생과 고충 그리고 마침내 해결점을 찾아서 결국 좋은 제품이나 서비스를 만들어 낸 것을 소개하는 방식이다. 구조를 이루는 요소 또한 단계별로 필요하다. 마치 뉴스 기사를 쓸 때 기본이 되는 육하원칙처럼 스토리를 구성하는 요소들을 단계별로 집중 조명함으로써 이야기에 힘을 실어 준다.

기(起)는 브랜드의 시작에 관한 이야기이다. 왜(Why) 브랜드를 만들었는가에 해당하는 부분이라고도 할 수 있다. 브랜드 탄생 배경에 관한 이야기를 논리적으로 명확하고 깔끔하게 정리할 필요가 있다. 어떤 브랜드에는 신화적인 이야기가 있을 수 있고 어떤 브랜드에는 개인적인 경험에 의한 이야기가 될 수도 있다. 스토리텔링의 구조는 비슷할지라도 모든 브랜드의 스토리가 다를 수밖에 없는 이유는 브랜드마다 상황이나 형편이 다르기 때문이다. 이 점이 바로 다른 브랜드와의 차별성을 갖는 이유이다. 브랜드를 만들게 된 동기 혹은 시작하게 된 이유에 대해 사실을 근거로 내용을 정리해 보자. 브랜드를 만든 동기가 꼭 신화적일 이유도 없을 뿐만 아니라 사소하고 작은 관심이 큰 브랜드를 만든 이야기들은 현재뿐만 아니라 앞으로도 누구든지 흥미를 느낄 수 있는 이야기이므로 브랜드를 만들게 된 동기에 관해서 이야기해 보자.

승(承)은 브랜드 발전에 관한 이야기이다. 왜 브랜드를 만들고자 했는가에서 시작된 이야기가 누가(Who) 브랜드를 만들었는가와 같은 좀 더 구체적이고 직접적인 내용에 대한 언급을 피력하는 부분으로 이어져야 한다. 브랜드 스토리텔링에는 분명한 화자가 있어야 효과적이다. 주체가 없는 이야기는 흥미롭지 못한 경우가 많다. 실존하는 인물이든 가공의 인물이든 이야기를 만들어 나가는 주체가 있어야 이야기에 빨려 들어가기 쉽다. 기업이건 개인이건 브랜드 스토리의 주체가 되는 인물을 캐릭터화할 필요가 있다. 여기서 캐릭터는 특정 인물을 그래픽으로 만들라는 뜻이 아니라 브랜드의 실체가 있어 보이도록 캐릭터성을 넣으라는 이야기이다. 브랜드 스토리를 이끌어 갈 설득력 있고 믿을 만한 캐릭터를 활용해 이야기 속으로 빠져들 수 있는 계기를 만들어야 한다. 매력 있는 캐릭터를 활용하여 사실적이고 흡인력 있는 이야기를 만들어 나가는 것이 스토리 구조를 튼튼히 만드는 것에 큰 도움이 된다.

전(轉)은 전환점(Turning Point: 터닝포인트)을 끌어낼 수 있는 드라마틱한 이야기로 만들어야 한다. 드라마틱한 표현이라고 해서 반드시 큰 사건과 사고를 억지로 만들 필요는 없다. 브랜드를 만들다 보면 분명히 크고 작은 사건 사고가 일어나기 마련이기 때문에 그 사실을 근거로 어떤(What) 문제가 있었는지, 어떻게 위기감이 고조되거나 무엇으로 이 문제에 대처하게 되었는지 하는 이야기들로 구성하는 것이 일반적이다. 아무런 위기나 갈등이 없는 이야기가 흥미를 끌어내기는 어렵다. 실패와 좌절, 포기와 회생 같은 이야기들은 극적인 이야기를 만들어 나갈 때 더할 나위 없이 좋다. 터닝포인트를 통해 브랜드가 제대로 된 정체성을 찾고 안정화를 이룬다는 기대감과 신뢰를 끌어낼 수 있도록 한다면 아무리 큰 위기나 갈등이라도 브랜드 이미지를 해치지 않을 것이다. 마치 해 뜨기 전이 가장 어두운 것처럼 좋은 브랜드가 위기에 처했던 상황을 이야기하는 것은 꽤 효과적이다.

결(結)은 위기와 갈등 구조를 해소하고 최종 결과를 끌어낸 상황이다. 갈등 해소, 위기 극복을 어떻게(How) 해결해서 브랜드가 만들어졌는지에 대한 것을 분명하게 나타내야 한다. 해결되지 않은 문제는 브랜드를 신뢰할 수 없게 만드는 요인이다. 문제점을 파악해서 마침내 해결한 안정적이고 완전한 상태의 브랜드라는 것을 꼭 명시하는 것이 스토리텔링의 핵심이라는 것을 잊지 말아야 한다. 소비자는 문제를 안고 있는 브랜드를 구매할 이유가 없기에 문제 해결이 확실히 된 브랜드라는 이야기를 전달해야 할 필요가 있다. 결 부분의 마지막에는 브랜드의 비전이나 목표 등을 포함하는 것이 좋다. 멈추지 않는 열정과 의지는 브랜드를 지켜보는 이들이 기대하게 하는 부분이기 때문에 다시 한번 브랜드의 철학이자 지향점을 되새길 필요가 있다.

이렇게 브랜드 스토리텔링은 소비자가 브랜드를 인식시켜 구매를 끌어낼 수 있는 매력적인 이야기여야 한다는 것을 전제로 한다. 스토리 내용이 브랜드의 특성이나 추구하는 방향에 따라 독창성, 혁신, 아이디어, 역사성, 희귀성, 가격 등 다양한 요소가 되겠지만 결국 고객의 공감과 해당 브랜드의 명확성, 타 브랜드와의 차별점 등을 인식하게 하고 결과적으로 구매로 이어지게 하는 역할을 해야 한다. 마치 아라비안나이트에 등장하는 술탄의 왕비인 현명한 세헤라자데가 천 일 동안 왕에게 재미있는 이야기를 해서 목숨을 부지할 수 있었던 것처럼 브랜드도 지속해서 흥미로운 이야기를 해야 할 필요가 있다.

단순히 브랜드를 만드는 시기에 맞춰 스토리를 만들어 나가는 것이 아니라 브랜드의 성장과 발전, 쇠퇴 시기에 맞춰 브랜드 철학을 고수하면서 브랜드를 위해 도움이 될 수 있는 이야기를 꾸준히 만들어야 오래 살아남는 브랜드가 될 수 있다. 스토리는 브랜드가 지속하는 한 계속되어야 한다. 스토리가 없는 브랜드는 그만큼 소비자들로부터 흥미를 얻지 못하거나 자력으로 갱생할 힘을 갖지 못한다는 위기의식을 갖고 양질의 브랜드 스토리를 끌어낼 수 있도록 하는 것이 필요하다.

꿈이 현실로 된 퍼스널 브랜드 스토리텔링

스포츠처럼 극적이며 카타르시스가 느껴지는 스토리는 없다. 대결을 통해 어떻게든 승패가 나뉘는 스포츠 종목들은 '경기가 끝날 때까지 승부가 결정 난 것은 아니다.'라는 말이 있을 정도로 손에 땀을 쥐게 하는 흥미진진한 이야기들로 가득한 분야이다.

공공연히 세계에서 가장 축구 잘하는 선수라고 불리는 리오넬 메시(Lionel Messi)는 2022년 카타르 월드컵에서 다섯 번째 도전 만에 첫 우승 트로피를 들었다. 메시의 조국인 아르헨티나에는 36년 만의 우승이었고, 선수 개인적으로는 20년에 걸친 도전의 결과였다. 이에 FIFA의 공식 후원사이자 메시의 후원사인 아디다스는 5명의 메시가 등장하는 사진에 그들의 오랜 브랜드 슬로건인 'Impossible is Nothing(불가능 그것은 아무것도 아니다)' 메시지를 실은 광고를 게재하여 메시의 월드컵 우승을 축하했다. 5명의 메시는 20년 동안 월드컵에 참여했던 메시의 얼굴을 합성한 것으로써 그의 오랜 월드컵 도전의 순간을 기록했고 결국 승리에 기뻐하는 모습을 보여주면서 불가능한 것은 없다는 아디다스의 브랜드 정신을 다시금 생각나게 했다. 이 광고는 메시 개인의 승리를 축하하는 것처럼 보이지만 알고 보면 나이키와의 경쟁에서 아디다스가 이긴 것을 축하하는 의미도 담겨 있다고 생각한다. 아르헨티나와 결승에서 만났던 프랑스 음바페 선수의 후원사 나이키도 아마 우승을 대비한 광고를 준비했을 테니 눈에 보이지 않는 두 브랜드의 월드컵 전투에서 아디다스가 승리한 셈이다.

각본 없는 드라마라고 불리는 스포츠와 도전 정신이 깃든 스포츠 스타 스토리

는 그래서 더 큰 울림으로 다가오고 오랫동안 기억나게 하는 힘을 가졌다. 메시가 어렸을 적부터 꿈이었던 월드컵에 20년 동안 도전하고 마침내 우승컵을 손에 쥔 이야기는 세상 그 어떤 스토리텔링보다 감동적일 뿐만 아니라 브랜드에는 커다란 금전적인 보답으로도 돌아온다. 메시의 우승 이후 전 세계 아디다스 매장에서 리오넬 메시의 10번 저지가 모두 완판을 기록했다는 것이 그 증거이다.

증명할 수 있는 일등 스토리를 만들어라

브랜드를 설명할 때 '세계, 최고, 제일, 일등, 가장' 같은 수식어는 늘 사람들의 이목을 집중시키는 커다란 힘이 있다. 그래서 많은 브랜드가 제일 오래된, 가장 비싼, 세계 일등 같은 주로 기록 경신으로 주목받을 수 있는 스토리를 매우 좋아한다. 두 번째로 혹은 2등 같은 수식어를 붙이는 브랜드는 거의 없거니와 결코 많은 사람이 기억해 주지 않는다. 1등만 기억하는 나쁜 사회라고 자조적으로 표현하기도 하지만 분명한 사실이기에 뭐라 반박할 여지도 없다. 기록 경신이나 최고라는 의미는 늘 누군가에게 자랑스럽고 흥미로운 이야기임이 틀림없기 때문이다. 단, 이를 증명할 수 있을 때 가능한 이야기라는 점을 명심해야 한다.

고종 황제가 커피를 좋아했다는 이야기가 있듯이 아마도 우리나라에는 일제 강점기쯤에 커피가 보급되기 시작한 것으로 추측할 수 있다. 약 100년이 지난 지금 우리나라의 커피 산업은 약 10조 원이 넘는 큰 규모로 성장하였고 커피를 즐기는 문화도 세계적으로 매우 수준 높을 뿐만 아니라 감각적이고 특색있는 카페가 많아져서 외국에서 일부러 찾아올 정도가 되었다. 어떻게 보면 커피를 마시기 시작한 것은 비교적 후발주자이지만 분명 세계적으로 괄목할 만한 성장을 보이는 분야이다.

부산에 있는 모모스 커피(MOMOS COFFEE)는 'Pacific Barista Series'가 주최하는

제14회 'Sprudgie Awards'에서 2022년 세계에서 가장 주목할 만한 로스터리(Notable Roaster)로 선정되었다. 세계적인 커피 프랜차이즈 브랜드도 아니고 대기업이 운영하는 커피 브랜드도 아닌 부산의 커피 브랜드가 세계에서 가장 주목할 만한 브랜드에 선정된 것이다. 오히려 우리나라 사람들이 더 잘 모르는 브랜드는 아닌지 모르겠다.

2007년 4평 남짓한 창고에서 시작한 모모스 커피는 2009년 애틀랜타의 스페셜티 커피 박람회를 통해 스페셜티 커피 산업을 처음 접했다고 한다. 좋은 커피를 찾기 위해 노력하기 시작한 10년 뒤인 2019년 마침내 월드 바리스타 챔피언인 전주연 바리스타를 배출하는 쾌거를 올렸고 3년 뒤 마침내 세계적으로 가장 주목받는 커피 로스터리 브랜드가 되었다.

모모스 커피는 부산에 있는 일종의 로컬 커피 브랜드이지만 부산은 물론이거니와 우리나라를 대표하고 세계에서 가장 주목할 만한 브랜드로 성장했으며 이를 수상을 통해 증명해 냈다. 상을 받기 위해 브랜드를 시작한 것은 아니겠지만 커피를 진심으로 좋아하고 더 좋은 커피를 만들기 위해 노력했기 때문에 얻은 성과라고 생

momos
coffee

모모스 커피 로고

2022 세계에서 가장 주목할 만한
로스터리로 선정된 모모스 커피

각한다. 모모스 커피의 SNS를 둘러보면 커피를 만드는 일뿐만 아니라 커피를 생산하는 사람들 그리고 그 커피를 즐기는 사람들의 삶까지도 충분히 고려한 철학을 담고 있다. 커피를 좋아하고 관심 있는 사람이라면 부산에 가서 모모스 커피에 들러볼 이유가 충분하다.

모모스 커피의 드립백 커피

사소한 아이디어로 흥미로운 브랜드 스토리를 만들어라

상처 부위에 붙일 목적으로 사용하는 일회용 반창고는 사실 아내 사랑이 지극했던 어떤 직장인의 아이디어로 발명된 제품이다. 존슨앤드존슨에 다녔던 얼 딕슨(Earle Dickson)은 아내인 조세핀 딕슨(Josephine Dickson)이 항상 덜렁거리는 바람에 자주 다쳐서 그녀의 상처에 거즈와 테이프를 이용해 치료해주었다고 한다. 하지만 출근 후 아내가 다쳤을 경우 혼자 상처를 치료하기 어려울 것 같아 작은 크기로 접은 거즈와 외과용

테이프를 붙여두어 혼자서도 상처 치료에 사용할 수 있게 만들었는데 이것이 바로 일회용 반창고를 발명하게 된 계기가 되었다.

이후 존슨앤드존슨의 제임스 존슨(James Jhonson) 회장이 이 발명품을 보게 되었고 1921년 밴드에이드(Band Aid)라는 이름으로 판매하기 시작했다고 한다. 처음 밴드에이드는 가위로 잘라 사용하는 형태였고, 1928년에는 공기가 통할 수 있는 통풍구멍이 생겼으며, 1951년부터 지금과 같은 형태가 되었다. 일상에서 사랑하는 사람을 위해 손쉽게 사용할 수 있는 반창고에서 아이디어를 얻어 개발된 밴드에이드는 제2차 세계대전을 통하면서 군인들이 필수 비상약 통 안에 넣어 다니게 됨으로써 널리 보급되었다고 한다. 현재는 다양한 크기, 형태, 기능 및 다양한 인종의 피부색에 맞는 컬러 밴드에이드도 판매되고 있다.

사랑하는 사람을 위한 작은 아이디어가 만든 발명이 오늘날 전 세계인이 밴드에이드를 일회용 반창고를 대표하는 고유명사로 부르는 업적을 만들어 낸 셈이다. 얼 딕슨은 부사장으로까지 승진하여 "나는 성공하기 위해 발명하지 않았습니다. 단지 사랑하는 사람을 행복하게 해주고 싶었을 뿐입니다."라는 말을 남겼다고 한다. 거창하지는 않지만 생활 속에서 얻은 아이디어가 브랜드를 성공으로 이끈 이야기는 언제 들어도 흥미롭고 신뢰가 간다.

1920S-1930S

1930S-PRESENT

밴드에이드 로고

1 | 2

1
초창기 밴드에이드 상품

2
다양한 피부색을 생각한
여러 가지 색의 밴드에이드

감동적인 스토리를 만들어라

활명수(活命水)는 '생명을 살리는 물'이라는 뜻으로 1897년 처음 궁중 선전관 민병호 선생에 의해 만들어진 대한민국 최초의 신약이자 양약이다. 약을 구하기 힘들어 급체만으로도 사람들이 자칫하면 목숨을 잃던 시절이었기에 활명수는 만병통치약으로 알려졌다고 한다. 활명수가 우리나라 최초의 신약이라는 것은 역사적인 이야기가 될 수는 있겠지만 감동적인 이야기가 될 수는 없다. 활명수의 브랜드 스토리가 감동적인 이유는 역사를 통해 계속 국민과 나라를 지켜냈기 때문이다.

| 1940년대 | 1962년 | 1967년 | 1971년 | 1992년 |

| 활명수 변천사 | 2004년대 | 현재 |

일제 강점기 때 동화약방(현 동화약품) 사장 민강 선생(궁중 선전관 민병호 선생의 아들)은 활명수를 팔아 독립자금을 조달했다. 그는 상하이임시정부의 비밀기관이던 '서울 연통부'의 행정 책임자를 맡아 동화약방 사무실을 서울 연통부로 사용하면서 국내·외 연락 담당과 정보수집 역할을 했고 활명수 판매 금액으로 독립자금을 조달했다. 당시 활명수 한 병값은 50전으로 설렁탕 두 그릇에 막걸리 한 말을 살 수 있는 비싼 가격이었다고 한다. 독립운동가들이 중국으로 건너갈 때 돈 대신 활명수를 소지했다가 현지에서 비싸게 팔아 자금을 마련했다고 전해진다.

주식회사 동화약방 입구

1936년 8월 9일 베를린 올림픽에서 손기정, 남승룡 선수가 각각 금메달과 동메달을 따자 동화약방은 곧바로 8월 11일 자 일간지에 두 대한 남아의 승전보를 알리는 축하 광고를 게재하여 암울한 시대에 민족의 자부심을 북돋기도 했다. 당시 동화약방(현 동화약품)은 민강 사장이 독립운동에 투신하다 갑작스럽게 사망하고 큰 경영 위기를 겪고 있었다. 그런데도 건강한 체력의 근원이 건전한 위장이며 이를 위해 '건강한 조선을 목표로 하자'는 민족의 아픔을 위로하고 격려하는 메시지를 담은 광고를 게재한 것은 남다른 민족정신을 보여주는 예라고 할 수 있다.

동화약품은 2013년부터 초록우산 어린이재단과 함께 '생명을 살리는 물' 캠페인을 진행하고 있다. 이를 통해 특별 제작한 활명수 기념판의 판매수익금을 기부금으로 조성해 아프리카 물 부족 국가의 어린이들에게 깨끗한 물을 전달할 수 있는 사업을 전개하면서 활명수의 정신을 계속 실천해 나가고 있다.

126년 전에는 약이 없어 죽어 가는 사람들의 목숨을 살리는 물이었고, 나라를 잃었을 때는 독립자금을 대어 나라를 구하는 물이었으며, 현재는 우리나라 국민뿐만 아니라 세계의 어린이를 구하는 물로 발전해 왔다는 점에서 처음 만들어졌을 때의 이름인 활명수의 본분을 충실하게 지켜내고 있는 감동적인 브랜드이다. 사실 활명수의 브랜드 스토리는 일부러 만들 수 있는 것이 아니라 시간과 민족정신이 써 내려간 드라마이기 때문에 더 마음에 와닿는다.

동아일보에 실렸던 활명수 광고
(위쪽부터 1928년, 1933년, 1932년, 1933년)

125주년을 기념하는
활명수 패키지 디자인

강력한 후광 효과에 의한 브랜드 스토리텔링을 만들어라

후광 효과(Halo Effect)란 어떤 사람이 가지고 있는 두드러진 특성이 그 사람의 다른 특성을 평가할 때 전반적인 영향을 미치는 효과를 말한다. 굳이 사람이 아니더라도 제품이나 서비스의 특성이 후속 브랜드를 런칭함에 있어서 후광 효과로 작용할 수 있다. 예를 들어, 애플의 아이 시리즈(i Series) 제품들을 보면 비록 각기 다른 제품군이지만 일련의 후광 효과 덕을 톡톡히 보고 있는 가장 대표적인 브랜드이다.

음악을 쉽고 편하게 듣는 기능에서 시작된 아이팟(iPod)은 미니, 나노, 셔플이라는 연작 제품을 만들어 내었고, 아이폰의 전신인 아이팟 터치로 진화하면서 아이폰(iPhone)을 출시할 기틀을 마련해 주었다. 거듭된 패밀리 브랜드의 성공은 아이패드(iPad)는 물론이거니와 아이폰 시리즈와 아이워치(iWatch)까지 소비자들의 무한한 기대와 관심 속에서 믿고 기다릴 수 있는 브랜드 스토리텔링을 만들어 냈다.

애플 사의 i 시리즈 제품 라인

아이 시리즈가 보여준 감성과 디자인에 대한 평가는 새로운 제품이 출시될 때마다 좋은 영향을 미치면서 다음 제품 출시에 따른 루머, 억측, 가상 이미지 등 많은 스토리텔링을 만들어 냄으로써 브랜드에 관한 관심을 끊어지지 않게 하는 힘을 가졌다. 애플 제품을 사랑하는 소비자들뿐만 아니라 반대 성향이 있는 사람들에게까지도 관심을 두게 하는 힘을 만들고 있다. 실제 애플의 제품이 발표되는 날이면 우리와 정반대 시차를 가진 미국에서의 발표를 기다리느라 밤잠을 설치는 사람들이 많다. 누구보다 빠르게 아니 최소한 동시에 새 제품에 대한 정보를 알고 싶어 하는

사람들이 없어지지 않는 한 애플의 다음 제품들은 꾸준히 후광 효과를 누릴 수 있을 것이다.

브랜드가 억지 스토리를 만들지 않아도 소비자들이 스스로 이야기를 만드는 신기한 현상을 보이는 것은 브랜드 입장에서는 굉장한 축복이다. 그만큼 브랜드 제품에 대한 소비자들의 기대가 끊이지 않는다는 증거이기 때문이다.

새로운 제품과 브랜드가 출시될 때마다 긍정적인 기대와 관심을 두게 하는 후광 효과란 바로 애플의 이야기라고 해도 과언이 아니다. 다만 이 후광 효과라는 것은 영원할 수 없으므로 지속해서 효과를 이어가게 할 새로운 제품을 기대에 부응할

정도로 만들어 출시해야 하는 부담이 있다. 기대에 만족할 만한 좋은 제품을 만드는 것은 브랜드가 반드시 해야 할 일이다.

THIS CAR IS ALREADY POPULAR, EVEN BEFORE IT IS MADE

만들어지지도 않았는데 이미 유명 해졌다는 애플의 차(Apple Car)

세계적으로 유명한 사용자로 브랜드 스토리텔링을 만들어라

에르메스(Hermes)는 200년 가까이 되는 역사가 브랜드의 위상과 명성을 말하고 있지만 전 세계적으로 널리 알려진 이유는 바로 유명한 할리우드 미녀 배우이자 1956년 모나코 왕비가 된 그레이스 켈리의 공이 크다고 할 수 있다. 1956년 그레이스 켈리가 캐롤라인 공주를 임신했을 때 살짝 나온 배를 감추기 위해 손에 들고 있던 핸드백으로 가린 모습이 라이프지(Life)에 실리면서 이 가죽 핸드백은 켈리백(Kelly Bag)이라는 애칭으로 불리게 되었다.

사실 이 백은 오래전부터 에르메스에서 만들어 온 핸드백으로 '새들 캐리어(Saddle Carrier)'라고 불리다가 1935년 여성들이 사용할 수 있도록 작은 크기로 만들면서 '프티 삭 오뜨(Petitt Sac Haute)'라는 이름으로 불렸던 백이다. 라이프지의 사진을 계기로

그레이스 켈리 왕비가 들고 있는
에르메스의 켈리 백

에르메스는 모나코 왕국에 정식으로 켈리백이라는 이름을 사용할 수 있도록 허락받았다고 한다. 귀족의 상징으로 남아 현대 사회이지만 모나코 왕비가 사용하는 백이라는 이미지는 결과적으로 에르메스 켈리백을 소수를 위한 고급품이라는 이미지를 부여하게 했다.

에르메스를 대표하는 또 하나의 전설적인 백으로 버킨 백(Birkin bag)이 있다. 영국 출생의 프랑스 배우 겸 가수인 제인 버킨(Jane Birkin)은 프렌치 시크(French Chic)를 대표하는 패션 아이콘이다. 1984년 에르메스의 사장 장-루이 뒤마(Jean-Louis Dumas)와 파리에서 런던으로 향하는 비행기에서 만난 것이 계기가 되어 버킨 백이

만들어졌다. 낮의 일상이나 저녁 외출에도 어울리는 큰 사이즈의 우아한 가방을 원했던 버킨의 소원대로 버킨백이 세상에 나오게 되었고 오랫동안 사랑받고 있다.

　　버킨백이 얼마나 사랑받는지 알 수 있는 하나의 예로, 미국 TV 드라마 섹스앤더시티(Sex and the City) 시즌 4 에피소드에서 에르메스 직원이 버킨을 사려면 5년을 기다려야 한다고 하자 사만다가 무슨 가방 하나 사는 데 5년이 걸리냐고 하니까 직원이 이렇게 말한다. "It's not a bag. It's a Birkin." 버킨 백은 그만큼 특별하고 기다릴 만한 가치가 있다는 뜻이다. 에르메스는 브랜드 자체로도 이미 유명하지만 특정한 디자인에 유명인 이름을 붙여 브랜드 가치를 상승시키고 고급 이미지로 고착시킨 가장 대표적인 스토리이다.

1
2

1

영국 출생으로 프랑스에서 거주하는
배우 겸 모델이자 가수인 제인 버킨

2

다양한 색과 사이즈의 버킨 백

3_ 단계별 브랜드 터치 포인트를 준비하라

소비자의 특정 브랜드 제품에 대한 사용 경험, 주변 사람들의 입소문과 광고, 제품 포장, 웹 사이트 등 소비자가 브랜드를 경험하게 되는 순간을 브랜드 터치 포인트 (Brand Touch Point)라고 한다. 이 브랜드 터치 포인트는 준비된 브랜드를 시장에 내놓는 과정에서 발생하는 모든 마케팅 행위라고 볼 수 있는데 브랜드 터치 포인트를 만들어 나가기 전에 먼저 정립되어야 하는 것이 마케팅 믹스(Marketing Mix)이다.

마케팅 믹스는 4Ps로도 불리며 제품(Product), 가격(Price), 장소(Place), 판매 촉진 (Promotion)으로 효과적인 마케팅을 위한 네 가지 핵심 요소를 말한다. 이 네 가지 요소를 어떻게 잘 혼합하느냐에 따라 마케팅 효과를 극대화할 수 있다. 1960년대에 제롬 매카시 교수가 제안한 이 마케팅 이론은 사실상 현대 마케팅에 대응하기에는 너무 많은 시장 변화와 변수로 인해 좀 더 보완되어야 하지만 오늘날까지도 널리 사용되는 이론이다.

1960년대 생산자와 판매자 중심의 조건 즉, 공급보다 수요가 많고 유통 채널이 한정적이었을 때는 쉽게 적용할 수 있었던 이론이다. 만든 사람으로서 제품을 좀 더 비싸게 팔기 위해 선택했던 마케팅 방법이었다면 현대는 과잉 공급과 다양한 유통 채널로 인해 소비자의 선택을 기다리는 처지로 크게 변화했다는 사실을 알고 마케팅에 임해야 한다. 따라서 최근에는 4Ps에서 4Cs로 변하고 있거나 4Ps를 좀 더 세분화해서 7Ps 이론으로 바뀌고 있다.

제품(Product)의 경우 과거에는 디자인, 품질, 다양성, 형태, 브랜드 네임, 포장과 서비스에 관한 것이었다면 이제는 소비자 관점에서 제품을 개발하고 문제점을 해결하고자 해야 한다. 역설적으로 말하자면 소비자에게 팔기 위한 제품이 아니라 소비자의 필요(Needs)를 충족시킬 만한 제품을 만들어야 한다는 것이다. 물건이나 서비스가

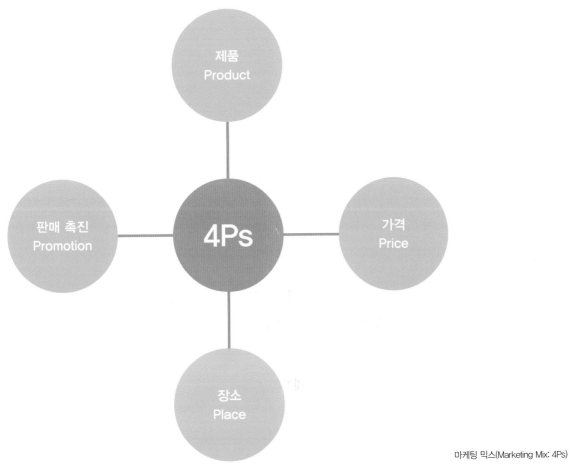

마케팅 믹스(Marketing Mix: 4Ps)

없어서 사는 것이 아니라 이미 있거나 비교할 만한 다른 대책이 있음에도 사고 싶게 만들어야 한다. 그러려면 특히 소비자의 감성이나 취향에 좀 더 구체적이고 예리하게 적중하는 콘셉트의 제품이나 서비스가 필요하다.

가격(Price)은 가격대, 할인 폭, 비용, 결제 기간, 지급 조건에 관한 것을 뜻하지만 이제는 소비자가 만족할 만한 적정 원가 즉, 가치를 산출해 내야 한다. 판매자 중심의 제품 가격에서 이제는 소비자에게 어떤 혜택을 제공할 수 있고 그 가치는 어느

정도인지가 가격을 결정하는 기준이 된다. 소비자가 원가에까지 관여하는 세상이 되어 B to C$^{\text{(Business to Consumer)}}$에서 C to C$^{\text{(Consumer to Consumer)}}$로의 이동도 이미 오래전부터 시작되었다. 원가를 오픈한 공동 구매나 중고 물품의 등가 교환도 앱을 통해 손쉽게 참여할 수 있어서 더는 높은 마진이나 이익을 기대하기 어렵다. 물론 통화 종류도 가상화폐로 가능하므로 눈에 보이는 돈만이 아니라 다른 지급 조건에 따른 가격 구조도 생각해 두어야 한다.

장소$^{\text{(Place)}}$의 유통 채널, 범위, 장소, 재고, 물류, 운송은 변화된 사회 구조와 쇼핑 채널, 유통 방법에 따라 변화하면서 소비자에게 편의를 제공해야 한다. 제품을 어디서 팔 것인가에서 벗어나 이제는 소비자들이 어디서, 어떻게 구매할 것에 관한 생각을 마련하고 소비자의 구매 편의를 고려한 접근을 해야 한다. 과거 오프라인 중심의 판매 장소에서 온 · 오프라인은 물론이거니와 해외 직구, 공구 같은 다양한 방법의 유통 채널에 대한 여러 경우의 수를 마련하여 소비자 처지에서의 쇼핑 편의를 제공하는 것이 좋다. 메타버스$^{\text{(Metaverse)}}$ 안에서의 판매도 실제 이뤄지고 있다는 점 그리고 그 이상의 새로운 시장이 다가오는 것을 알아야 한다. 메타버스는 이론이 아니라 현실이고 현실과 똑같이 상행위가 이뤄지는 새로운 장소이기 때문이다.

판매 촉진$^{\text{(Promotion)}}$이 광고, 홍보, 판촉, 인적 판매와 같은 것들이었다면 이제는 소비자들과의 소통으로 변화해야 한다. 소비자와 소통할 수 있는 창구를 마련하고 브랜드 인지도를 높여가면서 홍보할 작전을 짜야 하며 소비자들에게 필요한 관련 정보를 전달함으로써 제품에 대한 직간접적인 교육을 통해 신뢰와 관심을 이끌어야 한다. 쌍방향 소통은 기업의 일방적인 홍보 물량 공세가 아니라 소비자와 기업 사이 상호 작용의 결과로 나타나는 것이다. 더 이상 TV나 신문 잡지 광고의 효과가 크지 않다. 오히려 유명인$^{\text{(일명 인플루언서)}}$들의 입소문이나 리뷰가 더 큰 홍보 효과를 불러온다.

그들은 기업과 다르게 소비자와 직접 소통하는 데 능숙한 사람들이다. 이제 소비자들은 기업의 일방적인 광고나 제품 소개에 귀를 기울이지 않는다. 오히려 유명인이나 주변인들의 추천이나 실제 사용 경험 같은 것을 중요하게 생각하며 직접 묻고 답하는 식으로 궁금증을 해결하곤 한다. 요즘은 대기업이 인플루언서에게 홍보나 인적 판매를 맡기는 세상이다.

7Ps 마케팅 믹스에는 기존 4Ps 외에 사람(People), 물리적 환경(Physical Environmental), 과정(Process)이라는 세 가지 요소를 더한 것을 의미한다. 이 세 가지 요소는 서비스 확장을 위해 추가된 요소들이다.

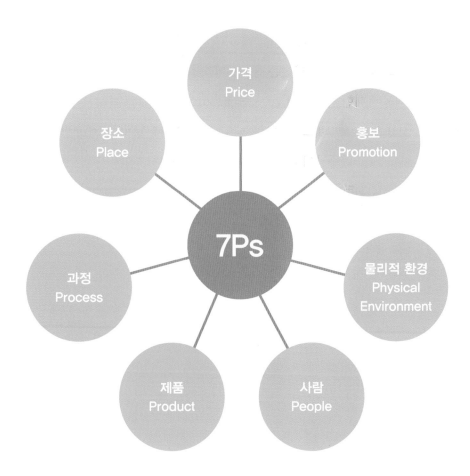

마케팅 믹스(Marketing Mix: 7Ps)

사람(People)은 창업자, 직원, 기업 문화, 고객 서비스 같은 부분의 서비스 강화에 관한 이야기이다. 소비자를 위한 기업의 마인드를 대변하는 부분으로 대면 서비스이건 비대면 서비스이건 간에 소비자가 상대하는 기업의 인적 자원 서비스 개념이 잘 성립되어야 브랜드는 성공할 수 있다. 창업자의 기업 이념이나 기업 문화 같은 것에 대해서까지 궁금해하는 소비자들이 늘었을 뿐만 아니라 직원 한 사람의 태도나 언행이 삽시간에 전 국민에게 알려지는 세상이다. 물론 선행일 경우 기업 이미지에 큰 도움이 되기도 하지만 좋은 소식보다는 나쁜 소식의 영향이 더 큰 게 사실이다. 고객들은 자신의 힘을 어떻게 사용할지 잘 알고 있어서 브랜드 보이콧(Boycott)으로 표현하기도 하고 실제로 크게 영향을 끼치는 사례가 늘고 있다. 소비자의 마음을 돌리는 것 또한 사람이다. 사람이 브랜드를 책임지고 잘 가꾸는 수밖에 없다.

물리적 환경(Physical Environmental)은 시설, 예를 들어 내·외부 인테리어, 스타일, 청결도, 장식, 현명함, 직원들의 용모 등 물리적인 환경에 대한 서비스를 의미한다. 소비자가 실제로 기업을 방문하거나 온라인으로 접속했을 때 환경에 관한 좋은 인상을 제공하는 것을 전제로 해야 한다는 뜻으로 상쾌하고 편안한 서비스 환경에 대한 부분이다. 이왕이면 더 깨끗하고 좋은 환경, 인권이 지켜지는 환경, 온라인 접속의 편의성, 유니폼이나 위생용품 같은 부분들이 계속 업데이트되어야 소비자는 브랜드를 신뢰하게 된다.

4_ 브랜드 터치 포인트를 실행에 옮겨라

과정(Process)은 잘 정리되거나 응축된 핵심 서비스와 이것의 제공에 관한 절차 부분으로 고객 서비스에 대한 기업의 작업 절차를 정립해 놓는 것을 의미한다. 소비자 중심의 서비스를 준비해 놓는 것이야말로 전쟁에서 이길 수 있는 만반의 준비를 마친 것과 마찬가지일 정도로 중요하고 기본적인 요소이다. 일명 서비스 디자인(Service Design)이라고도 불리는 이것은 사용자 니즈를 바탕으로 미리 필요한 서비스를 제공하는 것을 말하는데 단계별로 시스템을 구축하고 표준(Standard) 규정을 만들고 능률적인 서비스를 적용하는 것이다. 이러한 일련의 프로세스가 소비자에게 편의와 신뢰를 제공하는 브랜드이다.

마케팅 믹스를 통한 브랜드의 시장 진입이 준비되었다면 단계별 상황에 맞춘 브랜드 터치 포인트(Brand Touchpoint)를 실행에 옮겨야 한다. 브랜드 터치 포인트는 특정 브랜드 제품에 대한 사용 경험, 주위 사람들의 입소문, 광고, 제품 포장, 웹 사이트 등 소비자가 브랜드를 경험하는 순간을 말한다. 소비자들은 브랜드에 대해 긍정적인 경험에 열광하는 것 이상으로 부정적인 경험을 경멸하기 때문에 브랜드 터치 포인트는 브랜드의 성패를 좌우하는 중요한 출발점이라 할 수 있다.

첫 단계는 소비자가 브랜드에 대해 전혀 알지도, 사용 경험을 해 본 적도 없는 구매 전 경험(Pre-Purchase Experience) 단계에서의 브랜드 터치 포인트에 관한 작업이다. 소비자가 브랜드에 대한 정보가 전혀 없는 상태라면 우선 광고와 마케팅 방법을 수립하여 소비자의 관심을 끌어모아야 한다. 광고 방법의 종류에는 온·오프라인 광고, 이메일 발송, 샘플 제공, 쿠폰, 체험단 모집과 같은 신규 브랜드의 정보 전달에 초점을 둔 작업이 실행된다. 오프라인 매장과 같은 시설이 준비되지 않은 상황이기 때문에 주로 온라인 중심의 마케팅을 하게 되며, 블로그나 SNS 등을 활용하여 많은

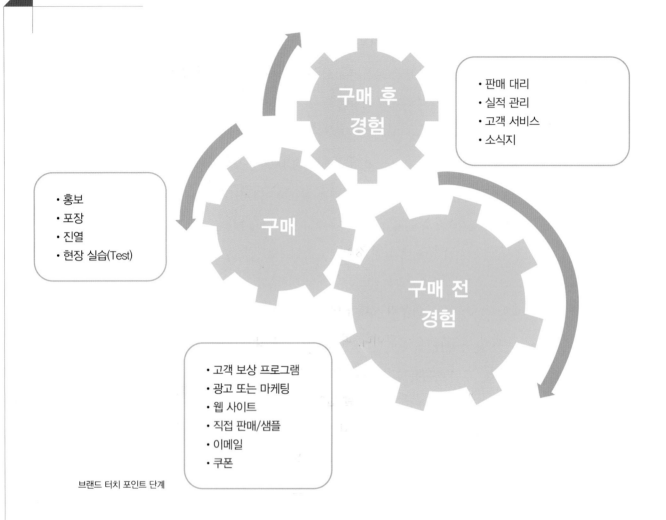

구매 후
경험

- 판매 대리
- 실적 관리
- 고객 서비스
- 소식지

- 홍보
- 포장
- 진열
- 현장 실습(Test)

구매

구매 전
경험

- 고객 보상 프로그램
- 광고 또는 마케팅
- 웹 사이트
- 직접 판매/샘플
- 이메일
- 쿠폰

브랜드 터치 포인트 단계

소비자가 정보를 접할 수 있도록 바이럴 마케팅(Viral Marketing)을 사용하는 것도 좋은 방법이다. 바이럴 마케팅은 온라인 사용자가 이메일이나 다른 전파 가능한 매체를 통해 어떤 기업이나 제품을 홍보하기 위해 널리 퍼뜨리는 마케팅 기법으로 컴퓨터 바이러스처럼 확산한다고 해서 이러한 이름이 붙여졌다. 이 과정에서 소비자들은 파워 블로거(Power Blogger)나 인플루언서와 같은 영향력 있는 사람의 의견에 귀를 기울이면서 신규 브랜드에 대한 사전 정보를 입수하게 되고 브랜드를 인지하게 된다.

다음 단계는 소비자가 직간접적 구매 경험(Purchase Experience)을 통해 브랜드를 경험하는 단계이다. 이 단계에서는 시각적인 효과가 중요한 요소로 작용한다. 포장이나 디스플레이 같은 프레젠테이션 방법, 눈에 띄는 POP(Point of Purchase), 제품 외관과 품질, 판매 장소, 판매자와 같은 실질적으로 눈으로 확인할 수 있는 요소들이 중요하게 작용한다. 이메일로 받아 본 정보와 실제 제품이 얼마나 같은지를 직접 눈으로 확인하고 작동해 보는 과정에서 다른 브랜드 제품과 비교 분석하고 구매를 결정하게 된다. 따라서 이 단계에서는 제품에 대해 가장 잘 설명할 수 있는 영업 사원의 영향력이 크게 작용하고 믿을 만한 사람들의 실제 경험담이나 입소문이 중요한 작용을 한다. 또한 실제 작동이나 시음, 시식 같은 활동을 통해 소비자가 제품을 경험해 볼 기회를 제공하는 것이 효과적이다. 아무리 시대가 변했다고 해도 여전히 말보다 눈으로 직접 한 번 보는 것이 효과적이기 때문이다. 따라서 많은 브랜드가 적극적으로 소비자들과 맨 투 맨(Man to Man) 혹은 페이스 투 페이스(Face to Face) 영업을 하게 된다. 팬데믹 기간 동안 직접 매장에서 눈으로 확인하고 살 일이 적어짐으로써 체험하고 구매하는 방법으로 많이 구매를 유도했다. 배송비만 내면 샘플을 직접 사용해 볼 기회를 제공하거나 아주 저렴한 가격으로 실제 제품을 구매할 수 있도록 해서 경험의 기회를 늘린 것이다. 오히려 오프라인 매장이 없는 작은 브랜드에도 좋은 기회를 제공할 수 있어서 많은 브랜드가 시도했다.

마지막 단계는 구매 후 경험(Post-Purchase Experience) 단계로 소비자의 구매 경험과 이에 따른 브랜드 만족도에 따라 브랜드를 좋아하게 되거나 그렇지 않게 되는지로 나뉜다. 우리나라에서만 사용되는 애프터 서비스(After Service)라는 단어가 여기에서 근거한 것이다. '구매 후'라는 단어를 영어로 변환하면서 간단하게 '애프터'라는 단어를 사용하게 된 것인데 서양에서는 주로 소비자 서비스 혹은 고객 서비스(Customer Service)

라고 부른다. 고객 만족도 평가, 구매 제품 등록을 통한 관리, 포인트 적립 같은 로열티 프로그램을 활용하여 소비자에게 브랜드에 관한 좋은 이미지가 계속되면서 브랜드에 관심을 이어 갈 수 있게 하는 접점을 만드는 것이다.

이러한 고객 서비스 만족에 따라 소비자는 충성도 높은 단골이 되거나 아니면 한 번의 구매로 인연을 다하는 고객이 된다. 소비자와 한번 맺은 인연을 얼마나 오랫동안 이어가고 그 인연이 제2, 제3의 구매로 불러오는지를 고려하여 소비자 처지에서의 혜택을 제공하는 것에 대해 생각해야 한다. 물론 이를 널리 알리는 작업도 동시에 진행해야 한다. 소비자를 다른 브랜드로 넘어가지 않게 지키는 것 또한 브랜드 터치 포인트의 목적이기 때문이다.

브랜드 터치 포인트는 준비된 브랜드를 세상에 내놓는 과정과 방법에 대한 순서, 그로 인해 얻어지는 소비자들과의 소통과 교감을 통해 새로운 브랜드가 시장에 진입하는 과정이다. 즉, 기업이 제공하는 정보에 의해 소비자들은 브랜드를 인지하게 되고 실제로 제품이나 서비스를 사용해 봄으로써 브랜드에 대한 이미지와 실제 경험을 타인과 공유하면서 브랜드 인지도가 높아지며 구매 후 서비스 같은 혜택을 통해 브랜드에 대한 충성도가 쌓이면서 브랜드의 팬(Fan)이 되는 과정이다. 소비자들은 브랜드에 대해 긍정적인 경험에 열광하는 것 이상으로 부정적인 경험을 경멸하기 때문에 브랜드 터치 포인트는 브랜드의 성패를 좌우하는 중요한 출발점이라 할 수 있다.

세상에 나오지도 않은 브랜드를 인지할 만큼 새로운 브랜드에 관심이 있는 소비자들은 별로 없다. 소비자들은 브랜드에 대해서 전혀 아는 바가 없는 '무인지', 브랜드를 직접 언급해 줌으로써 브랜드에 대한 재인지를 하게 되는 '보조인지', 상표군의 언급을 통해 브랜드를 인지하게 되는 '보조 상기', 그 상품군의 대표 브랜드라

고 가장 먼저 떠올리는 브랜드를 일컬어 '최초 상기' 브랜드라고 부른다.

브랜드 이미지의 강도에 따라 무인지에서부터 최초 상기 브랜드까지 인지도를 나눌 수 있는데 단계별로 각기 다른 브랜드 터치 포인트를 적용해야 한다. 인지도가 없는 브랜드 인지도를 만들기 위해서 최초 상기 브랜드는 명성을 유지하기 위해 지속해서 소비자에 대한 브랜드 터치 포인트를 수정, 발전시키는 작업이 수반되어야 한다. 브랜드 인지도를 넓혔다고 해서 브랜드 터치 포인트를 소홀히 했다가는 브랜드 인지도를 쌓느라 고생했던 시간보다 훨씬 이른 시간 안에 브랜드 인지도가 사라지게 되며 사라진 인지도를 새로 쌓기에는 이미 오래된 브랜드라는 인식만 불러오게 된다.

모든 브랜드는 마케팅 믹스를 효과적으로 구성하고 브랜드 터치 포인트를 적재적소에 사용함으로써 소비자의 욕구나 필요를 충족시키며 브랜드의 이익과 매출, 이미지, 사회적 인지도를 쌓는 과정을 통해 브랜드 목표에 가까이 다가설 수 있다. 고심 끝에 준비한 브랜드를 시장에 내놓았지만 불행하게도 소비자들의 관심을 받지

5_ 필요하다면 브랜드를 리포지셔닝하라

못하게 되었다면 처음으로 돌아가 브랜드에 대한 정비 작업을 해야 한다. 혹은 과거에는 유명하고 인기 있는 브랜드였지만 어느새 사람들의 관심에서 벗어나거나 왠지 모르게 오래된 브랜드라는 인식이 생긴 브랜드 또한 브랜드를 다시 정비해야 한다.

그 대표적인 방법이 바로 브랜드 포지셔닝(Brand Positioning)을 다시 확인하는 것이다. 브랜드가 진정으로 타깃으로 삼았던 시장에 정확하게 포지셔닝하고 있는지 확인해야 하며 만약 부합하지 못한 위치를 설정했다면 원인과 이유를 적극적으로 찾아야

한다. 콘셉트, 연령, 성별, 가격, 이미지, 감성 수용도, 홍보 방법, 브랜드 터치 포인트의 시기와 방법에 대한 고찰 등 실패 원인을 찾아내는 작업을 하는 것이 우선이다. 이러한 브랜드 실패의 원인을 찾고 해결 방법을 찾아 다시 브랜드를 재정비하는 것을 브랜드 리포지셔닝(Brand Re-positioning)이라고 한다.

브랜드 리포지셔닝은 리브랜딩(Rebranding)과는 다른 이야기이다. 리브랜딩은 소비자의 기호, 취향, 환경 변화 등을 고려해 기존 제품이나 브랜드의 이미지를 새롭게 창출하고 이를 소비자에게 인식시키는 활동을 일컫는 말이다. 제품 브랜드의 마케팅 전략, 광고 콘셉트, 이름을 바꾸는 과정을 모두 포함하는 개념이다. 리브랜딩은 브랜드 자체를 재정비해서 아주 새롭게 브랜드를 만드는 것이고, 브랜드 리포지셔닝은 브랜드가 처한 위치를 조정하는 것을 말한다.

신규 브랜드의 경우에는 브랜드 인지도가 크게 높지 않기 때문에 소비자들은 브랜드가 리포지셔닝을 했는지조차 모르는 경우가 대부분이지만 기존의 인지도 있는 브랜드 같은 경우에는 대대적인 재정비 작업에 착수할 각오가 필요하다. 오래된 브랜드의 리포지셔닝은 기존 이미지를 옅게 만들고 새로운 느낌으로 다가가는 게 훨씬 어려우며 그나마 있던 오랜 브랜드 팬들과도 멀어질 수 있는 일종의 도박 같은 일이기도 하다. 기존 고객을 잃지 않으면서 새로운 고객을 창출하는 방법이 과연 있을까 싶을 정도로 고민되는 부분이다.

소비자의 인식 변화는 생각보다 어렵고 시간이 오래 걸리는 작업일 뿐만 아니라 이에 필요한 마케팅 비용도 상당히 많이 요구된다. 큰 변화로 새로운 시장에 도전하고 안정적으로 정착할 수도 있지만 그나마 고수하고 있던 시장마저도 잃게 될 수도 있는 일종의 모험과 같은 작업이기에 매우 신중하게 결정해야 한다.

| 1976 | 1977 | 1998 | 2001 | 2007 | 2017 |

리브랜딩한 브랜드의 결과물들

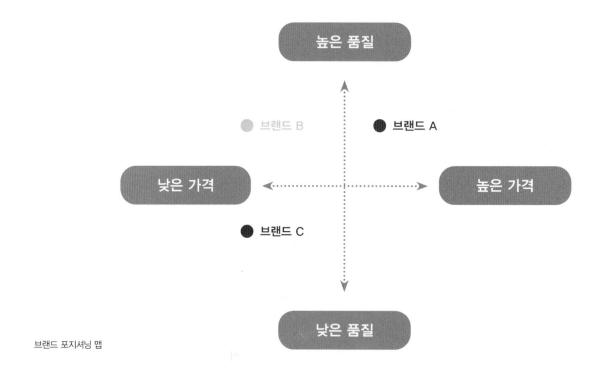

브랜드 포지셔닝 맵

어떤 경우에는 브랜드 리포지셔닝보다 오히려 브랜드를 새로 만드는 것이 훨씬 효과적인 경우도 있다. 한 기업이 여러 브랜드를 소유하고 있는 경우 브랜드의 접점이 많아 서로 브랜드 침식을 하지 않고 있는지를 확인해 보는 것도 중요하다. 브랜드 아이덴티티를 명확히 하여 목표 시장이 겹치지 않게 하는 것이 중요한데도 때로는 같은 기업의 브랜드가 서로의 시장을 잠식하거나 경쟁 상대가 되는 경우도 발생한다. 이 경우에는 브랜드 리포지셔닝으로 인해 가장 피해를 덜 받는 브랜드를 새로운 목표로 설정하여 시장으로의 리포지셔닝을 단행하는 것이 좋다. 한 기업의 여러 브랜드가 시장을 나눠 먹는 것보다 한 브랜드라도 크게 시장을 잠식하여 나머지 브랜드를 먹여 살릴만한 힘을 갖는 것이 기업으로서 훨씬 효과적이기 때문이다.

브랜드 리포지셔닝의 경우 위에서 아래로의 포지셔닝은 비교적 쉽지만, 아래에서 위로의 포지셔닝은 몇 배의 어려움이 예상되는 까다로운 작업이다. 소비자 뇌리에 한 번 인식된 브랜드 이미지는 결코 아래에서 위의 방향처럼 반대로 흐르는 법이 없기 때문이다. 이럴 때 브랜드를 확실하게 변화시켜 줄 만큼 힘이 있는 인사나 유명 브랜드와의 콜라보레이션, 최첨단 기술과의 합작을 통해 리포지셔닝할 수밖에 없다. 하지만 브랜드를 안정적으로 리포지셔닝해 줄 만큼 영향력 있는 브랜드와의 콜라보레이션을 기대하기 쉽지 않은 것이 현실이다. 콜라보레이션은 1+1이 2가 아닌 무한대의 시너지를 예상하고 준비하는 작업이기 때문에 결코 한쪽의 손해가 예상되는 경우에 콜라보레이션은 성사되지 않기 때문이다. 오히려 첨단 과학 기술에 의한 눈에 띄는 근거가 있는 경우에는 효과적인 리포지셔닝을 기대해도 될 만하다.

21세기 들어 가장 성공적인 브랜드 리포지셔닝 사례로 꼽을 수 있는 브랜드는 바로 구찌라고 생각한다. 2015년 구찌에 새로 취임한 CEO 마르코 비자리(Marco Bizzarri)는 구찌의 브랜드 유산과 스토리를 잘 이해하는 알레산드로 미켈레(Alessandro Michele)를 새로운 크리에이티브 디렉터로 영입하고 복잡한 유통을 정리해 특히 밀레니얼에 귀를 기울이기 시작하면서 구찌를 다시 부흥시키기 시작했다.

알렉산드로 미켈레는 구찌의 전 수석 디자이너인 지아니니와 같이 일했던 디자이너로서 구찌에 대해 누구보다 더 잘 알고 있으며 새로운 변화를 모색할 만한 아이디어를 가진 사람이었고 실제로 눈에 띄게 달라진 새로운 구찌를 소개해 많은 관심과 인기를 얻었다. 가장 눈에 띄는 변화는 젊고, 화려하며, 과할 만큼 장식적인 맥시멀리즘(Maximalism) 등 그만의 새로운 스타일을 제안했다는 점이다. 벌, 뱀, 호랑이 등의 강렬한 모티브와 아름답고 화려한 꽃무늬, 구찌 심볼,

가장 성공적인 브랜드 리포지셔닝이라고 불리는 구찌

구찌의 브랜드 리포지닝을 성공적으로
이끈 알레산드로 미켈레

진주, 라인 스톤 등 반짝이는 모조 장신구 등으로 로고리스(Logoless) 브랜드 유행과는
다른 행보를 보임으로써 젊은 층으로부터 폭발적인 인기를 끌었다. 그 젊은 소비자
층이 소위 말하는 밀레니얼이고 요즘은 MZ세대라고 불리는 고객들이다.

구찌는 스스로 디자인 변화와 개혁을 모색하면서도 과감한 브랜드 콜라보레이
션으로 소비자들의 눈길을 끄는 것을 주저하지 않았다. 접점이 전혀 없어 보이는 브
랜드들과의 협업은 물론이거니와 젊고 파격적인 아티스트와의 작업으로 새로운 구
찌다움을 기대하게 했다. 발렌시아가를 대표하는 상징적인 백에 구찌의 패턴과 꽃

무늬를 넣는가 하면 캐릭터 브랜드 디즈니나 아디다스, 더 노스페이스 같은 스포츠 브랜드나 아웃도어 브랜드와의 콜라보레이션도 눈에 띄었다.

구찌의 변화에 따른 사업 성장을 나타내는 그래프는 구찌가 브랜드 리포지셔닝 이후 얼마나 큰 성공을 가져왔는지를 가장 잘 나타내는 증거이다. 팬데믹으로 모든 브랜드가 휘청였던 2020년을 제외하고는 꾸준한 성장세를 이어갔고 2015년 이전과 비교해 얼마나 큰 성장을 했는지도 잘 보여준다. 구찌는 MZ세대로부터 50% 매출이 나오는데 그중에서도 Z세대 소비자 수가 괄목할 만한 성장을 보인다는 것이 가장 고무적인 현상이다. 젊은 고객층을 유입, 확보하고 이어간다는 것은 브랜드를 이끌어 가는 동력이기 때문이다. 명품 브랜드가 지속해서 젊은 고객층들의 유입을 위해 노력하는 이유가 바로 여기에 있다. 2022년 말 구찌의 새로운 혁신에 중심이었던 알렉산드로 미켈레가 떠났고 케어링 그룹은 구찌의 새 크리에이티브 디렉터로 사바토 드 사르노(Sabato De Sarno)를 임명했다고 발표했다. 구찌의 새로운 브랜드 리포지셔닝이 시작된 것일지도 모른다.

빈티지한 이미지를
차용한 구찌 디자인

구찌의 다양한 콜라보레이션 사례

브랜드 리포지셔닝은 시장에 대한 예리한 통찰을 통해 현재 브랜드에 대한 확장이 아니라 완벽한 변화를 시도해야 한다. 어설픈 변화 시도는 소비자의 시선을 사로잡기에는 부족하므로 위험한 도전을 감수해야 한다. 브랜드 리포지셔닝은 현재 타깃 마켓에 대한 변화가 아니라 새로운 타깃 혹은 앞으로 다가올 미래 시장에 대한 변화를 예상하고 단행되어야 한다. 기존 시장 안에서의 변화는 소비자들의 변화된 브랜드에 대한 수용 폭이 크지 않을뿐더러 자칫 변화에 대한 반감을 가질 뿐이다.

　브랜드 리포지셔닝 시기에 관한 결정도 신중해야 한다. 당장 새로운 개혁을 단행한 브랜드를 세상에 내놓을 때인지 아닌지를 확인하는 작업이 꼭 필요하다. 아무리 좋은 의도의 리포지셔닝도 타이밍을 맞추지 못해 실패로 돌아가는 경우가 많기 때문이다. 리포지셔닝과 사회적 분위기, 변화의 시기에 대한 관찰이 요구된다. 브랜드 리포지셔닝의 성공 가능성이 더 큰지 아니면 새로운 브랜드를 만들어 내놓는 것이 성공 가능성이 큰지 가늠해 보면서 브랜드 리포지셔닝에 대해 결정해야 한다.

물론 쉽지 않은 예측이기 때문에 망설여지는 것이 당연한 일이지만 기존 브랜드의 보호도 브랜드 리포지셔닝만큼이나 중요한 사안이기 때문에 함부로 적용해서는 안 되는 문제이다.

브랜드 리포지셔닝은 신규 브랜드의 타깃 마켓 설정에서 오류나 기존 브랜드 이미지 제고를 위한 특단의 조치로 행해지는 변화이다. 소비자의 눈치만 보는 소극적인 변화로는 성공적인 브랜드 리포지셔닝을 기대하기 어렵다. 새로운 타깃 마켓을 선도할 만한 매력적이고 확실한 콘셉트로 변화된 모습을 보여야만 소비자가 바뀐 브랜드를 알아볼 수 있었다는 반응을 얻을 수 있기 때문에 차별의 극대화, 변화의 실체를 확인할 수 있는 브랜드 터치 포인트 등을 통해 겉으로만 바뀐 것이 아니라 속부터 변화된 점을 알려야 한다. 브랜드 리포지셔닝을 통해 브랜드의 생명 연장을 가능하게 하려면 브랜드의 핵심 가치와 소비자들의 공감을 살 수 있는 커다란 변화와 도전 정신이 필요하다. 그것이 진정한 브랜드 리포지셔닝의 의미이다.

도판 목록

18쪽 Ogilvy, D. (1983) Ogilvy on Advertising. NewYork, N.Y: Crown Publishing.

Kotler, Philip (1967). Marketing Management: Analysis, Planning and Control. Englewood Cliffs, N.J.: Prentice-Hall.

https://produto.mercadolivre.com.br/MLB-2677599376-marcador-para-gado-em-aco-inox-_JM#position=4&search_layout=stack&type=item&tracking_id=f44d1217-98a6-425e-b969-fbfe5fa44e52

19쪽 https://www.thebrandingjournal.com/2015/10/what-is-branding-definition/

22쪽 http://e-arisu.seoul.go.kr/story/symbol.jsp

https://www.busan.go.kr/water/ci

https://www.incheon.go.kr/water/WA040105

23쪽 https://www.thebrandingjournal.com/2015/10/what-is-branding-definition/

25쪽 http://biz.heraldcorp.com/common_prog/newsprint.php?ud=20140722000822

26쪽 http://www.businesskorea.co.kr/news/articleView.html?idxno=65627

27쪽 https://www.golocalprov.com/news/5-businesses-getting-boycotted-in-new-england

28쪽 https://www.onlygfx.com/4-100-original-stamp-vector-png-transparent-svg/

29쪽 Pauline Brown (2022) 사고 싶게 만드는 것들 고객의 오감을 만족시키는 미학 비즈니스의 힘(Aesthetic Intelligence). 알키

https://sharifahsahar.medium.com/as-the-cruelty-free-beauty-trend-continues-to-mushroom-mega-international-corp-b74998d49910

31쪽 https://www.samsung.com/sec/refrigerators/french-door-rf85c9101ap-d2c/RF85C9101AP/

https://www.lge.co.kr/objet-collection

32쪽 https://cbiz.chosun.com/svc/bulletin/bulletin_art.html?contid=2021041602181

34쪽 https://www.vogue.co.kr/2021/09/17/traditional-freshness-with-bespoke/

https://www.newswire.co.kr/newsRead.php?no=923199

https://news.samsung.com/kr/%ec%82%bc%ec%84%b1%ec%a0%84%ec%9e%90-%ea%b0%a4%eb%9f%ad%ec%8b%9c-z-%ed%94%8c%eb%a6%bd3-%eb%b9%84%ec%8a%a4%ed%8f%ac%ed%81%ac-%ec%97%90%eb%94%94%ec%85%98-%ea%b3%b5%ea%b0%9c

35쪽 https://live.lge.co.kr/objetcollection-design/objetcollection_design_1/

https://live.lge.co.kr/lg-objet-collection-styler-new/

37쪽 https://www.wsj.com/articles/BL-SEB-48895

39쪽 https://www.reuters.com/news/picture/karl-lagerfelds-art-of-the-runway-idUSRTX6NH4K

42쪽 https://www.fila.co.kr/about/about.asp

https://www.mlb.com/

43쪽 https://www.drjart.co.kr/

48쪽 https://www.winia.com/brand/brand/brandInfo?type=3

50쪽 https://www.madtimes.org/news/articleView.html?idxno=8251

51쪽 https://www.winia.com/brand/brand/brandInfo?type=3

52쪽 https://www.hollywoodreporter.com/movies/movie-reviews/rams-1164834/

54쪽 https://post.naver.com/viewer/postView.nhn?volumeNo=29395360&memberNo=603630

https://in.braun.com/en-in

http://newsteacher.chosun.com/site/data/html_dir/2021/05/17/2021051702618.html

55쪽 https://www.kering.com/en/

56쪽 https://www.vitrolabsinc.com/company

57쪽 https://www.vitrolabsinc.com/company

https://doqin.tistory.com/13792

https://www.gucci.com/kr/ko/st/stories/runway/article/aria-fashion-show-details

58쪽 https://www.ykkkorea.com/

60쪽 https://www.riri.com/products/riri/

https://superoxy.life/product_details/179337122.html

62쪽 https://mediask.co.kr/65265

63쪽 https://www.popupenglish.es/bad-customer-service-or-bad-clients-just-some-food-for-thought/

66쪽 https://www.freepik.es/vector-gratis/diseno-cultura-alemana_4813886.htm

67쪽 https://kr.freepik.com/free-vector/london-icon-set-with-different-attraction-recognizable-buildings-and-means-of-transport_9378040.htm#query=england&position=7&from_view=search&track=robertav1_2_sidr

68쪽 https://kr.freepik.com/free-vector/colored-france-elements_909366.htm#query=france&position=4&from_view=search&track=robertav1_2_sidr

69쪽 https://www.ohmynews.com/NWS_Web/View/at_pg.aspx?CNTN_CD=A0002745107&SRS_CD=0000013703

70쪽 https://kr.freepik.com/free-vector/travel-icons-for-new-york-city-illustration_1148728.htm#page=3&query=new%20york&position=20&from_view=search&track=robertav1_2_sidr

71쪽 https://www.biff.kr/kor/

73쪽 http://www.sisajournal-e.com/news/articleView.html?idxno=231144

74쪽 https://www.unicef.or.kr/about-us/unicef/introduction
https://olympics.com/

75쪽 https://www.coop.go.kr/home/statistics/statistics1.do?menu_no=2035

76~77쪽 https://www.pellealvegetale.it/

85쪽 https://supreme.com/

86쪽 https://www.facebook.com/SupremeOfficial/

87쪽 https://www.facebook.com/SupremeOfficial/

88쪽 https://www.sneakerfreaker.com/news/supreme-sold-to-vans-parent-company-vf-corp-for-usd2-1-billion?page=0

89쪽 https://www.eyesmag.com/posts/146066/louis-vuitton-supreme-2022-collaboration-rumor
https://www.fashionboop.com/1356

90쪽 https://supremearchive.tistory.com/entry/Supreme-x-Everlast-Boxing-Gloves-3-Colors
https://www.theverge.com/2017/2/20/14674604/mta-supreme-metro-cards-nyc-subway-resale
https://twitter.com/TiffanyAndCo/status/1457826178182619142
https://www.rimowa.com/ww/en/stories/article-supreme.html
https://www.minifridgeq.com/products/supreme-x-smeg-mini-fridge-free-shipping.html?product_id=133777024603

91쪽 https://www.everlane.com/
https://www.everlane.com/products/womens-organic-cotton-box-cut-pocket-tee-white?collection=womens-newest-arrivals-2

93쪽 https://www.everlane.com/

94쪽 https://cm.asiae.co.kr/article/2019060316390512617

95쪽 https://www.dezeen.com/2019/09/09/everlane-williamsburg-store-brooklyn-new-york/

97쪽 https://fashionista.com/2019/08/everlane-store-los-angeles-venice

98쪽 https://www.everlane.com/next#TO-TOP
https://www.everlane.com/sustainability
https://www.pinterest.co.kr/pin/500955158527009638/

100쪽 https://www.townandcountrymag.com/style/fashion-trends/a30625587/everlane-perform-leggings-launch-2019/

102쪽 https://www.sungsimdang.co.kr/page/13

104쪽 https://www.sungsimdang.co.kr/

도판 목록

106쪽 https://m.sentv.co.kr/news/view/621877
107쪽 https://www.sungsimdang.co.kr/
108쪽 https://www.oatly.com/
109쪽 https://www.digitalfoodlab.com/en/foodtech-database/oatly
111쪽 https://www.delimarketnews.com/whats-store/oatly-announces-partnership-starbucks-Luigi-
　　　　　Bonini-Toni-Petersson/peggy-packer/wed-03102021-0902/11279
112쪽 https://www.awwwards.com/OKTO.co/
113쪽 http://www.bearbetter.net/
114쪽 https://froma.co/acticles/378
116쪽 https://www.facebook.com/BearBetter12/photos/pb.100063572683501.-
　　　　　2207520000./3303862623178417/?type=3
　　　　　https://www.facebook.com/BearBetter12/photos/pb.100063572683501.-
　　　　　2207520000./3303949629836383/?type=3
　　　　　https://www.facebook.com/BearBetter12/photos/pb.100063572683501.-
　　　　　2207520000./3304477369783609/?type=3
117쪽 http://www.bearbetter.net/page/brand
　　　　　https://www.hankyung.com/press-release/article/202206148527P
121쪽 https://westerngrocer.com/where-is-the-shopper-in-your-category-management-approach/
123쪽 https://www.pairfum.com/the-department-store-of-the-future-for-perfume-home-fragrance-
　　　　　skin-care/
124쪽 https://namu.wiki/jump/zuYTveBznJjAUJuI7L62kHuJN82miT9afmMJjW%2FB%2FAKhnMKVTwP
　　　　　WzTXHhP0BhATdrr%2BEzvIIrhnmX%2BsfOdWElA%3D%3D
125쪽 Al Reise, Laura Ries (2008) 브랜딩 불변의 법칙(THE 22 IMMUTABLS LAWS OF BRANDING). 비즈니스 맵
126쪽 https://www.bbc.com/news/business-47573408
128쪽 https://www.pinterest.com/pin/818810775991349703/
　　　　　https://v.daum.net/v/20170620092633845
130쪽 https://m.khan.co.kr/economy/economy-general/article/202112192125015
132쪽 https://datalab.naver.com/
133쪽 https://www.flick.social/learn/blog/post/best-hashtags-for-instagram-reels
135쪽 https://www.index.go.kr/unity/potal/eNara/main/EnaraMain.do
137쪽 http://www.helinoxstore.co.kr/m/page.html?id=1
138쪽 https://m.web.mustit.co.kr/m/product/product_detail/2582794
　　　　　https://brunch.co.kr/@jgo1504/201
140쪽 https://post.naver.com/viewer/postView.naver?volumeNo=33431785&memberNo=43308683
142쪽 https://terms.naver.com/entry.naver?docId=5900733&cid=43667&categoryId=43667
147쪽 Kevin Lane Keller(2003), Strategic Brand Management, Prentice Hall
148쪽 https://corporatefinanceinstitute.com/resources/management/market-positioning/
　　　　　https://www.outcrowd.io/blog/the-basics-of-brand-positioning
150쪽 https://coremuni.tistory.com/19
151쪽 https://www.ferragamo.com/
　　　　　https://www.vogue.co.kr/2022/09/23/%EC%82%B4%EB%B0%94%ED%86%A0%EB%A0%88%EA
　　　　　%B0%80-%EC%97%86%EB%8A%94-%ED%8E%98%EB%9D%BC%EA%B0%80%EB%AA%A8/
152~153쪽 https://www.fashionn.com/board/read_new.php?table=1028&number=43116
157쪽 https://turbologo.com/articles/types-of-logos/
158쪽 https://www.facebook.com/ChopChop-Asian-Express-1486534214691530/
159쪽 http://www.synn.co.kr/
161쪽 https://www.hyundai.com/kr/ko/info/ci

https://www.volkswagen.co.kr/ko.html

162쪽 https://wonsoju.com/brand/index.html

https://heypop.kr/n/33500/

163쪽 http://www.shinailbo.co.kr/news/articleView.html?idxno=1205080

164쪽 http://togethergroup.co.kr/typo-branding

165쪽 https://spadmin.shoeprize.com/culture/363/

166쪽 https://spadmin.shoeprize.com/culture/363/

167쪽 https://www.hmall.com/p/pda/itemPtc.do?sectId=&slitmCd=2120550330

168쪽 https://www.cj.net/cj_introduction/index.asp

https://www.lg.co.kr/about/ci/element

http://www.sk.co.kr/ko/about/ci.jsp

169쪽 http://newsteacher.chosun.com/site/data/html_dir/2019/09/16/2019091600356.html

170쪽 https://www.lotteon.com/p/product/LO1849428813?sitmNo=LO1849428813_1849428814&mall_
no=1&dp_infw_cd=SCHy3

https://www.60chicken.com/

171쪽 https://www.logolynx.com/topic/three+dots

172쪽 http://eeooiiblog.blogspot.com/2017/10/2ni-innovative-new-products-coming-from.html

https://www.freepik.es/vector-premium/concepto-familia-croffle-impresion-croissant-waffle-
croffle-tomados-mano-texto-vector-plano-aislado-sobre-fondo-blanco_22928900.htm

173쪽 https://www.katenkelly.com/index.html

https://www.lguplus.com/

175쪽 https://www.imdak.com/index.html

177쪽 https://www.the-pr.co.kr/news/articleView.html?idxno=14376

https://eu.frenchconnection.com/

https://www.vectorkhazana.com/fcuk-french-logo-vector

178쪽 https://99designs.com/profiles/smidesign/designs/1481051

179쪽 https://www.pinterest.co.uk/pin/141089400797381968/

https://www.pinterest.co.uk/pin/424816177323804491/

https://www.pinterest.co.uk/pin/503629170799937942/

https://jkconsultancy27.files.wordpress.com/2013/08/5206201905_2f00da48a5_z.jpg

181쪽 https://noliecommunications.com/blog/diamonds-rock-of-love

182쪽 https://www.huffingtonpost.kr/news/articleView.html?idxno=1100

https://www.facebook.com/adidasWomen/

183쪽 https://www.afterglowatx.com/blog/2019/12/11/how-the-3-catchiest-jingles-of-all-time-came-
to-be

185쪽 https://www.marketingjournal.org/turning-a-startup-into-a-brand-orly-zeewy/

187쪽 http://www.kipris.or.kr/khome/main.jsp

189~191쪽 https://www.kipo.go.kr/ko/niceIntlGoodsSortMng.do?menuCd=SCD0201116

193쪽 https://www.musinsa.com/

199쪽 https://epodcastnetwork.com/what-a-brand-logo-does-not-need/

200쪽 https://creativemarket.com/PM.design/4291215-Floral-Logos-Illustrations?u=designysx&epik=

202쪽 https://kr.stussy.com/

203쪽 https://www.off---white.com/en-kr

204쪽 https://lookin.tistory.com/7

205쪽 https://www.elle.co.kr/article/55146

https://www.ysl.com/ko-kr/%ED%86%A0%ED%8A%B8%EB%B0%B1/%ED%80%BC%ED%8
A%B8-%EC%B2%98%EB%A6%AC%EB%90%9C-%EB%9E%A8%EC%8A%A4%ED%82%A8-

http://wowhongik.hongik.ac.kr/news/articleView.html?idxno=84

236쪽 https://www.joongang.co.kr/article/25058908#home
https://m.kmib.co.kr/view.asp?arcid=0012382954

238쪽 https://twitter.com/cyrustalks/status/1039626699913289729
https://www.farfetch.com/kr/shopping/men/versace--item-17921348.aspx

239쪽 https://www.citypng.com/photo/26595/lv-louis-vuitton-pattern-hd-png
https://www.deviantart.com/bang-a-rang/art/Louis-Vuitton-Seamless-Pattern-216809802
https://www.pinterest.com/pin/545780048562944054/
https://www.pinterest.com/pin/47498971058208463/visual-search/?x=5&y=0&w=558&h=847&imageSignature=45650cc0db85cd8caa46bd5e989a3c3d

241쪽 https://v.daum.net/v/5e5f438da7b54302ff0bf5c2

242쪽 http://wiki.hash.kr/index.php/%EC%B1%84%EB%8F%84

243쪽 https://www.tiffany.com/

244쪽 https://elly.vn/tim-hieu-ve-nhung-doi-giay-nam-cao-cap-thuong-hieu-hermes/

245쪽 https://www.freepik.es/vector-premium/logos-ecologicos-acuarela_1090499.htm
https://www.freepik.es/vector-gratis/variedad-etiquetas-alimentos-organicos-diseno-plano_1146805.htm#query=NATURAL%20LOGOS&position=7&from_view=search&track=robertav1_2_sidr

247쪽 https://www.flickr.com/photos/renaissancechambara/35426183305

248쪽 https://guide.michelin.com/kr/ko/about-us
https://www.disneytouristblog.com/michelin-guide-florida-restaurants-near-disney-world/
https://trezerestaurante.com/treze-nuevo-bib-gourmand-de-la-guia-michelin/

251쪽 https://nypost.com/article/best-products-to-shop-at-bloomingdales/

252쪽 https://www.pinterest.com/pin/625437467023730272/

253쪽 https://www.pinterest.com/pin/283726845270857011/
https://www.pinterest.com/pin/764345368005925321/

254쪽 https://www.pinterest.com/pin/9007267989051908/

255쪽 https://packative.com/blog/2021/07/27/%EC%B9%9C%ED%99%98%EA%B2%BD-%EB%B0%95%EC%8A%A4-%EC%A0%9C%EC%9E%91%EC%9D%98-%EB%AA%A8%EB%93%A0-%EA%B2%83-%EC%B9%9C%ED%99%98%EA%B2%BD-%EC%86%8C%EC%9E%AC%EB%B6%80%ED%84%B0-%EC%A0%9C%EC%9E%91-%EB%B0%A9/

256쪽 https://www.pinterest.com/pin/97531148153767611/
https://www.pinterest.com/pin/2462974788932776/

257쪽 https://news.samsung.com/kr/%EA%B8%B0%EA%B3%A0%EB%AC%B8-%ED%95%A8%EA%BB%98-%EB%8D%94-%EB%A9%80%EB%A6%AC-%EC%A7%80%EC%86%8D%EA%B0%80%EB%8A%A5%ED%95%9C-%EB%AF%B8%EB%9E%98%EB%A5%BC-%EB%94%94%EC%9E%90%EC%9D%B8%ED%95%98

259쪽 https://caffeaiello.us/blog/curiosity/describing-coffee-aroma-and-roundness/

261쪽 https://www.junggi.co.kr/article/articleView.html?no=15718

266, 268~270쪽 https://zippypixels.com/product/print/brand-books/classic-corporate-identity-guidelines-template/

273쪽 https://www.behance.net/gallery/26016981/Brand-Manual
https://www.behance.net/gallery/32794883/Brand-Manual?locale=ko_KR

276쪽 https://www.fiverr.com/two_point_o/design-a-brand-manual-brand-guideline-or-brand-book

280쪽 https://blog.logomyway.com/youtube-logo/

283~286쪽 https://www.behance.net/gallery/49900127/Manual-de-Marca-Soma

288쪽 https://www.spellbrand.com/brand-manual-brand-style-guide

353쪽 https://www.kotra.or.kr/index.do
https://www.smes.go.kr/sme-expo/site/main/home.do
355쪽 http://www.kofoti.or.kr/main.do
356쪽 https://www.kocca.kr/kocca/main.do
358쪽 https://www.gep.or.kr/gept/ovrss/main/mainPage.do
360쪽 https://www.miptv.com/en-gb.html
367쪽 https://www.pinterest.com/pin/172896073165416386/
http://www.iconsumer.or.kr/news/articleView.html?idxno=2480
371쪽 캐서린 슬레이드브루킹 저/이재경 역(2018), 브랜드 디자인 브랜드를 만드는 힘은 직관이나 감성이 아니다. 촘촘한 실무의 단계들이다. 디자인이다. 홍디자인
372쪽 https://www.litmusbranding.com/blog/how-to-create-a-brand-story/
379쪽 https://www.momos.co.kr/index.html
https://product.29cm.co.kr/catalog/400817
380쪽 https://momos.co.kr/product/%EB%93%9C%EB%A6%BD%EB%B0%B1-%EB%94%94%EC%B9%B4%ED%8E%98%EC%9D%B8-7/%EA%B0%9C%EC%9E%85/971/category/114/display/1/
382쪽 https://logos-world.net/band-aid-logo/
383쪽 https://ourstory.jnj.com/first-band-aid-brand-adhesive-bandage
https://www.dezeen.com/2020/06/16/band-aid-bandages-brown-black-skin-tones/
384~386쪽 https://www.donga.com/news/Economy/article/all/20170228/83113573/1
387쪽 https://www.medicaltimes.com/Main/News/NewsView.html?ID=1149729
388쪽 https://basicappleguy.com/basicappleblog/colour-chaos
389쪽 https://www.macworld.com/article/671090/new-apple-products.html
390쪽 https://motoroctane.com/news/244366-tesla-rivalling-apple-car
391쪽 https://www.1stdibs.com/blogs/the-study/hermes-kelly-bag/
392쪽 https://www.scmp.com/magazines/style/luxury/article/3202557/how-grace-kelly-made-hermes-kelly-bag-fashion-icon-princess-donned-sac-depeches-alfred-hitchcocks
393쪽 https://www.purseblog.com/hermes/10-things-you-might-not-know-about-the-hermes-birkin/
https://glamobserver.com/the-history-of-the-hermes-birkin-bag-and-how-it-became-so-expensive/
395쪽 McCarthy, Jerome E. (1964). Basic Marketing. A Managerial Approach. Homewood, IL쪽 Irwin.
397쪽 Booms, Bernard H.; Bitner, Mary Jo (1981). "Marketing Strategies and Organization Structures for Service Firms". Marketing of Services. American Marketing Association쪽 47–51.
405쪽 https://bettermarketing.pub/the-psychology-behind-rebranding-5-reasons-why-companies-rebrand-ad74549e0dce
406쪽 https://inkbotdesign.com/how-to-brand-a-startup/
407쪽 https://www.gucci.com/kr/ko/
408쪽 https://www.nydailynews.com/snyde/ny-gucci-creative-director-alessandro-michele-steps-down-20221125-h3v2yriz7rfg7o6c5gwelk3qwi-story.html
409쪽 https://www.breakfastwithaudrey.com.au/gucci-gang-everything-about-gucci/
410쪽 https://bazaarvietnam.vn/tieu-chien-tham-quan-palazzo-settimanni-florence-cua-gucci/#post-2702630
411쪽 https://hypebeast.com/2022/5/adidas-gucci-fall-2022-collaboration-release-information-lookbook-alessandro-michele
https://www.esquire.com/style/mens-fashion/a35046163/the-north-face-gucci-collaboration-collection/
412쪽 https://issuu.com/dominicabuonasorte/docs/gucci_magazine_finished_print